양면

오윤 전집

3

오윤

현실문화

차례

간행사　아직 해야 할 일이 많은 작가, 오윤을 위하여 ·············　6

서문　《오윤 전집 3: 3115, 날것 그대로의 오윤》에 부쳐 ········　11

1 상상력의 전주곡 ····························　17

2 1965년~1970년 ·························　241

3 1971년~1975년 ·························　433

4 1976년~1979년 ·························　497

5 1980년~1984년 ·························　593

6 1985년~1986년 ·························　689

연보 ····························　722

아직 해야 할 일이 많은 작가, 오윤을 위하여

작품들의 정치성을 이유로 전시 당일 허가가 취소된 사건, '현실과 발언 창립전'이 열린 지 올해로 꼬박 30년이 되었다. 이 사건을 미술과 급진적 정치가 본격적으로 조우한 1980년대 미술 조류의 신호탄이라고 한다면, 우리가 흔히 일컫는 '민중미술'이 태어난 지도 30년의 세월이 흘렀다 할 수 있다. 판화가 오윤은 바로 그 현장의 중심에 있었던 작가이다.

오윤의 생애는 매우 짧았고, 언뜻 완성도 높은 개별 작품의 수가 그리 많지 않아 보였다. 그러나 그의 사후, 두 차례에 걸친 추모전을 통해 새로운 작품들이 발견되면서 그의 작가적 면모가 많은 사람들에게 알려지게 되었다. 대학을 졸업하고 근 10년 동안 그는 이렇다 할 작품 활동을 하지 않았다. 가끔 습작 수준의 작품만을 남겼을 뿐이다. 그때는 추상표현주의와 같은 서구의 현대미술 사조를 너나없이 따르던 시기였다. 제도권 미술이 그런 시류에 휩쓸려 있을 때, 오윤은 화단의 바깥만을 맴돌았다. 한때 전돌 공장 일과 테라코타 작업을 한 것 말고는 작품 생산 측면에서 뚜렷한 활동이 없었다. 여행을 떠나거나 사람들과 어울려 술 마시고 노래 부르는 모습만 자주

보였을 뿐이었다. 속 모르는 사람들이 보기에 그는 놀기만 좋아하는 한량에 불과했다.

하지만 그러한 방황은 결코 헛된 것이 아니었다. 나중에 그가 스스로 밝히기도 했지만 그 방황은 자신만의 창작 방법을 단련하기 위한 피할 수 없는 과정이었다. "미술이 어떻게 언어의 기능을 회복하는가 하는 것이 오랜 나의 숙제였다. 따라서 미술사에서, 수많은 미술운동들 속에서 이런 해답을 얻기 위해 오랜 세월 동안 말없는 벙어리가 되었다(1981년 '새 구상화가 11인전' 작가의 말 중에서)." 자신의 작품이 언어의 기능을 회복할 수 있도록, 다시 말해 작품으로 대중과 자연스럽게 소통하려 했던 강렬한 욕망은 사후에 공개된 엄청난 양의 스케치가 증명해주듯 그 시기의 오윤을 드러내고 있다.

그런 숙련의 시절을 지나 1980년대에 접어들면서 오윤은 눈에 띌 만한 작품들을 하나씩 사람들에게 공개하기 시작했다. 저간의 사정을 잘 모르는 사람에게 그것은 느닷없는 출현이었다. 이후 죽기 직전까지 5~6년의 짧은 기간 동안, 한 사람이 했다고 하기엔 도저히 믿기지 않는 방대한 양의 작품이 쏟아져 나왔다. 그의 생명을 갉아먹어 나갔던 간경화도 불꽃처럼 타오르는 창작 의욕을 가로막지 못했다. 특히 생의 마지막 1년 동안에는 <칼노래>, <춘무인 추무의>, <아라리요>, <징>, <북춤> 등 그의 대표작으로 평가되는 걸작들이 쏟아져 나왔다. 그리고 1986년, 그림마당 민에서 그의 첫 개인전이 열렸다. 전시장에서 그는 앞으로 하고 싶은 작업에 대하여, 꿈에 부푼 목소리로 동료 작가들에게 이야기했다고 한다. 하지만 이미 죽음이 임박한 순간이었다.

우리가 못내 아쉬운 것은 바로 그가 한창 창작 의욕을 불태우고 있을 때, 그가 저 세상으로 갔다는 점이다. 부질없는 상상일지도 모르겠지만 그가 지금도 우리 곁에 있다면, 적어도 다만 몇 년이라도 그

의 생명이 연장되었더라면 우리는 한국미술의 또 다른 지평을 목격할 수도 있었을 것이다. 상상의 나래를 더 펼친다면 '신명의 세계'를 우리들 인간과 바로 연결해주는 영매, 무당 오윤을 만날 수도 있었을 것이다.

　분명한 것은 그가 1980년대 작가들 중에서도 가장 먼저 자기 형식을 제시할 수 있었다는 것이다. 한편으로는 민중미술의 상징적 존재로서 한국 현대 판화의 선구자로서 언뜻 신화화되어 있기까지 하다. 그런데 이러한 높은 평가가 있음에도 오윤에 대한 연구는 그의 사후 10년 동안 이뤄진 성과에서 그리 멀리 나아가지 못했다. 그렇게 큰 존재이면서도 연구 성과가 일천한 것은 무슨 이유 때문일까?

오늘날 '민중미술'이라는 단어의 처지를 들여다보면 의문은 쉽게 풀린다. 1990년대 이후 민주화라는 착시 현상 속에서 1980년대의 민중미술은 지난 시대의 유물로, 낡고 진부한 추억 속의 도상으로만 존재했다. 또한 민중미술은 자신의 주체이자 대상이었던 '민중'이 행방불명된 존재가 되어버림으로써 길을 잃고 차츰 미술사의 표면에서 사라져갔다. 이런 현실에서 오윤은 민중미술의 카테고리에 묶인 채 먼지만 뒤집어쓰고 있었다. 다만, 몇 차례 열린 추모전만이 그의 존재를 10년 주기로 확인할 따름이었다. 이는 비단 민중미술에만 국한된 것이 아닌, 비평이 부재했던 우리 미술계 전체의 오래된 갑갑증이기도 했다. 특히 민중미술이라는 레테르는 오늘날 활동하는 대부분의 작가들(민중미술 세대이든 그 후 세대이든)에게 매우 마뜩찮은 것이 되었다. 주제가 협애하다든가 지나치게 정치적이라든가 미학적으로 조악하다는, 실상과는 다른 민중미술에 대한 오해 때문이다.

　이러한 오해로 인해 1980년대 민중미술이 제창했던 '미술의 정치성'은 미술담론의 표면으로 좀처럼 떠오르지 않았으며 일련의 '민중미술가'들의 미학적 성취마저도 과소평가되어온 게 사실이다.

하지만 미술의 정치성이 여전히 유효하듯이 오윤을 비롯한 민중미술가들에 대한 평가도 새로운 차원에서 이야기되어야 할 필요가 있다. 특히 민중미술이라는 한정된 계열 안에 국한하는 것이 아닌 우리 미술계의 전체 맥락으로 끌어내어 정당한 미학적 위치를 부여해야 한다.

오윤은 이미 우리 현대미술사에서 가장 한국적인 화가라고 일컬어지고 있지만 아직 다양한 비평언어의 프리즘으로 투과되지는 못했다. 민중미술의 상징적인 존재인 오윤을 오늘의 미술 현실로 불러들이는 것은 미술의 정치성을 둘러싼 담론을 위해서도 우리 현대미술사의 풍요로움을 위해서도 매우 중요한 작업이 될 것이다.

 그러려면 우선 오윤을 불러 앉혀야 한다. 허나 그는 이미 이승의 사람이 아니기에, 또한 우리는 아직 저승의 영혼을 불러낼 수 있는 무당이 되지 못했기에 그를 이 자리에 데려올 재간이 없다. 다만, 그와 관련된 모든 것들을 한 곳에 모아두고 누군가 이를 매개로 주술呪術을 행하기를 기대할 뿐이다.

오윤의 전집을 묶어내는 일은 그를 다시금 이승으로 불러오는 작업이 되어야 한다. '전집'은 한 작가로부터 생산된 모든 유산을 결산하여 이를 물질화한 것이다. 그래서 자칫 과거의 유물로 정리되고 포장될 우려가 있다. 한 작가를 역사의 박물관에 안치하는 것에 그친다는 말이다.

 그래서 오윤 전집은 완결된 형태보다는 앞으로 이뤄지길 희망하는 후속 작업을 위해 열어두려고 한다. 첫 번째로 출간하는 세 권을 출발점으로 하여 오윤에 대한 지금 세대들의 활발한 간섭을 기대한다. 그것은 묵직한 '평전'의 형태가 될 수도 있고, 우리 시대 젊은 이론가들의 신선한 비평집이 될 수도 있을 것이다. 《오윤 전집》 간행위원회는 그 간섭 행위가 이뤄질 수 있도록 판을 마련하는 사

람들이고자 한다. 오윤은 저승에 있지만 아직 우리와 이승에서 할
일이 너무나 많다.

2010년 6월 30일
오윤 전집 간행위원회
(김윤수, 주재환, 김정헌, 김용태, 채희완, 김익구, 김수기)

≪오윤 전집 3: 3115, 날것 그대로의 오윤≫에 부쳐

오윤은 1960년대 중반 대학 시기부터 그가 숨을 거두는 1986년에 이르기까지 20여 년에 걸쳐 수십 권의 노트에 3,115점에 이르는 주옥같은 드로잉들을 남겼다. ≪오윤 전집3: 3115, 날것 그대로의 오윤≫은 이제껏 소개될 기회가 별로 없었던 그의 드로잉들을 엮은 모음집이다. 오윤에 대한 평가는 주로 판화와 회화, 조소 등 완성된 작품을 기반으로 해서 이루어져왔기에 이 드로잉 모음집은 오윤의 예술적 폭과 깊이를 또 다른 시각에서 조명해볼 수 있는 중요한 자료가 될 것이다. 이번 ≪오윤 전집≫ 작업에서 드로잉 모음집에 특별한 방점을 두게 된 것도 바로 오윤의 '재발견'에 대한 이러한 기대감에서다.

　우리가 오윤의 드로잉 노트에서 곧바로 마주치게 되는 것은 보는 사람을 압도할 만큼 방대한 양, 그리고 소재의 다양성이다. 그는 늘 드로잉을 옆에 끼고 있었던 것처럼 보인다. 미술동네와는 일정한 거리를 두면서 여행과 답사만을 즐기는 것처럼 보이는 기간에도 드로잉 작업만은 손에서 놓지 않고, 보고 느끼고 겪었던 것들을 꼼꼼하게 남겨 두었다. 그래서 완성된 작품에서는 볼 수 없었던 그의 폭넓은 관심과 정신의 편린들이 드러나 있다. 드로잉은 오윤의 삶의

자취이자 예술적 경로 그 자체라 해도 과언이 아닐 성싶다.

오윤의 드로잉을 보고 있자면, 이 사람이 정말로 그림 그리는 것을 좋아했구나, 라는 감탄사가 절로 나오게 된다. 하지만 그의 그림의 진짜 미덕은 그러한 탄성에 머물지 않는다. 보는 이를 숙연하게 하는 무언가가 거기에서 느껴지기 때문이다. 강렬한 정서적 울림으로 나타나는 그 느낌은 우리가 삶에 대한 진정성을 확인할 때, 미처 자각하지 못한 것을 비로소 깨닫게 되었을 때, 혹은 일체감을 느낄 때의 감응과 같은 것이다. 삶에 대한 가식 없는 그의 태도는 그를 둘러싼 에피소드에서도 익히 드러나고 있지만, 그의 드로잉에서는 훨씬 더 가시적이고 촉각적으로 풍부하게 배어 있다.

오윤의 그림은 확실히 특별한 힘을 갖고 있다. 곰곰이 생각해보면 그의 예술은 무슨 척하면서 나대지 않는다. 거기에서 교훈적이고 권위적인 그 어떤 것도 느낄 수가 없다. 그보다는 포용하는 마음 씀씀이, 움찔하게 하는 생동감, 정신을 깨어나게 하는 듯한 날카로운 통찰력 등이 느껴진다. 그는 함께 나누고 공감하면서 즐겁게 볼 수 있는 공동체적 감각을 타고난 듯이 술술 풀어놓고 있다. 실제로 오윤은 사람이 살고자 하는 것과 똑같이 예술을 하려고 했던 것 같다. 그는 역사 밖에서 역사를 이해하려 하지 않았고, 예술을 예술 밖에서 보려고 하지 않았다. 그에게 삶은 예술이어야 하고 역사여야 하고 지식이어야 했다.

오윤에게 가장 긍정적인 가능성을 갖고 있는 삶의 주체는 이름도 없고, 스스로 말할 수도 없고, 어떤 권력도 갖고 있지 않는 보통의 사람들이다. 보잘것없는 것으로 치부되어 이렇다 할 지적, 문화적, 예술적 시선을 받지 못하는 사람들의 삶이 그에게는 가장 본질적이고 가장 애정 어리게 바라본 대상들이었다. 그런데 그는 그들을 민중이라는 총체적인 타이틀로 덧씌우고 포장하는 것을 거부한다. 그보다는 소비문화와 유행을 추종하는 사람들에서부터 여공, 중국

음식 배달부, 술집에 종사하는 아가씨, 일하는 어린이들에 이르기까지 다양한 스펙트럼에 걸친 사람들의 '삶의 잡종적인 구체성'에 주목하고 이를 포용한다. 그리고 그들은 오윤의 작품에서 비로소 생생하게 살아 있는 언어로 말을 하기 시작하고 존재감을 획득하게 된다. 오윤의 모든 작품에서 살아 있는 눈빛으로 우리를 쳐다보는 그 눈들을 보라. 우리가 그의 그림에서 느끼는 특별한 친밀감과 정서적 울림은 바로 그것의 반향일 것이리라. 그래서 살아가는 것 혹은 삶의 가장 본질적인 것이라 할 만한 것을 그의 예술에서 마주치고 성찰하게 되는 것은 매우 자연스런 우리의 몫이 된다.

《오윤 전집》의 세 번째 권을 준비하면서 가장 크게 다가왔던 고민은 수천 점에 이르는 방대한 분량의 드로잉을 한 권의 책에 어떻게 담아낼 것인가 하는 점이었다. 그것만이 문제가 아니었다. 그는 한 가지 소재를 다양한 방식으로 계속해서 탐색하는 경우가 많았는데, 그러한 과정을 담아낼 마땅한 방도를 찾기가 제한된 지면 안에서는 무척이나 어려웠다. 이를테면 〈대지〉 연작과 같은 주제는 이미 초기에서부터 후기에 이르기까지 다양한 형식으로 100여 개가 훨씬 넘는 수많은 드로잉을 통해 줄기차게 반복된 것이었다. '탈춤'과 같은 주제 역시 마찬가지다. 결국 편의상의 분류를 취하지 않을 수 없었다. 세세한 것에 매어 있다 보면 필연적으로 전체적인 흐름을 놓치는 만큼 비중을 후자에 두면서 크게 두 가지 기준에 따라 드로잉집을 구성하였다.

　　판화나 회화, 조소 등을 망라하여 그에게 중요한 주제였던 것으로 보이는 것들을 내용별로 분류하는 것을 첫 번째 기준으로 삼았다. 이 드로잉집의 전반부는 이 원칙에 따라 '상상력의 전주곡'이라는 이름으로 구성하였다. 이것들은 대개 판화나 유화, 조소 등의 완결된 작품에서 보이는 것들이다. 두 번째 기준은 큰 틀에서 작가의 생애를 시기적으로 나누어 분류하는 것이었다. 자료집으로서는 이

방식이 보다 객관적일 듯싶어 대부분의 지면을 이에 준해 구성하였다. 결국 전체적으로는 거의 연대기적인 배열에 따라 구성한 셈이 되었다. 이는 현재 오윤의 유족 측이 오윤 관련 자료를 디지털로 데이터베이스화 해놓은 방식이기도 하다.

오윤이 예술과 관련되어 벌인 활동은 다음과 같이 다섯 시기로 구분할 수 있을 것 같다.

> 1. 1965년~1970년: 대학 재학 시기와 휴학 기간(1968년 ~1969년)을 포함한 모색기로, 인체에 대한 다양한 탐색을 비롯해서 탈춤, 멕시코 회화 등 다양한 미술 사조를 조형적으로 실험하였다. 또한 이 시기에 1969년 '현실 동인 제1선언'에 참여하면서 현실 비판적인 작품을 다각도로 모색하기도 했다.

> 2. 1971년~1975년: 졸업 후 10개월간의 군 생활을 포함해서, 백제, 경주, 일산에서의 테라코타 작업과 전통미술에 대한 탐구에 전념한 시기로, 이때 동료들과 함께 상업은행 내외벽 테라코타 벽화를 제작했다.

> 3. 1976년~1979년: 우이동의 가오리에 화실을 마련하여 출판 도서의 표지화와 삽화 제작, 결혼, 선화예술학교에서의 교직생활, 노무자들을 비롯한 다양한 사람들과 친구 관계를 맺으면서 그의 예술관과 세계관이 자리 잡게 되는 기간으로, '오윤 예술'이라고 할 만한 것들이 본격적으로 개시된다.

> 4. 1980년~1984년: '현실과 발언' 그룹의 창립회원으로 참여하면서 전시회 등을 통해 사회를 풍자하고 비판하는 작품들을 활발하게 선보였다. 간경화의 악화로 진도로 요양가기 전까지의 기간이다.

5. 1985년~1986년: 진도 요양에서 돌아와 그림마당 민에서
 첫 개인전을 개최한 후 숨을 거둘 때까지의 기간으로, 그의
 이상적 세계관이 정착되어 왕성하게 작품 활동을 펼쳤다.

전체적으로는 이 드로잉 모음집에 약 700점 정도를 수록하였으며,
이를 통해 오윤의 뇌리를 떠나지 않았던 생각의 단초, 고민, 문제의
식들, 그리고 그것들을 풀어가는 치열한 과정이 그의 생을 따라 오
롯이 드러날 것으로 기대한다. 또한 독자들이 드로잉의 세부적인
표현과 미묘한 뉘앙스에 충분히 주목해서 감상할 수 있었으면 하는
바람에서 각각의 작품들은 한 페이지에 한 작품을 수록하는 것을
원칙으로 하였다. 각각의 시기마다 앞쪽에는 컬러로 된 드로잉, 뒤
쪽에는 흑백 드로잉으로 구분하여 수록하였다. 드로잉마다 개별적
으로 도판 설명이 따로 제공되지 않은 것은 대개의 드로잉들이 그
렇듯이 처음부터 제목이나 그 정확한 제작 날짜가 주어져 있지 않
기 때문이다.

작품집으로 엮은 이번 전집의 두 번째 권과 이 드로잉 모음집을 함
께 보게 되면, 수많은 드로잉들이 어떻게 하나의 완전한 작품으로
승화하는지 입체적으로 살펴볼 수 있을 것이다. 또한 드로잉 특유의
거칠지만 날것 그대로의 생생함도 함께 느낄 수 있기를 기대해본다.

 2010년 6월 30일
 오윤 전집 간행위원회

1

상상력의
전주곡

춤: 19~23쪽, 49~86쪽

탈춤: 24~31쪽, 87~108쪽

'대지' 연작: 32~36쪽, 117~126쪽

상업은행 벽화: 37쪽, 127~140쪽

무호도: 38~42쪽, 141~153쪽

까치의 브은: 43~44쪽, 160~172쪽

원귀도: 45~47쪽, 171~182쪽

기마전: 48쪽, 196~202쪽

칼노래: 109~114쪽

소리꾼: 115~116쪽

모화: 154~157쪽

쥐불: 158~159쪽

갑갱이 다리쟁이: 183쪽

도깨비: 184~194쪽

유신 신혼: 195쪽

해골: 203~207쪽

해골좌상: 208~212쪽

팔엽일화: 213~222쪽

팔패도: 223쪽

사상체질도: 224~226쪽

문자도: 227~230쪽

애비: 231~233쪽

농부와 아들: 234~235쪽

황토: 236~238쪽

초전박살: 239~240쪽

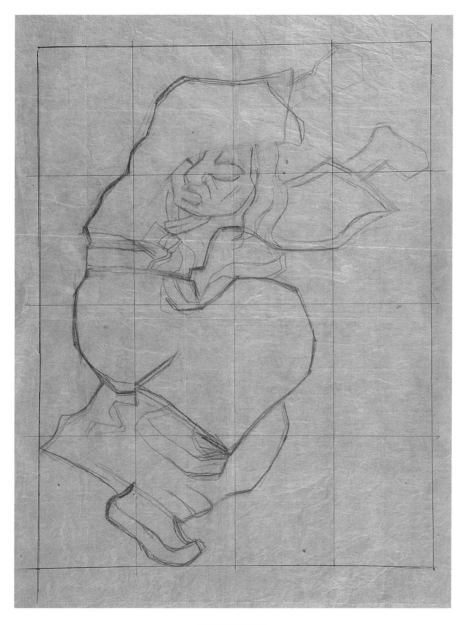

1984~1986년경 제작

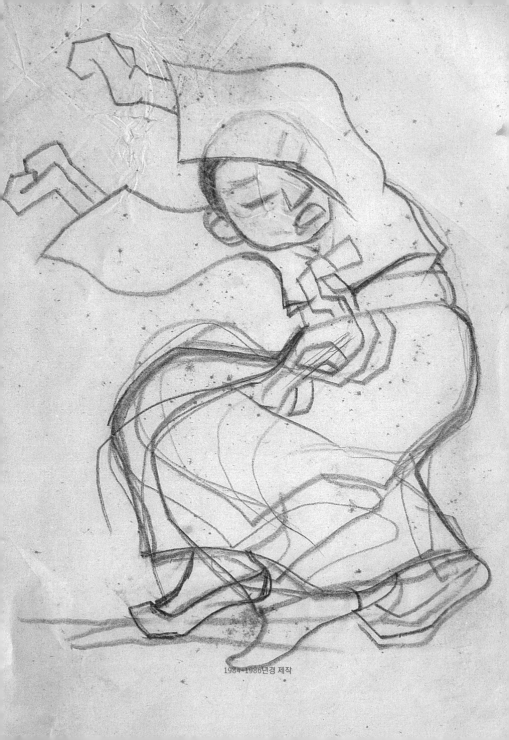

1984~1986년경 제작

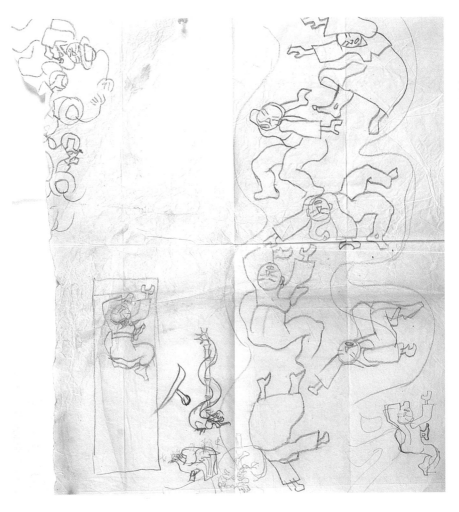

1984~1986년경 제작

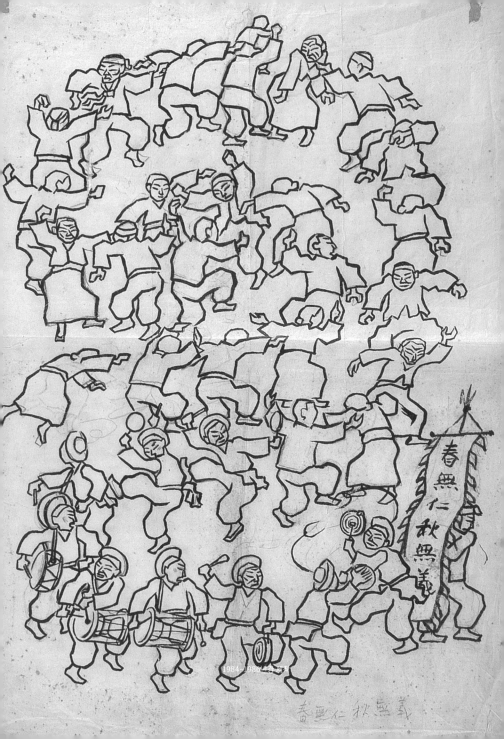

春無仁 秋無義

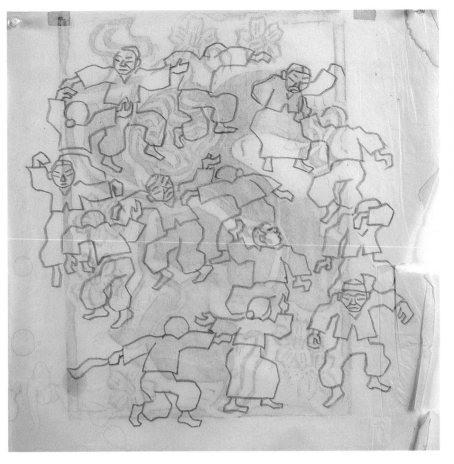

1984~1986년경 제작

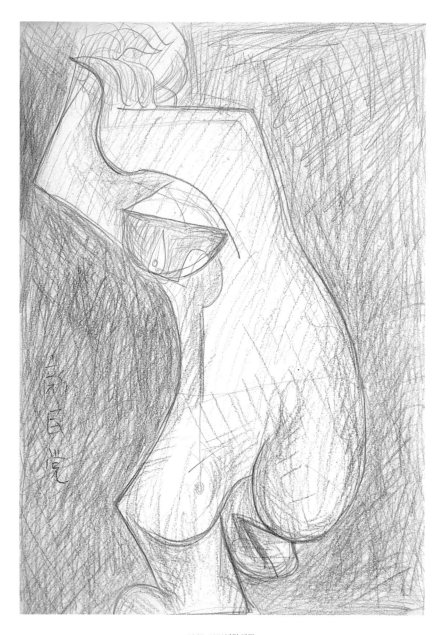

1965~1970년경 제작

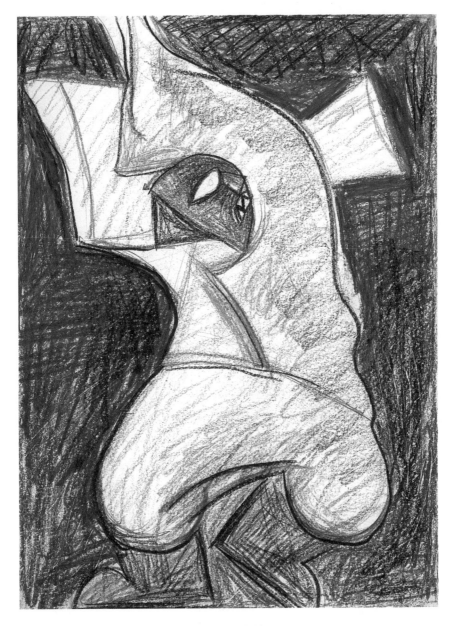

1965~1970년경 제작

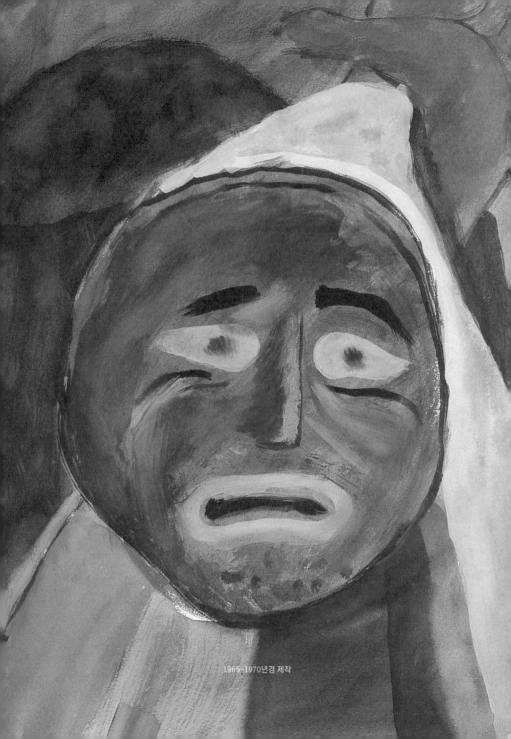

1965~1970년경 제작

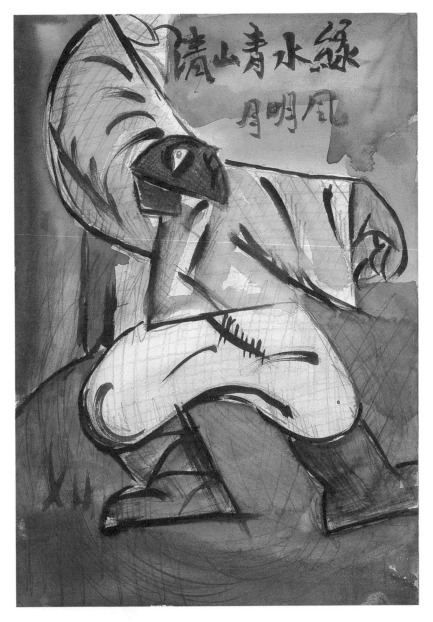

1965~1970년경 제작

27

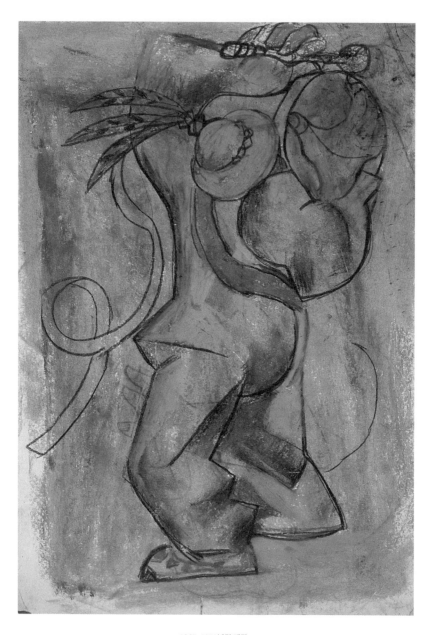

1965~1970년경 제작

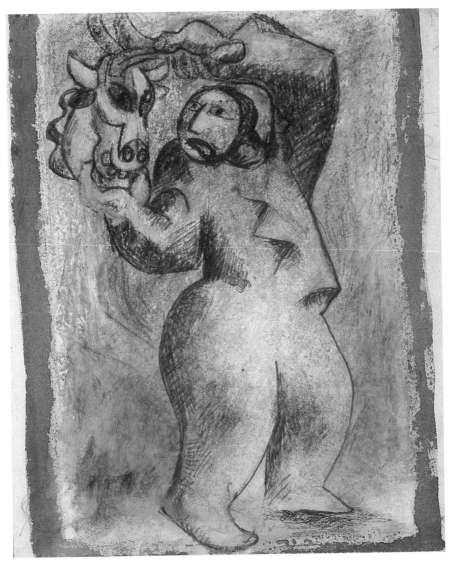

1965-1970년경 제작

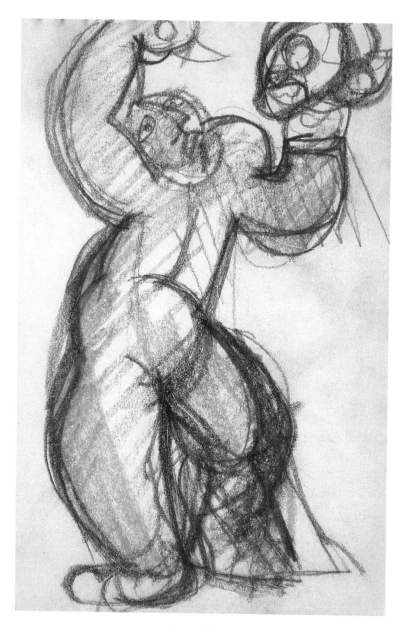

1971~1975년경 제작

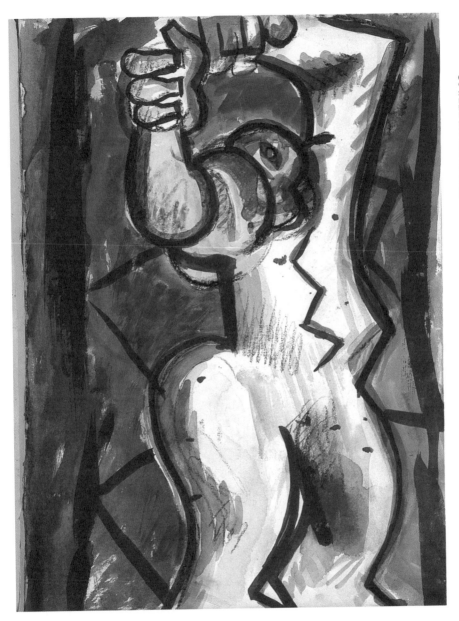

1971~1975년경 제작

31

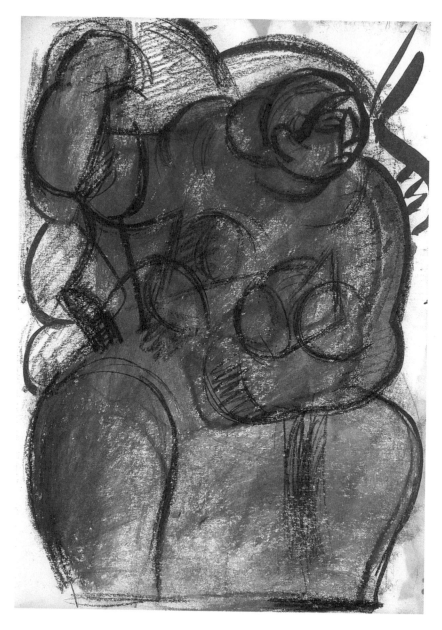

1971~1975년경 제작

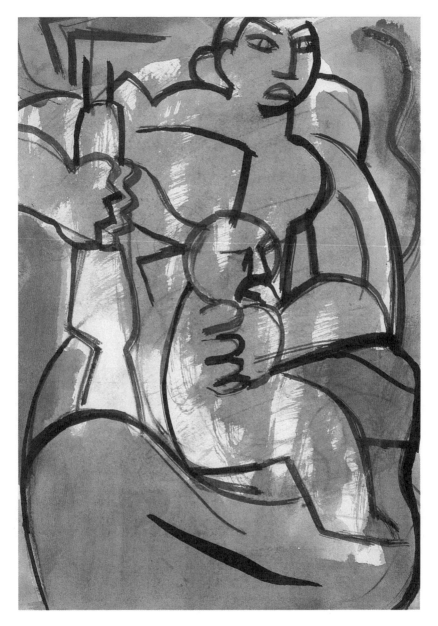

1971~1975년경 제작

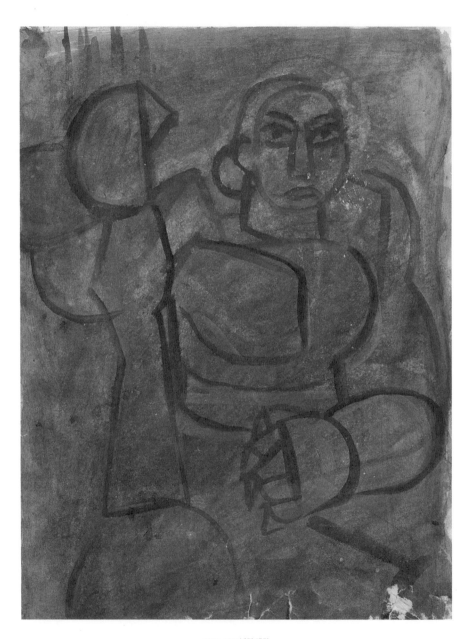

1971-1975년경 제작

34

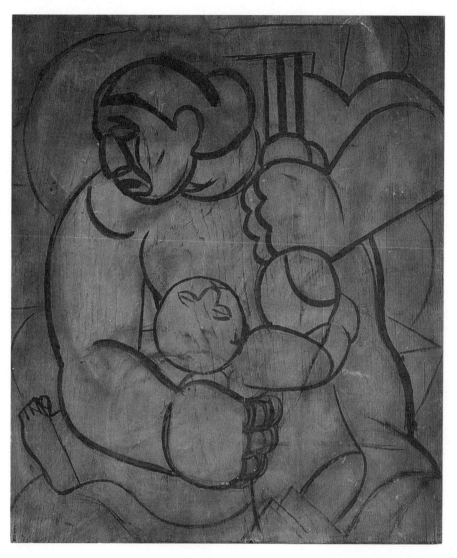

1976~1979년경 제작

35

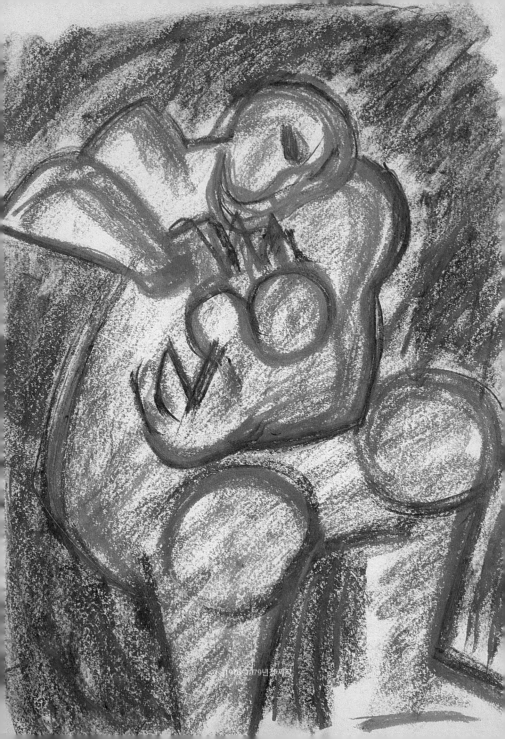

1971~1975년경 제작

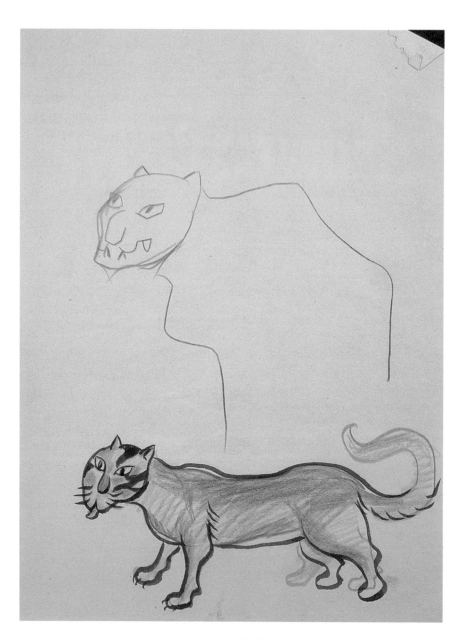

1971~1975년경 제작

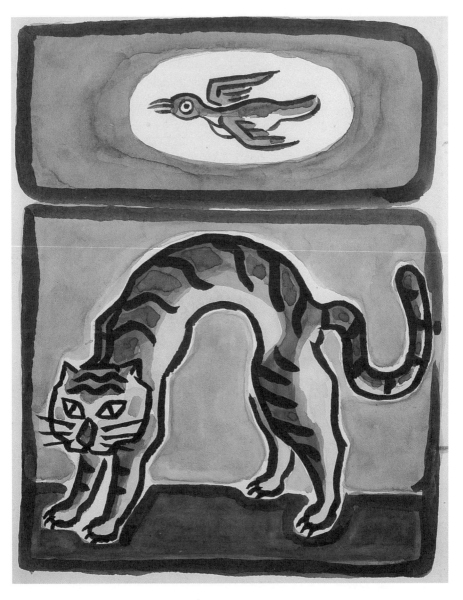

1971~1975년경 제작

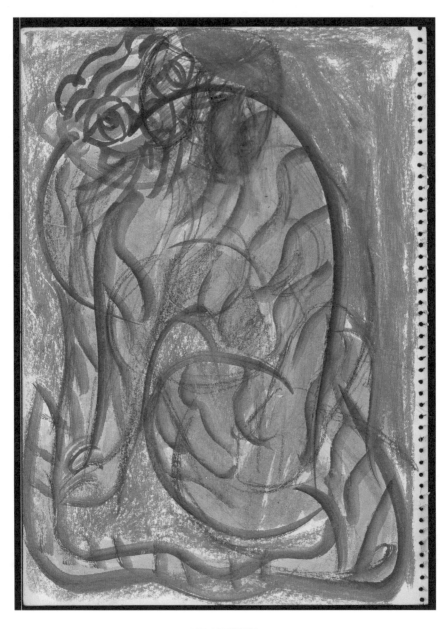

1971~1975년경 제작

40

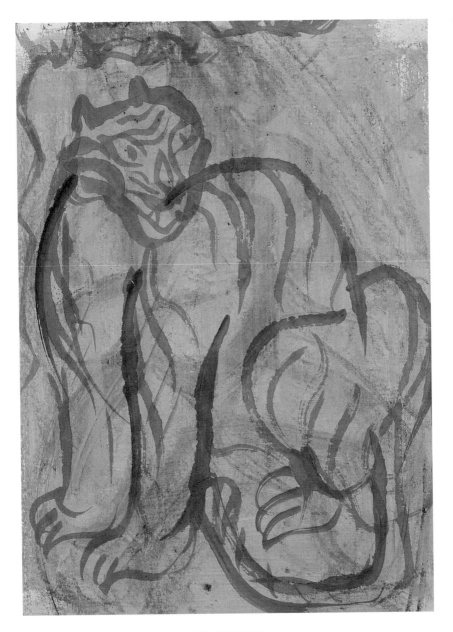

1976~1979년경 제작

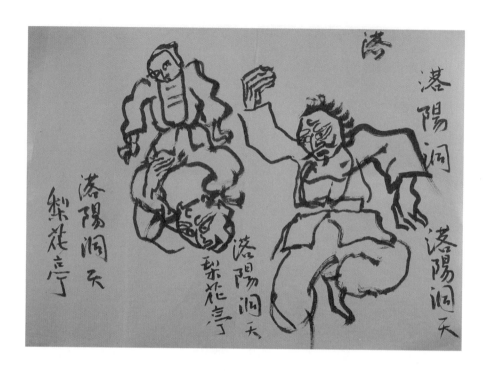

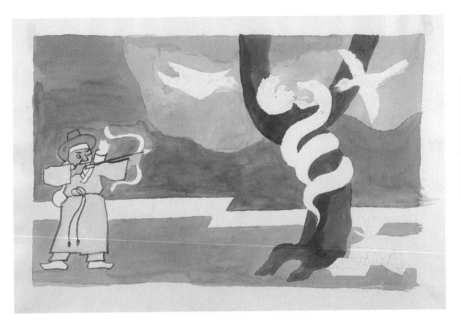

1980~1984년경 제작

1964-1986년경 제작

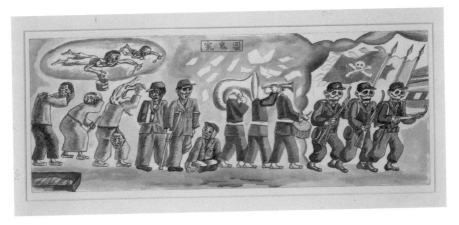

1980~1984년경 제작

1980~1984년경 제작

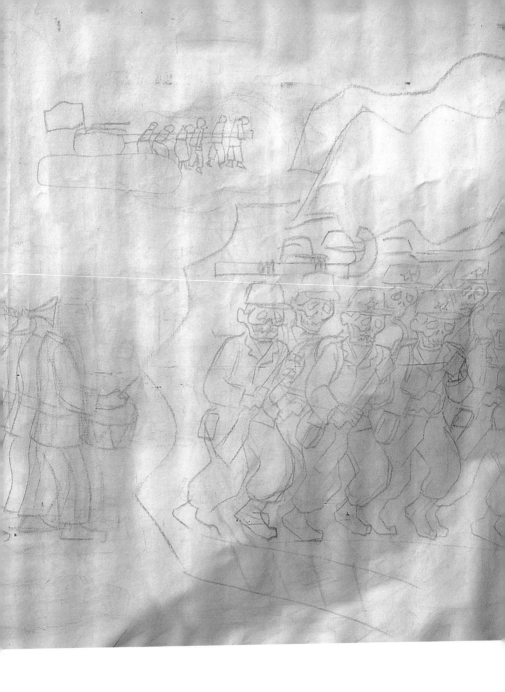

47

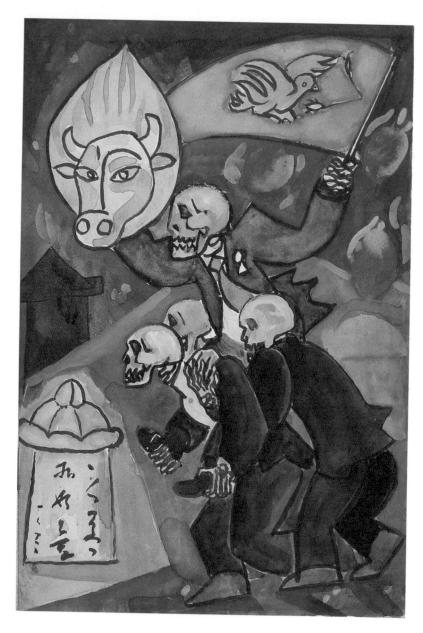

1965~1970년경 제작

48

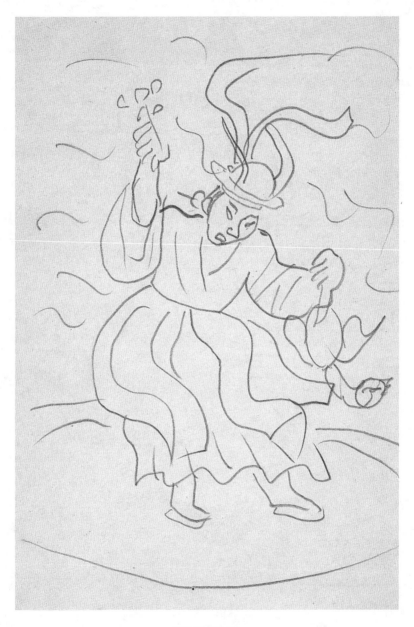

1976~1979년경 제작

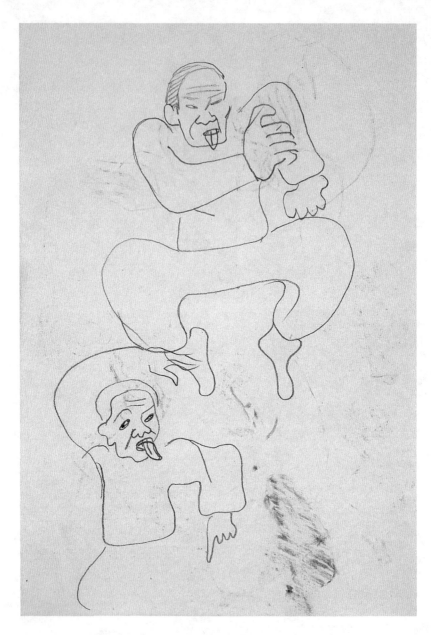

1980~1984년경 제작

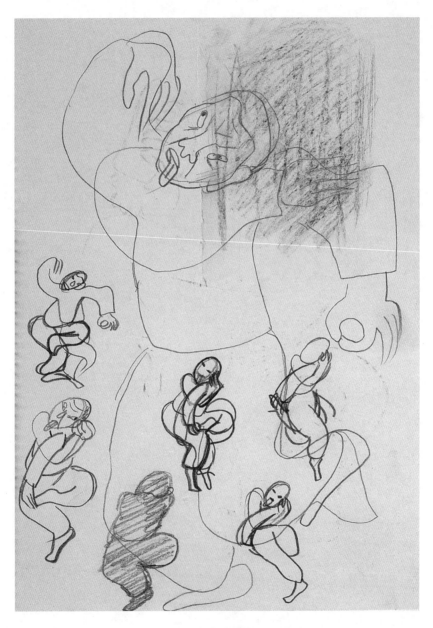

1980~1984년경 제작

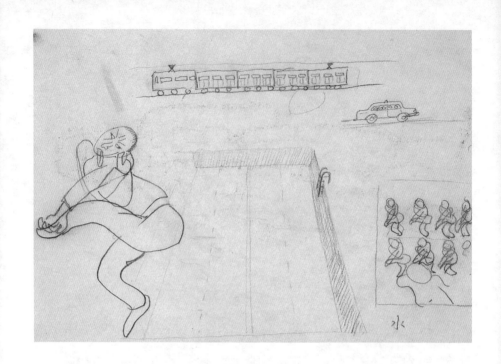

1980~1984년경 제작

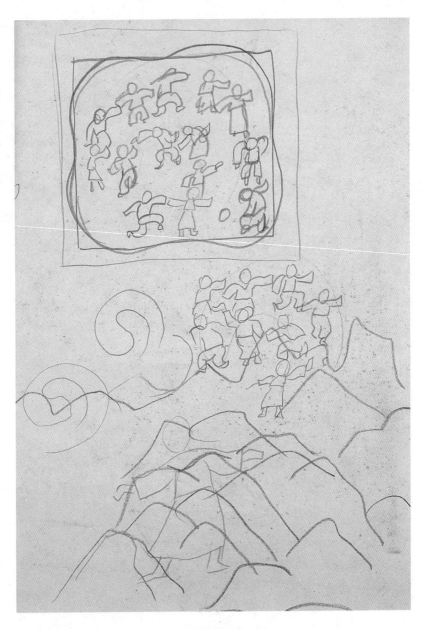

1980~1984년경 제작

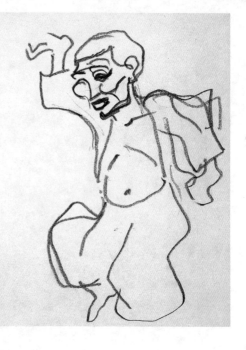

1980~1984년경 제작

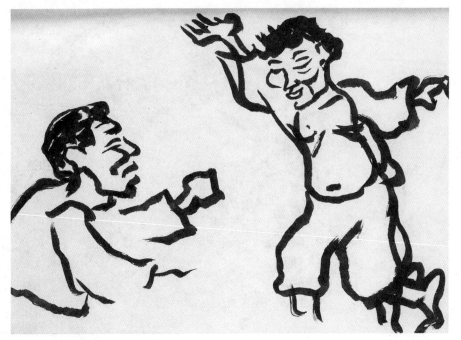

1980~1984년경 제작

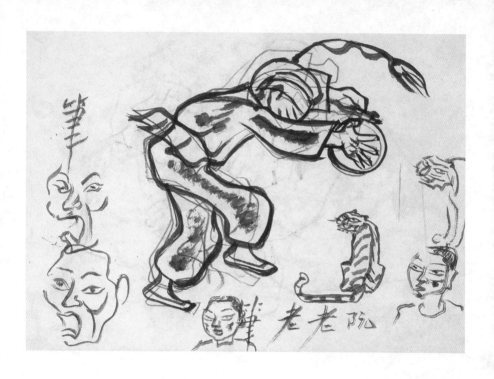

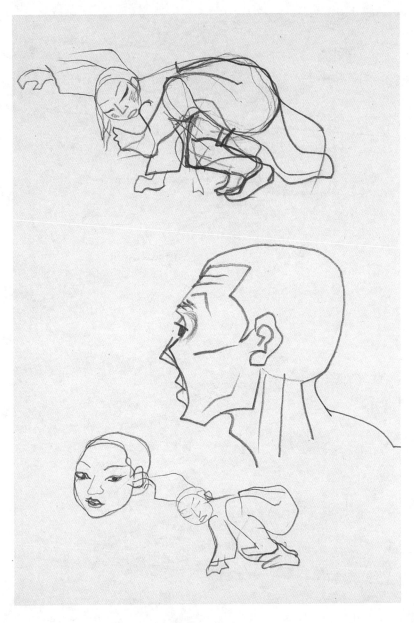

1984~1986년경 제작

57

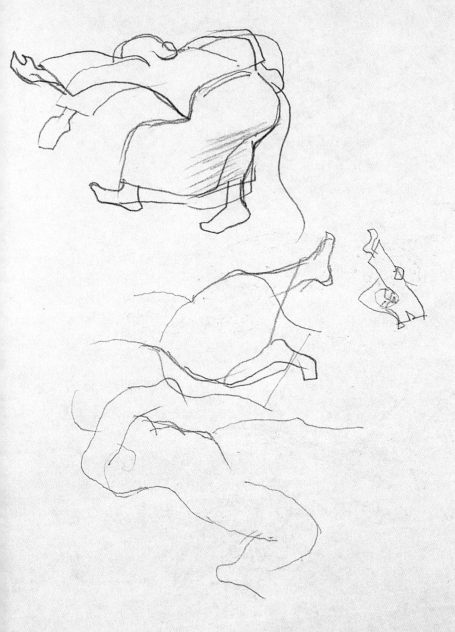

1984~1986년경 제작

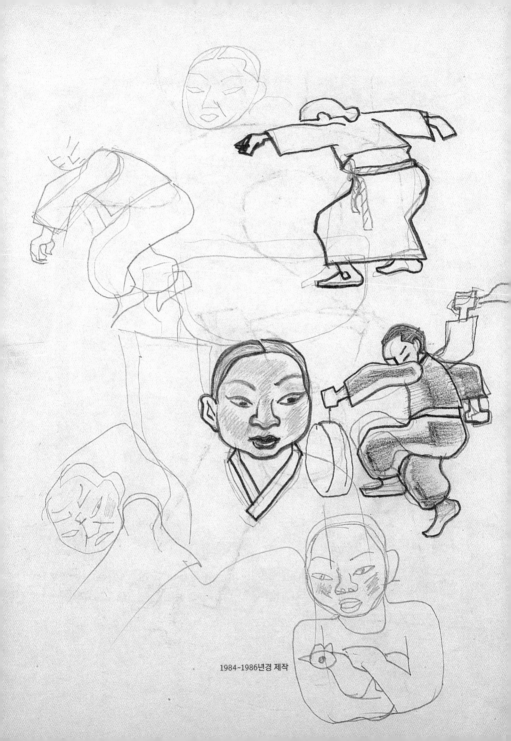

1984~1986년경 제작

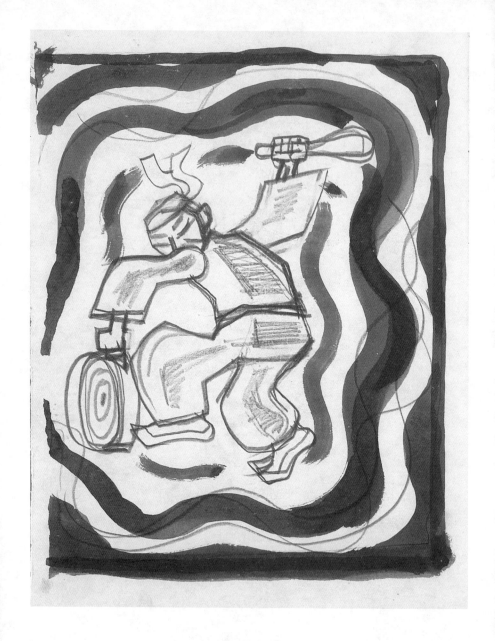

1984~1986년경 제작

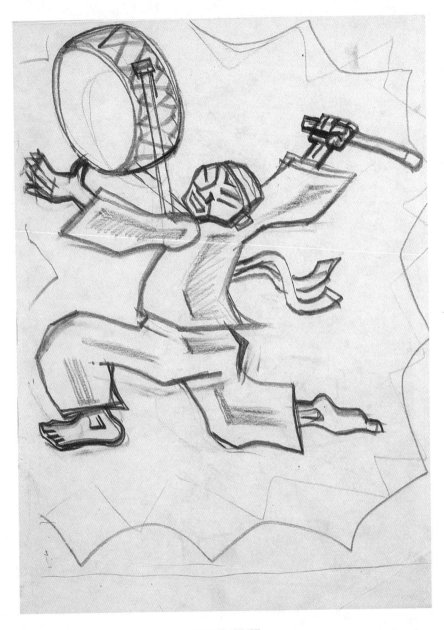

1984~1986년경 제작

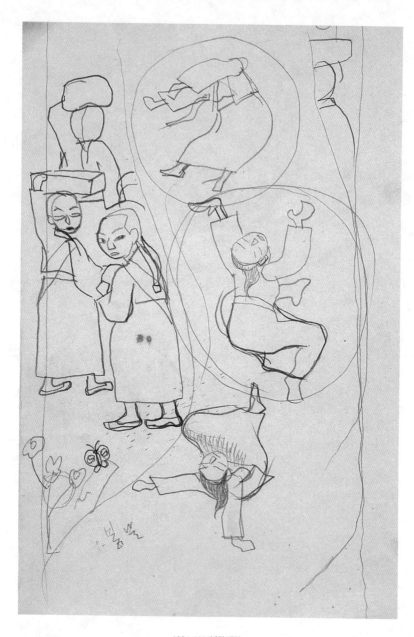

1984~1986년경 제작

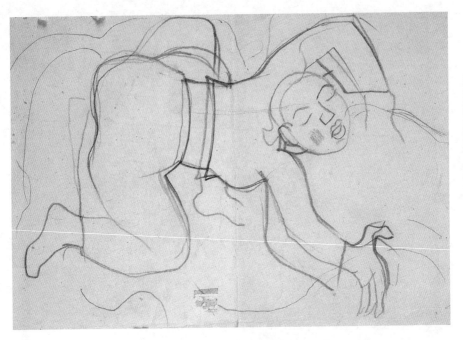

올 전집 3 3115, 낮잠 그대로의 모음

1984~1986년경 제작

63

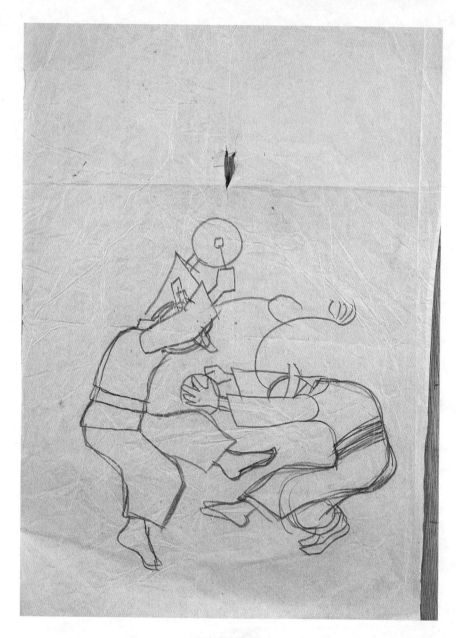

1984~1986년경 제작

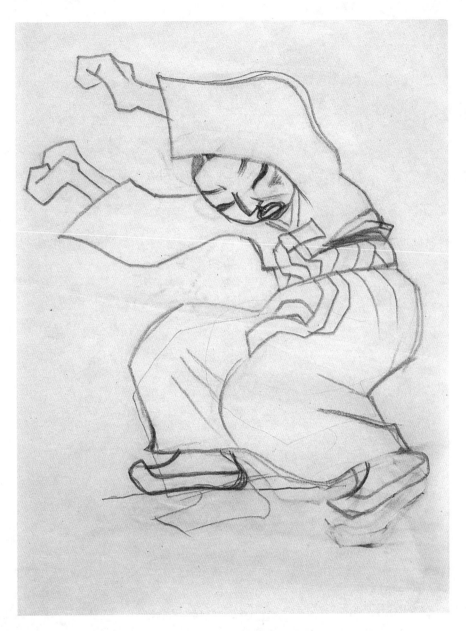

1984~1986년경 제작

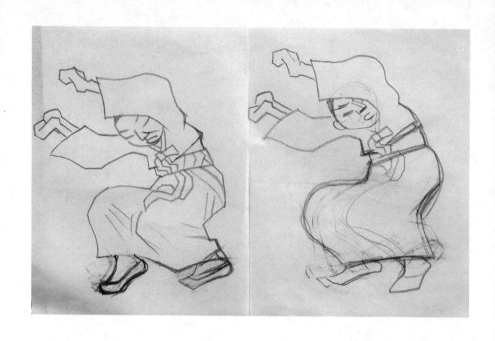

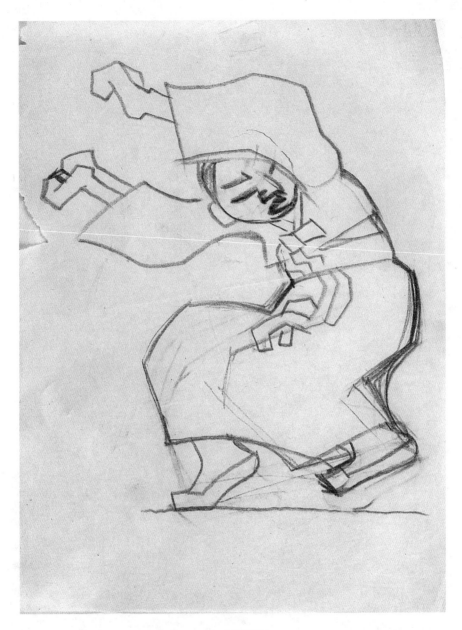

1984~1986년경 제작

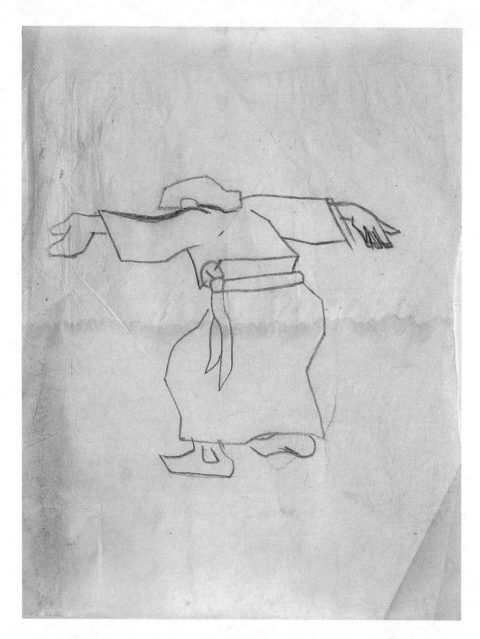

1984~1986년경 제작

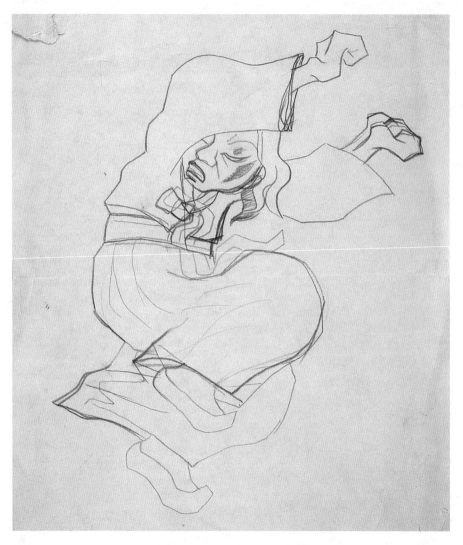

1984~1986년경 제작

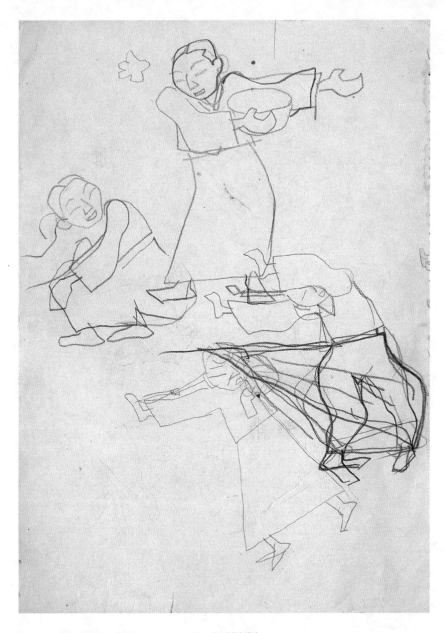

1984~1986년경 제작

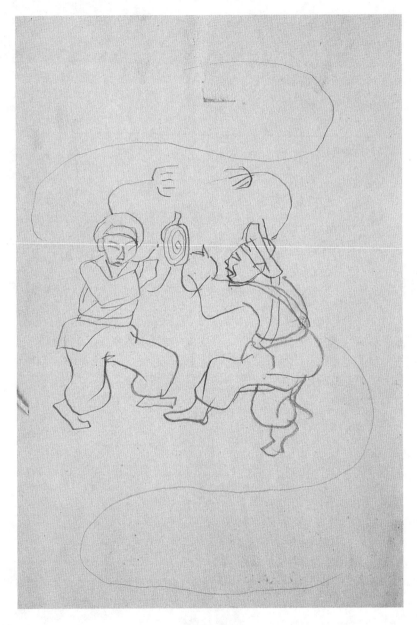

1984~1986년경 제작

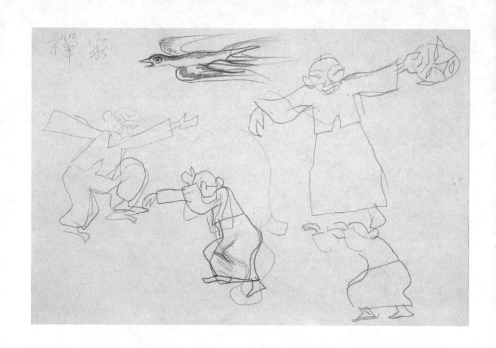

1984~1986년경 제작

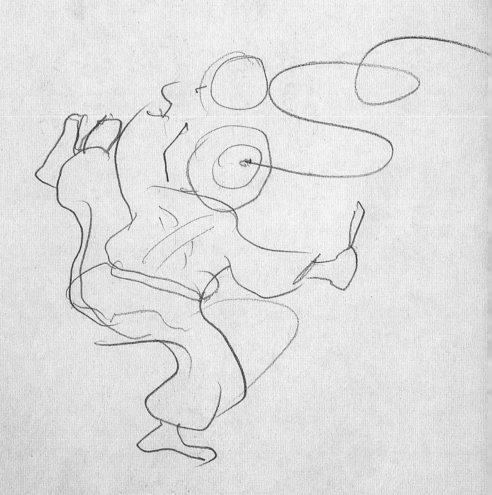

1984~1986년경 제작

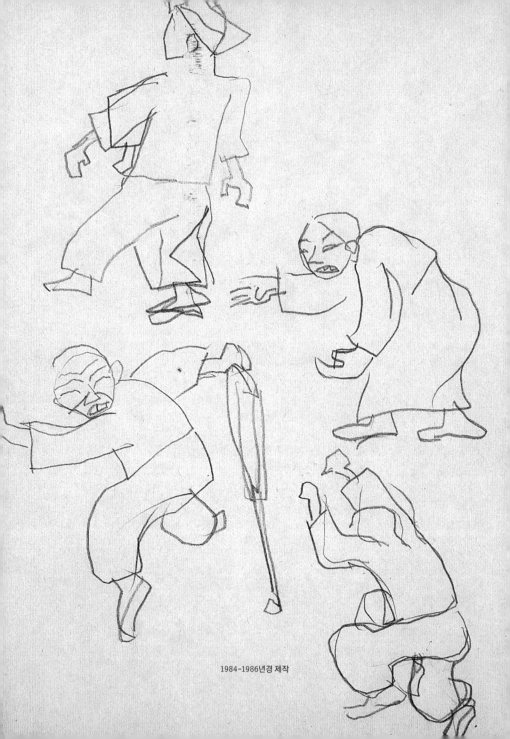

1984~1986년경 제작

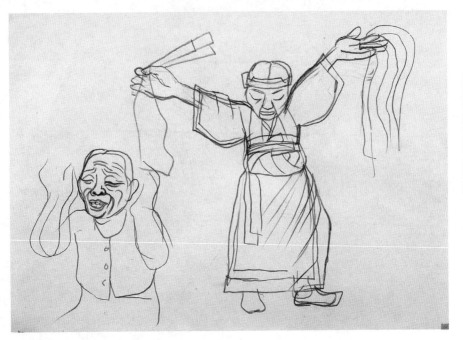

1984~1986년경 제작

75

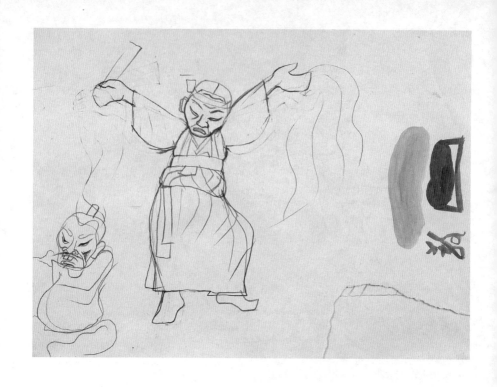

1984~1986년경 제작

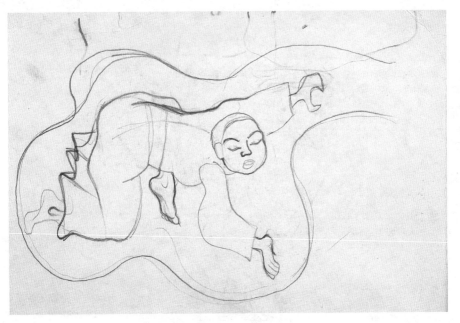

1984~1986년경 제작

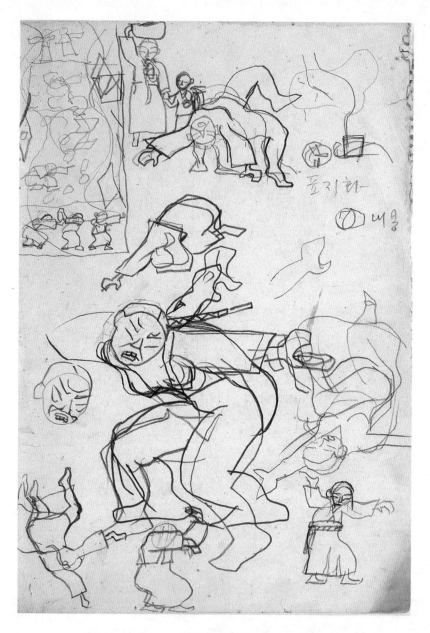

풍지하~

내용

1984~1986년경 제작

78

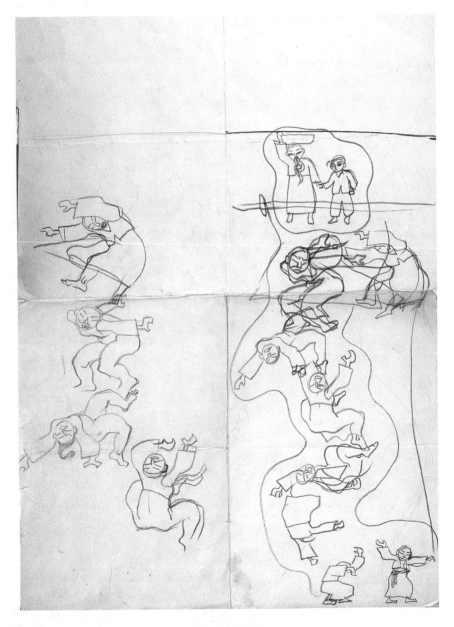

1984~1986년경 제작

79

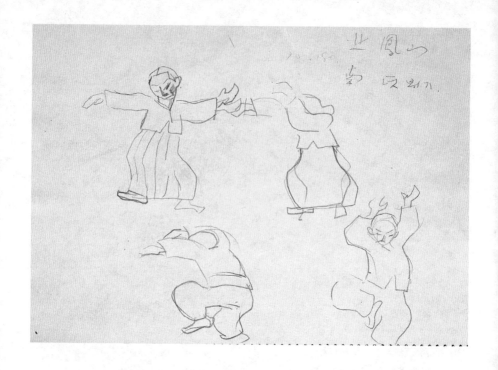

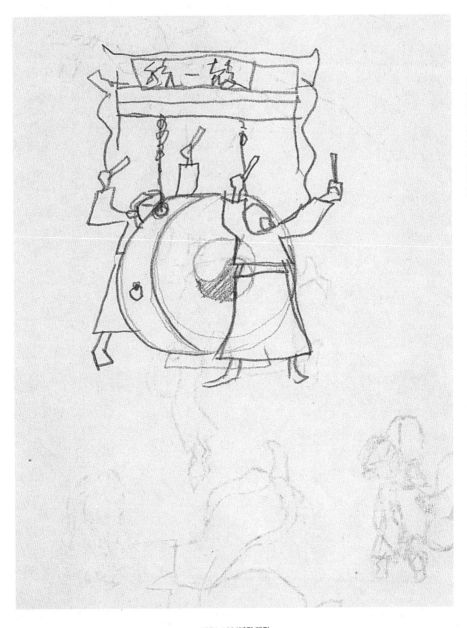

1984~1986년경 제작

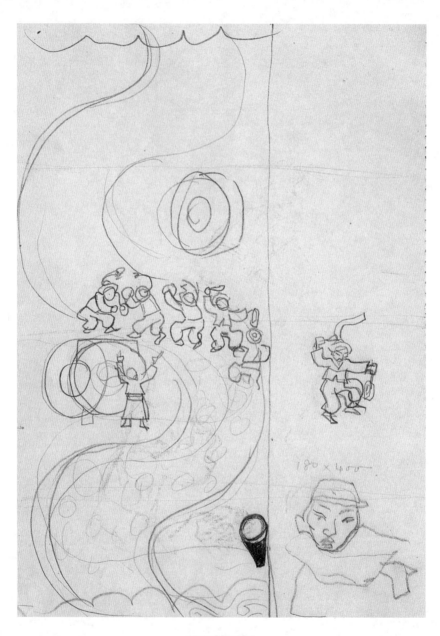

180 × 400

1984~1986년경 제작

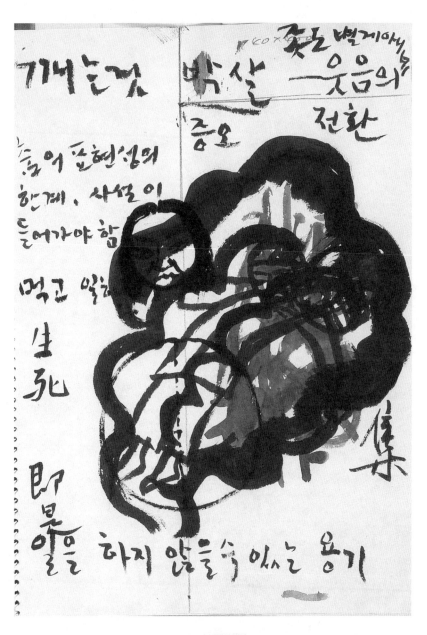

깨는것

박살

뜻은 별세계에서
×○×
웃음의

증오

전환

틀이 표현성의
한계. 사설이
들어가야 함

먹고 억

生死

即

是

알을 하지 않을수 있는 용기

集

1984~1986년경 제작

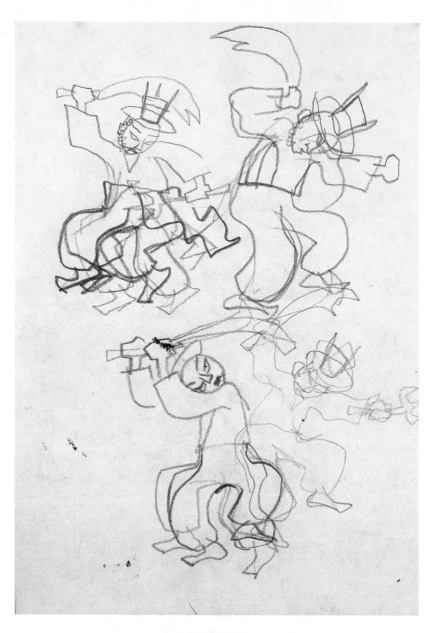

1984~1986년경 제작

84

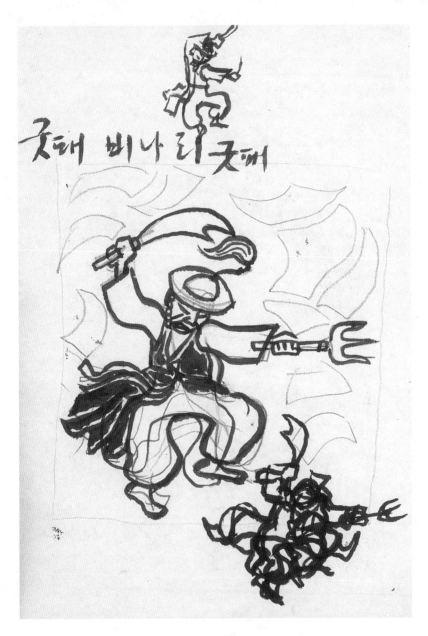

굿대 비나리 굿해

1984~1986년경 제작

85

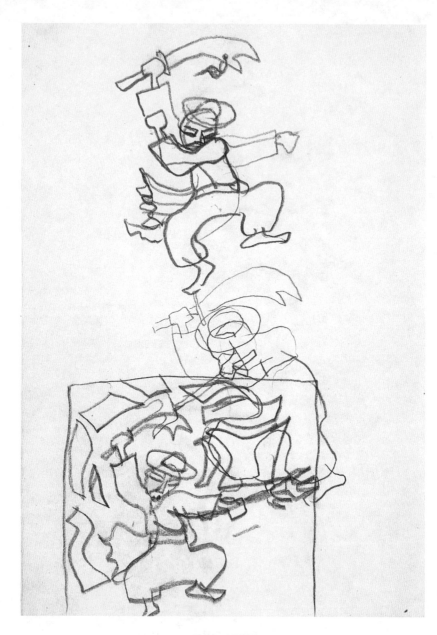

1984~1986년경 제작

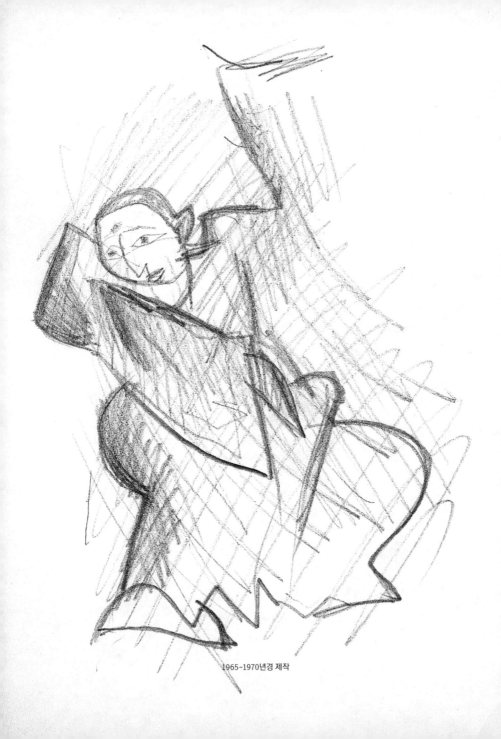

1965~1970년경 제작

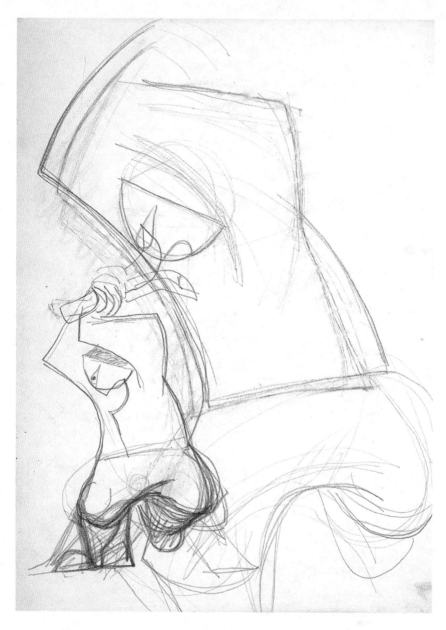

1965~1970년경 제작

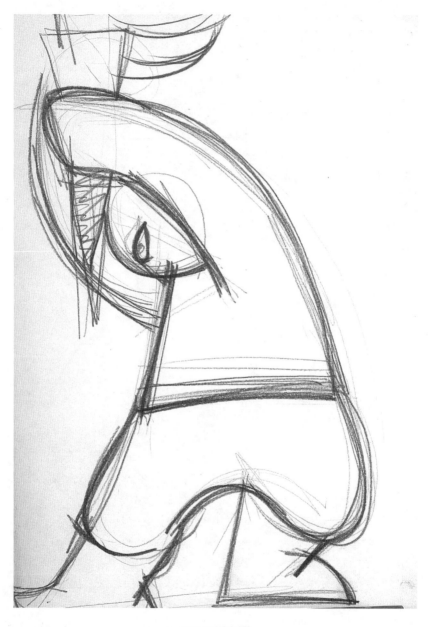

1965~1970년경 제작

89

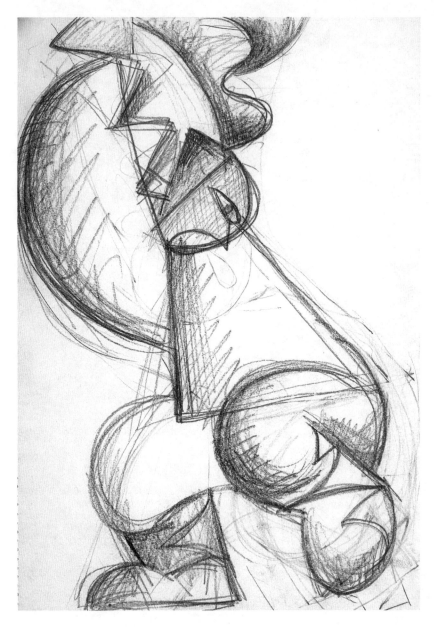

1965~1970년경 제작

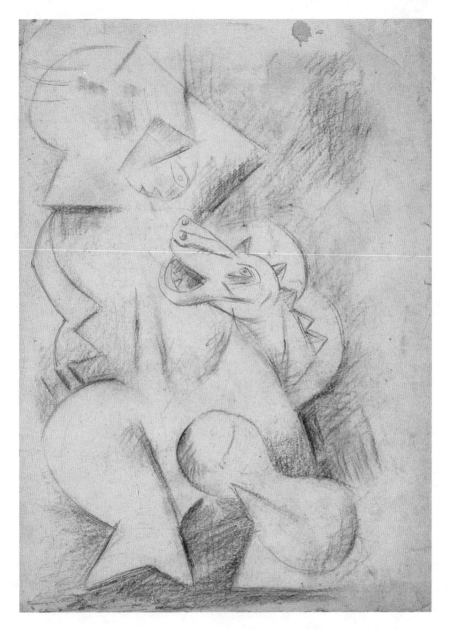

1965~1970년경 제작

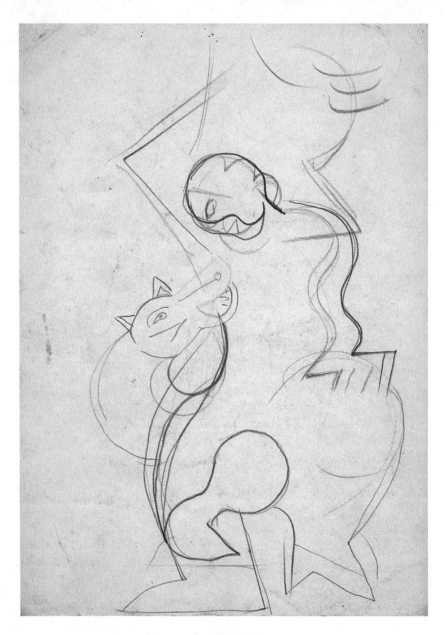

1965~1970년경 제작

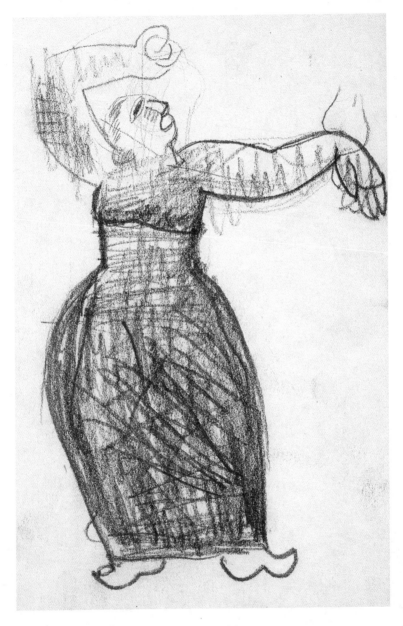

1971~1975년경 제작

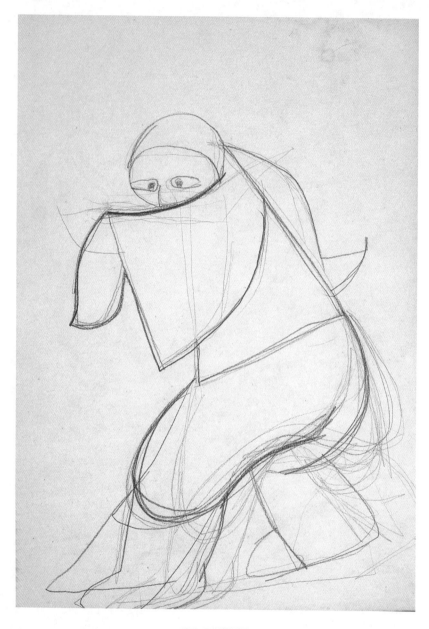

1976~1979년경 제작

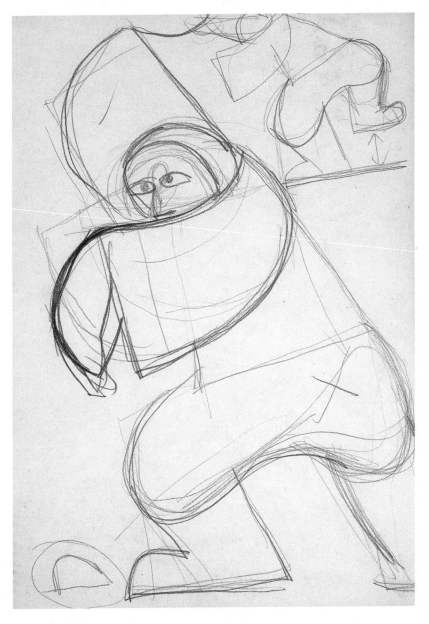

1976~1979년경 제작

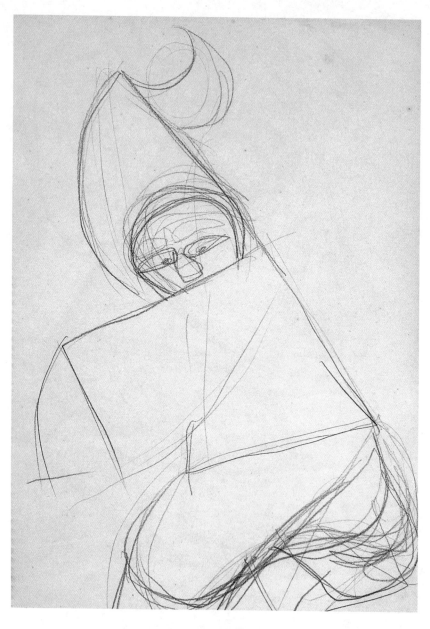

1976~1979년경 제작

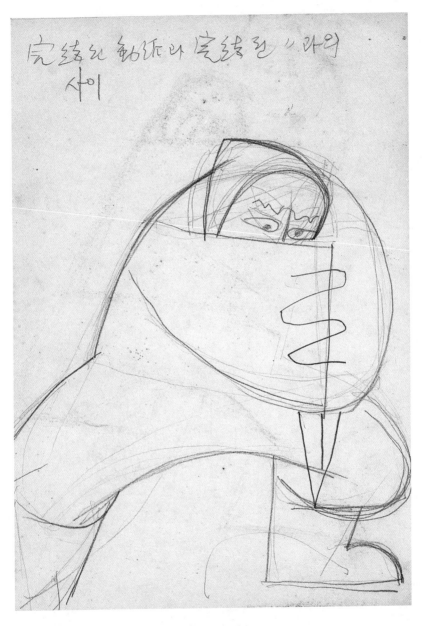

完結된 動作나 完結된 “나의
사이

1976~1979년경 제작

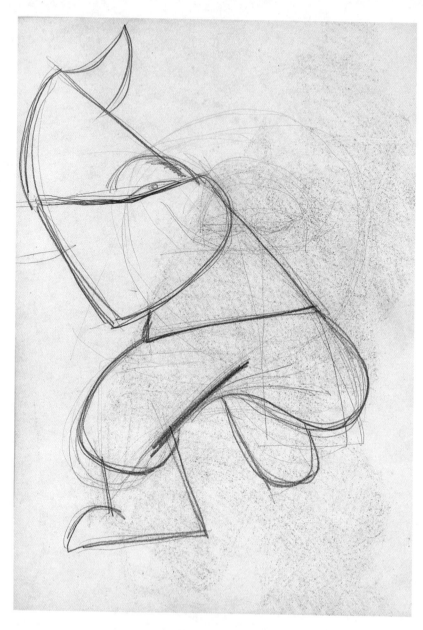

1976~1979년경 제작

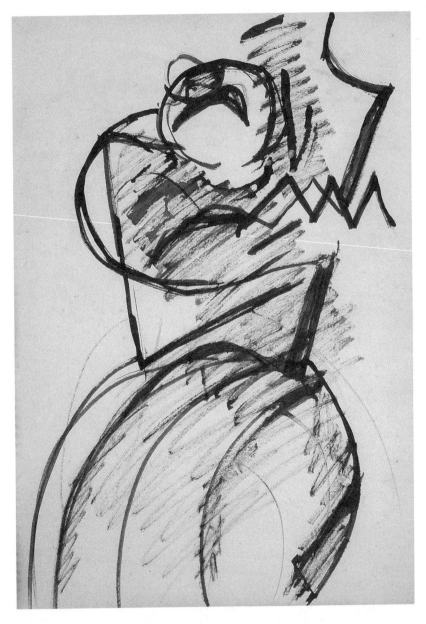

1976~1979년경 제작

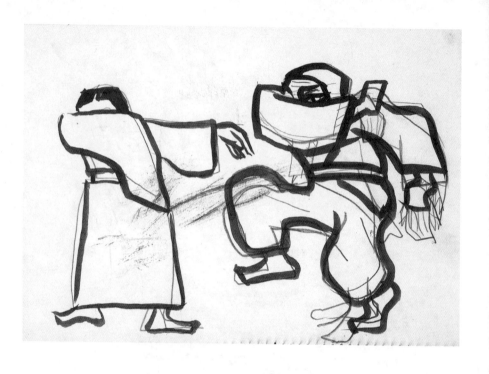

1984~1986년경 제작

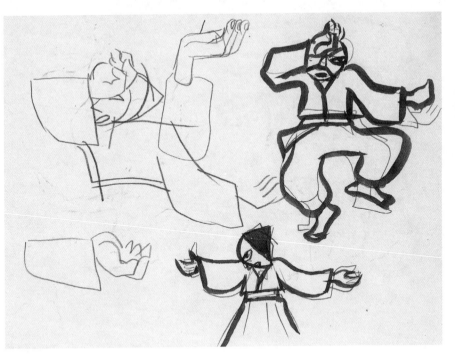

1984~1986년경 제작

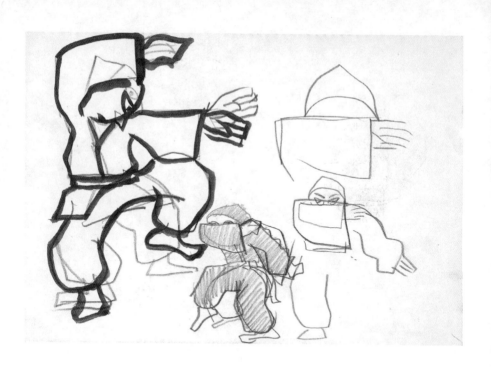

1984~1986년경 제작

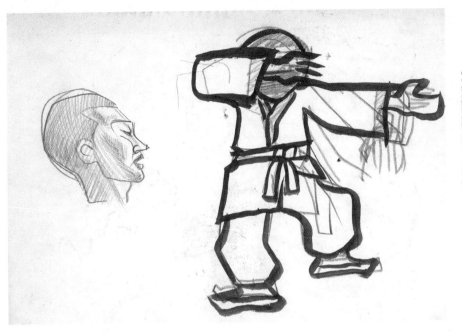

1984~1986년경 제작

103

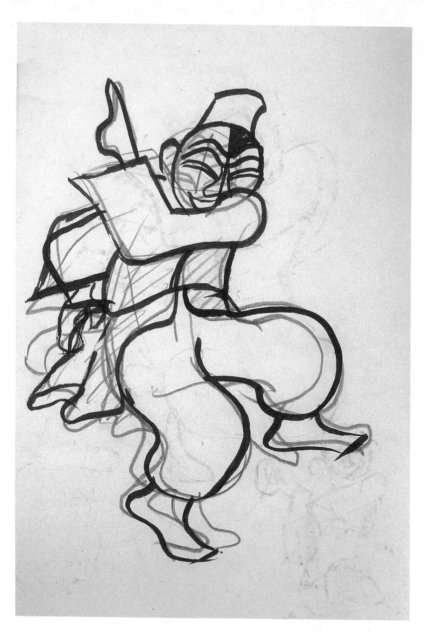

1984~1986년경 제작

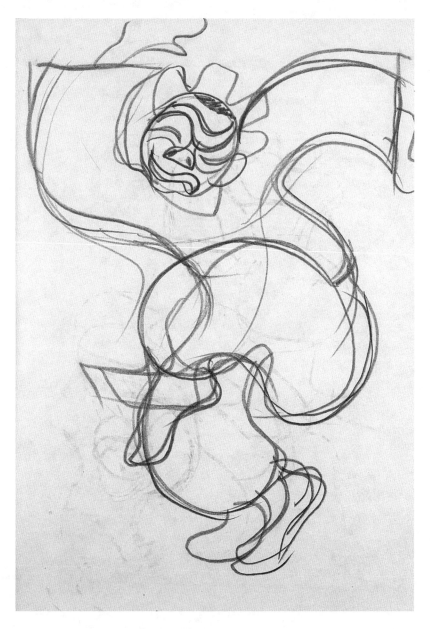

1984~1986년경 제작

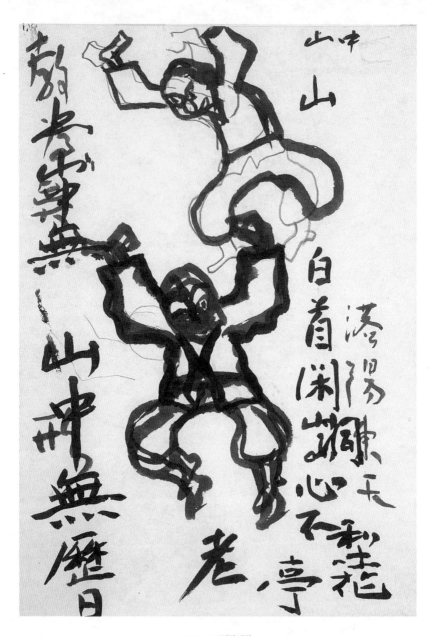

1984~1986년경 제작

106

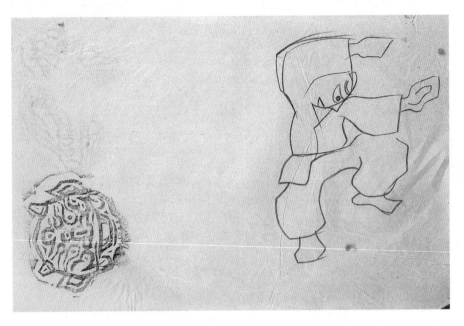

1984~1986년경 제작

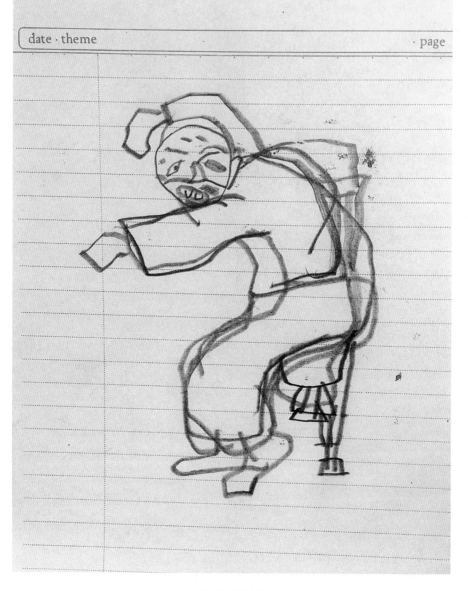

1984~1986년경 제작

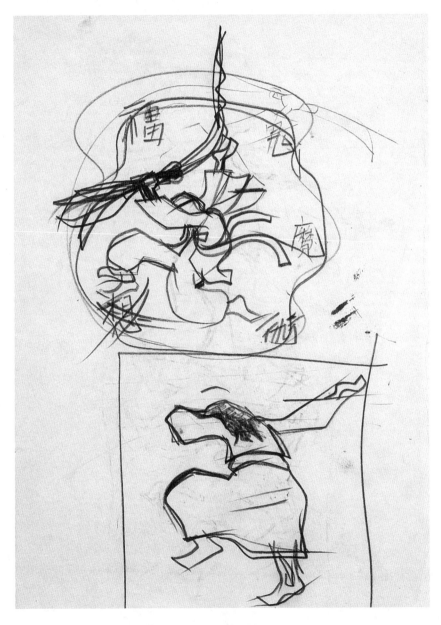

1984~1986년경 제작

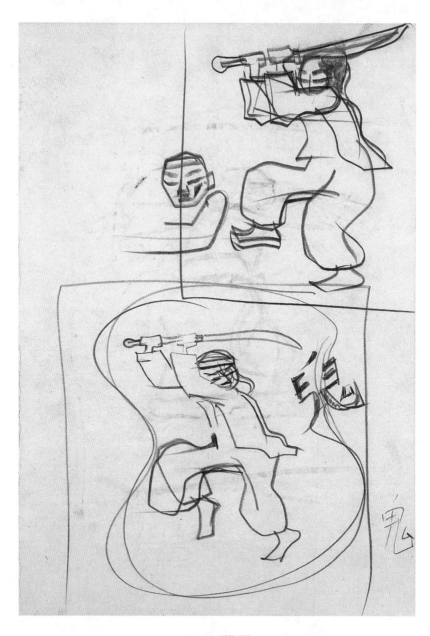

1984~1986년경 제작

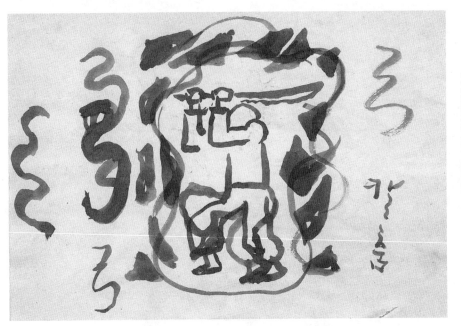

1984~1986년경 제작

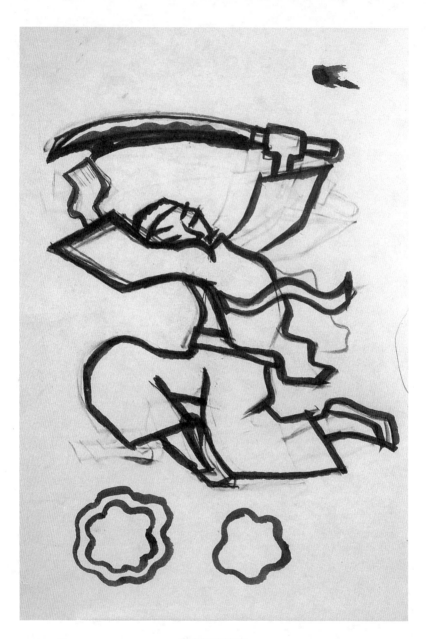

1984~1986년경 제작

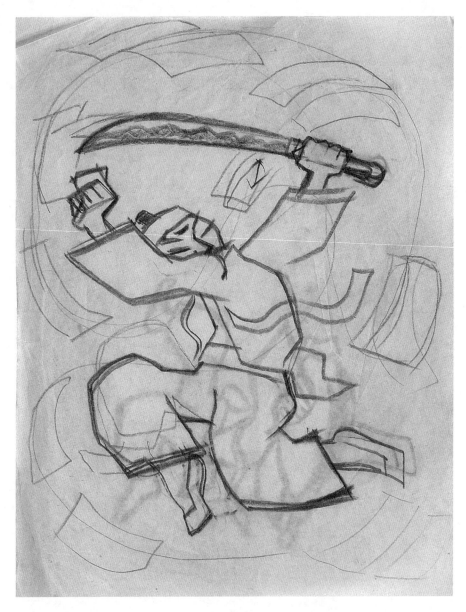

1984~1986년경 제작

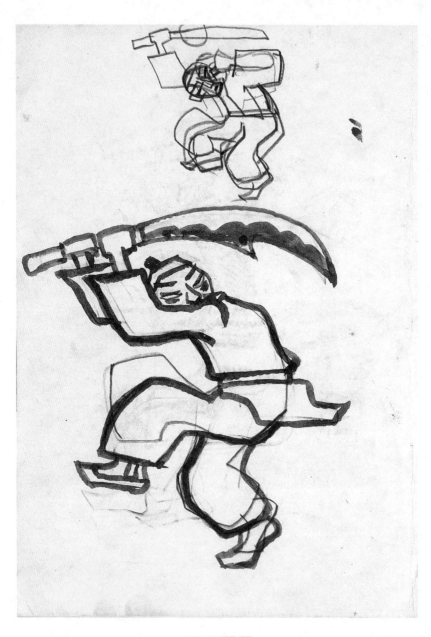

1984~1986년경 제작

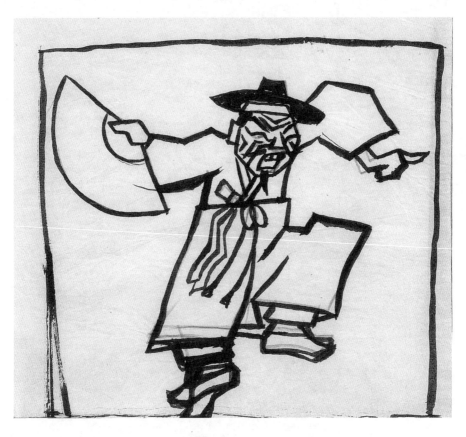

1984~1986년경 제작

115

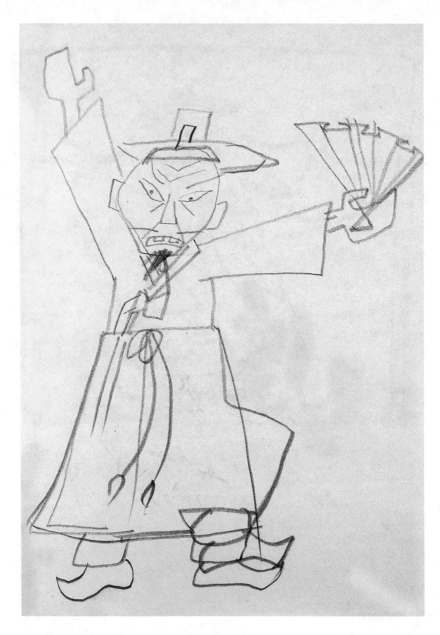

1984~1986년경 제작

116

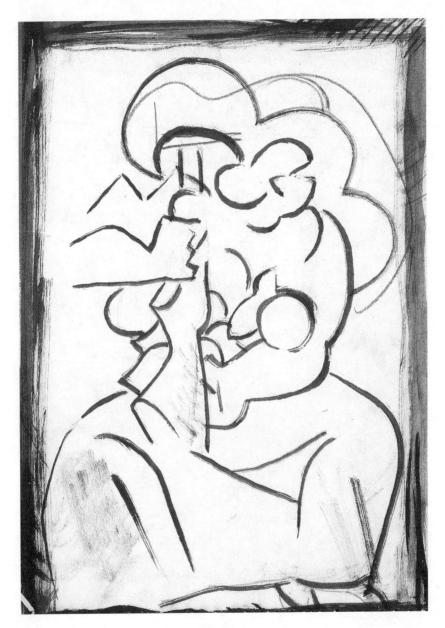

1971~1975년경 제작

117

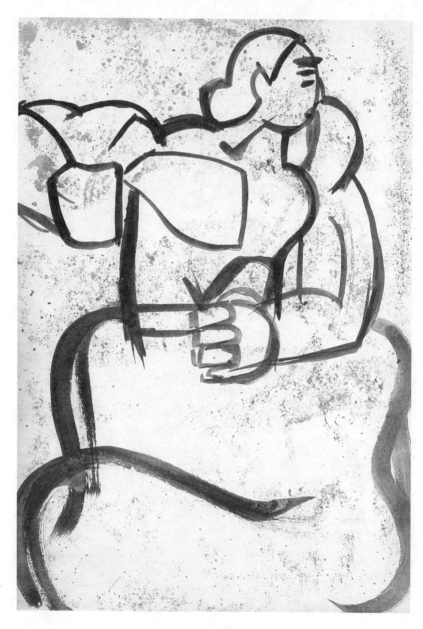

1971-1975년경 제작

118

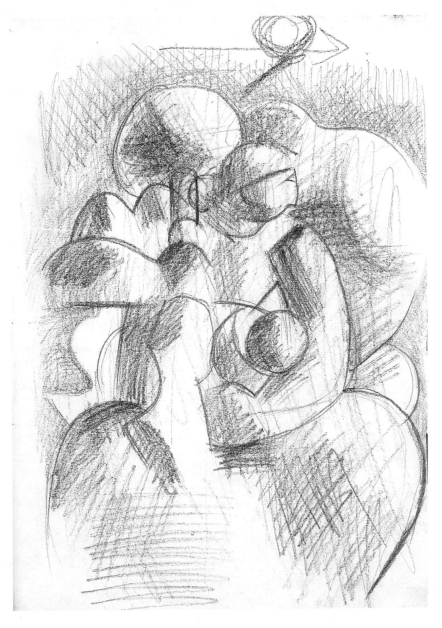

1971~1975년경 제작

119

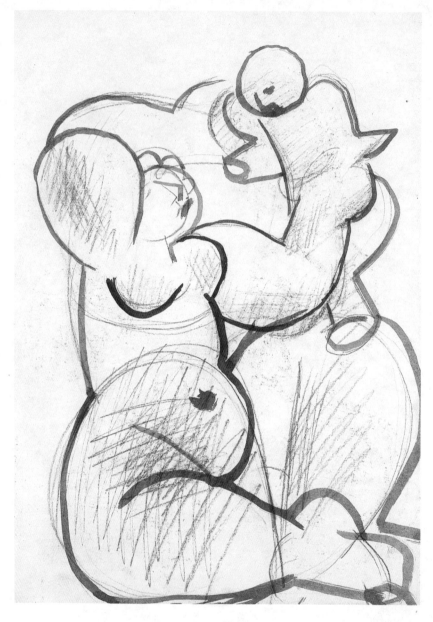

1971~1975년경 제작

120

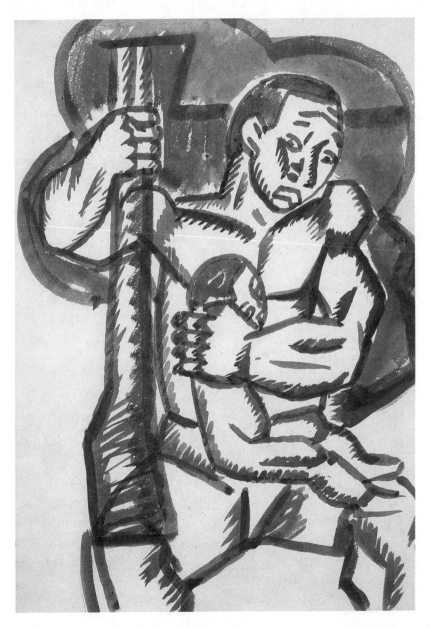

1971~1975년경 제작

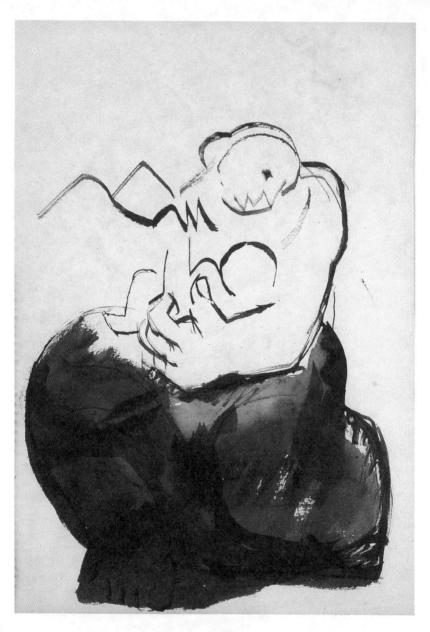

1976~1979년경 제작

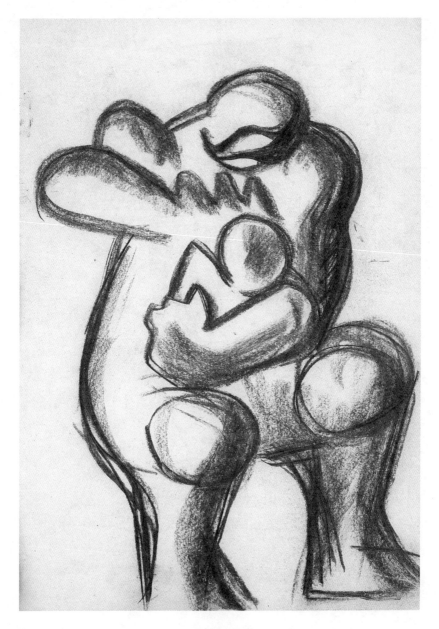

1976~1979년경 제작

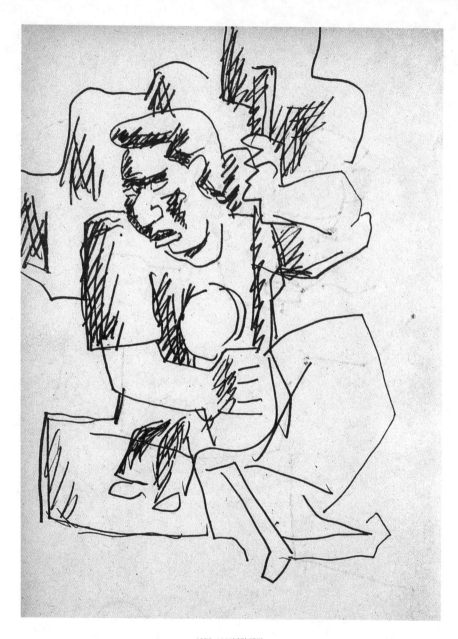

1976~1979년경 제작

124

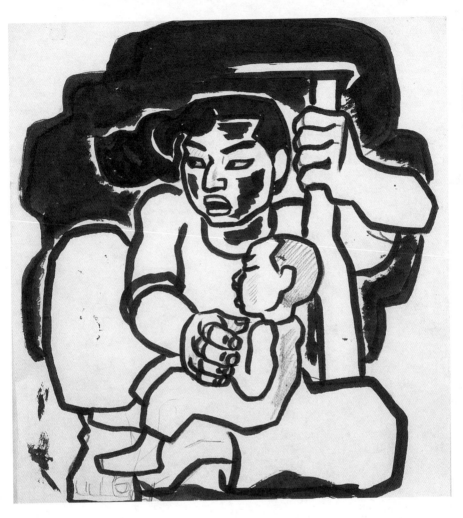

1980~1983년경 제작

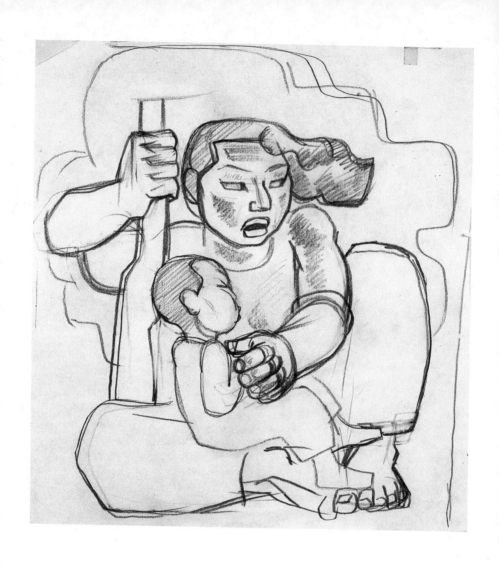

1980~1983년경 제작

1971-1975년경 제작

1971~1975년경 제작

128

1971-1975년경 제작

129

1971-1975년경 제작

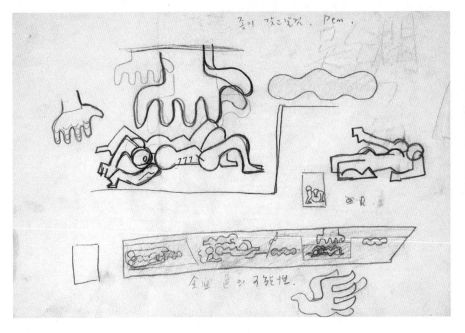

1971~1975년경 제작

131

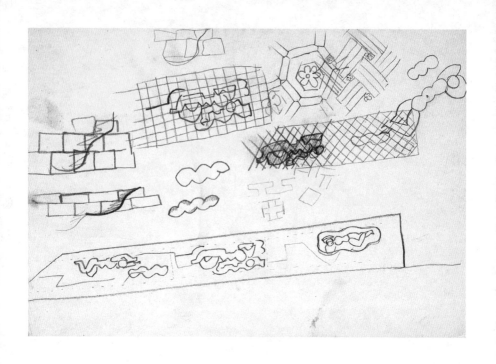

1971~1975년경 제작

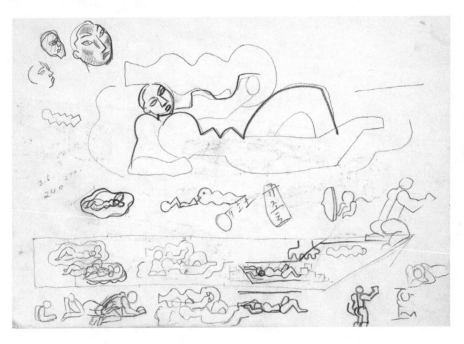

1971~1975년경 제작

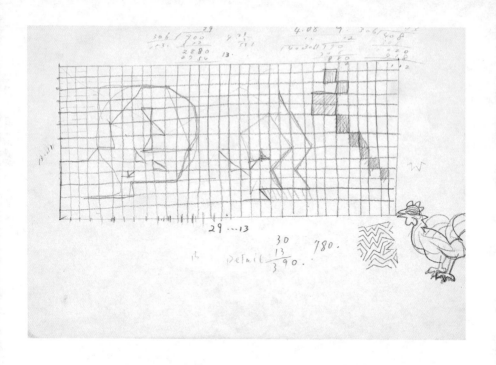

1971~1975년경 제작

134

1971~1975년경 제작

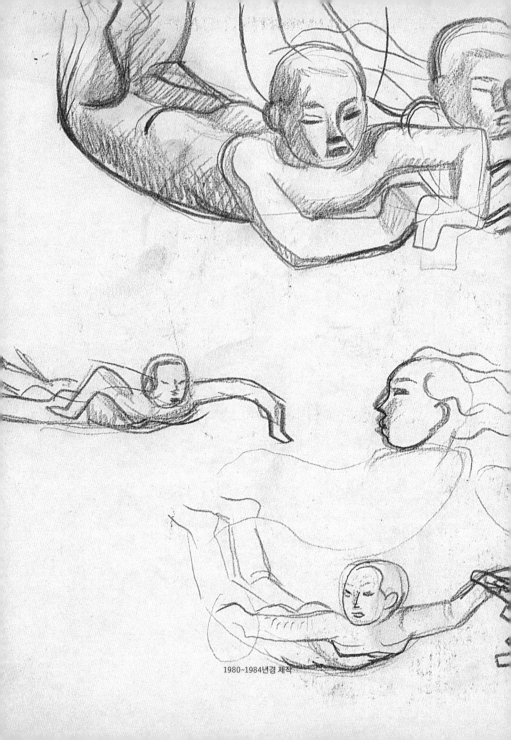

1980~1984년경 제작

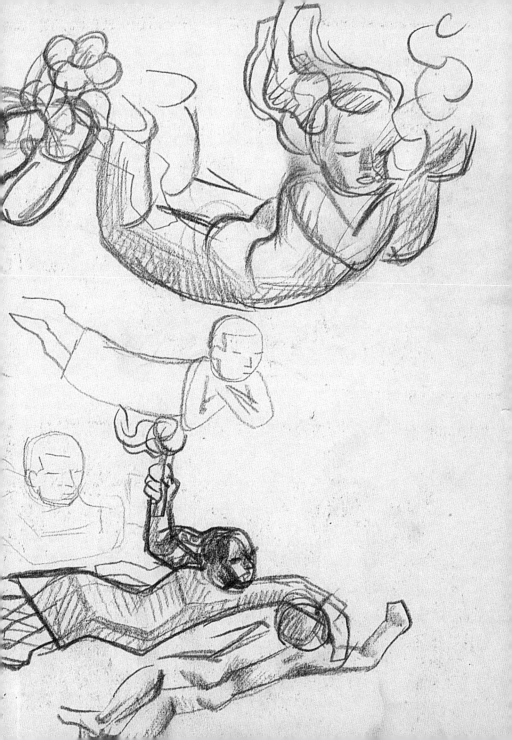

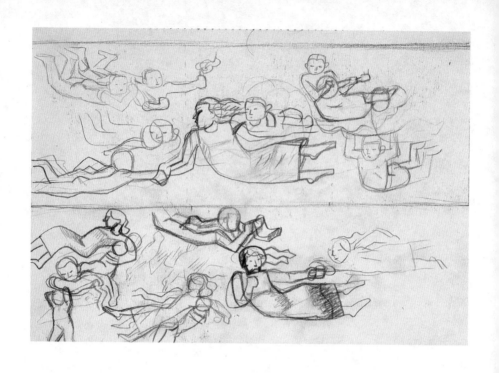

1980~1984년경 제작

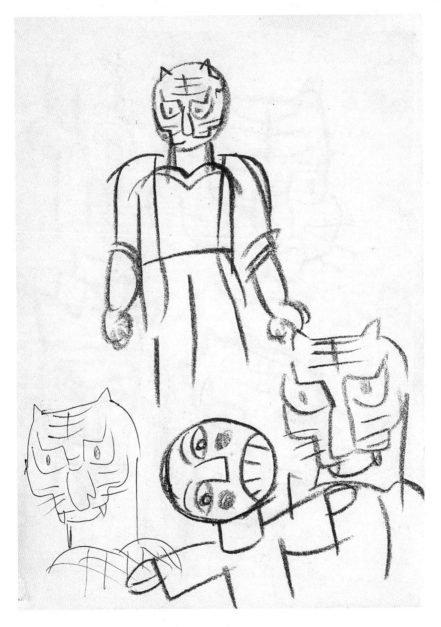

1971~1975년경 제작

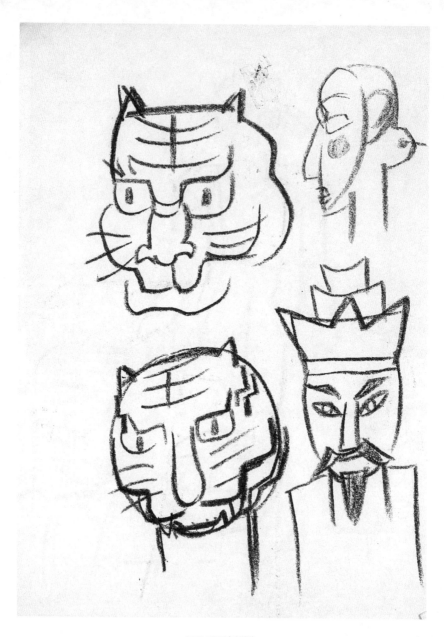

1971~1975년경 제작

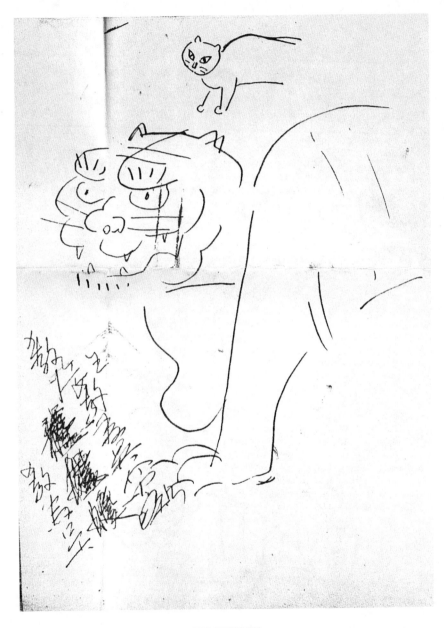

1971-1975년경 제작

143

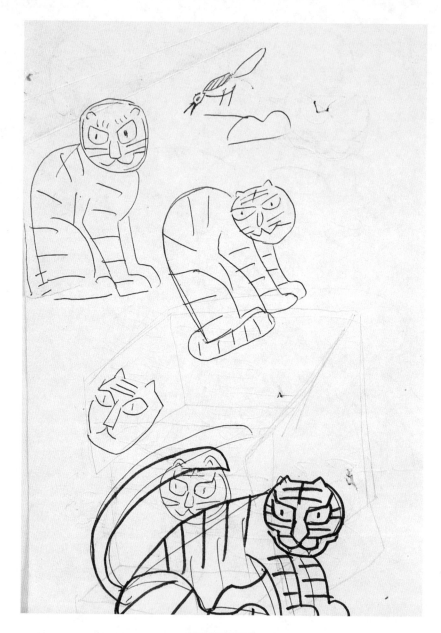

1971~1975년경 제작

144

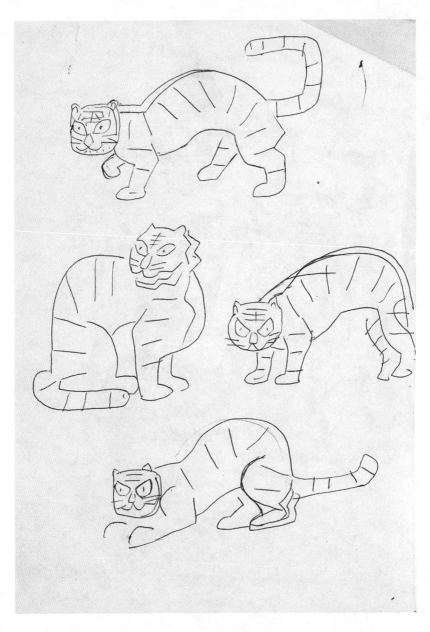

1971~1975년경 제작

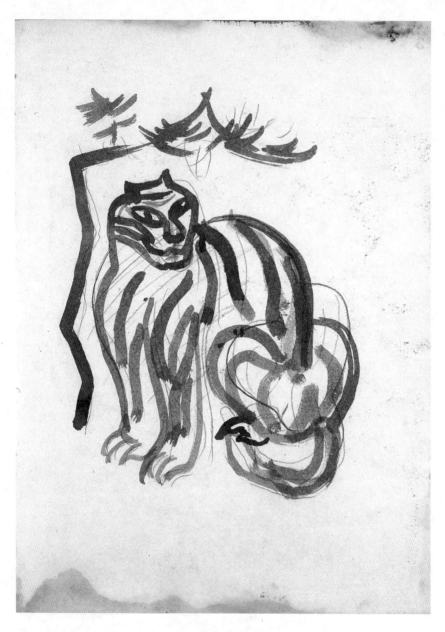

1971~1975년경 제작

146

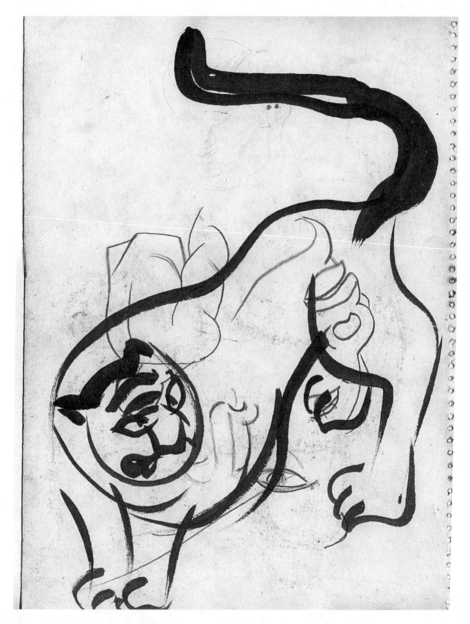

1971~1975년경 제작

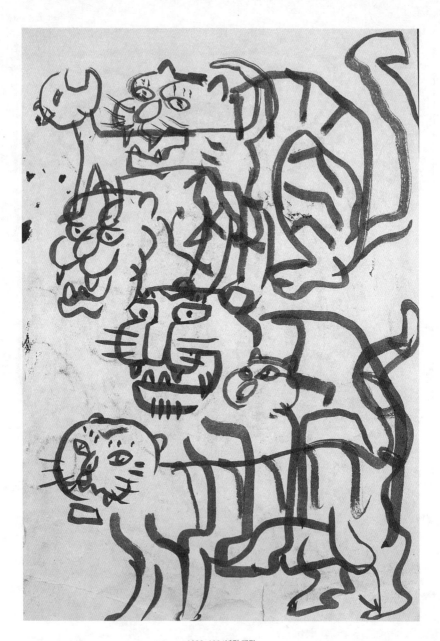

1980~1984년경 제작

148

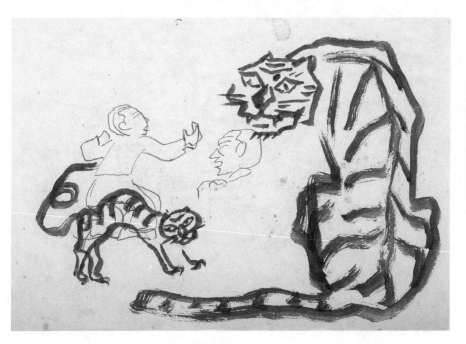

1984~1986년경 제작

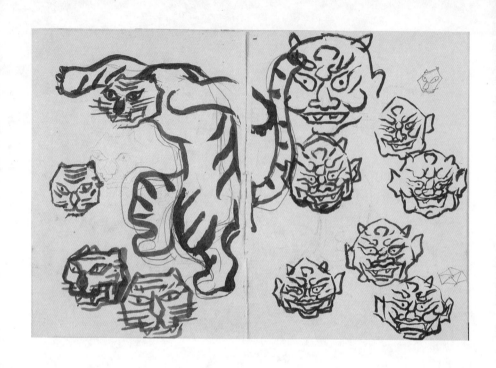

1984~1986년경 제작

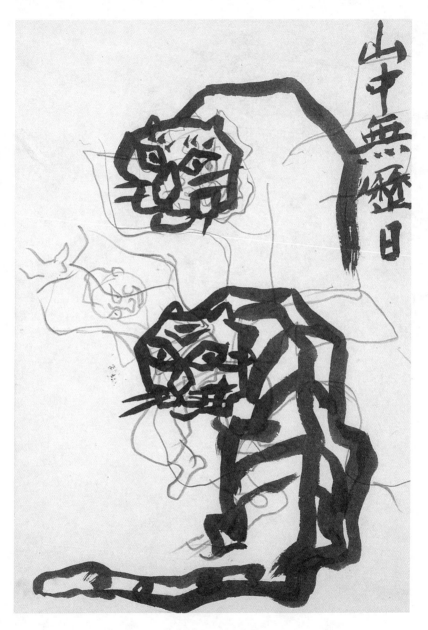

1984~1986년경 제작

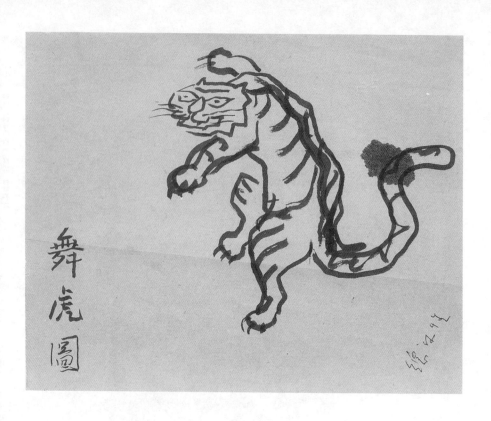

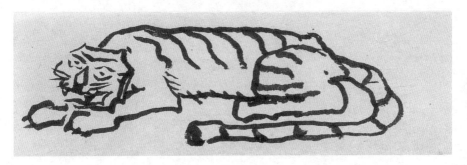

1984~1986년경 제작

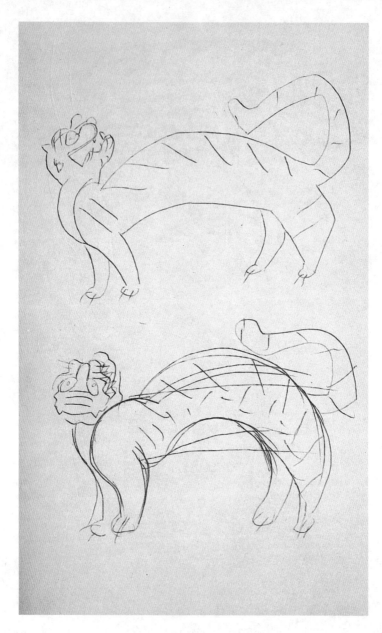

1971~1975년경 제작

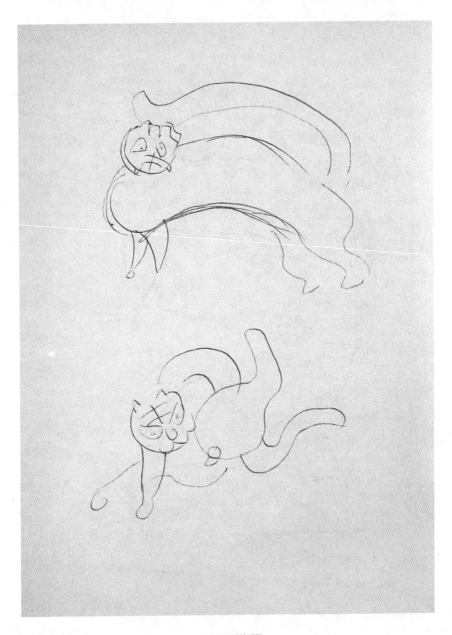

1971~1975년경 제작

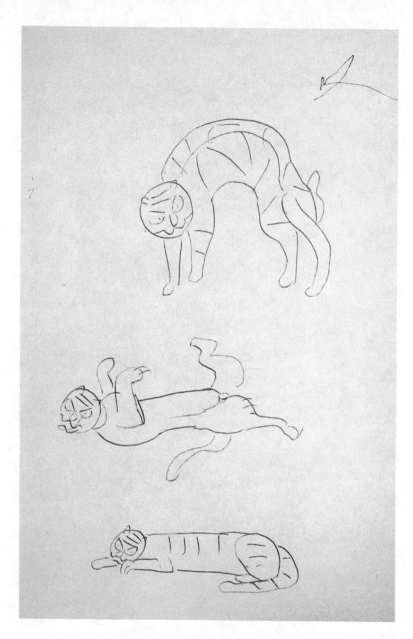

1971~1975년경 제작

156

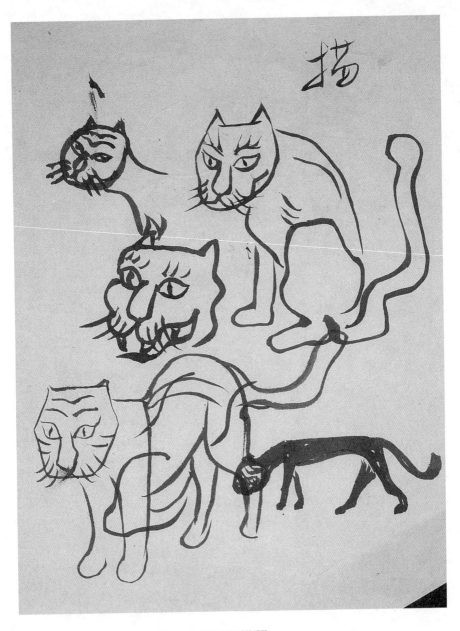

1971~1975년경 제작

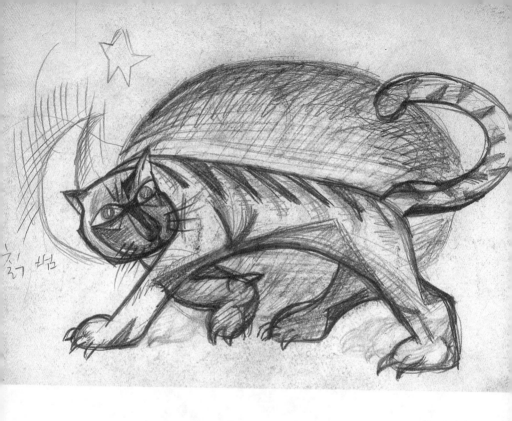

칡 범

1965~1970년경 제작

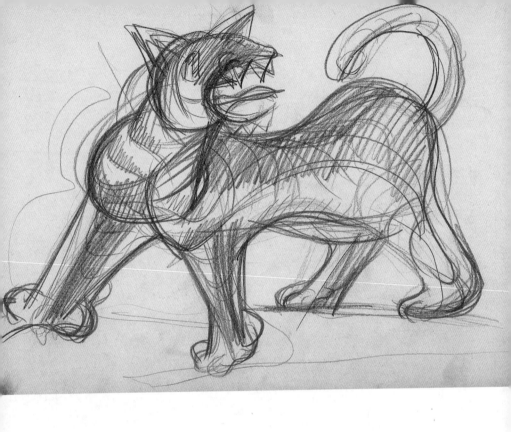

1965~1970년경 제작

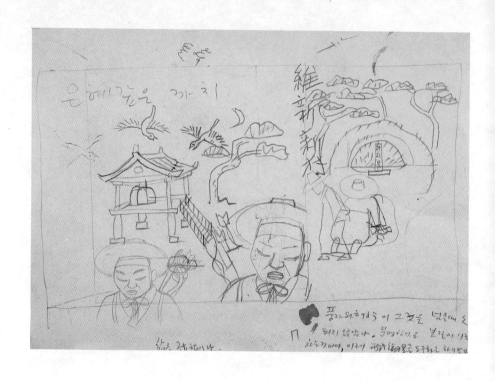

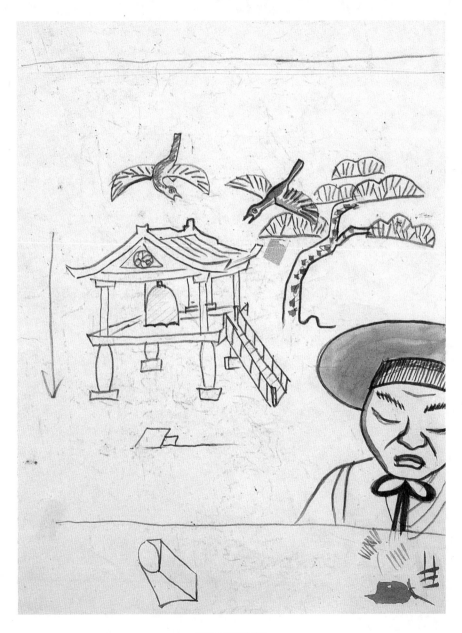

1980~1984년경 제작

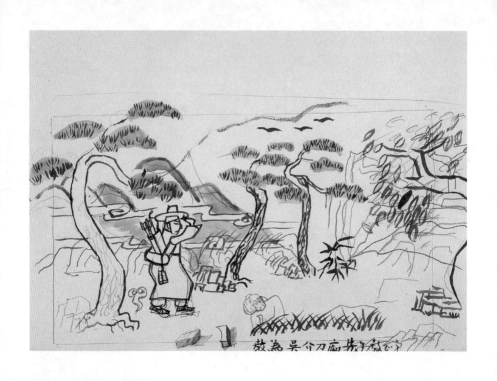

敬爲吳介刀痛悼茫茫云

1980~1984년경 제작

162

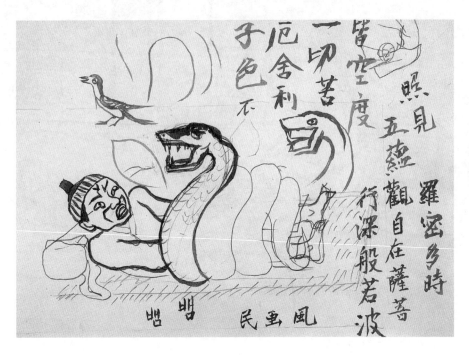

照見 羅密多時

五蘊 觀自在薩菩

皆空度 行深般若波

一切苦

厄舍利

子色不

뱀 뱀　　民畵風

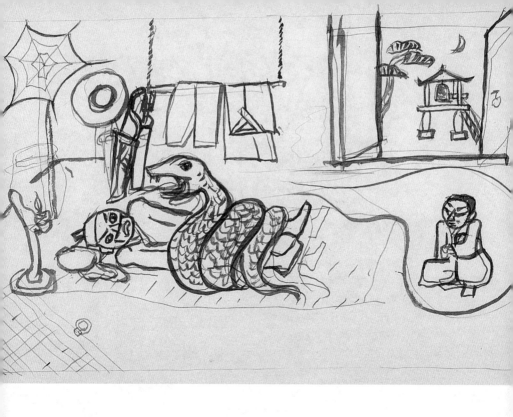

1980~1984년경 제작

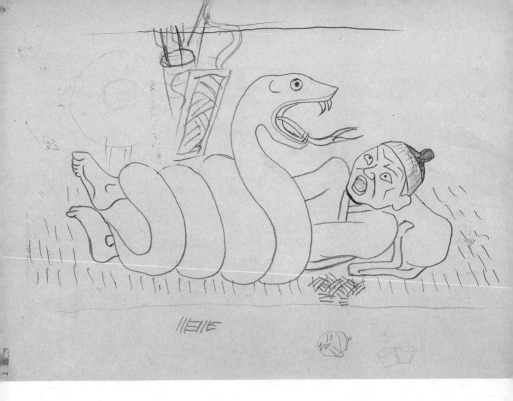

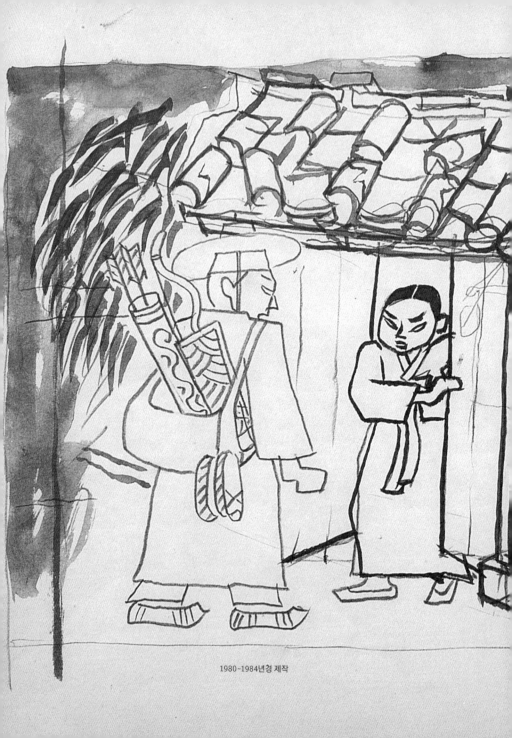

1980~1984년경 제작

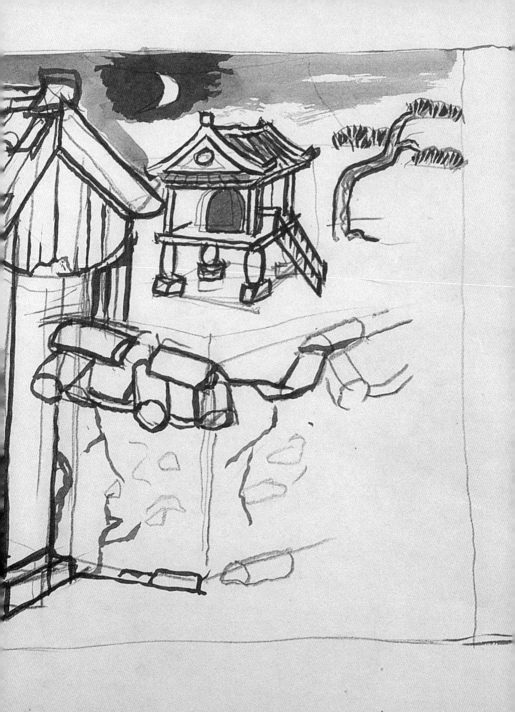

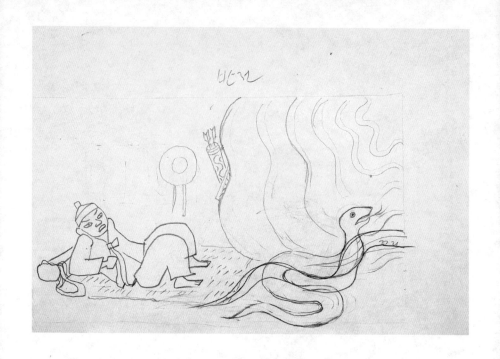

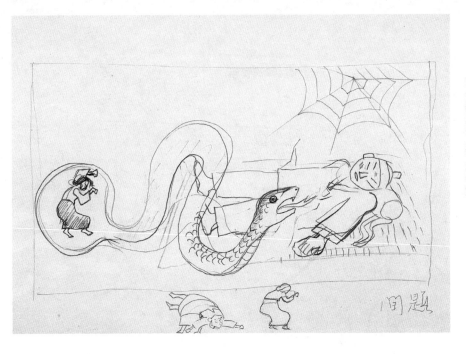

1980~1984년경 제작

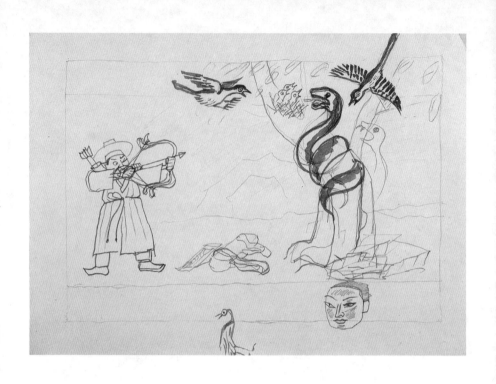

1980~1984년경 제작

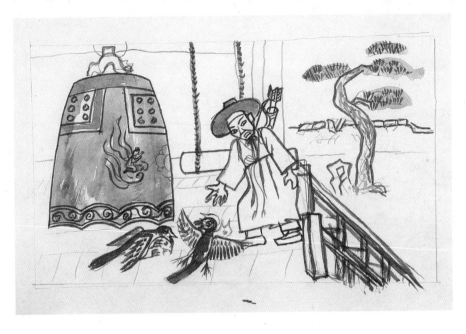

1980~1984년경 제작

171

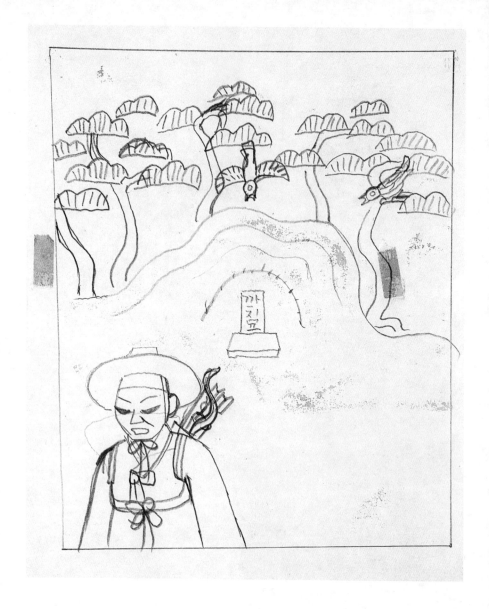

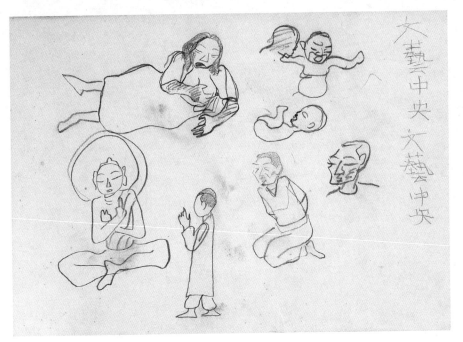

文藝中央 · 文藝中央

1984~1986년경 제작

173

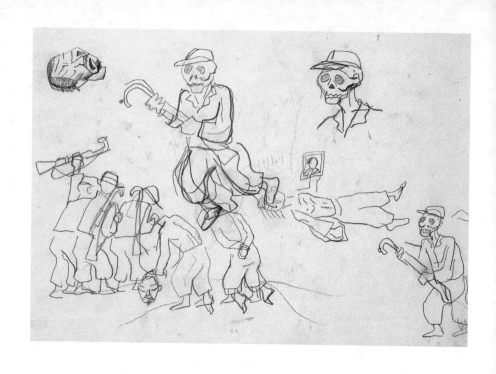

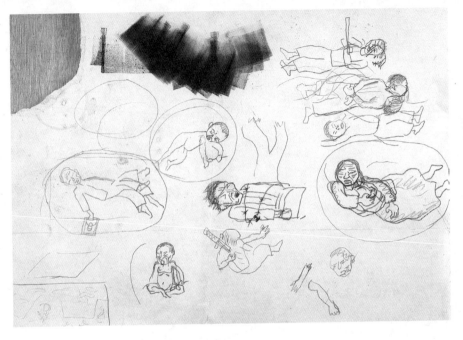

1984~1986년경 제작

175

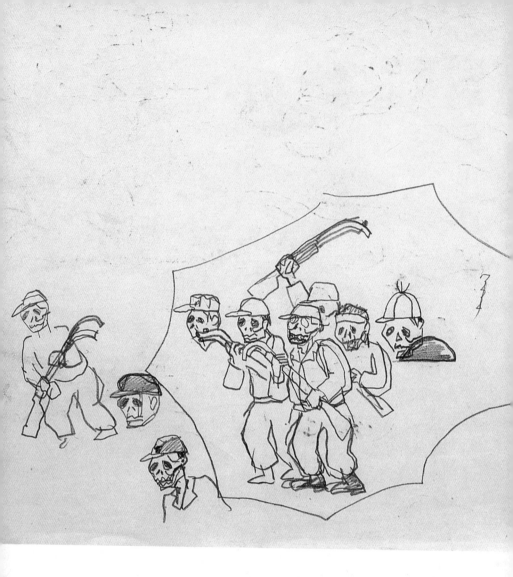

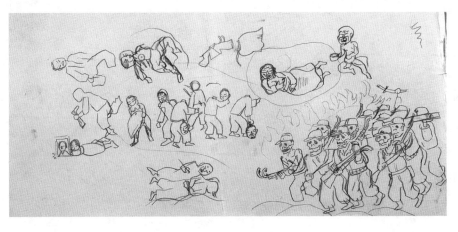

1984~1986년경 제작

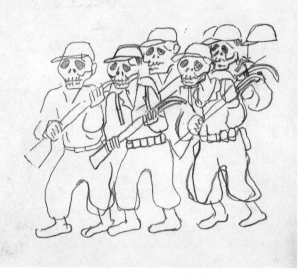

1984~1986년경 제작

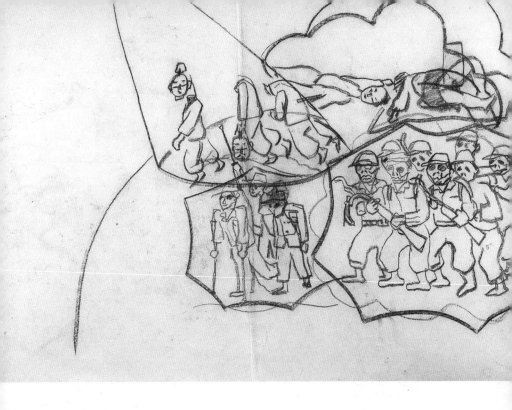

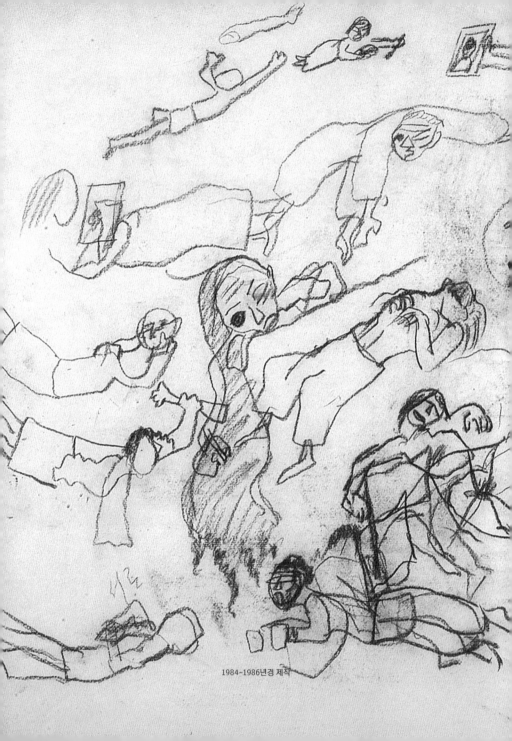

1984~1986년경 제작

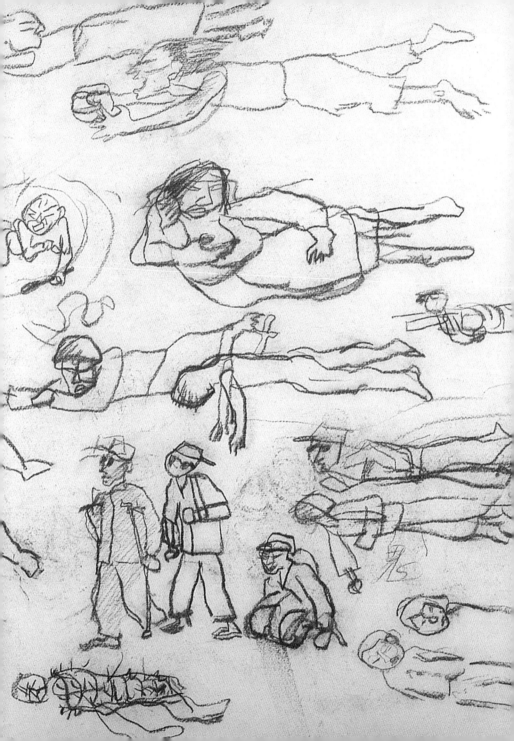

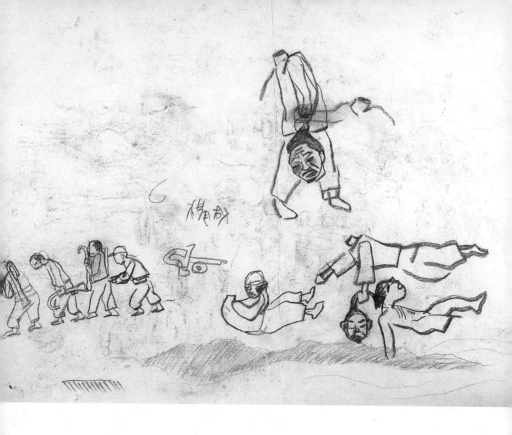

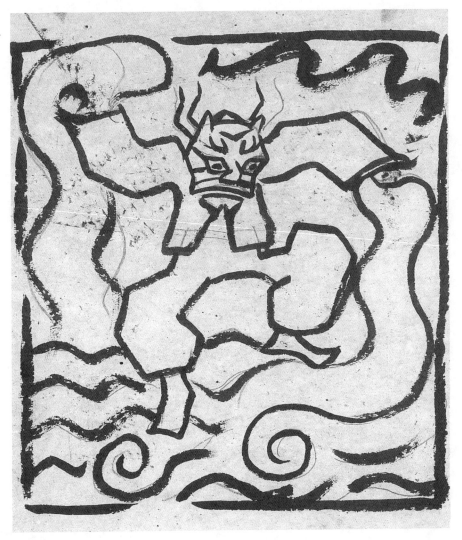

1980~1984년경 제작

183

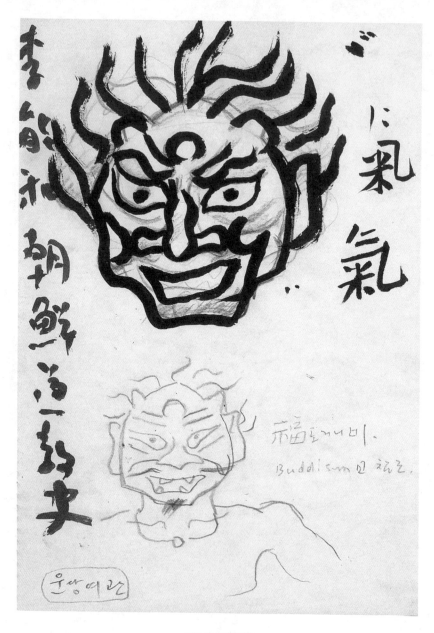

1984~1986년경 제작

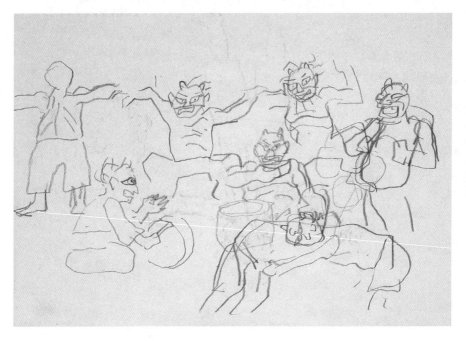

1984~1986년경 제작

185

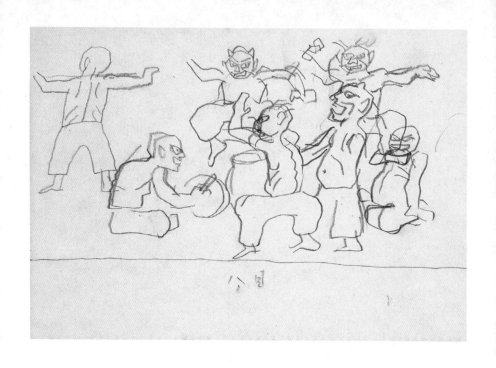

1984~1986년경 제작

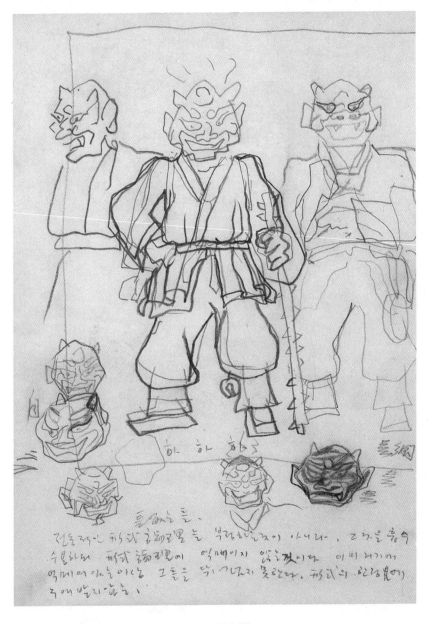

1984~1986년경 제작

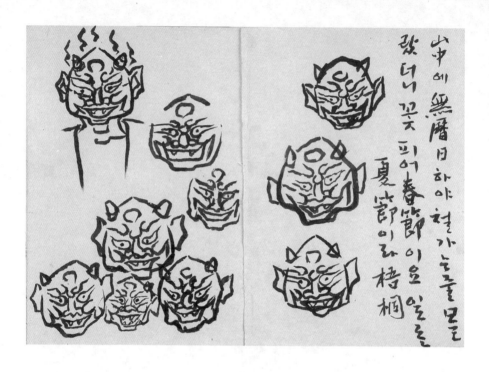

山中에 無曆日 하야 철가는줄 모르
랏더니 꽃 피어春節이요 잎을
夏節이라 梧桐

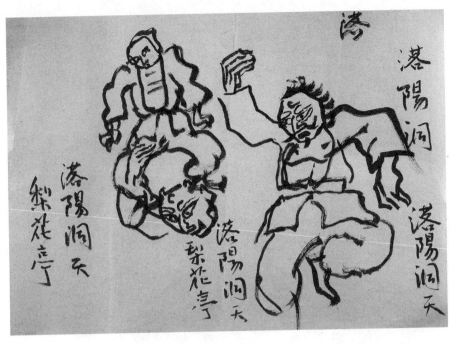

1984~1986년경 제작

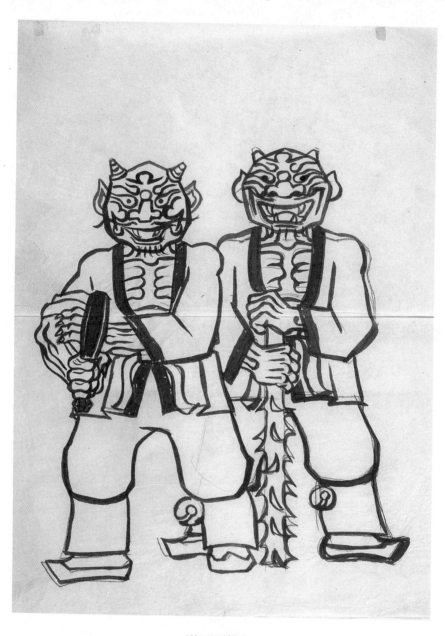

1984~1986년경 제작

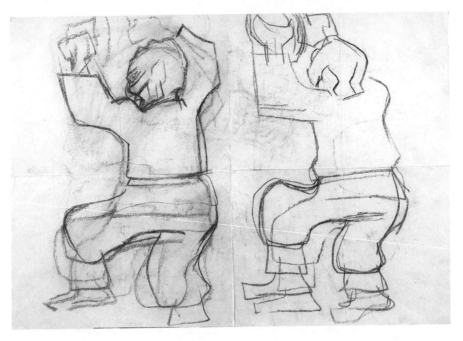

1984~1986년경 제작

191

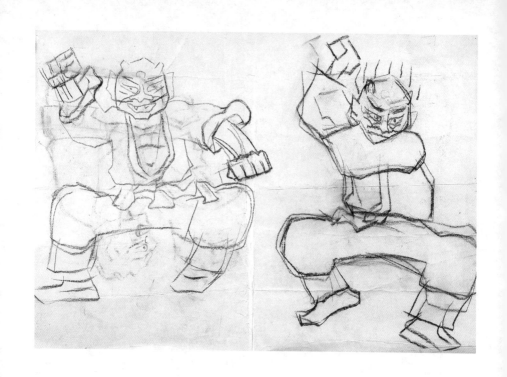

1984~1986년경 제작

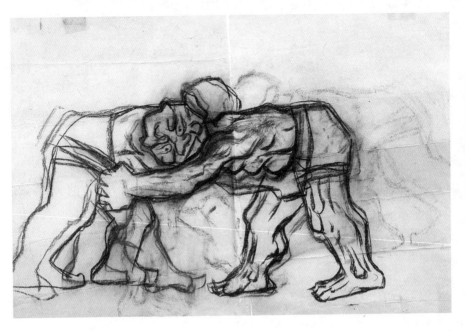

1984~1986년경 제작

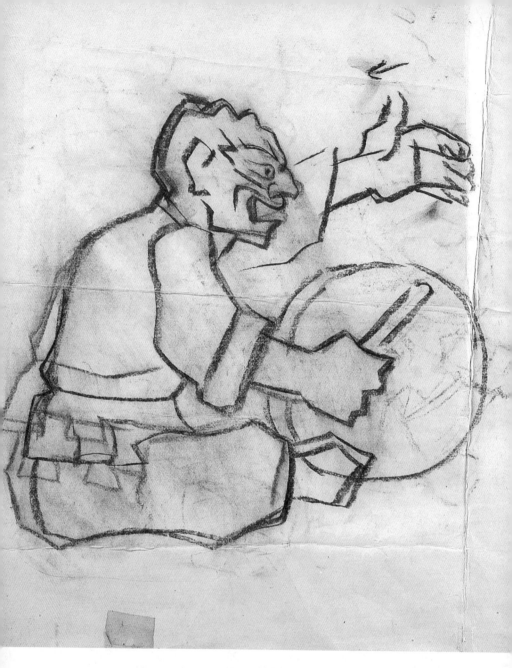

1984~1986년경 제작

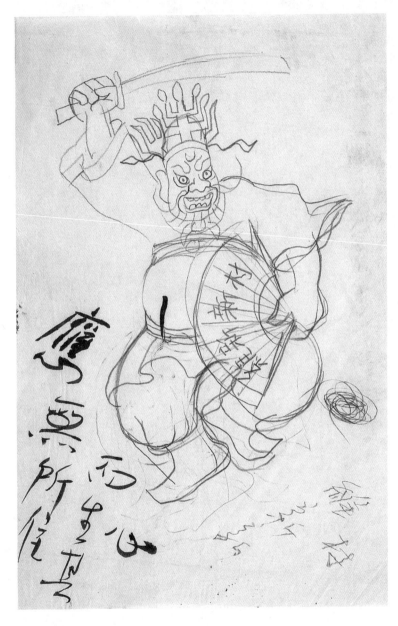

1984~1986년경 제작

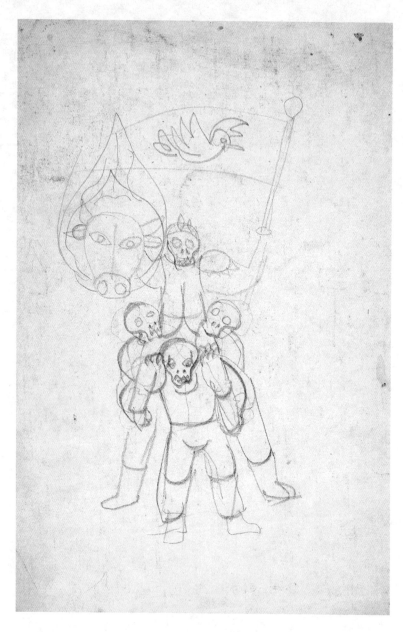

1965-1970년경 제작

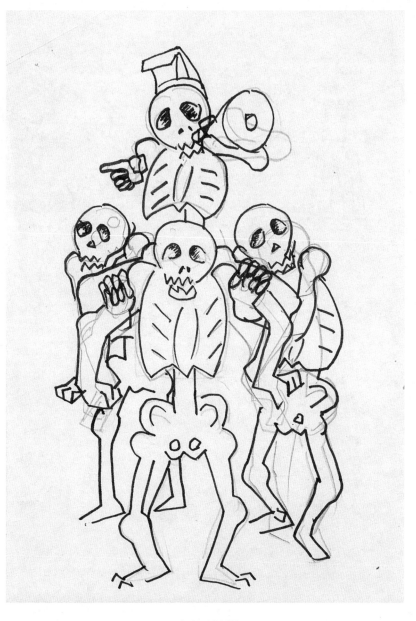

1971~1975년경 제작

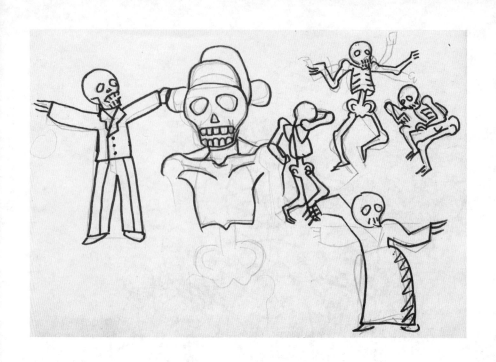

1971~1975년경 제작

199

1971~1975년경 제작

1971~1975년경 제작

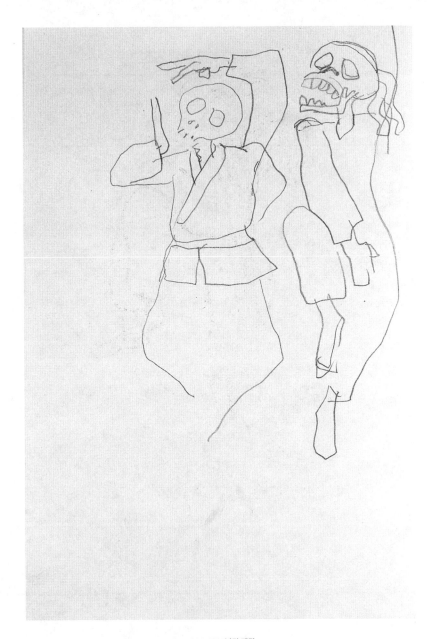

1980~1984년경 제작

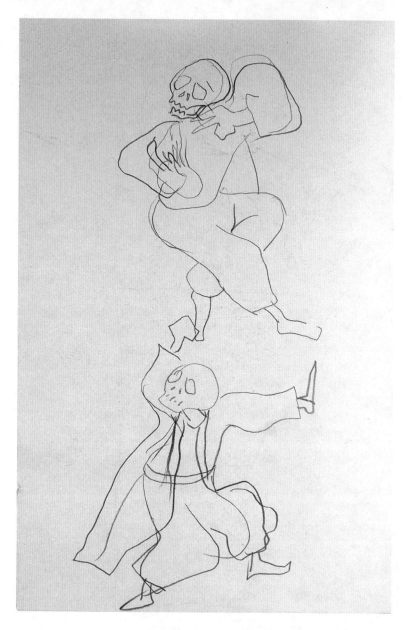

1980~1984년경 제작

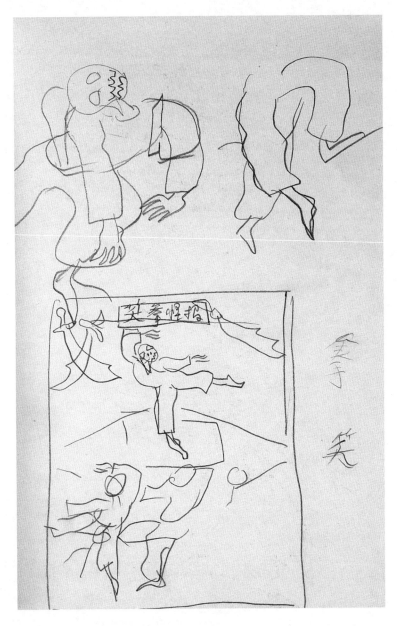

1980~1984년경 제작

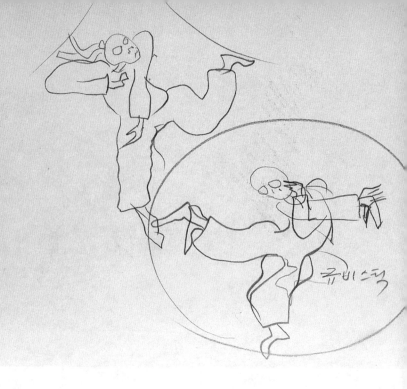

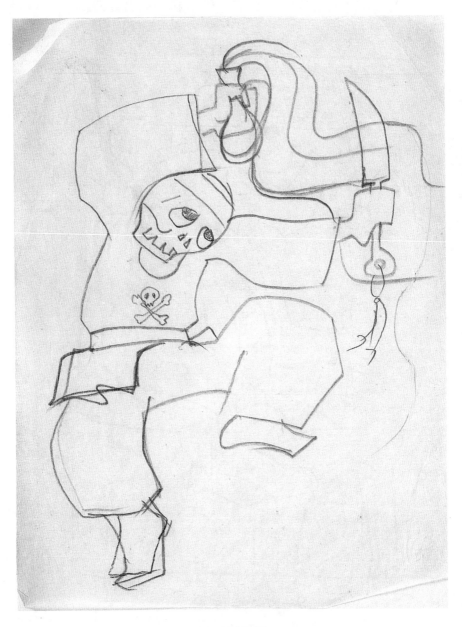

1984~1986년경 제작

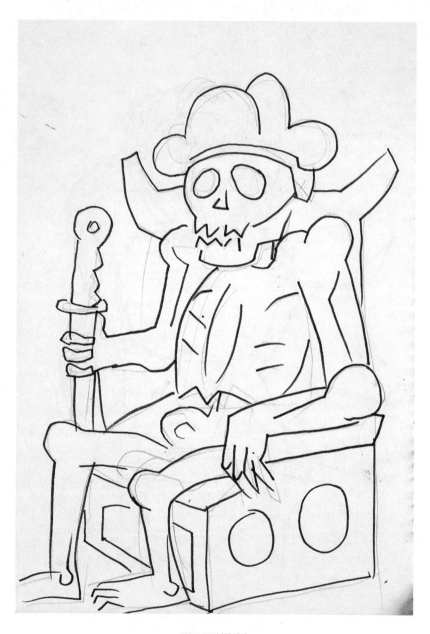

1971~1975년경 제작

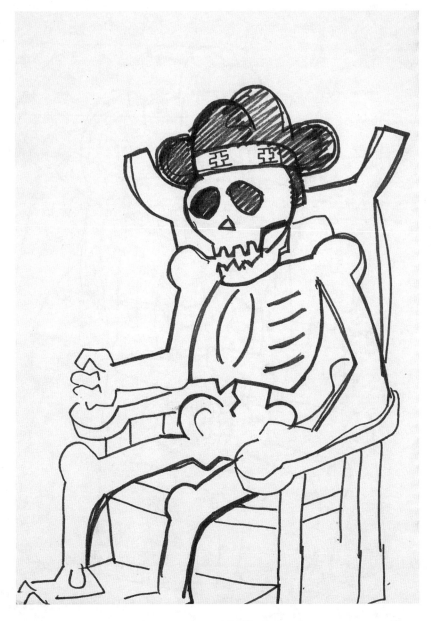

1971-1975년경 제작

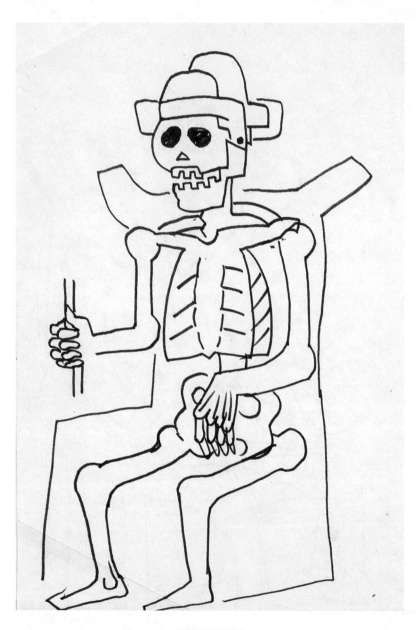

1971~1975년경 제작

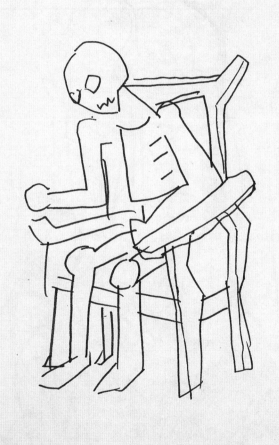

1971~1975년경 제작

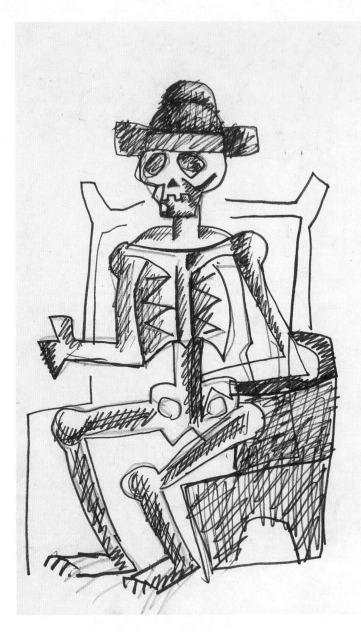

1971~1975년경 제작

212

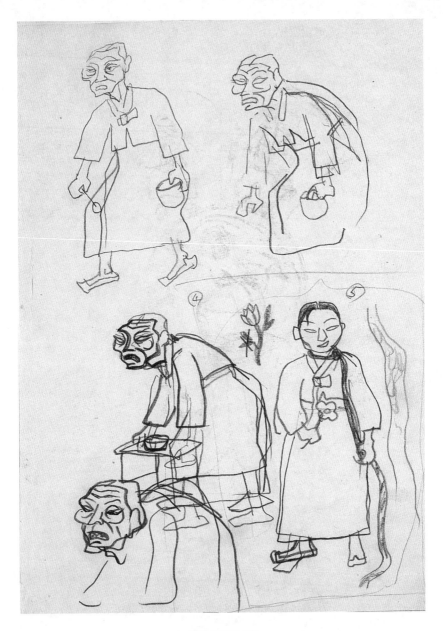

1984~1986년경 제작

213

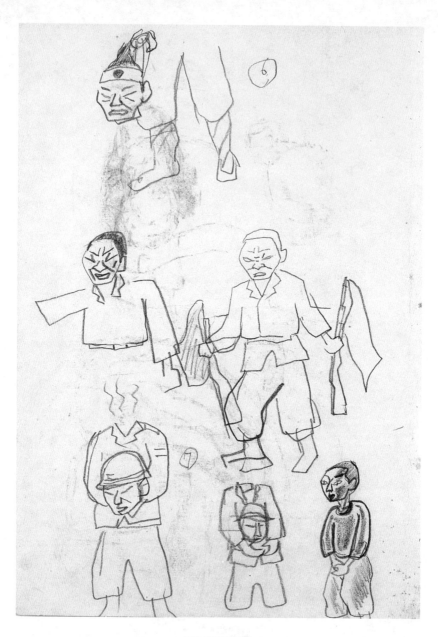

1984~1986년경 제작

214

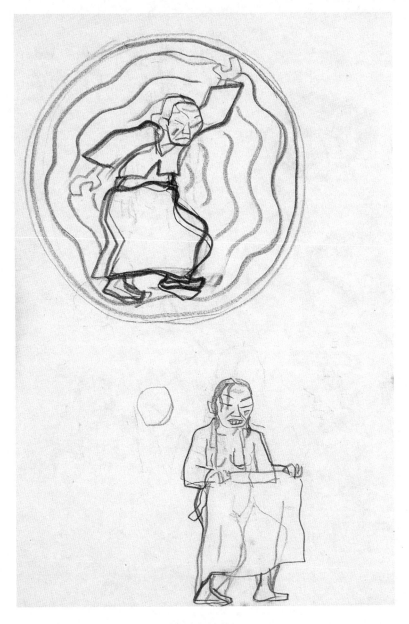

1984~1986년경 제작

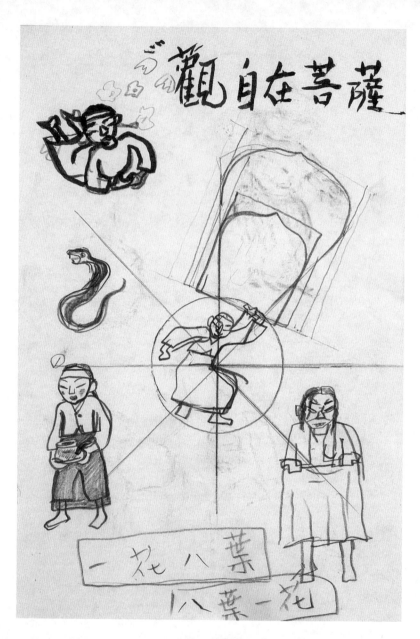

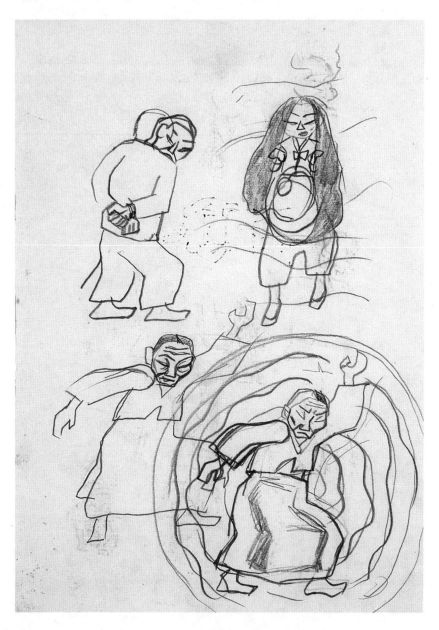

1984~1986년경 제작

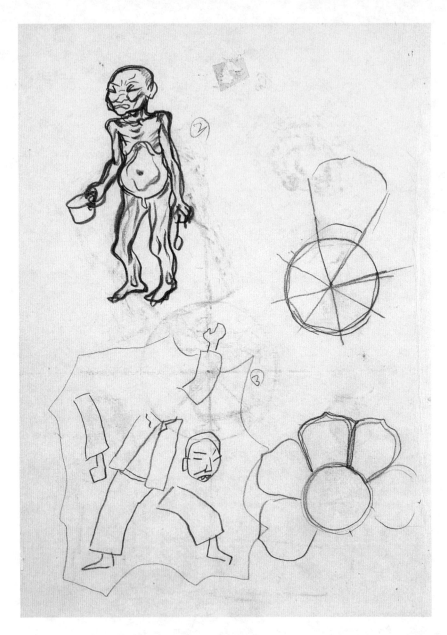

1984~1986년경 제작

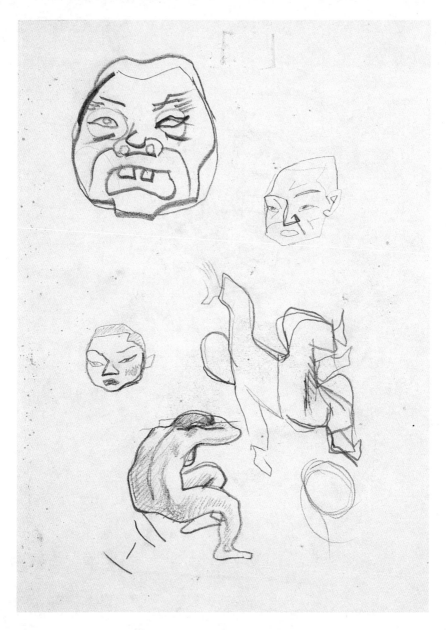

1984~1986년경 제작

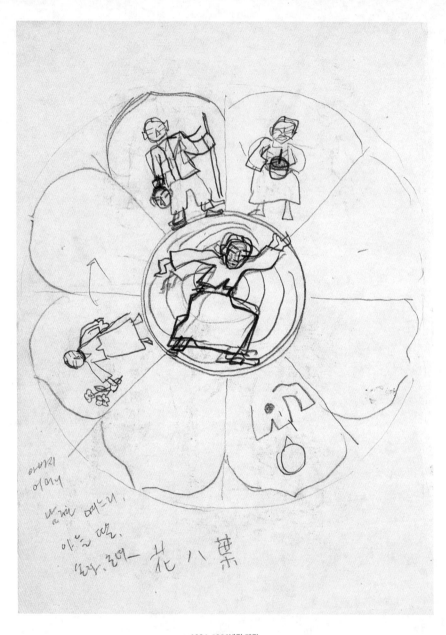

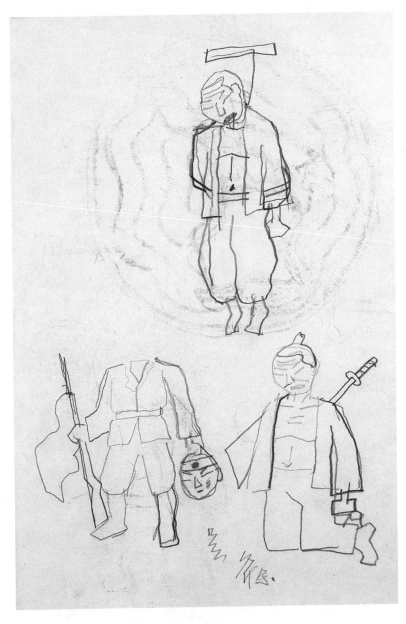

1984~1986년경 제작

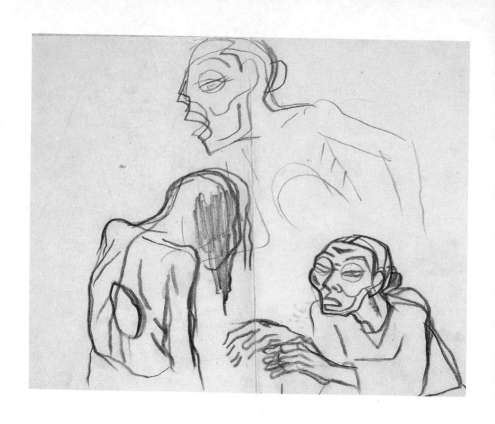

1980~1984년경 제작

1980~1982년경 제작

1980~1982년경 제작

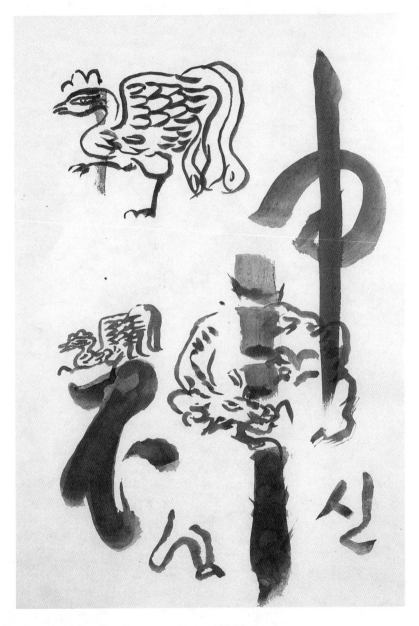

1984~1986년경 제작

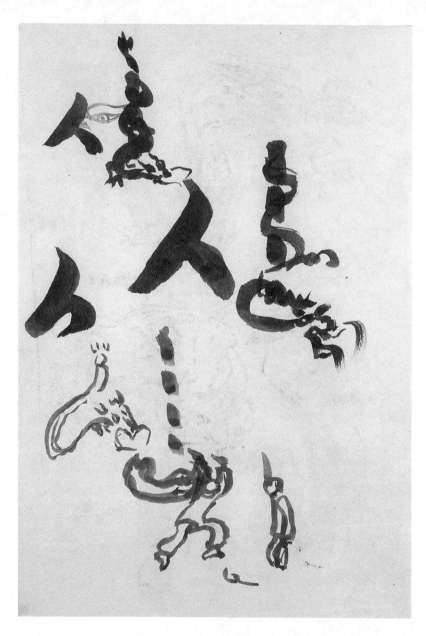

1984~1986년경 제작

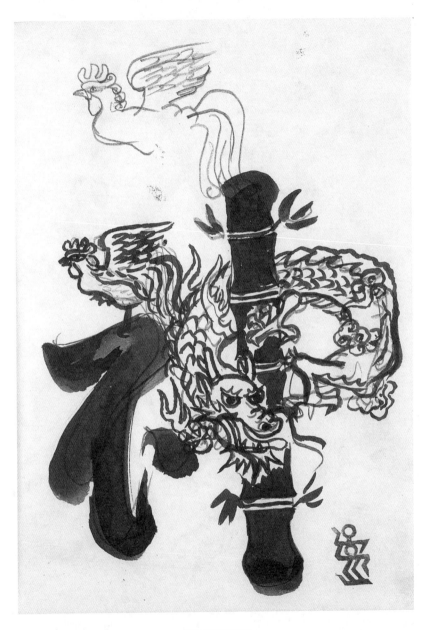

1984~1986년경 제작

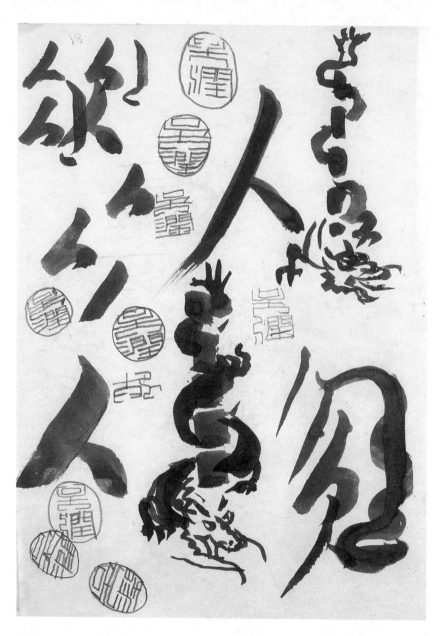

1984~1986년경 제작

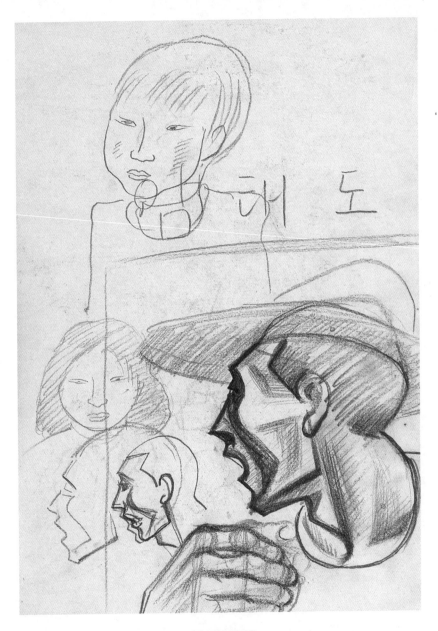

1980~1984년경 제작

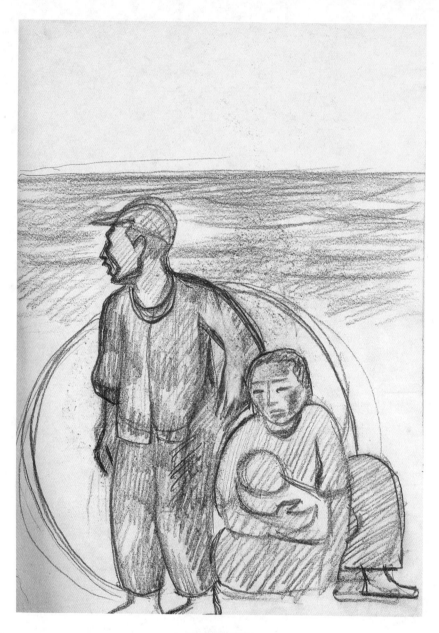

1980~1984년경 제작

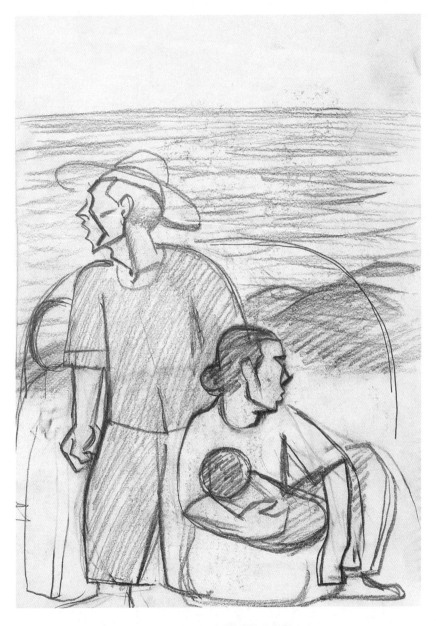

1980~1984년경 제작

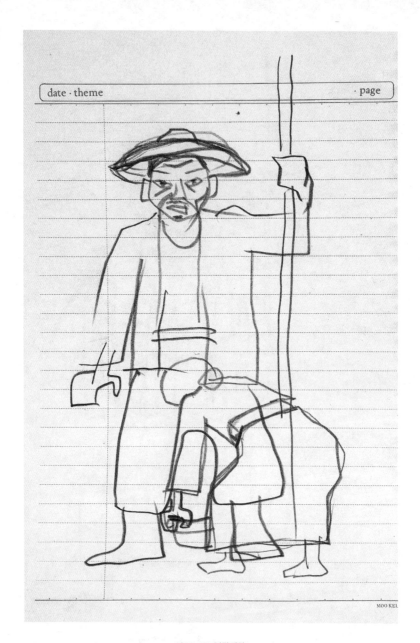

1980~1984년경 제작

234

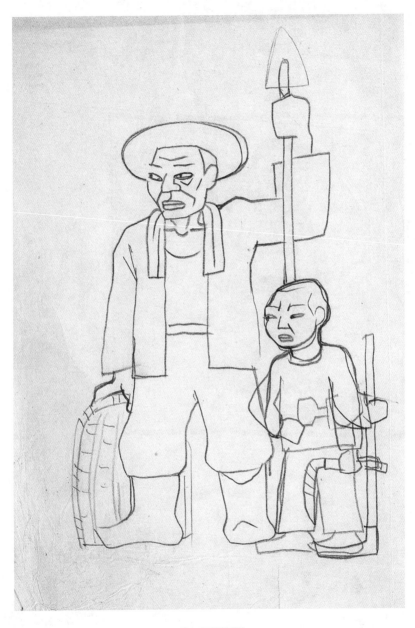

1984~1986년경 제작

235

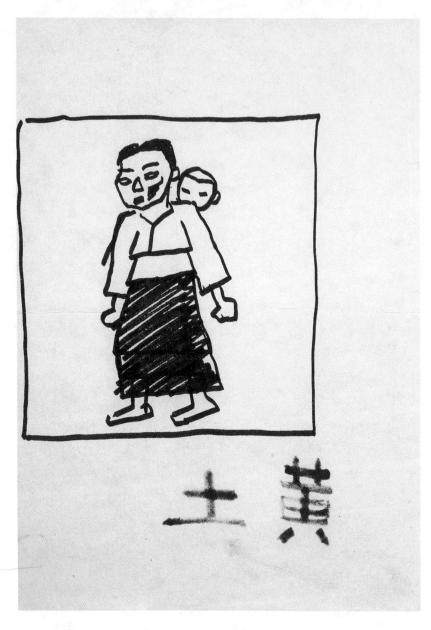

1980~1984년경 제작

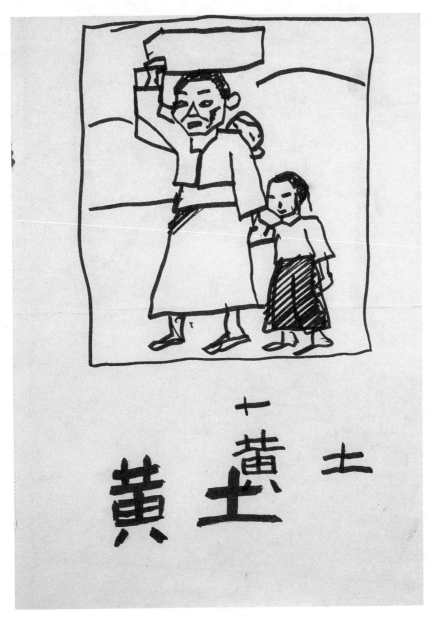

1980~1984년경 제작

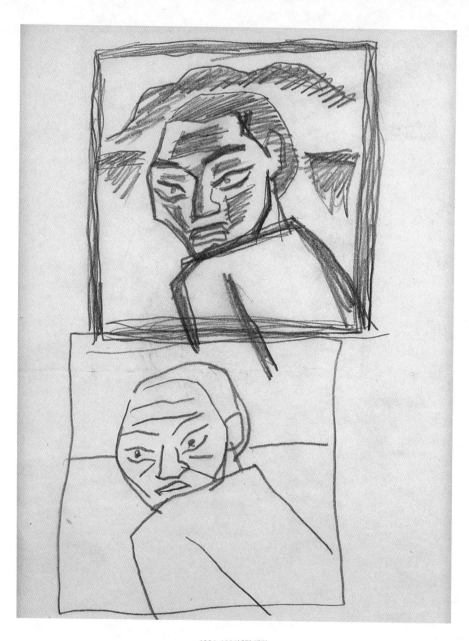

1984~1986년경 제작

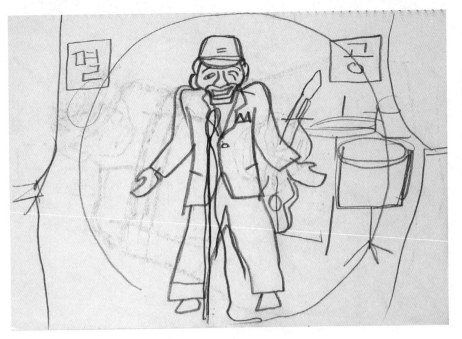

1984~1986년경 제작

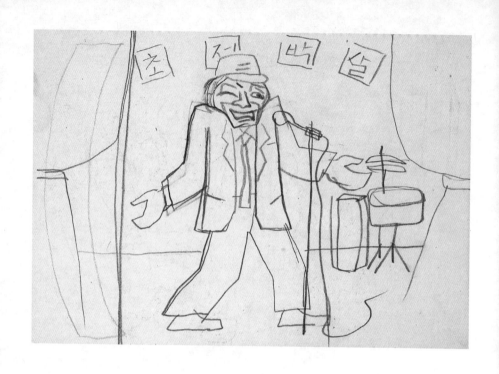

1984~1986년경 제작

2

1965~1970

대학 재학 시기와 휴학 기간(1968~1969)을 포함한 모색기로, 인체에 대한 탐색을 비롯해서 탈춤, 멕시코회화 등 다양한 미술사조를 조형적으로 실험하였다. 또한 이 시기에 1969년 '현실 동인' 제1선언에 참여하면서 현실 비판적인 작품을 다각도로 모색하기도 했다.

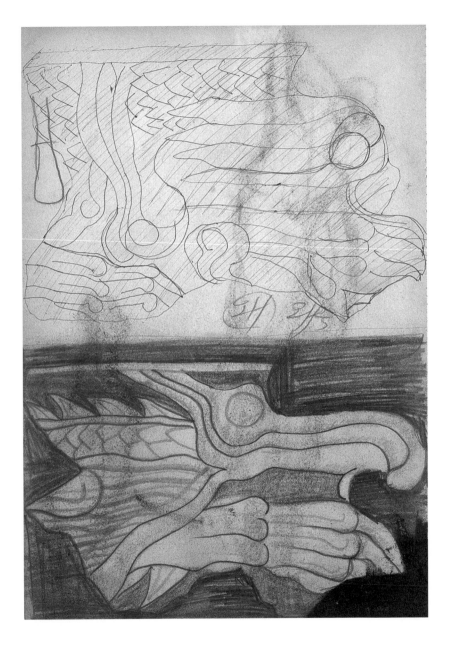

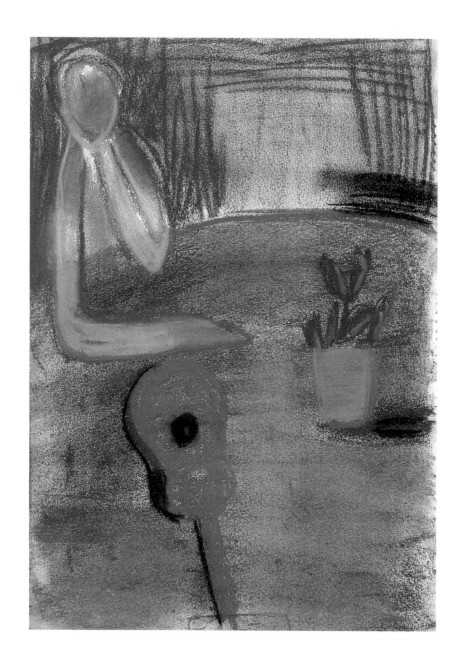

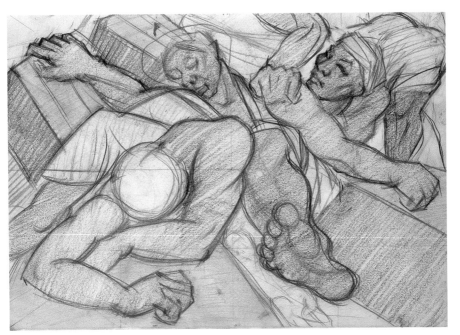

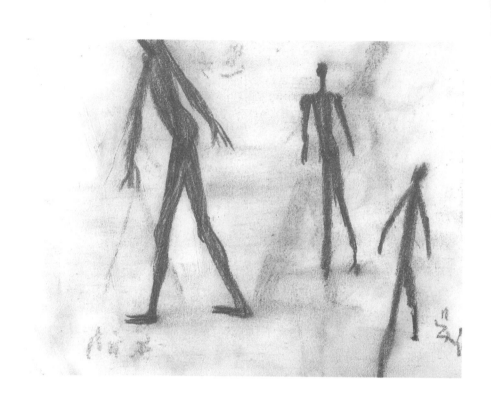

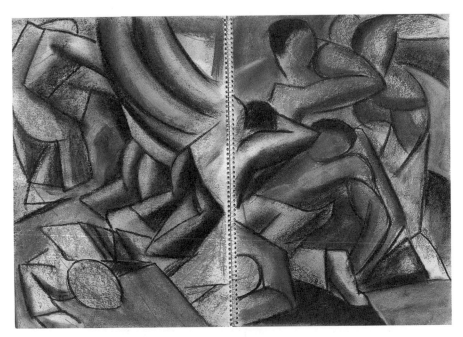

247

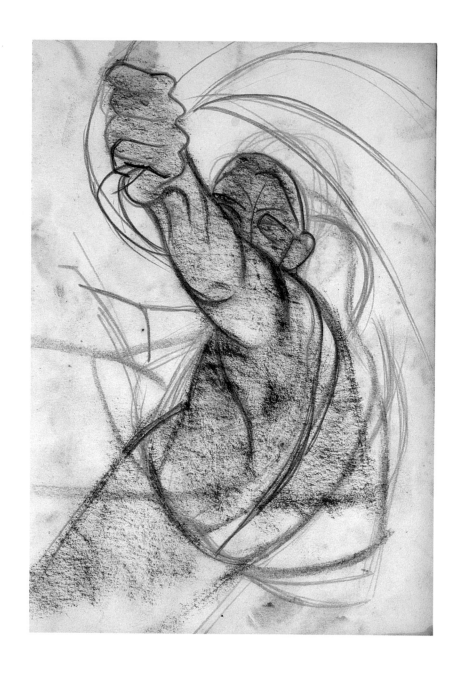

248

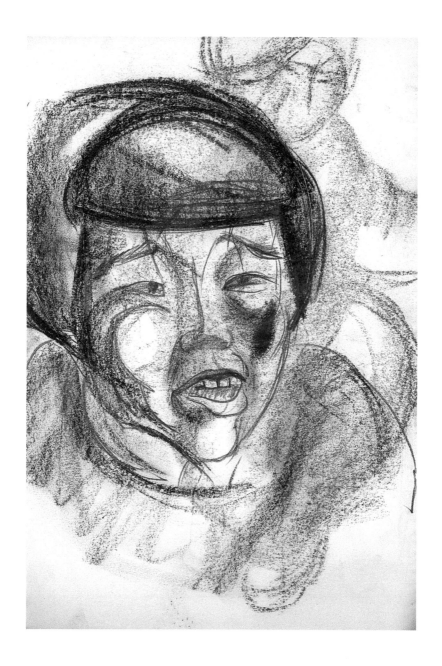

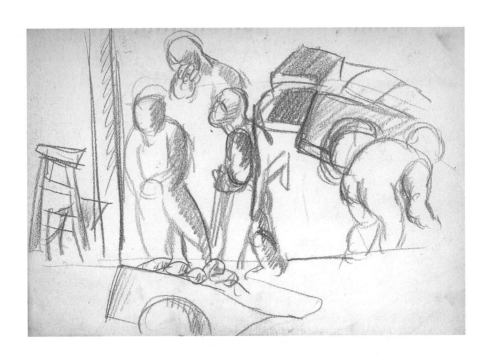

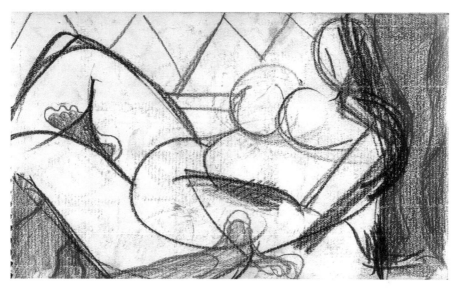

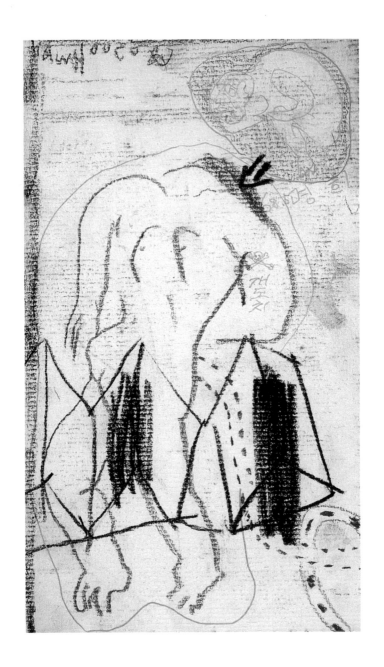

252

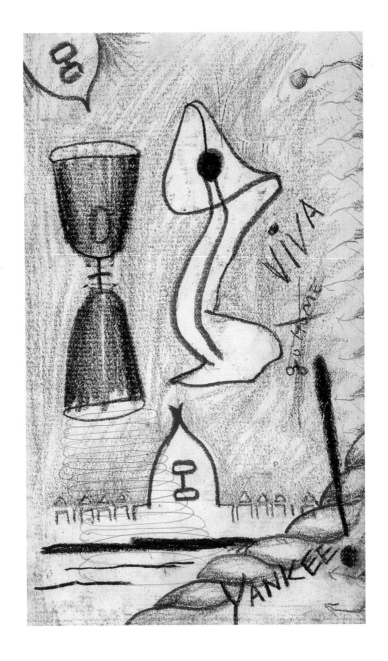

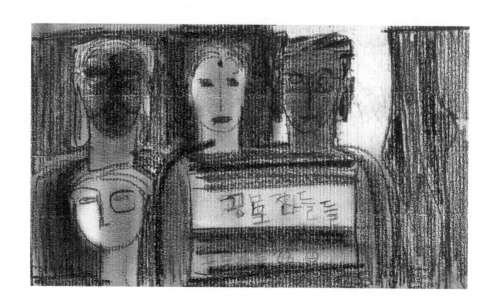

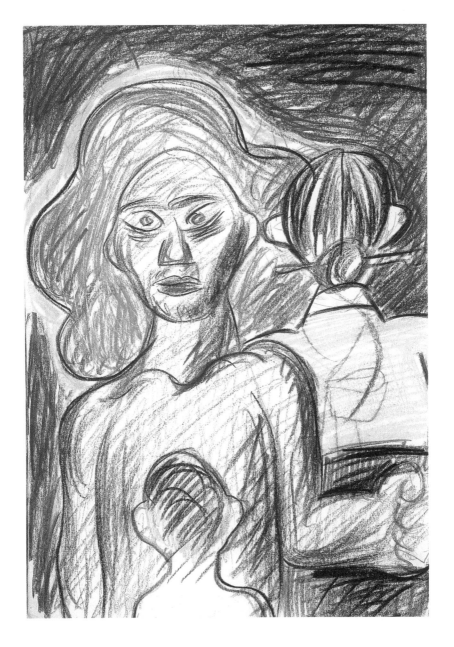

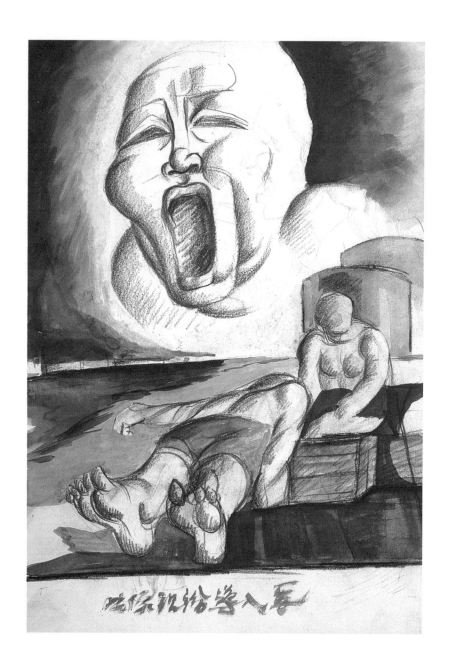

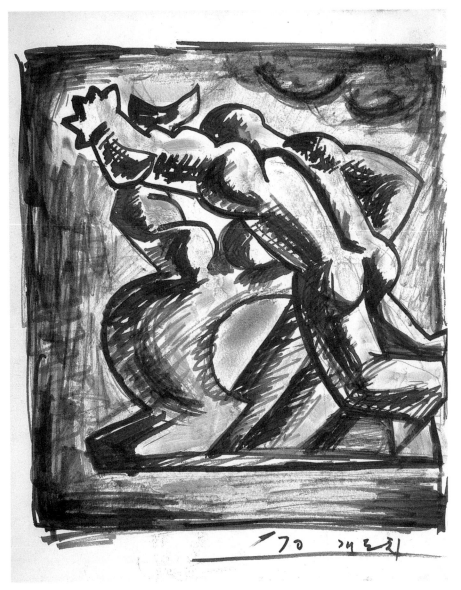

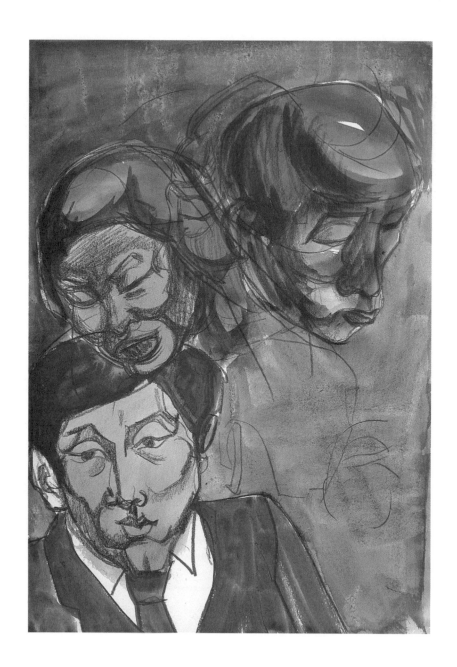

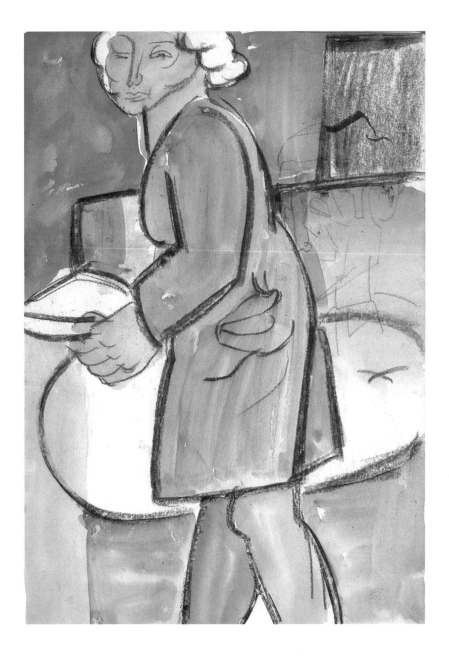

259

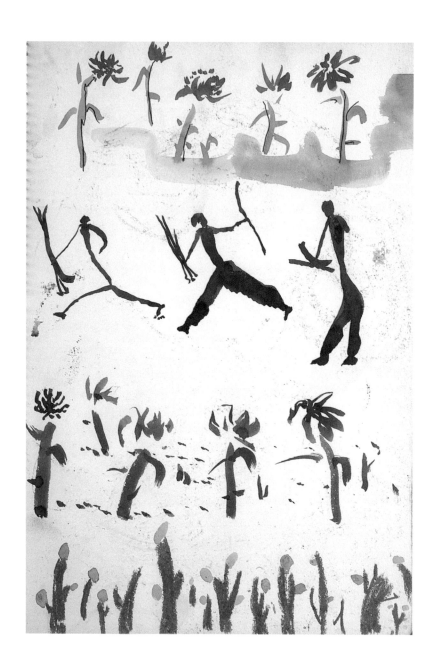

260

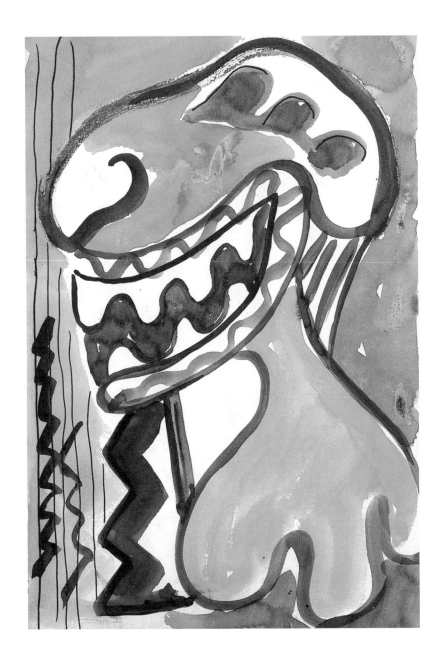

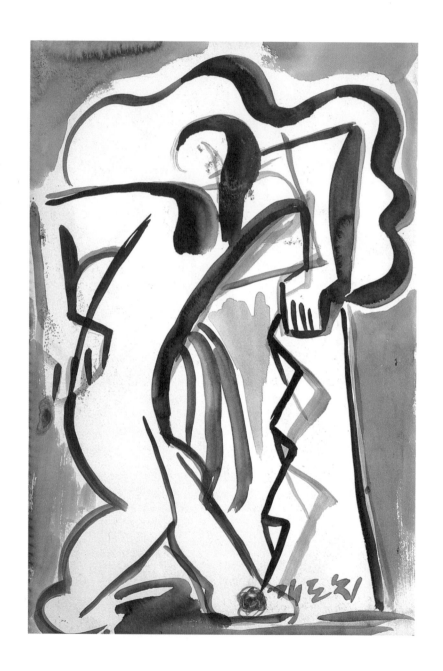

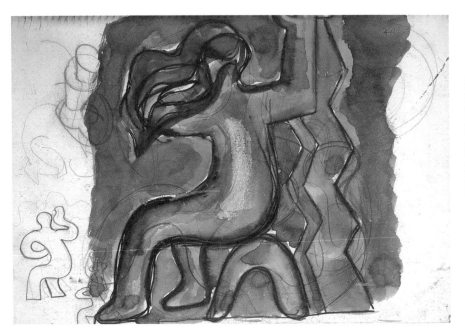

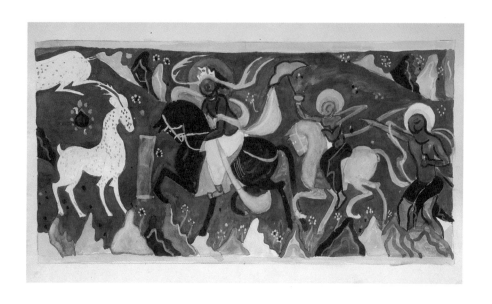

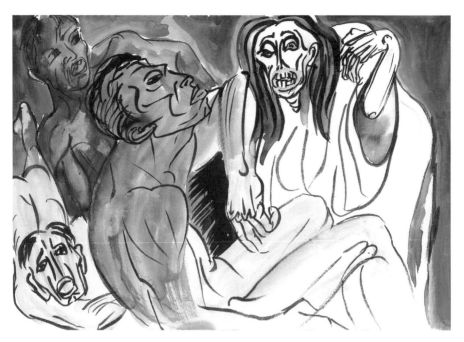

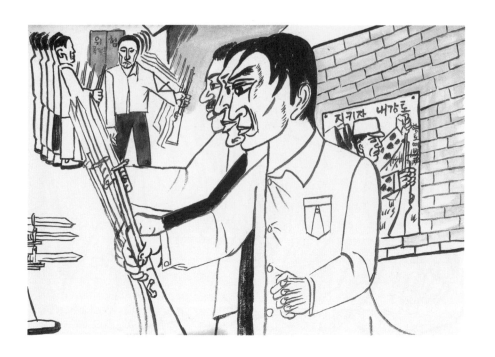

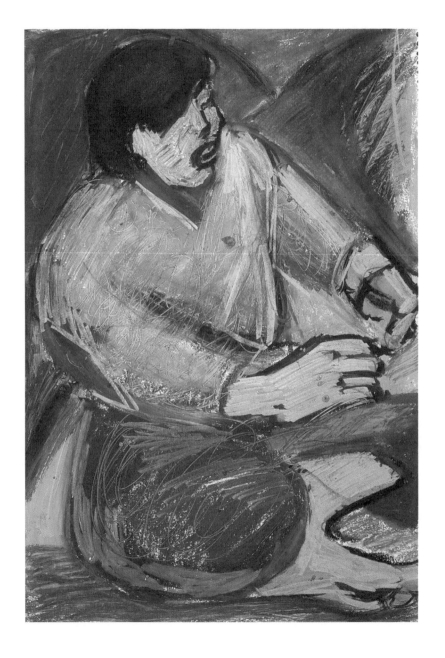

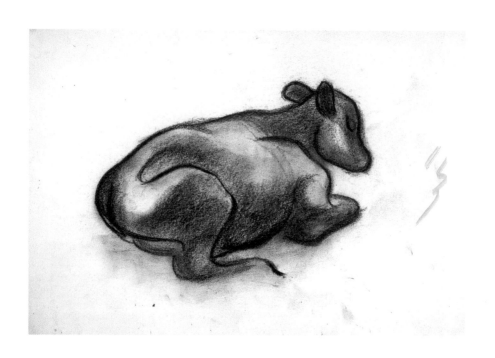

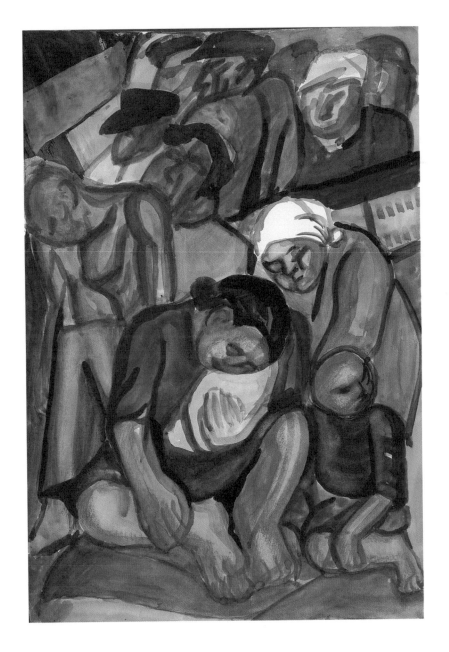

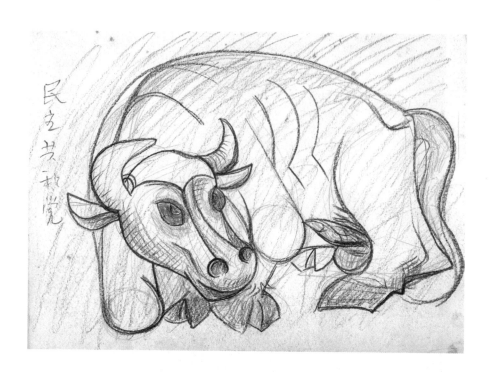

民主共和党

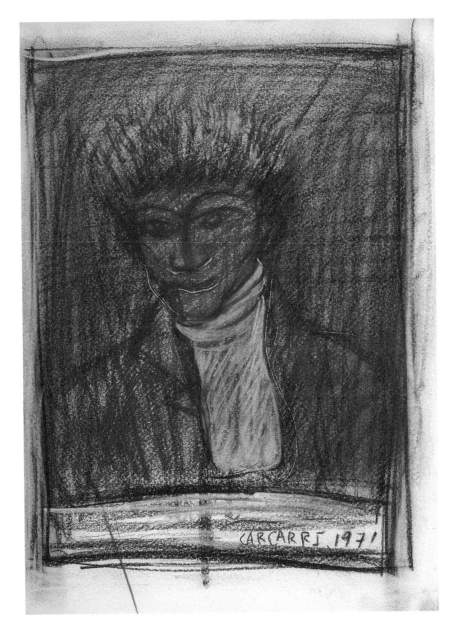

271

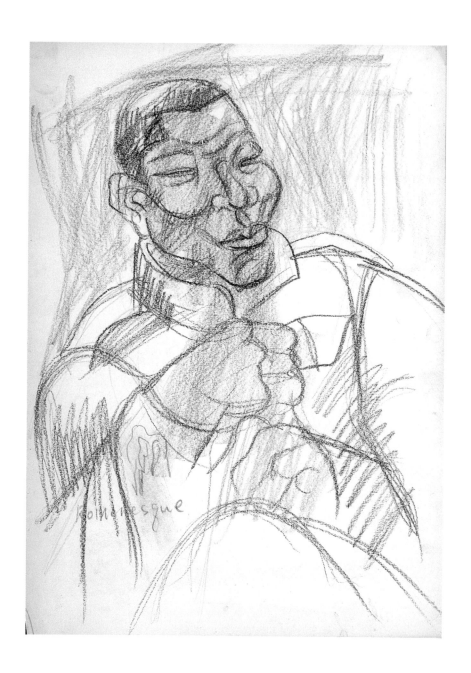

Romanesque

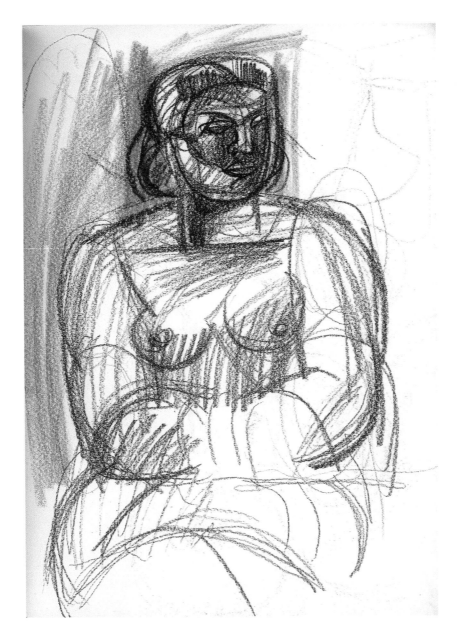

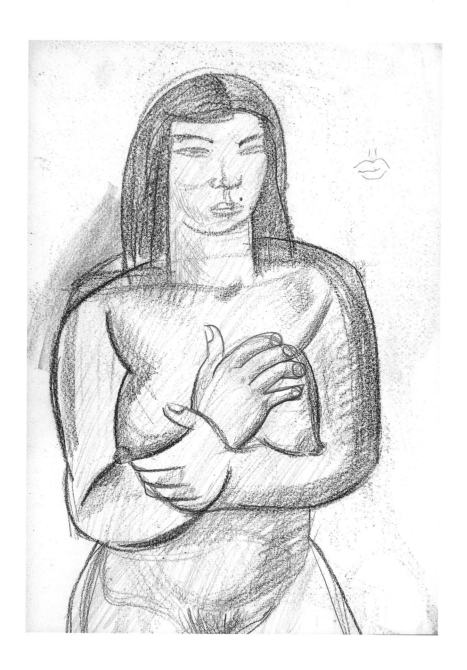

274

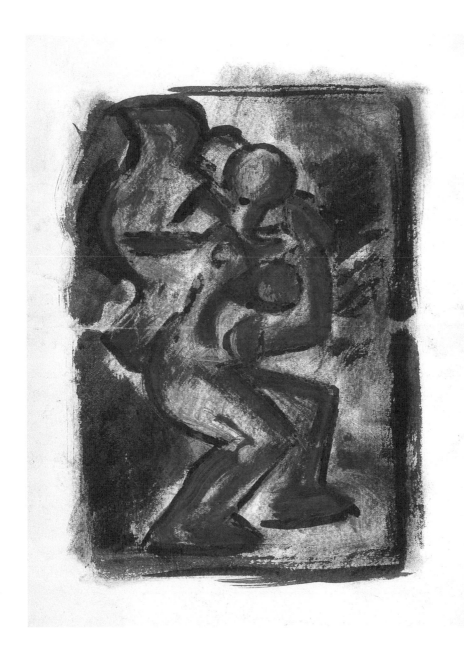

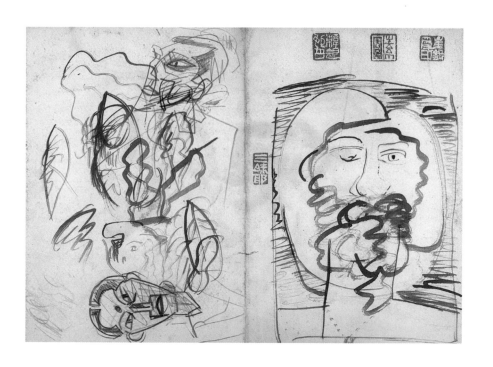

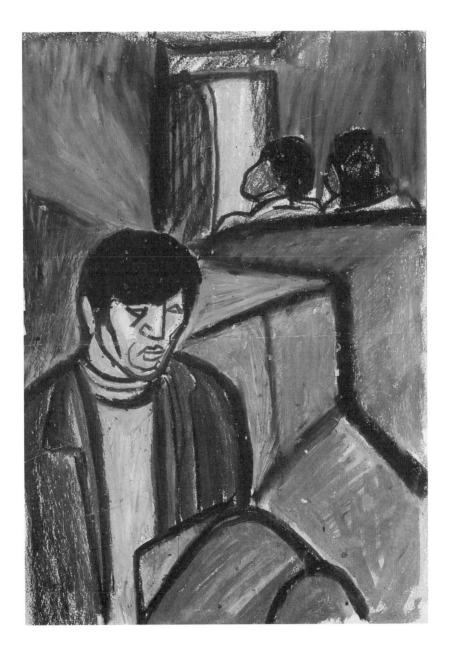

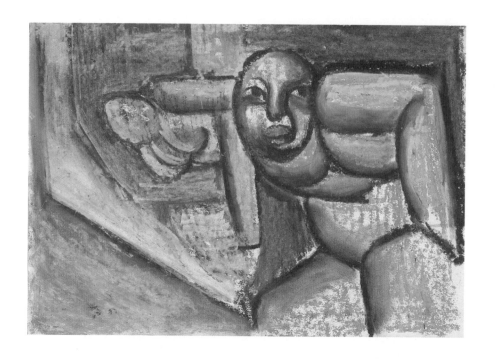

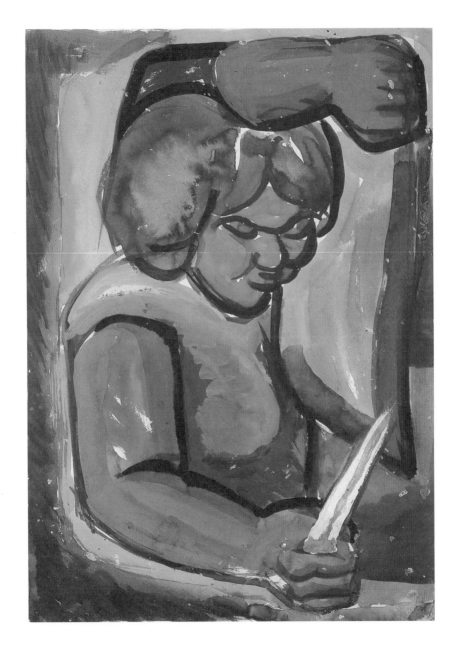

279

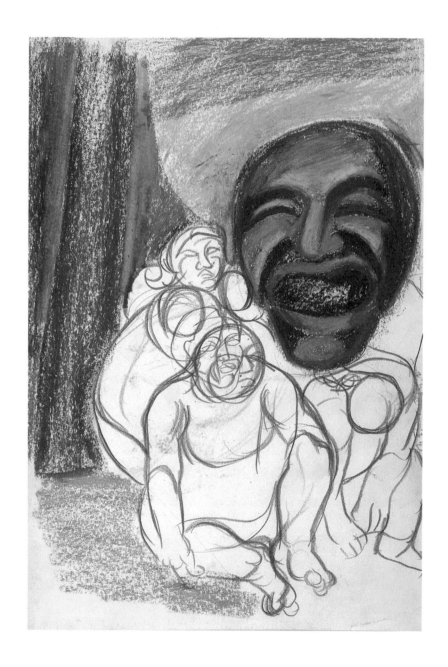

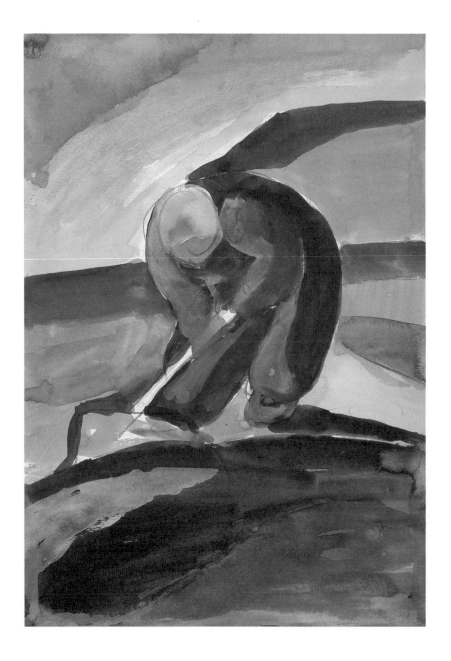

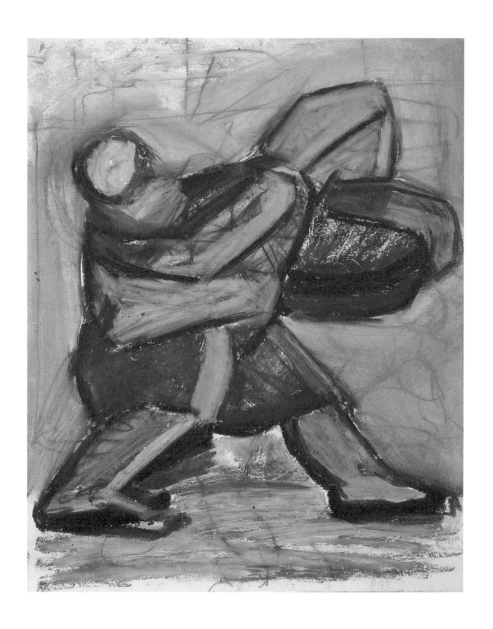

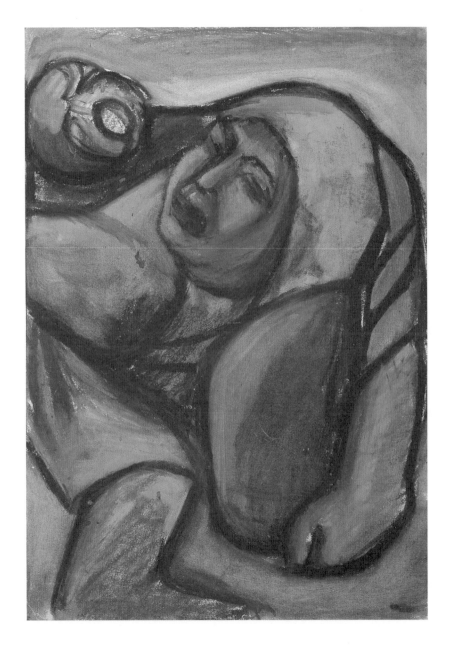

283

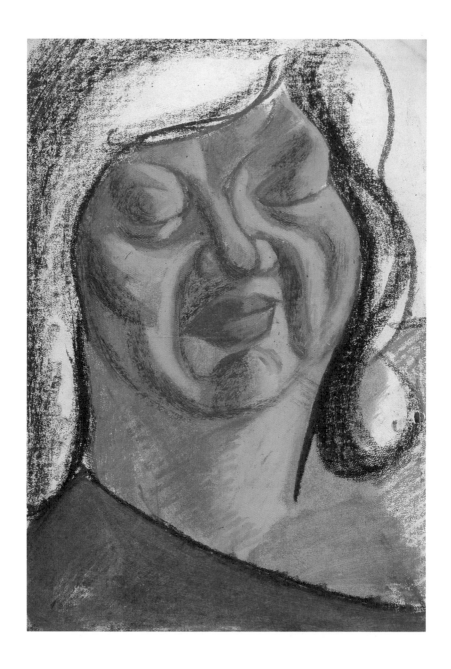

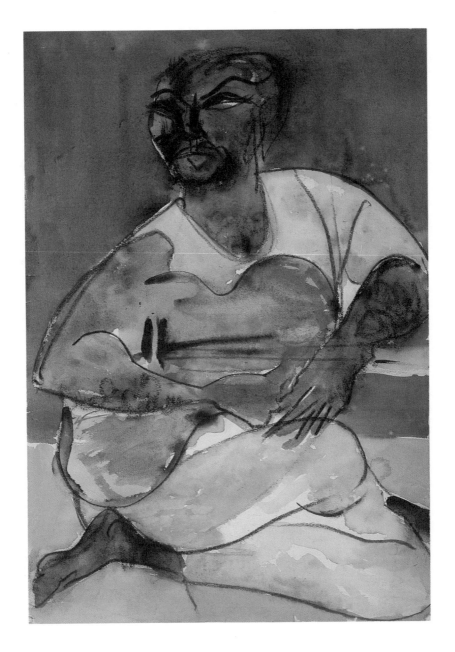

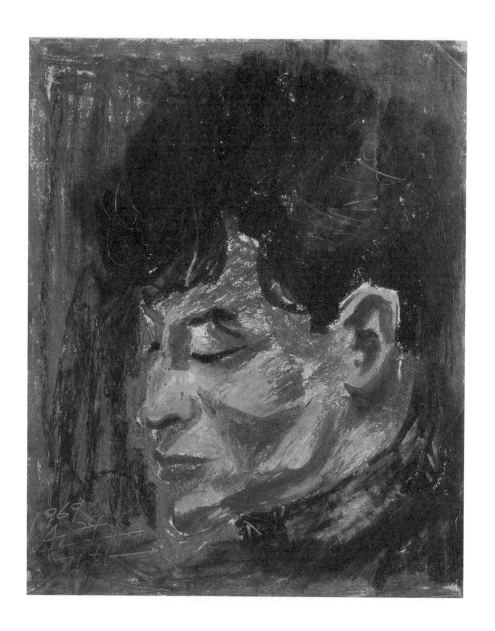

286

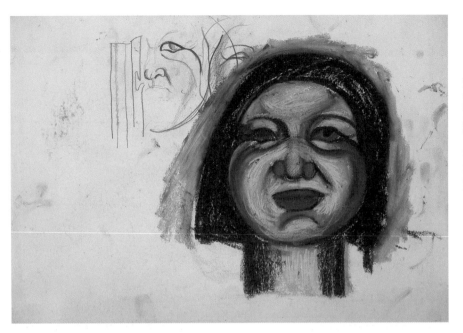

287

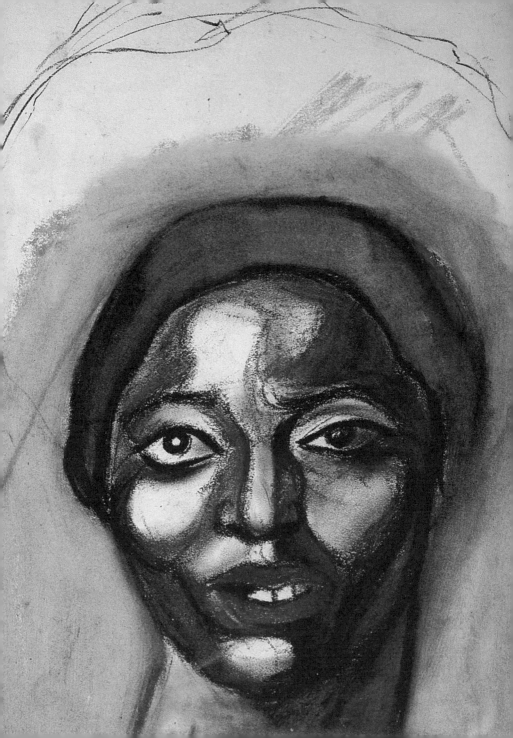

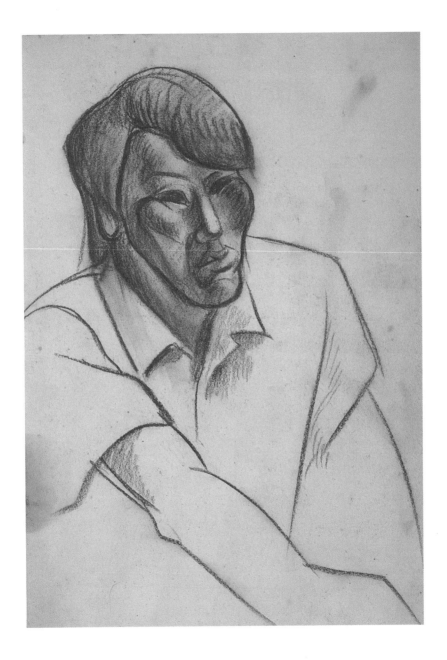

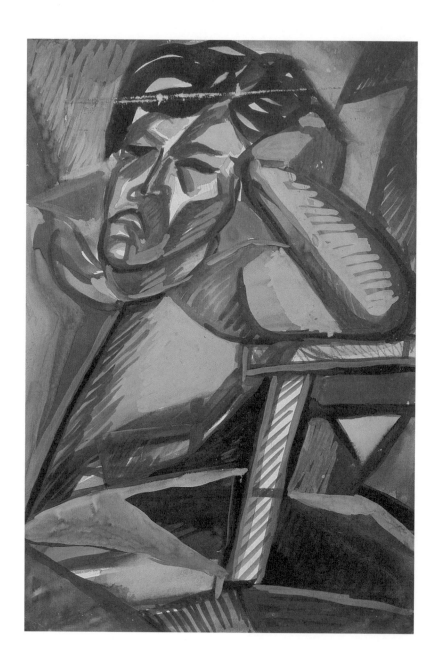

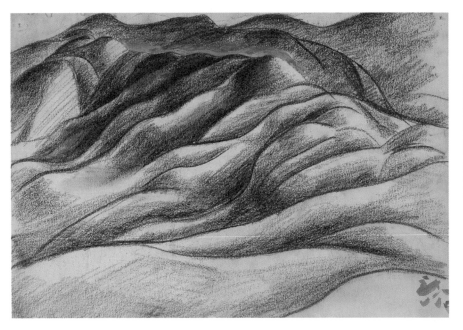

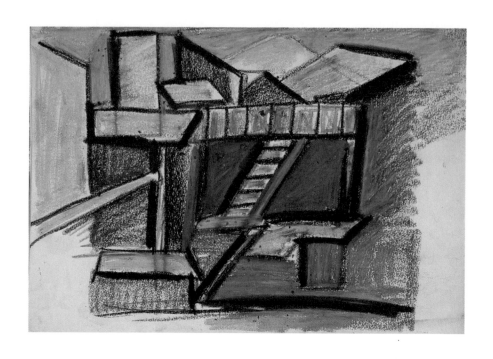

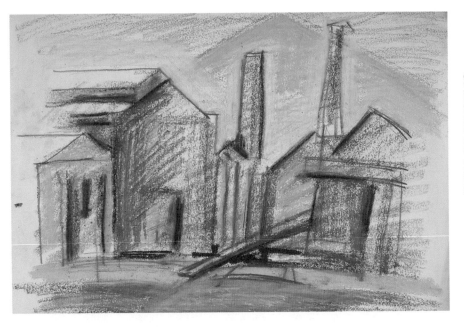

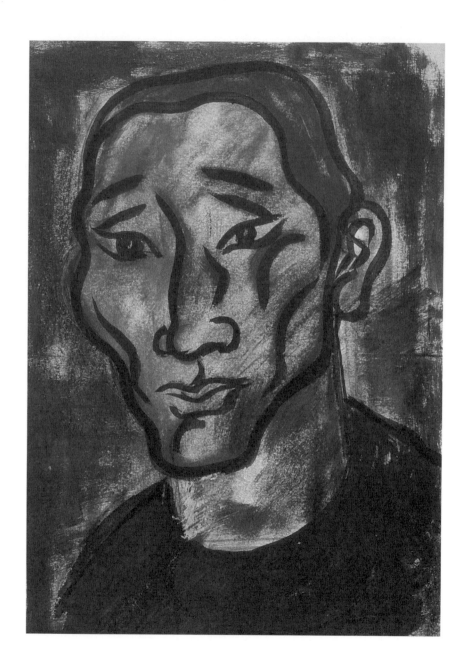

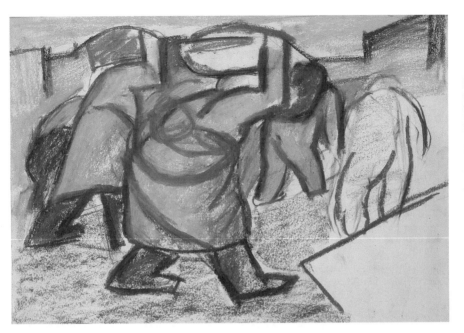

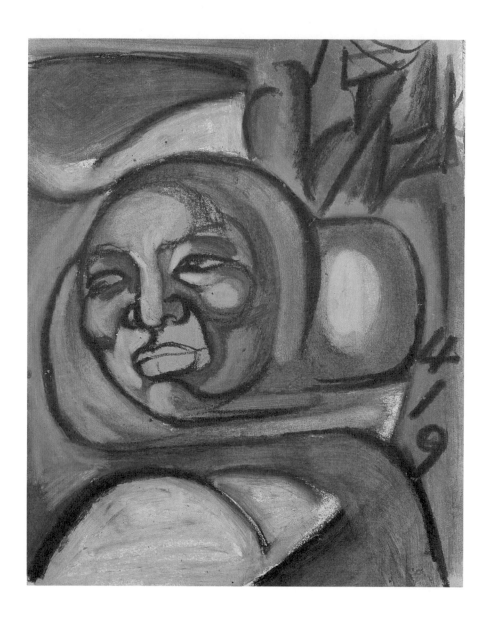

296

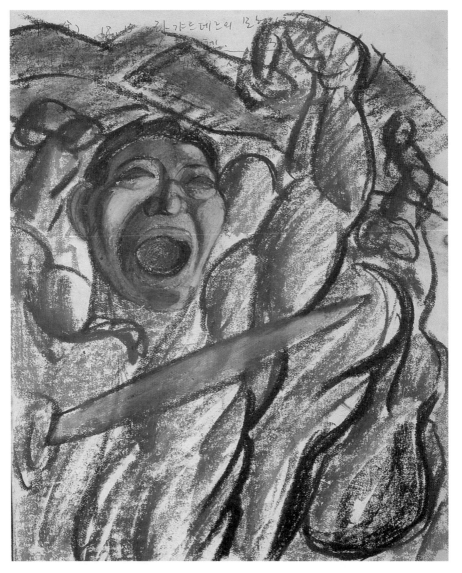

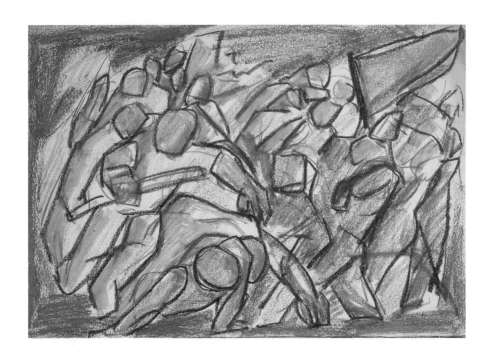

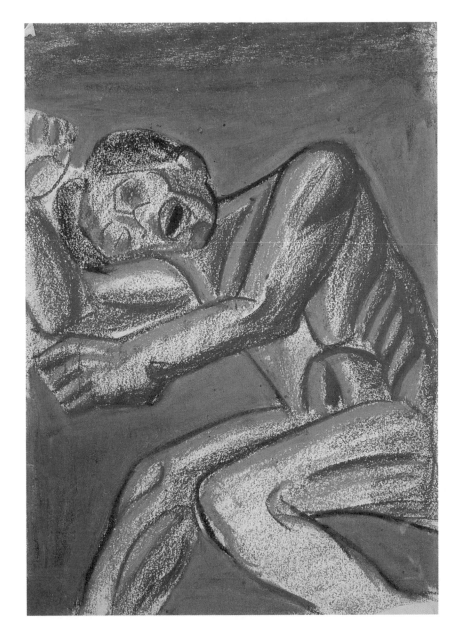

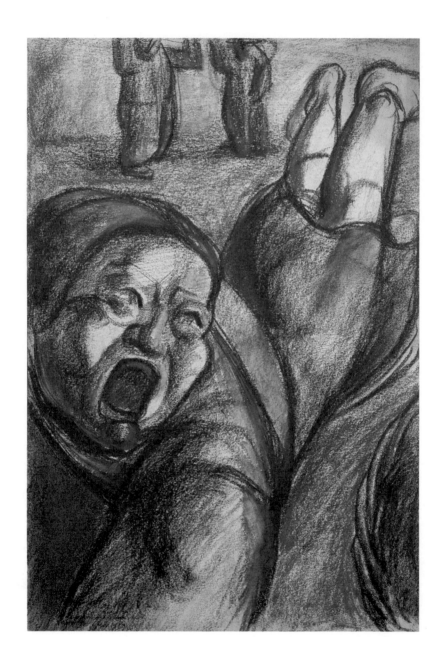

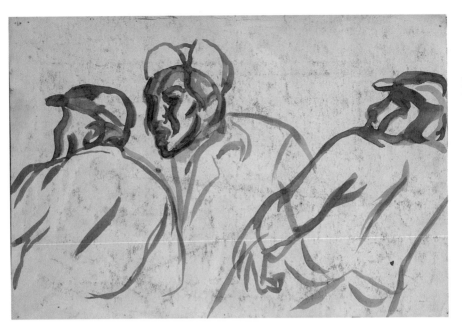

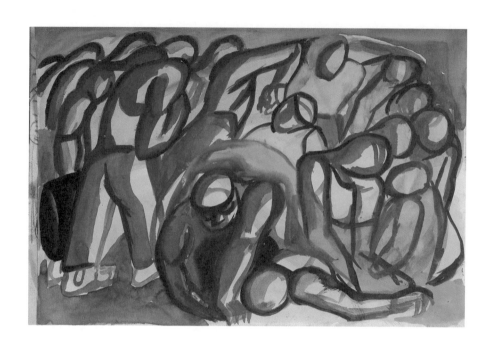

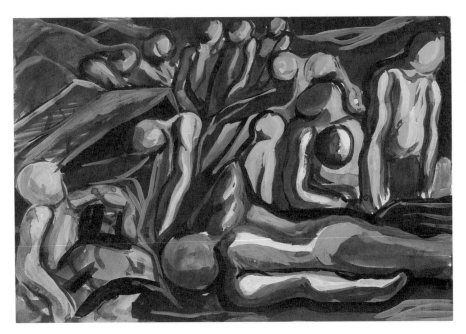

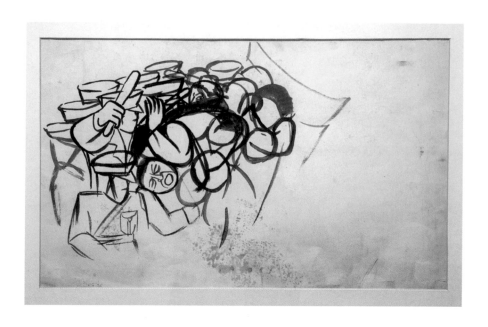

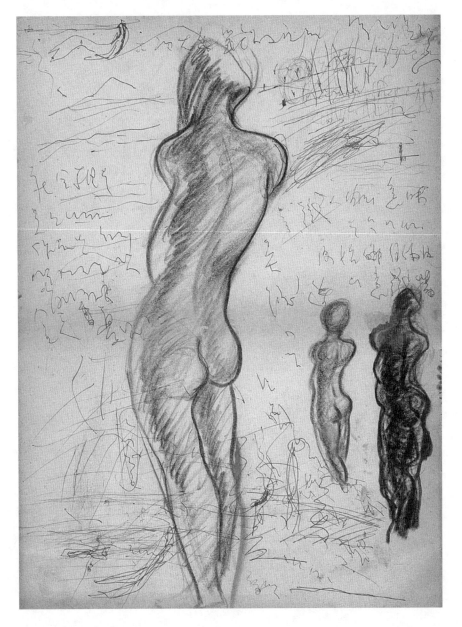

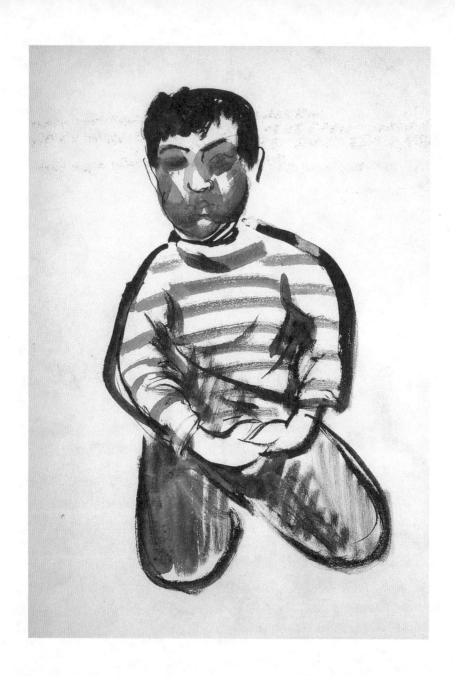

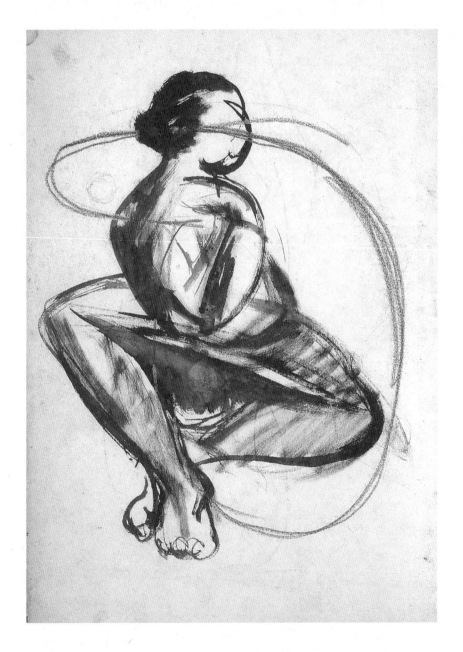

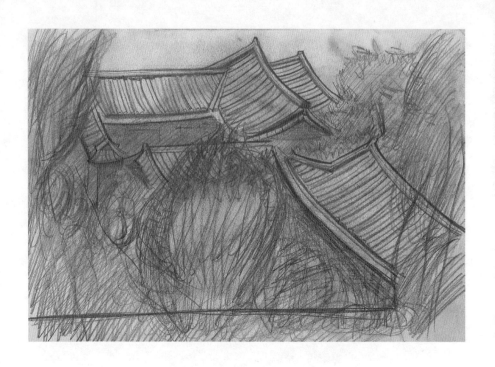

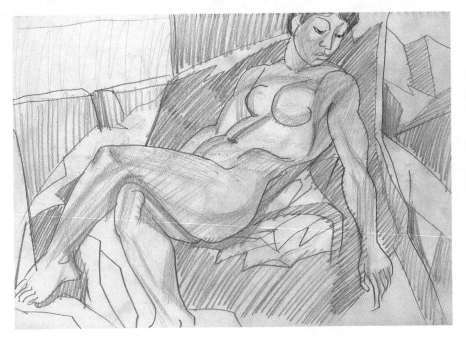

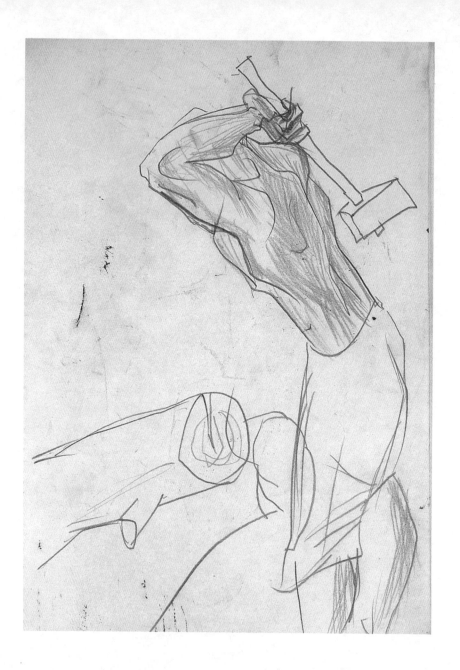

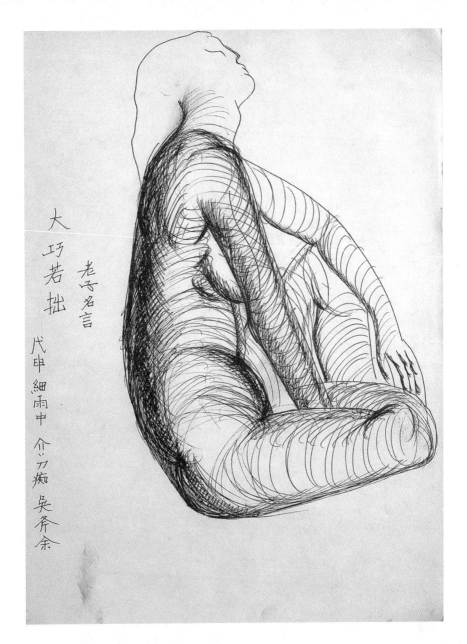

大
巧
若
拙

老子名言

代申細雨中 介刀痾 吳斧余

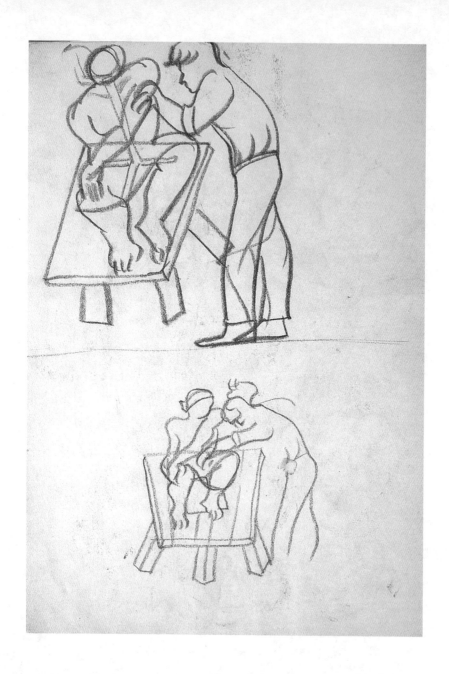

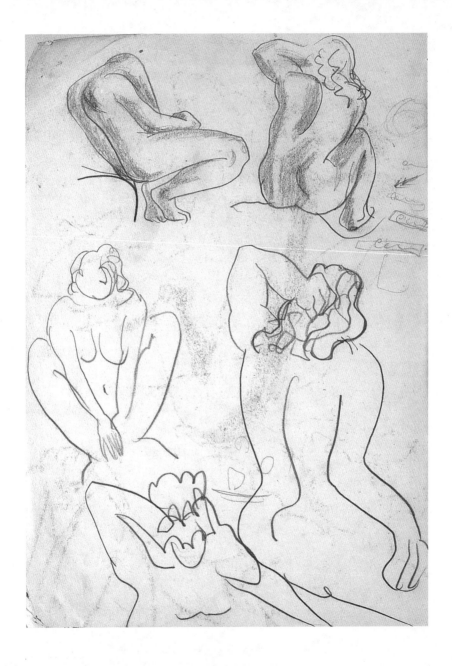

313

면으로 흑백하게 우겨진 1여릿수건
미1ㄴ이 힘게로 걍선 허거버들길.

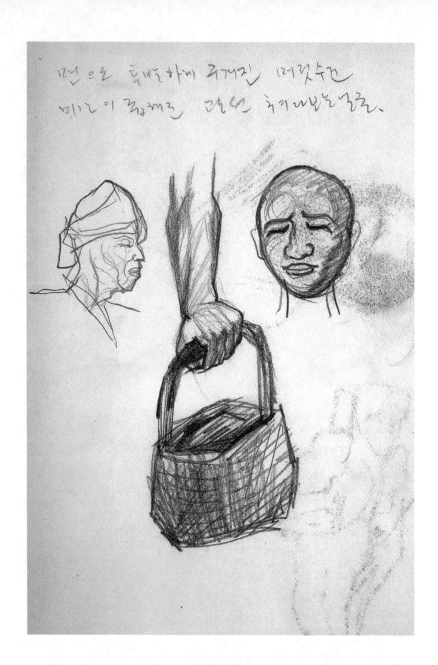

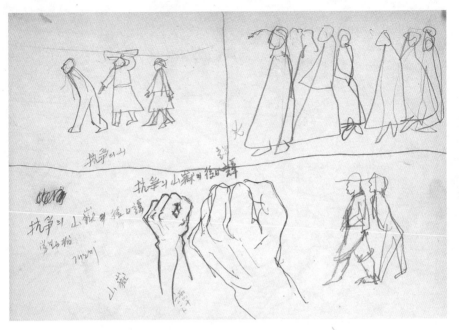

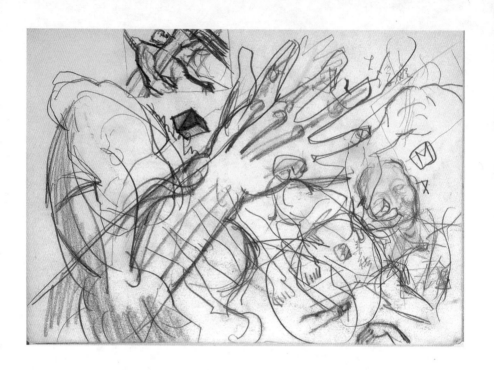

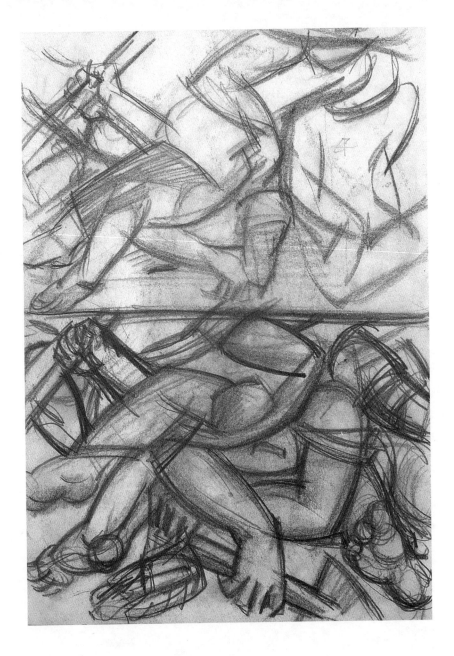

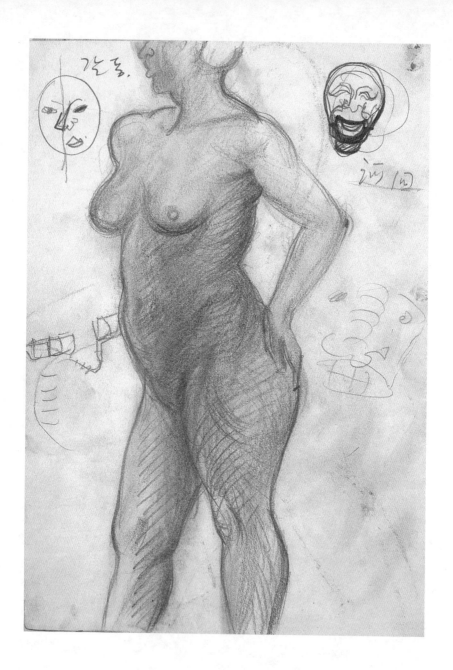

318

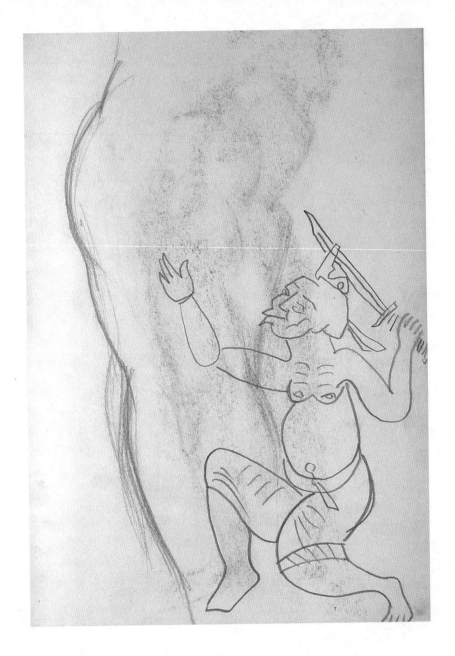



오윤 컬렉션 3 3115, 남자 그대로의 오윤

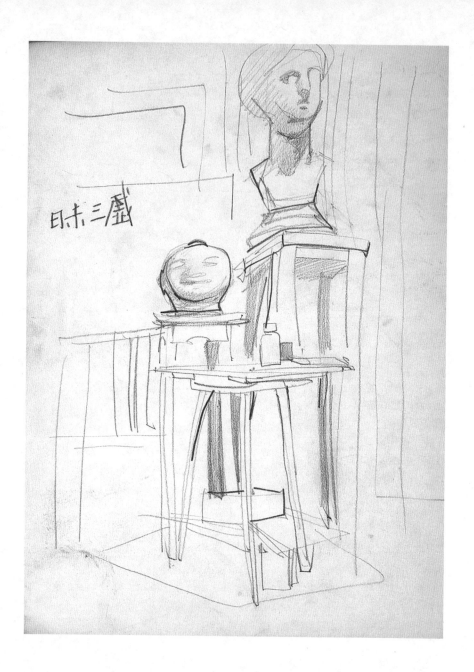

日本三戲

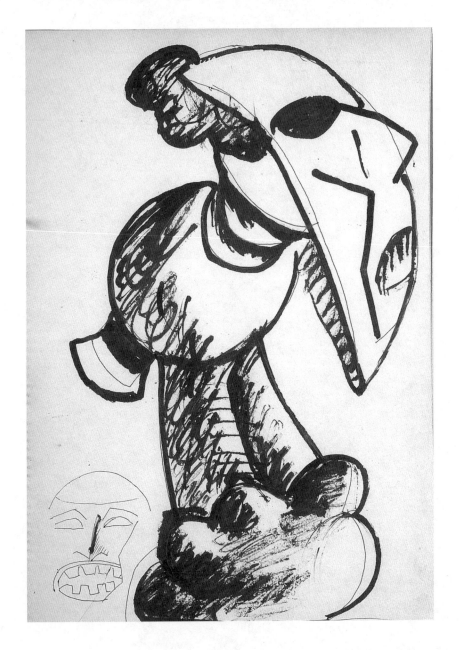

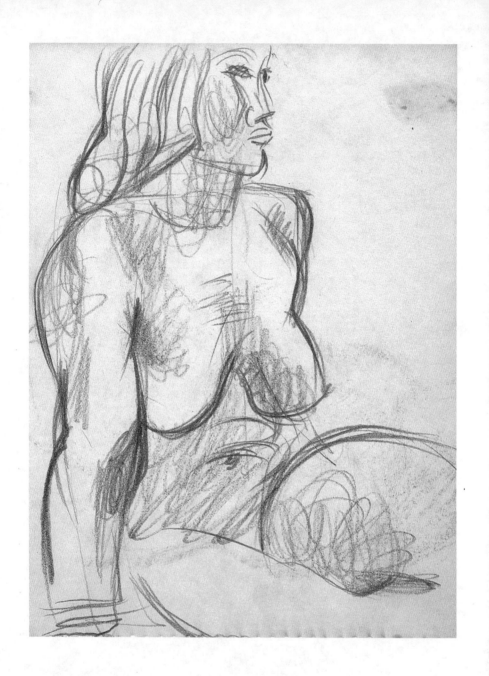

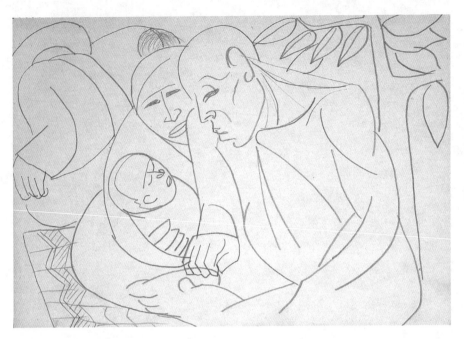

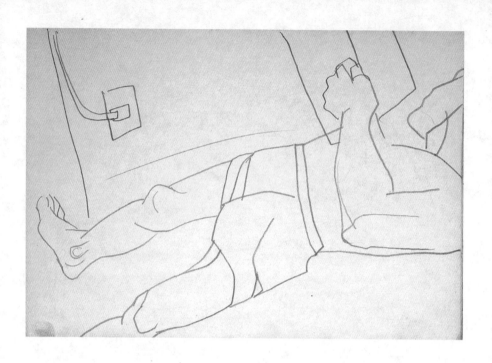

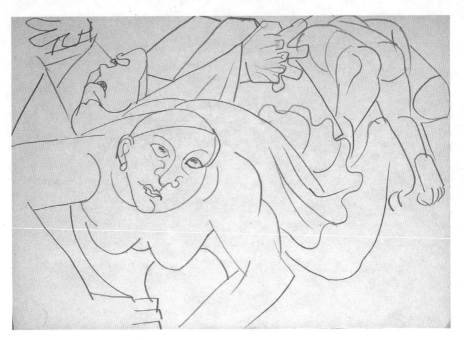

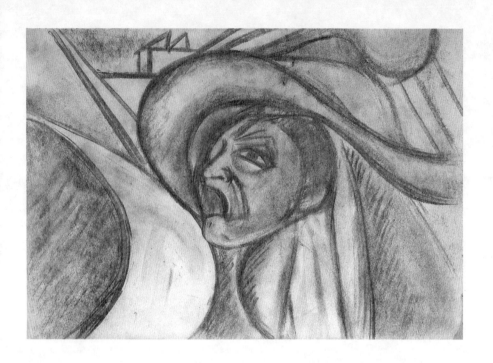

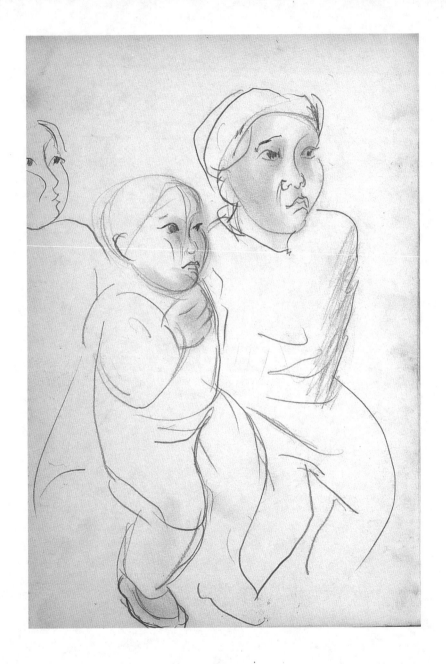

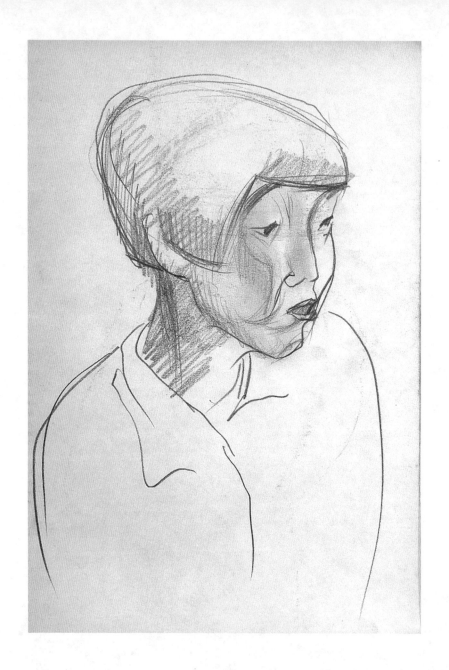

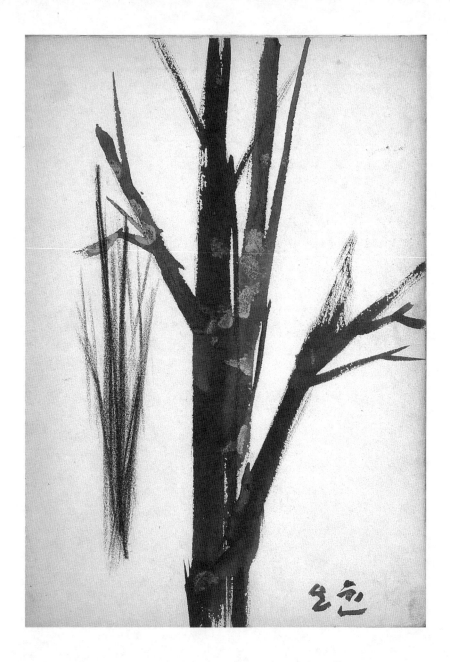

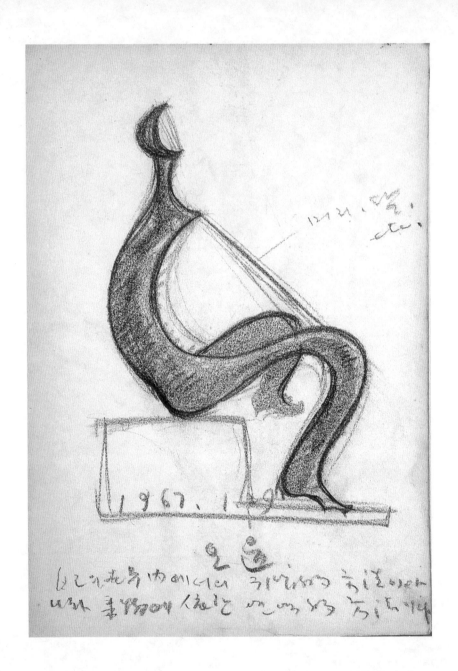

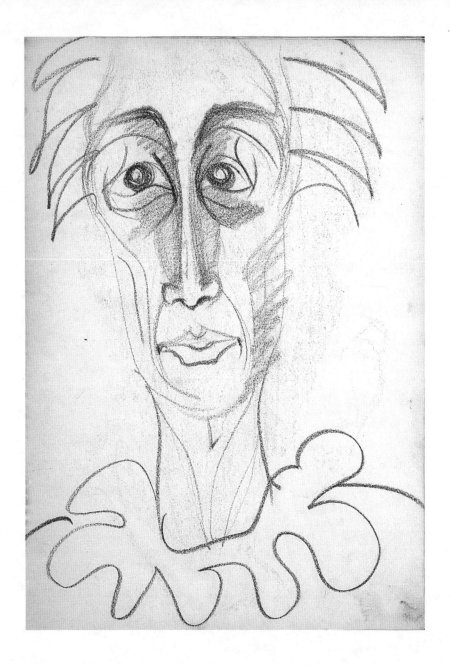

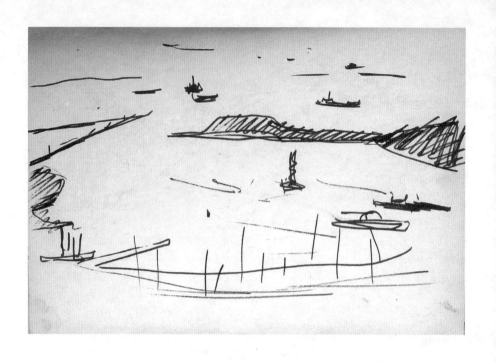

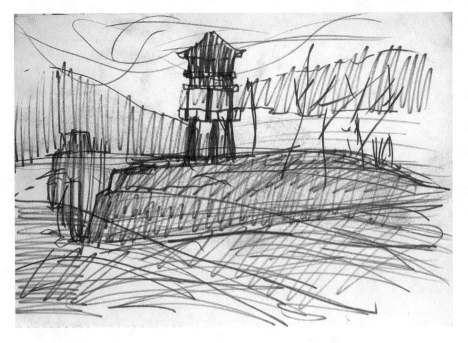

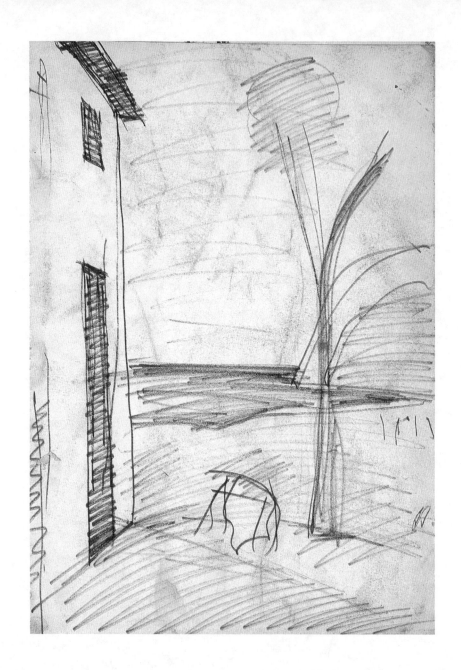

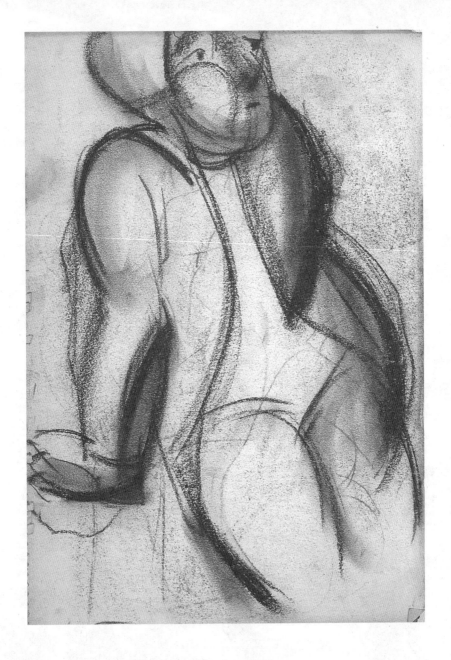

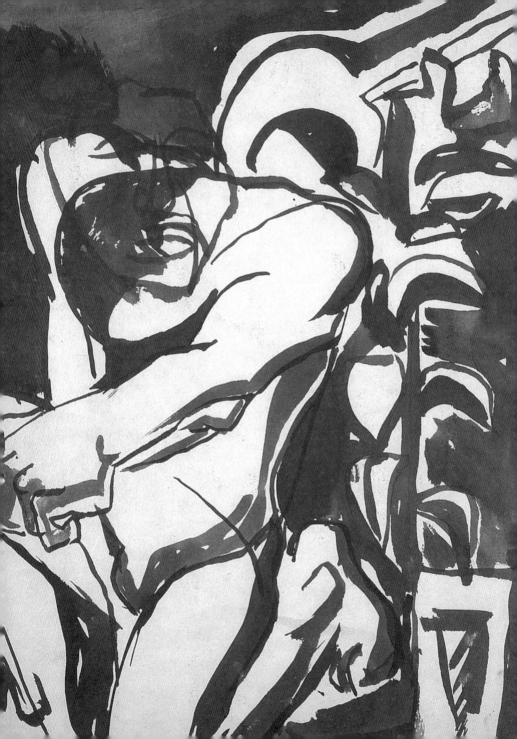

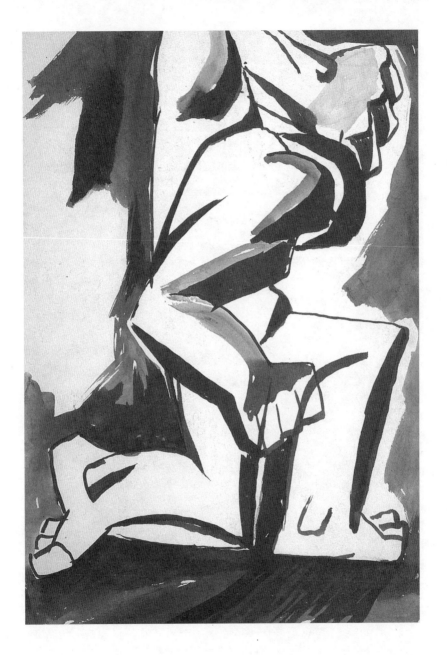

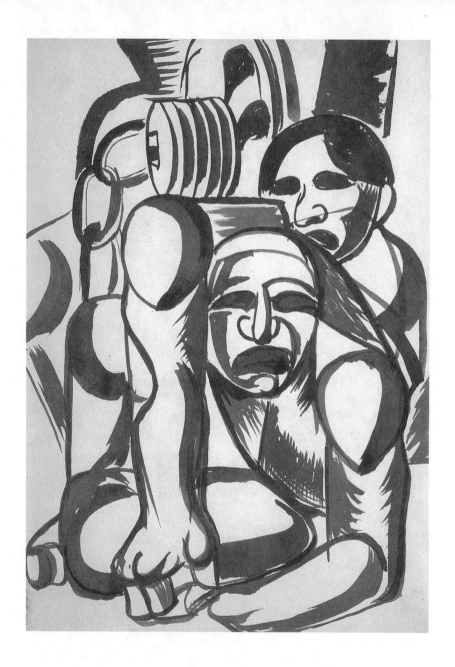

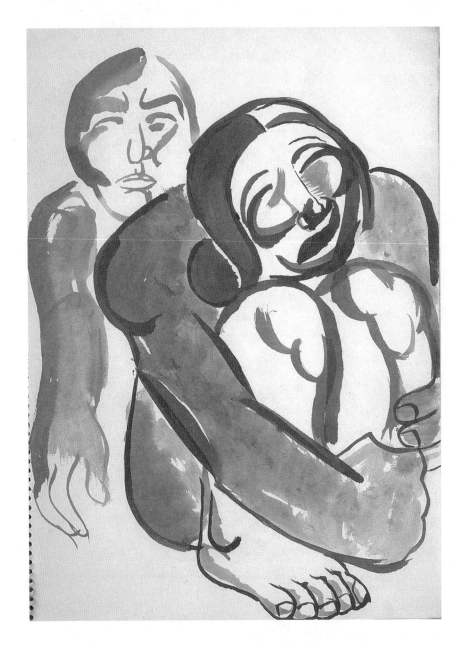

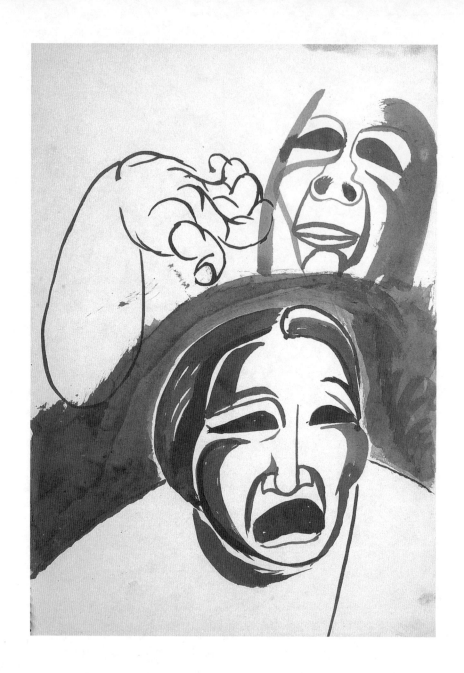

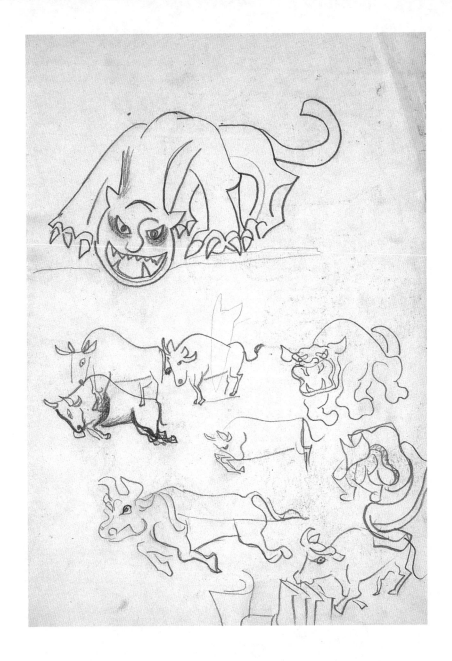

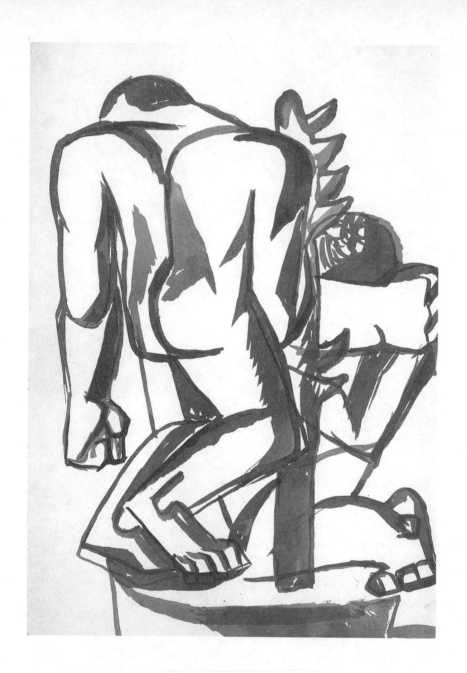

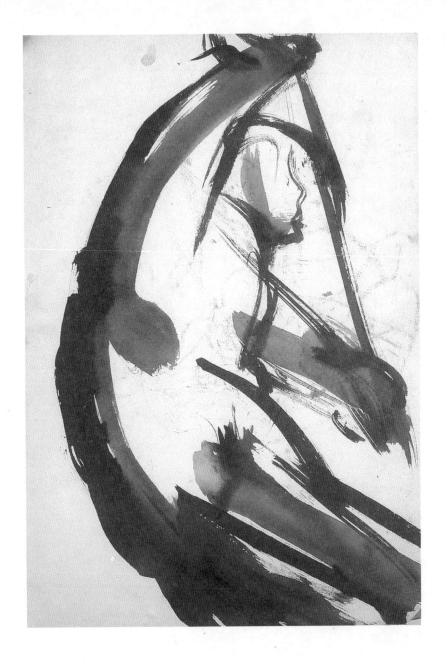

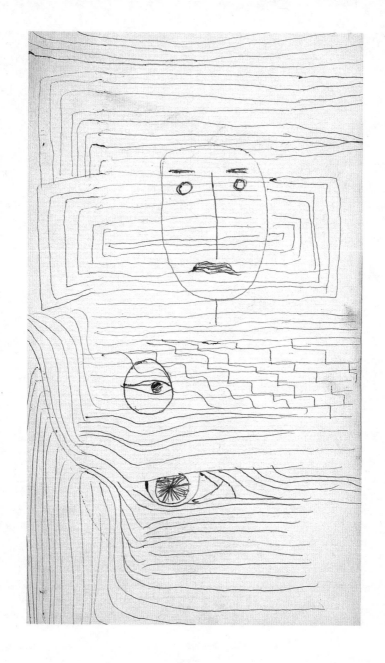

345

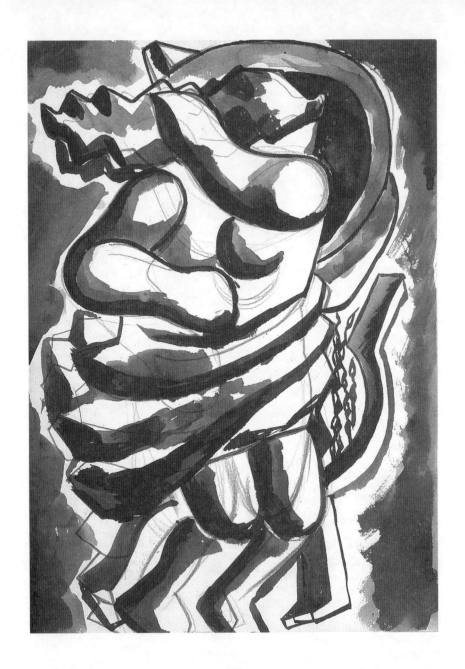

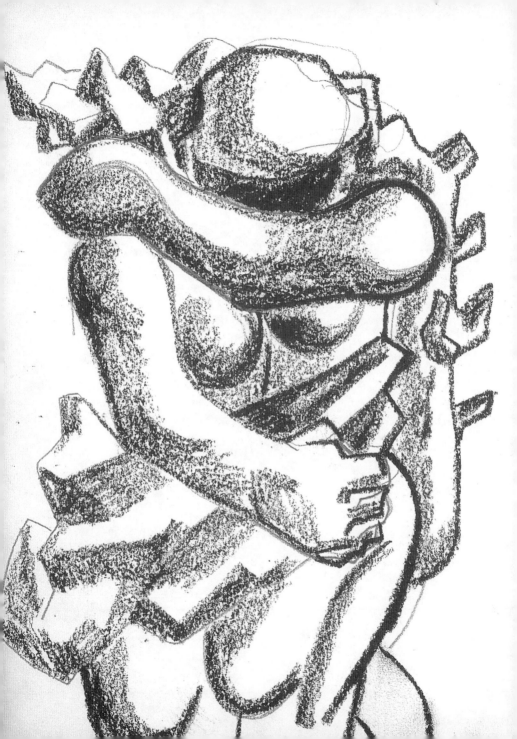

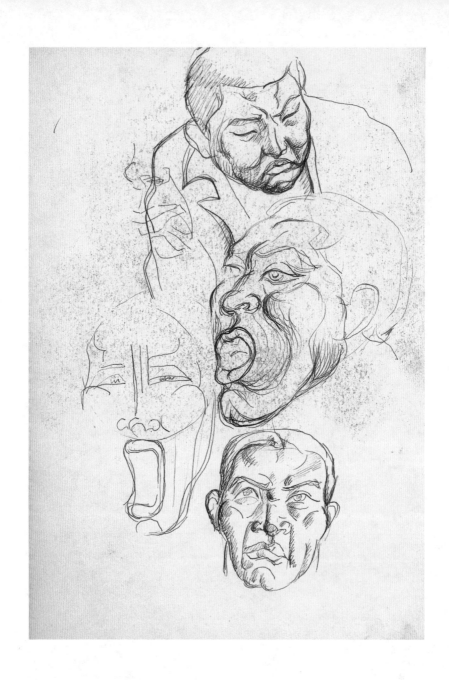

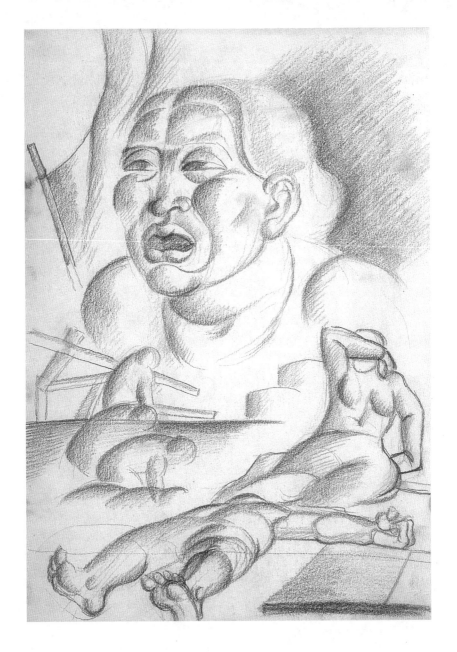

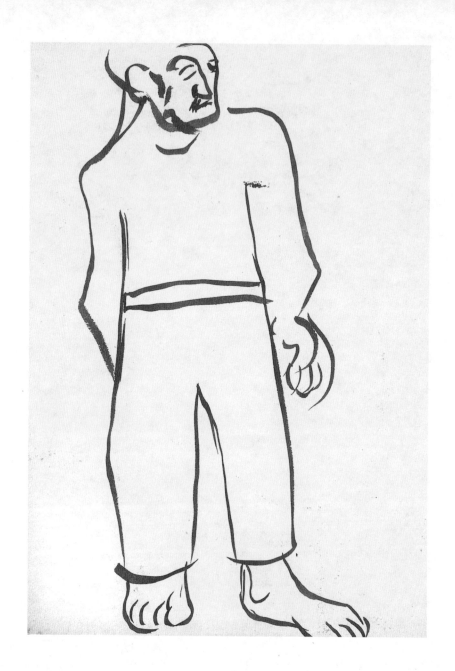

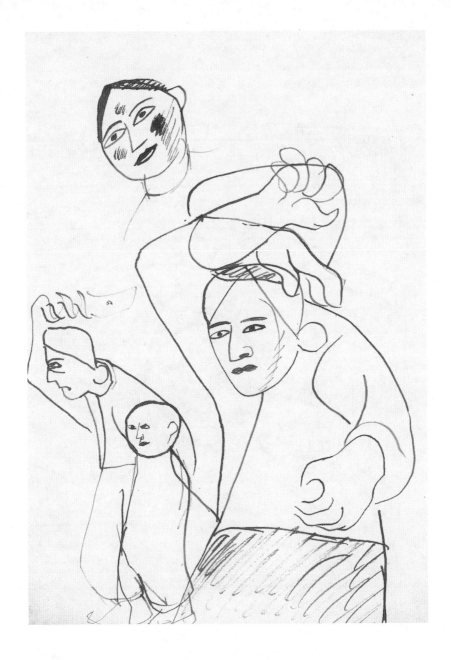

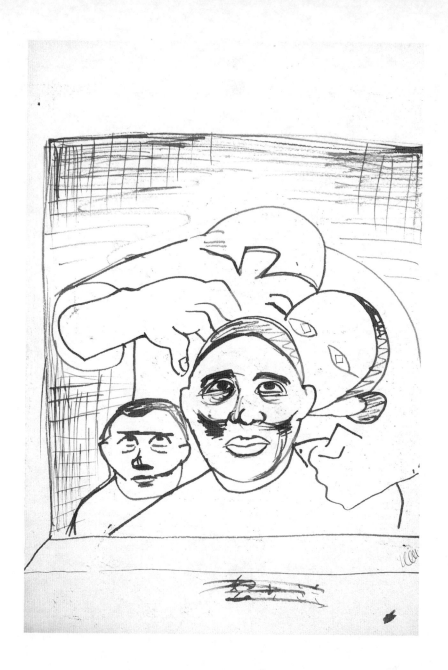

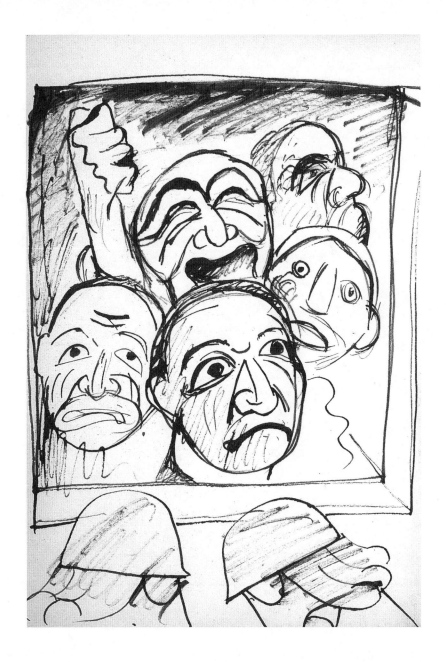

354

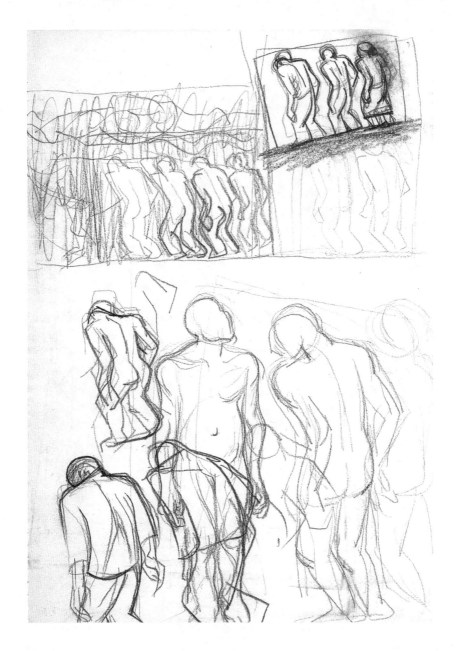

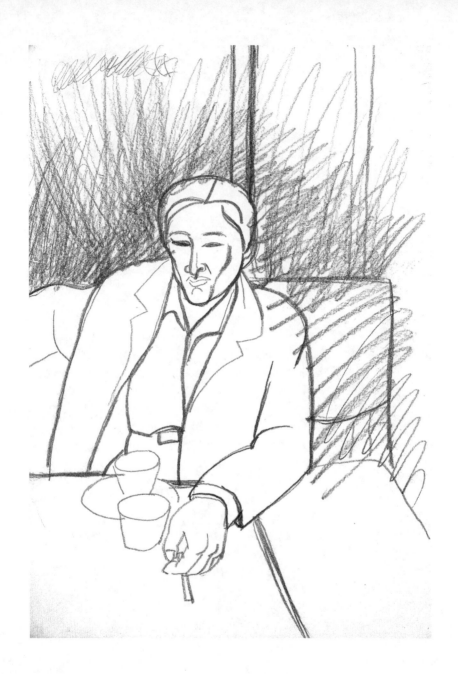

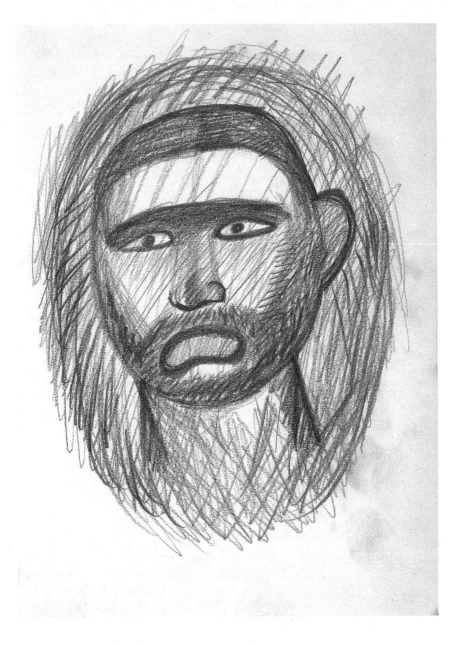

357

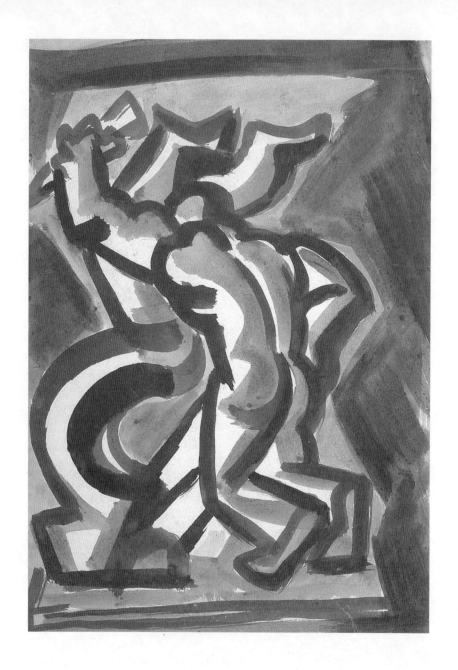

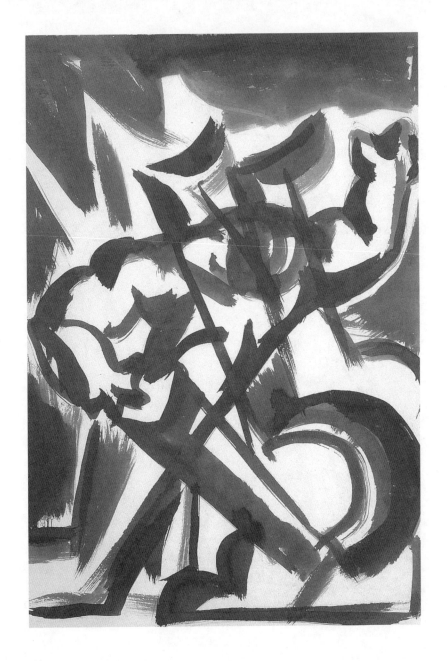

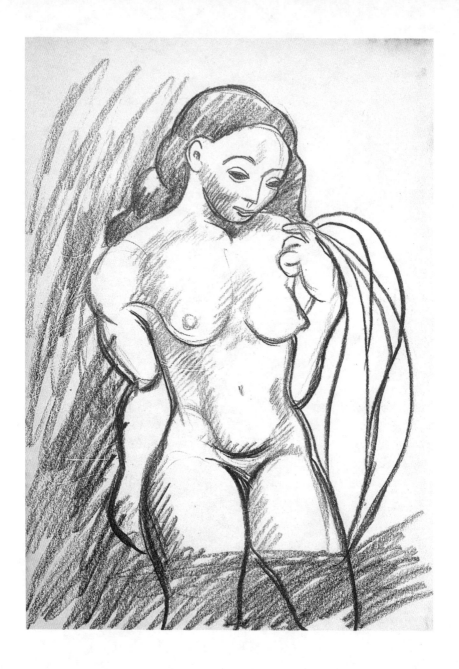

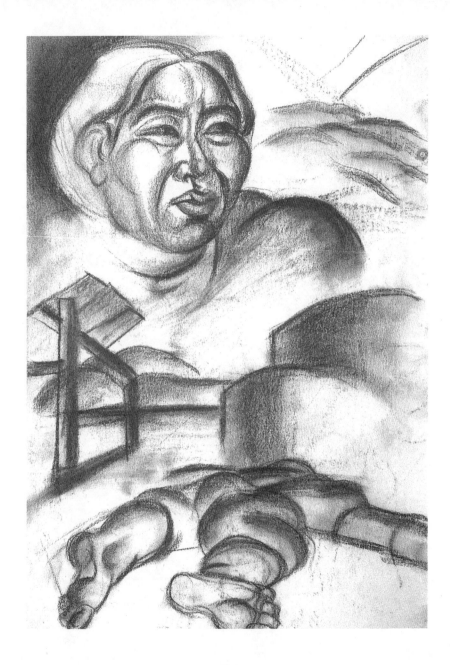

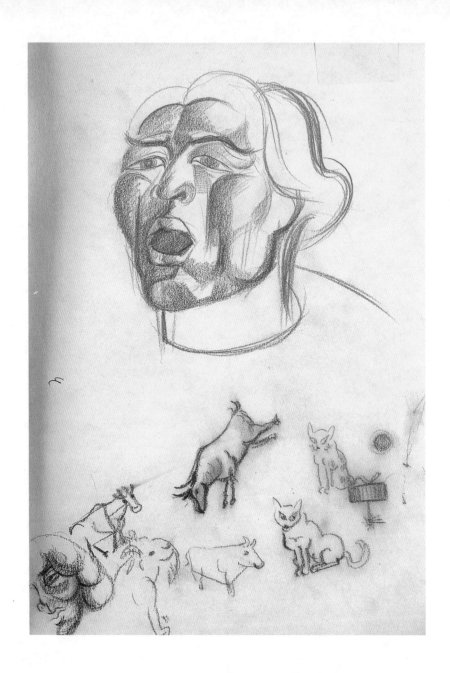

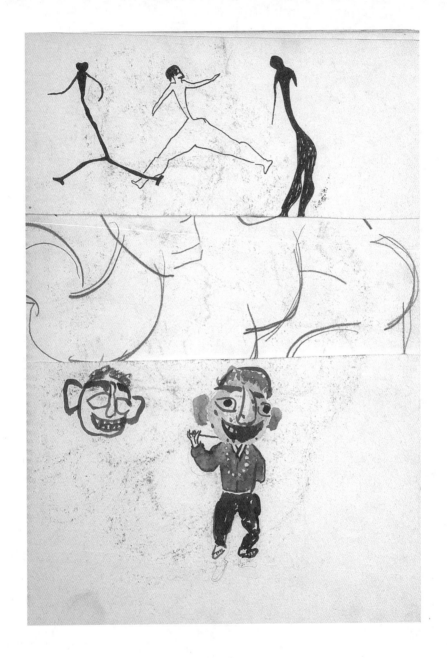

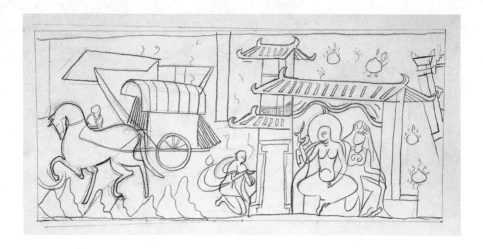

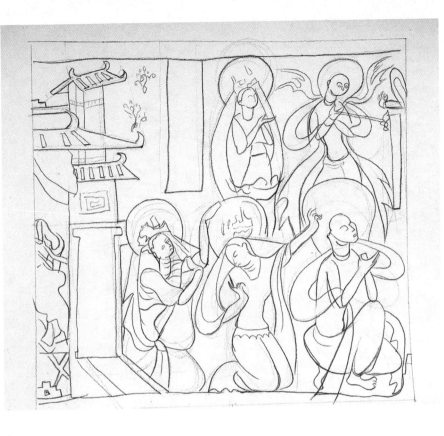

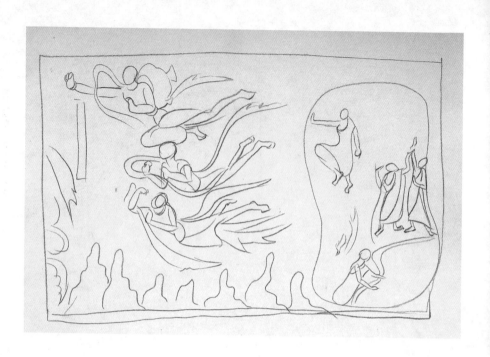

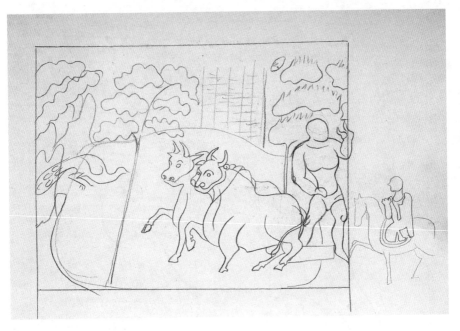

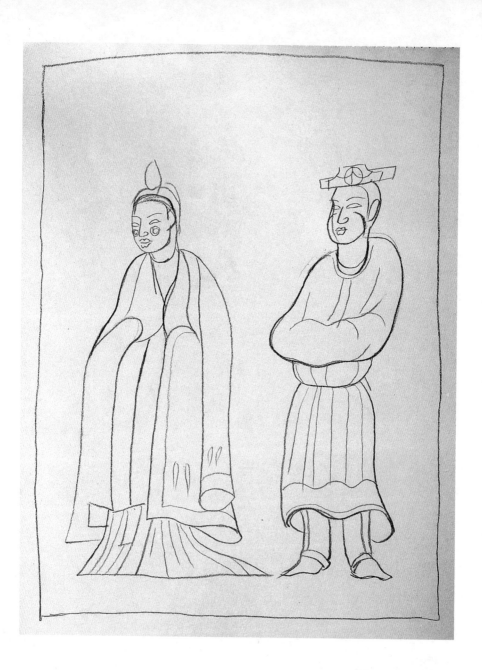

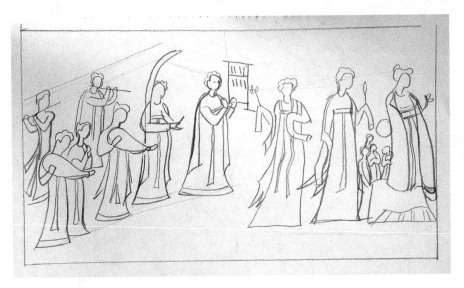

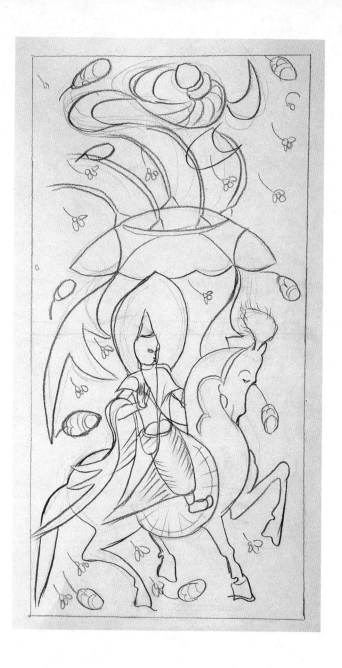

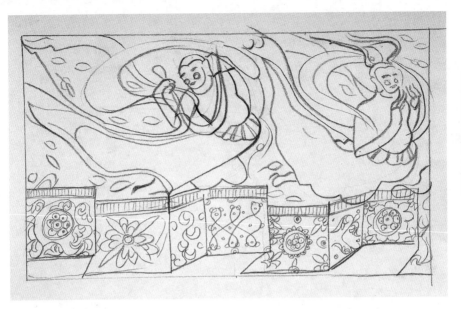

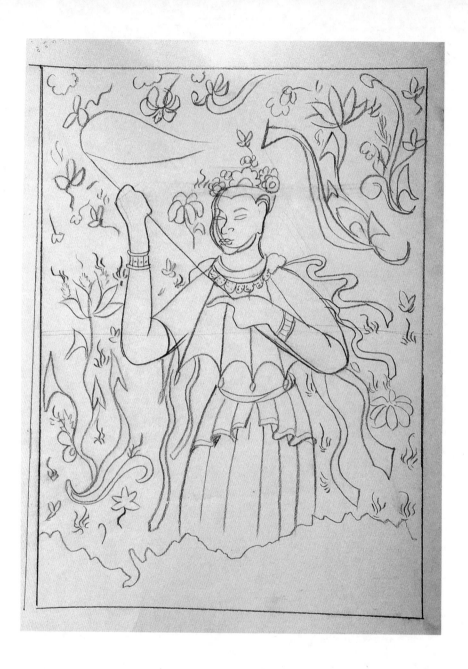

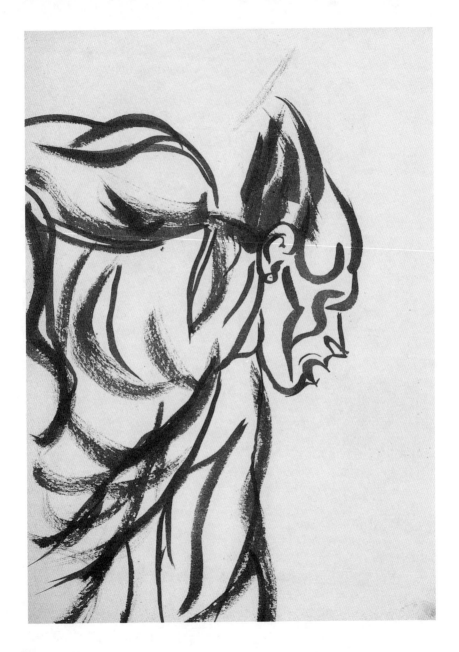

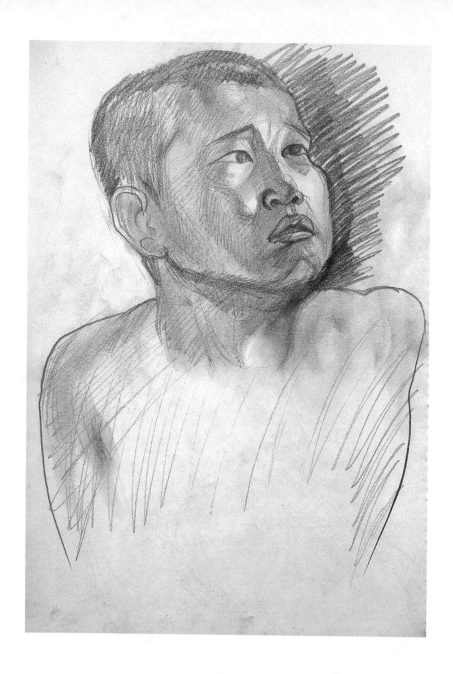

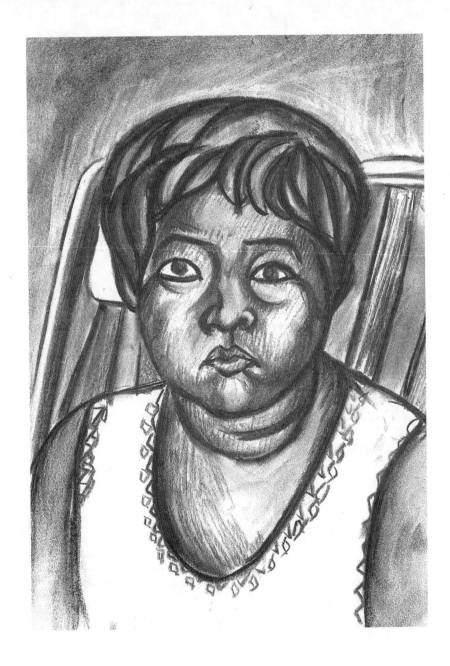

올은 전집 3 3115, 남자 그대로의 오울

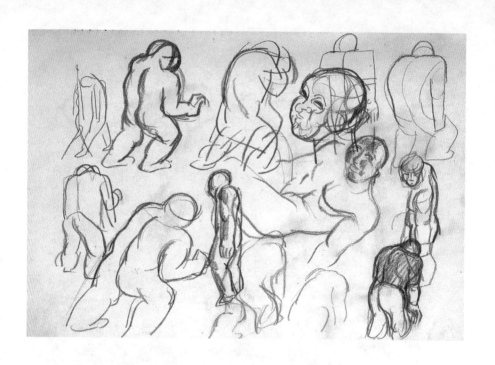

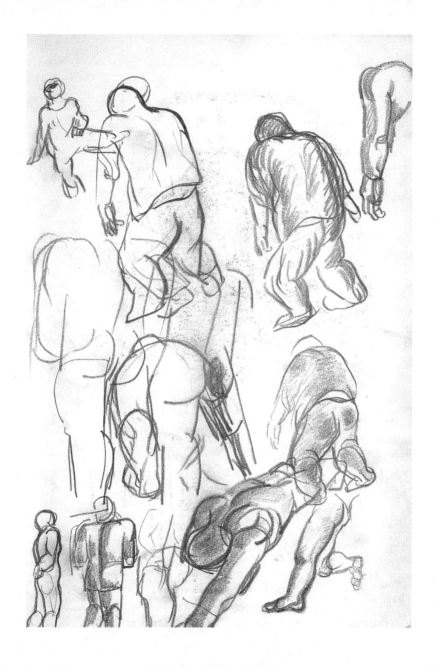

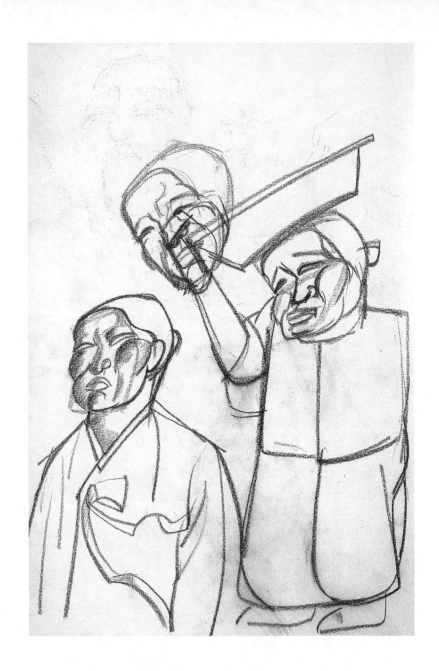

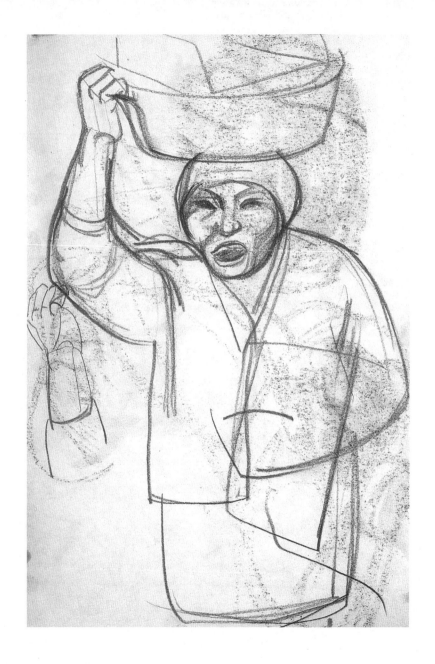

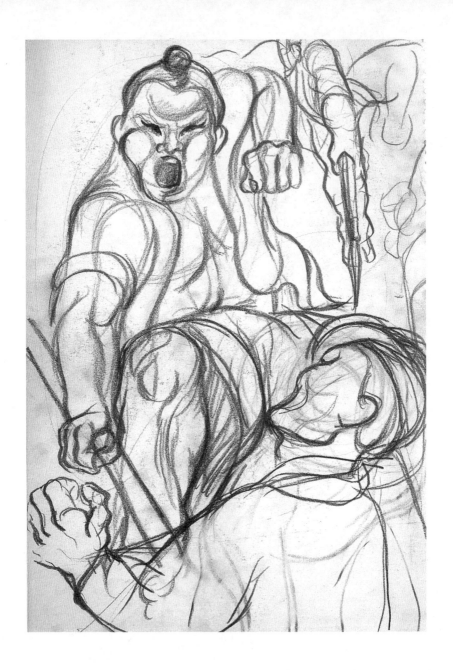

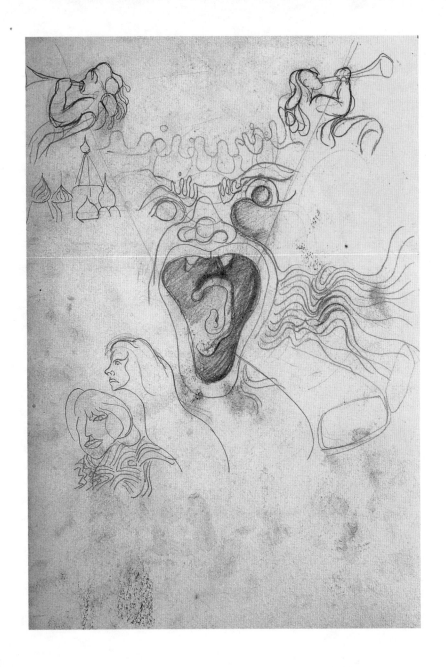

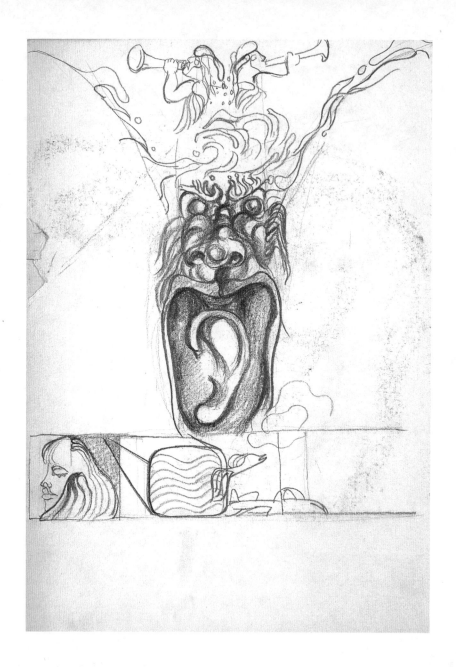

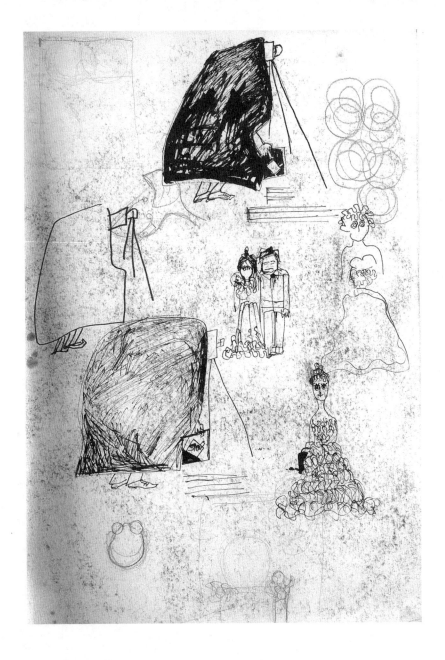

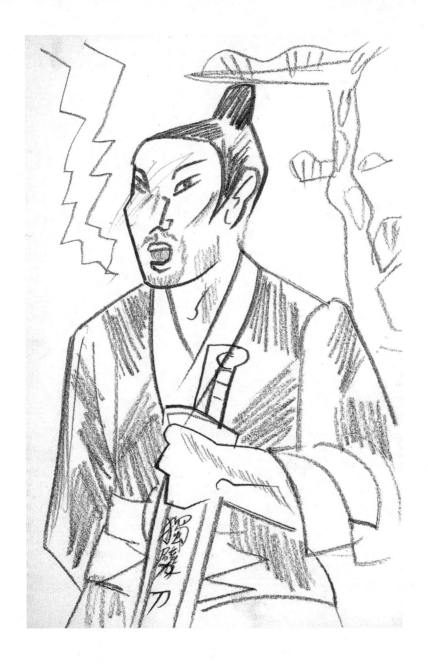

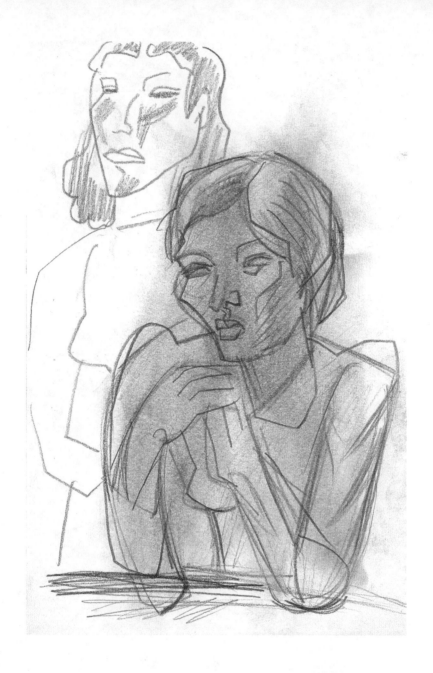

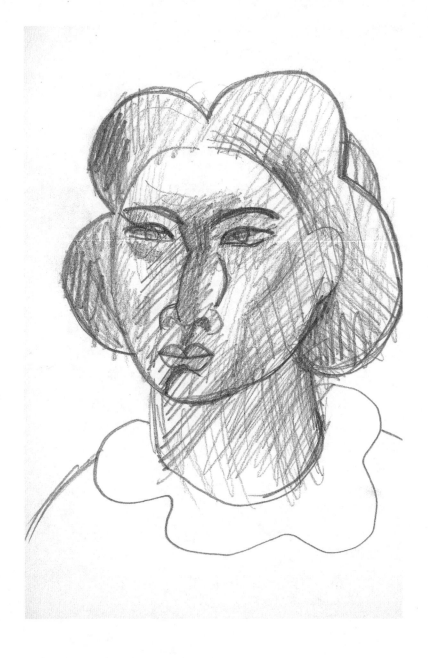

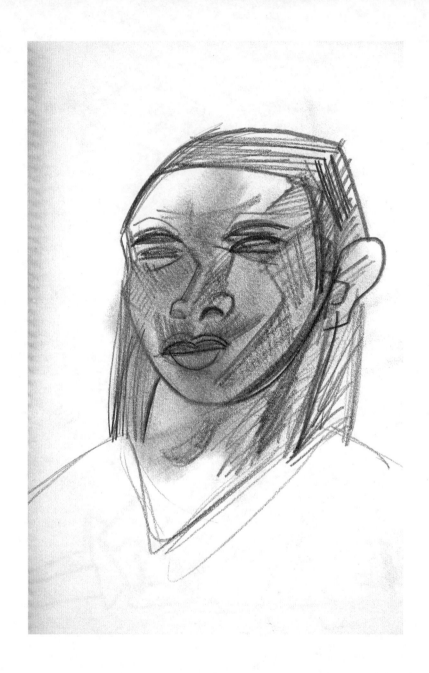

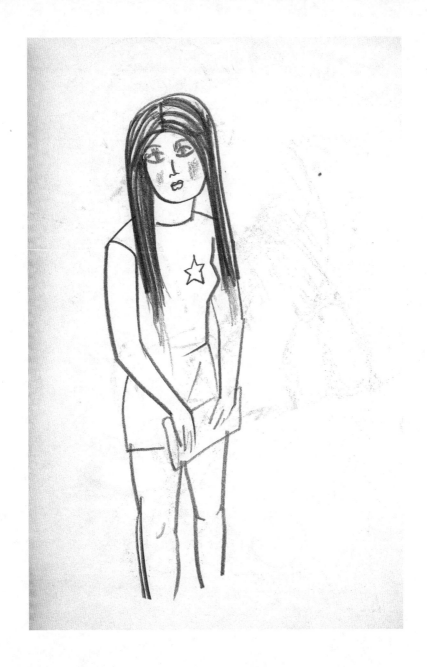

389

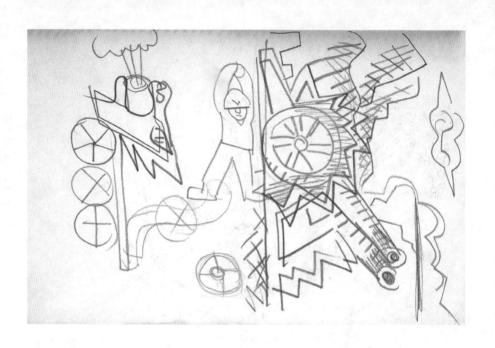

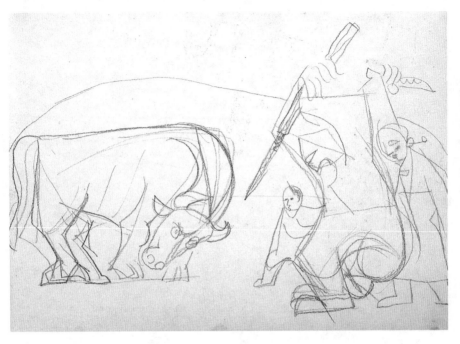

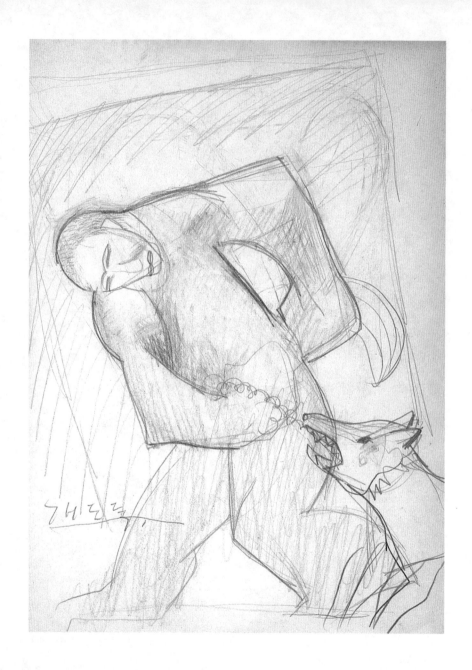

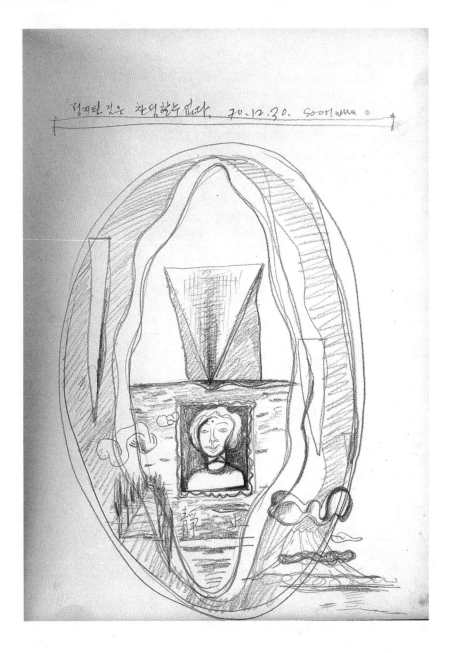

정지한 것은 차엄할수 없다. 70. 12. 30. Soorwwm

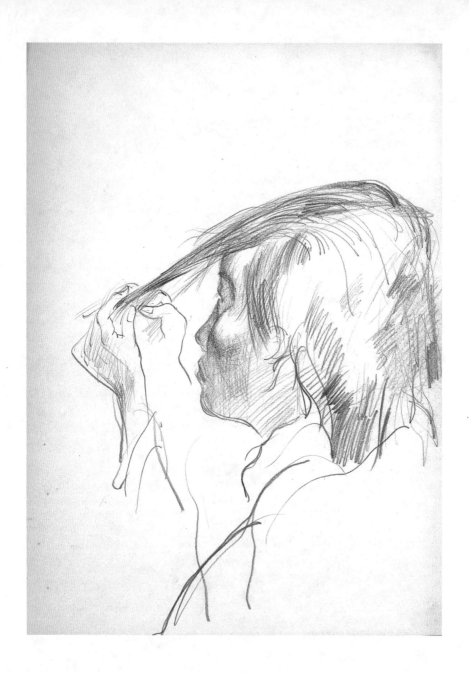

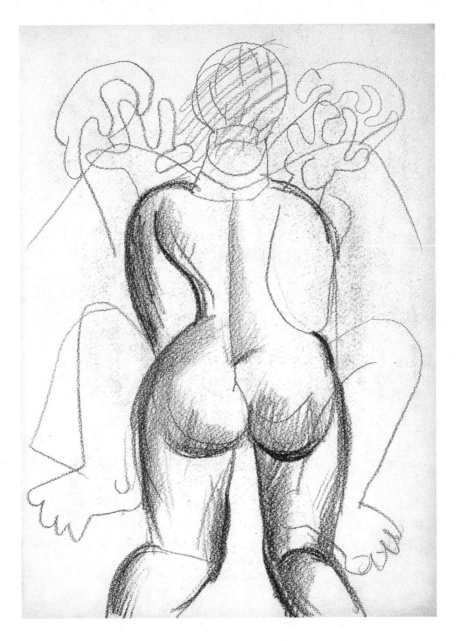

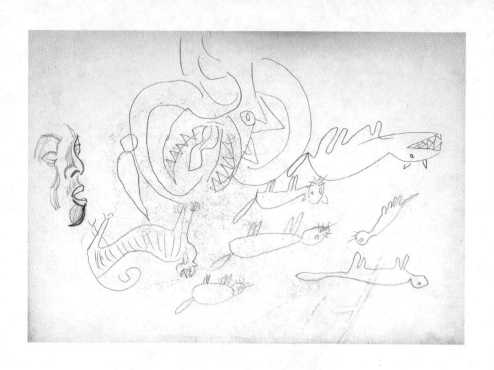

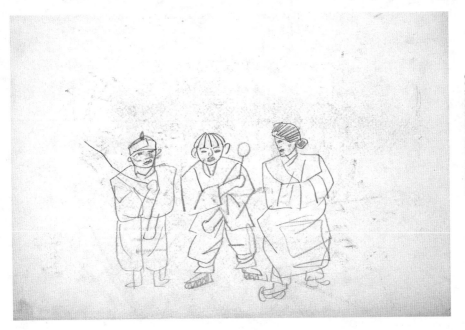

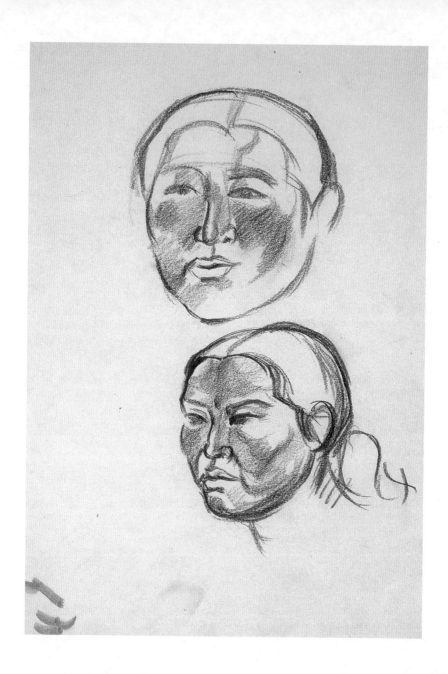

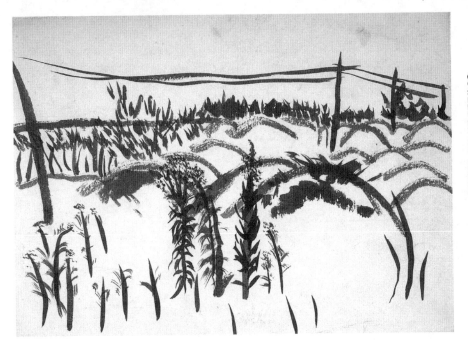

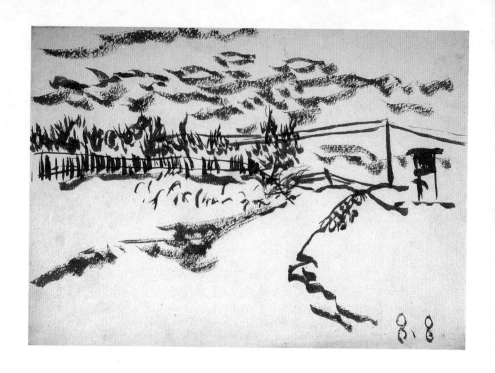

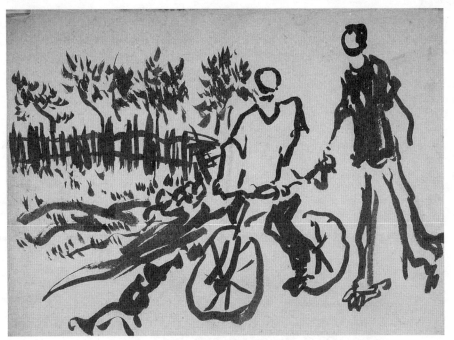

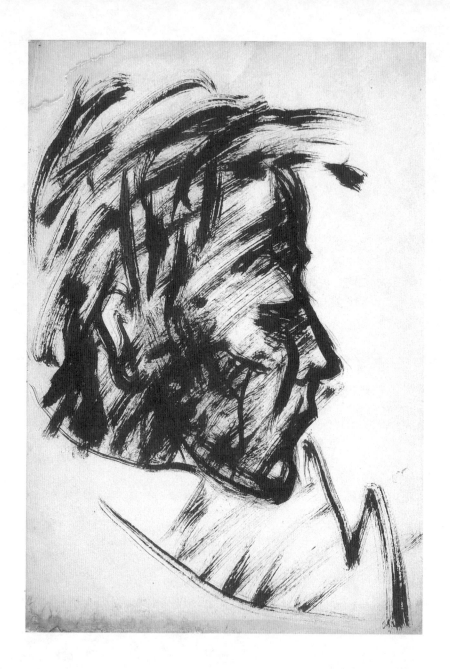

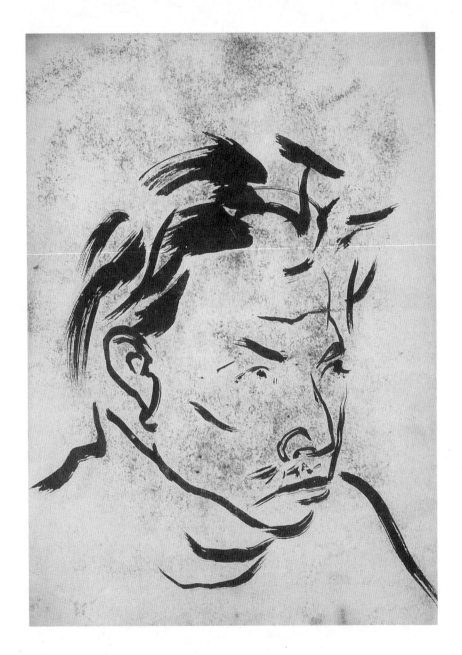

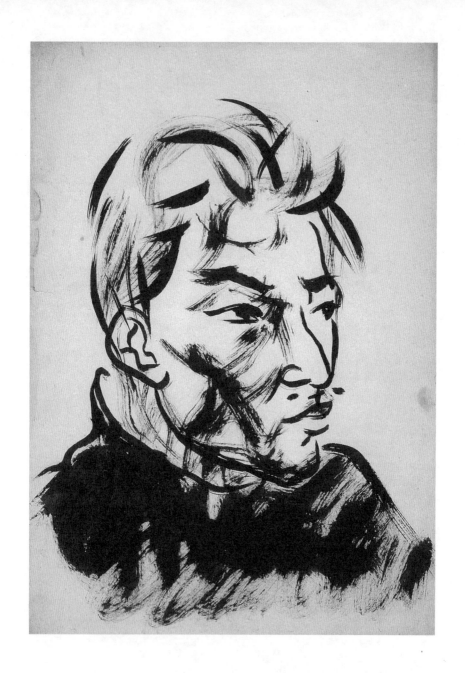

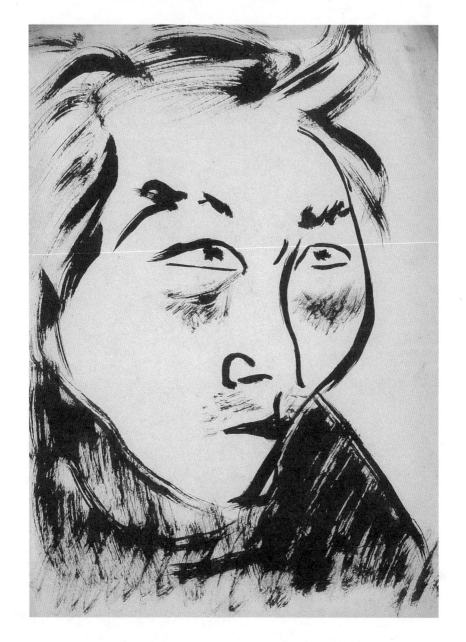

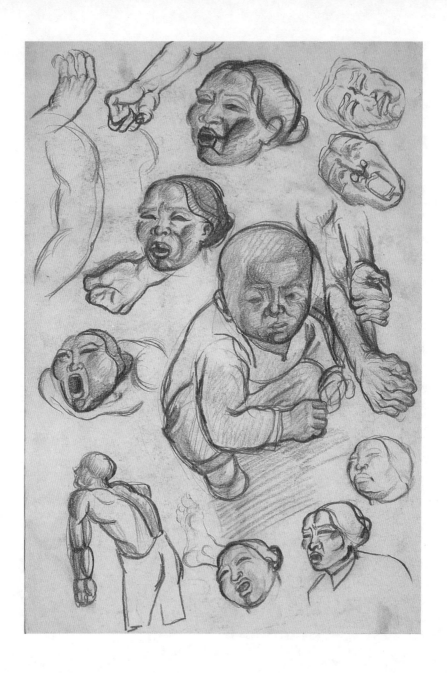

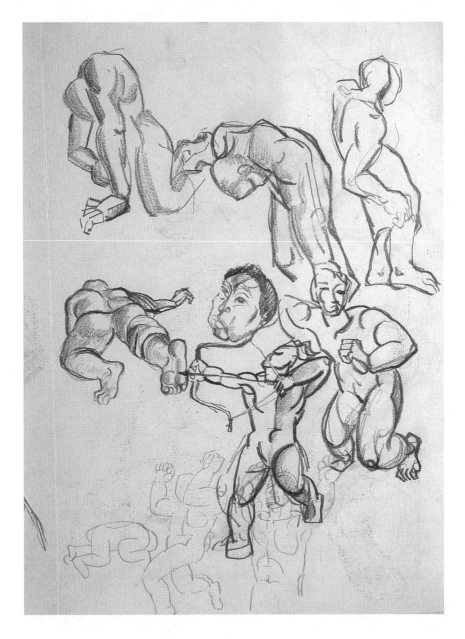

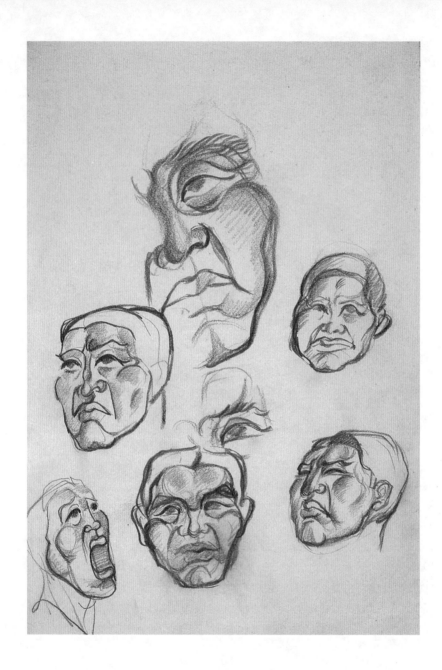

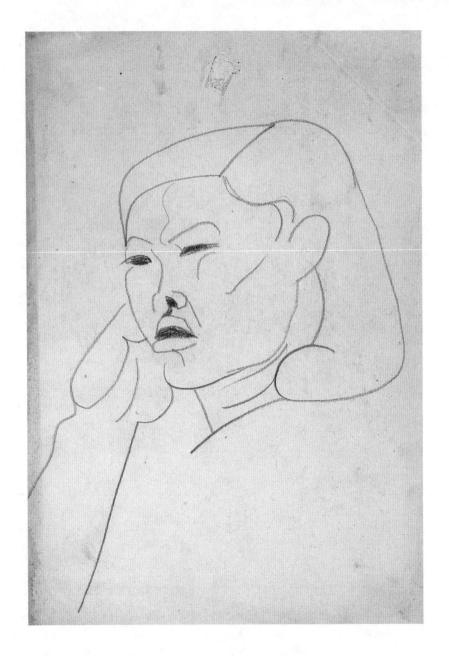

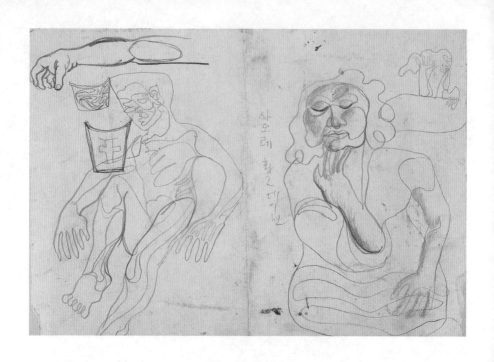

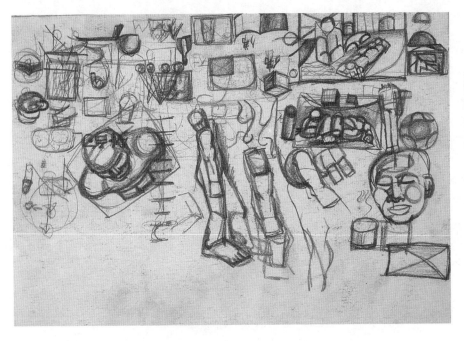

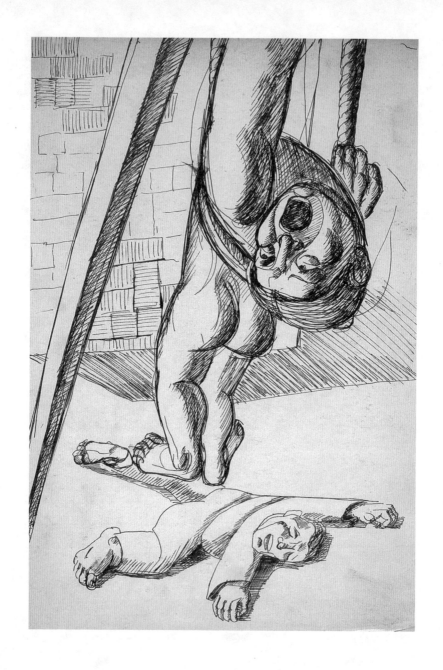

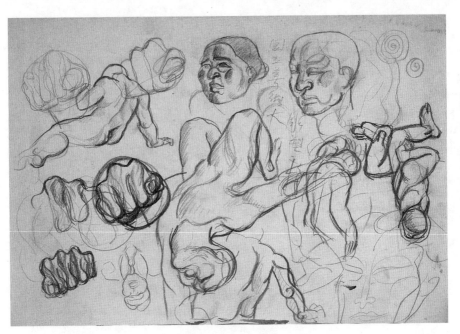

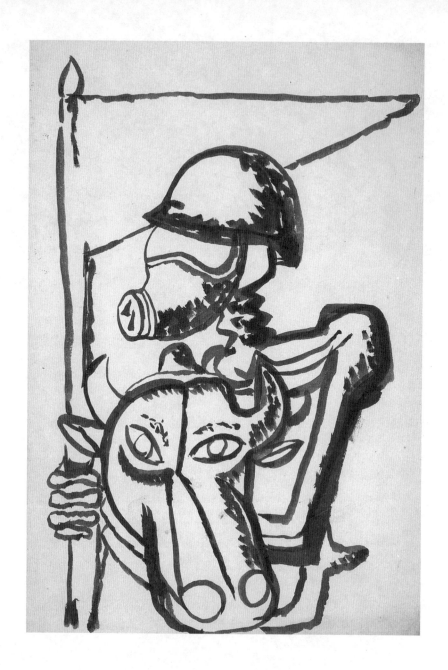

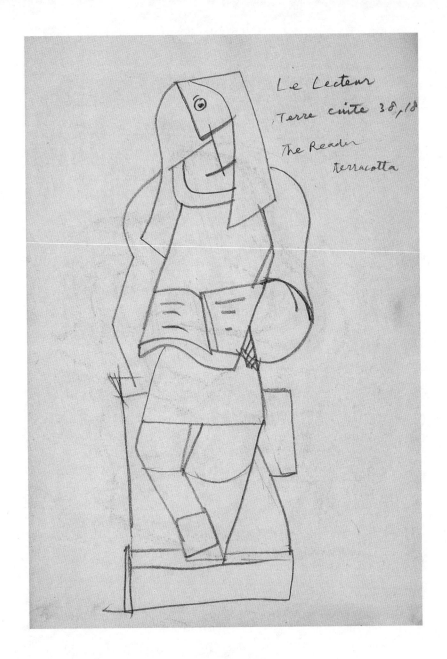

Le Lecteur
Terre cuite 38,18
The Reader
Terracotta

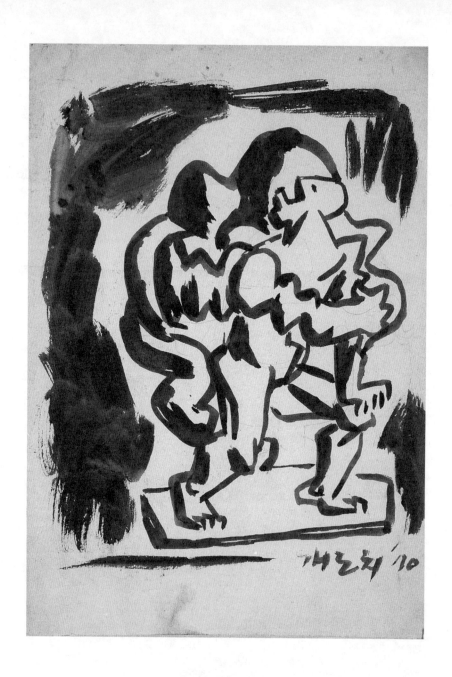

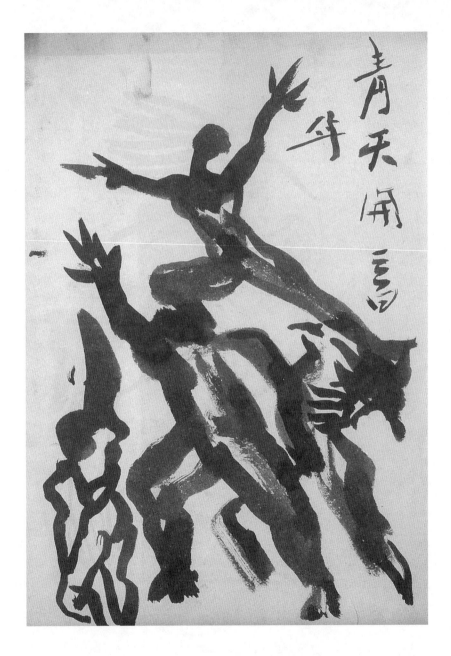

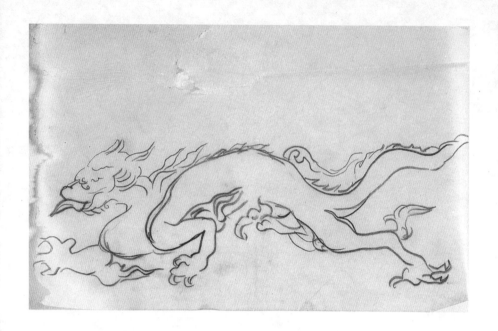

420

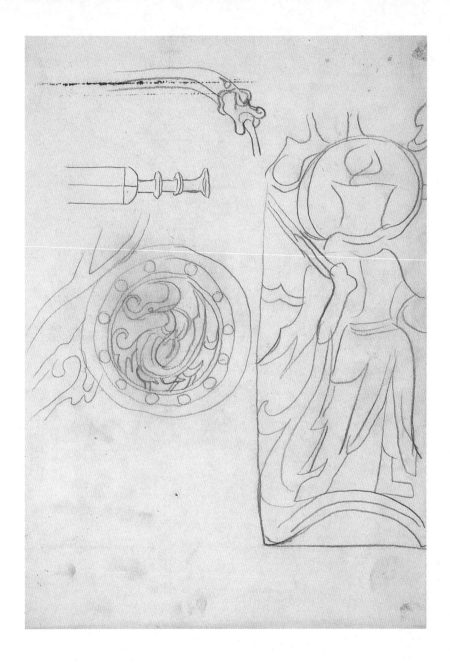

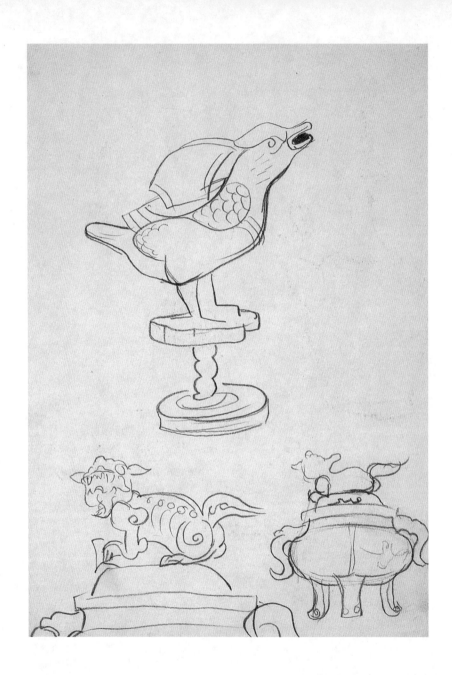

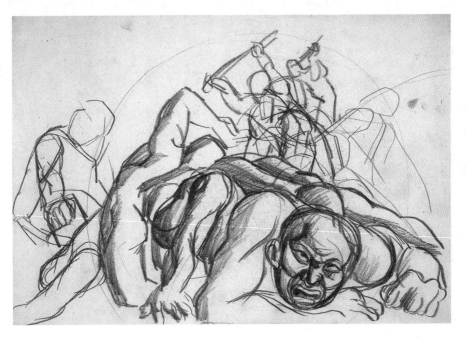

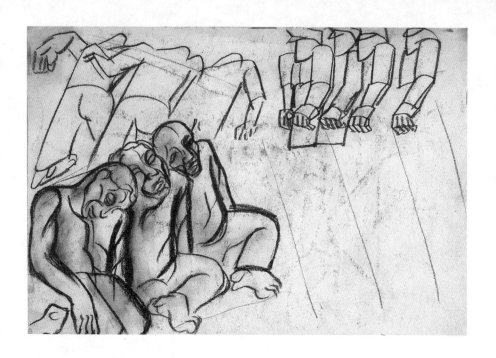

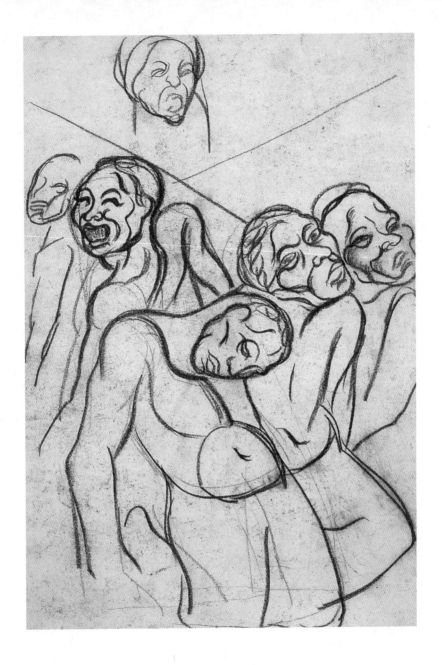

427

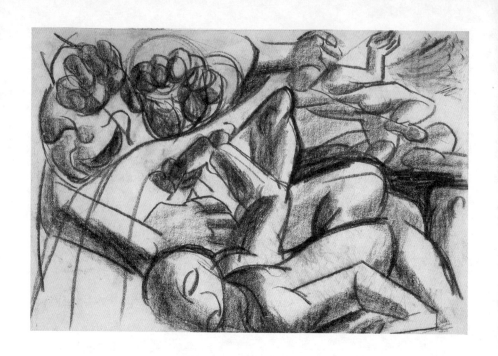

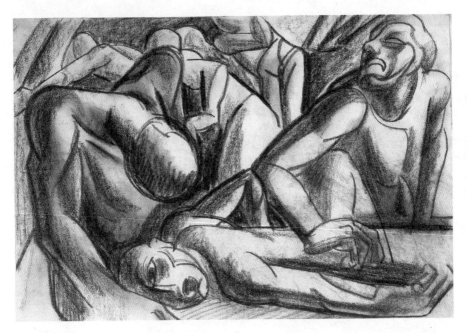

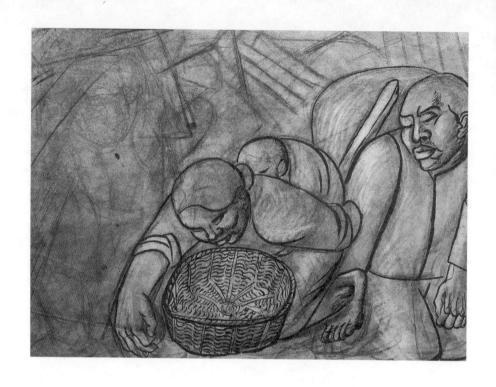

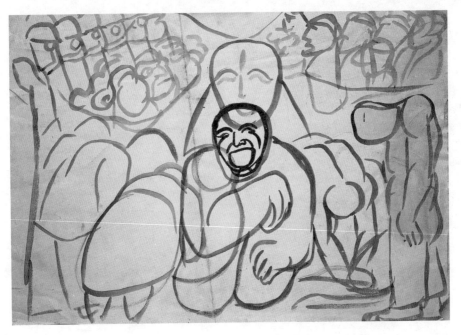

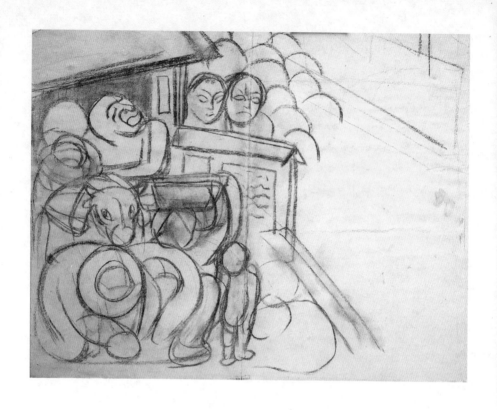

3

1971~1975

졸업 후 10개월간의 군생활을 포함해서, 백제, 경주, 일산에서의 테라코타 작업과 전통
미술에 대한 탐구에 전념한 시기로, 이때 동료들과 함께 상업은행 내외벽 데라코타 벽
화를 제작했다.

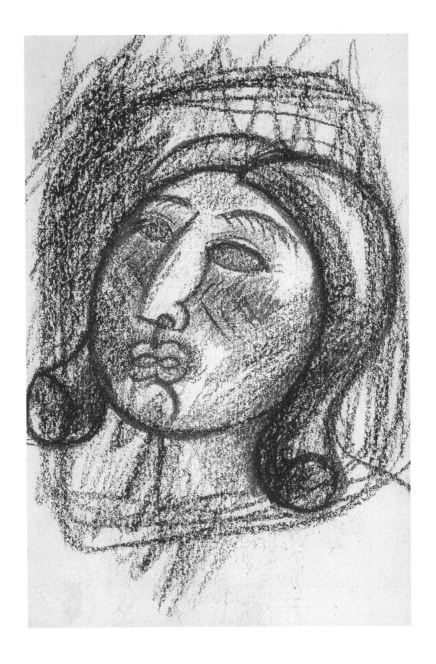

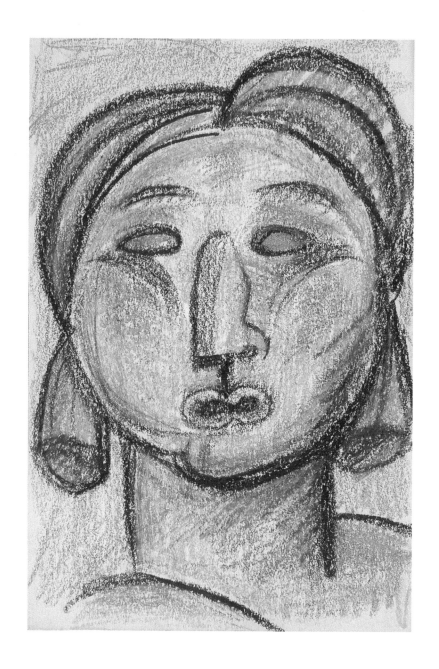

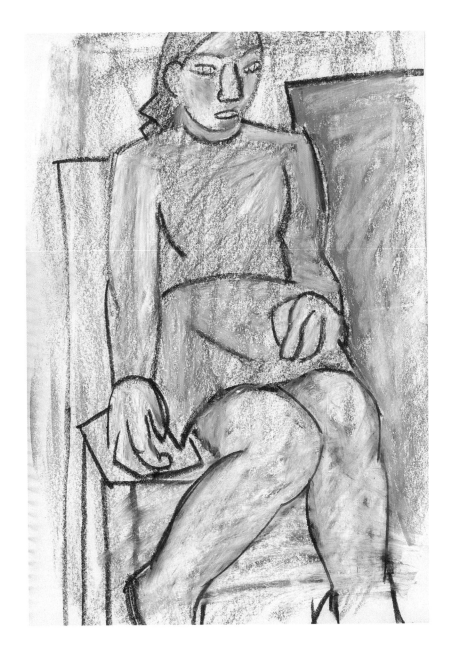

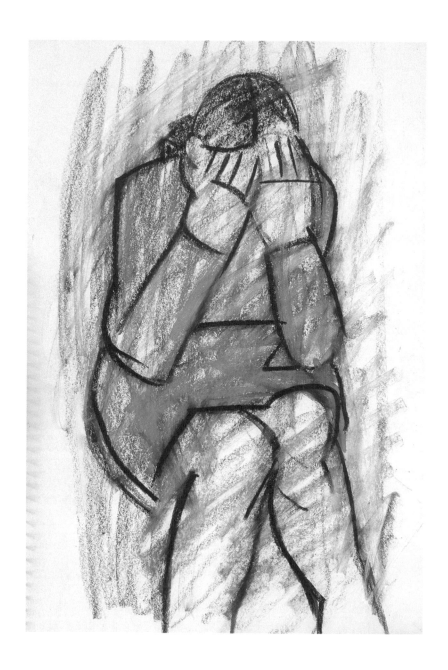

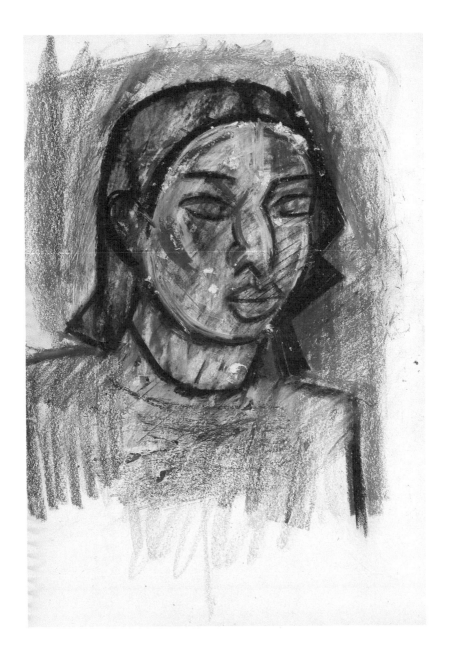

439

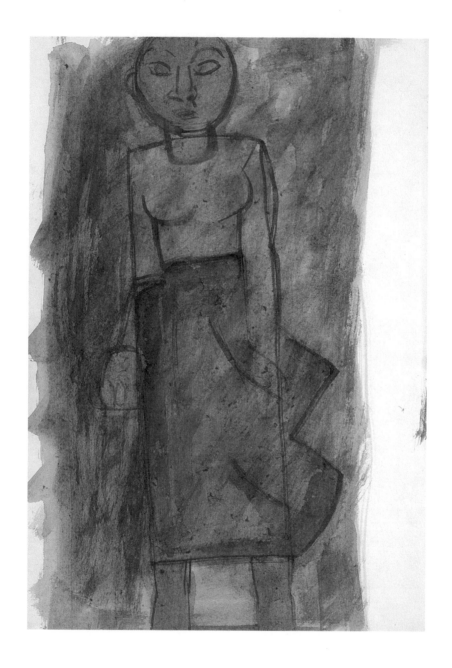

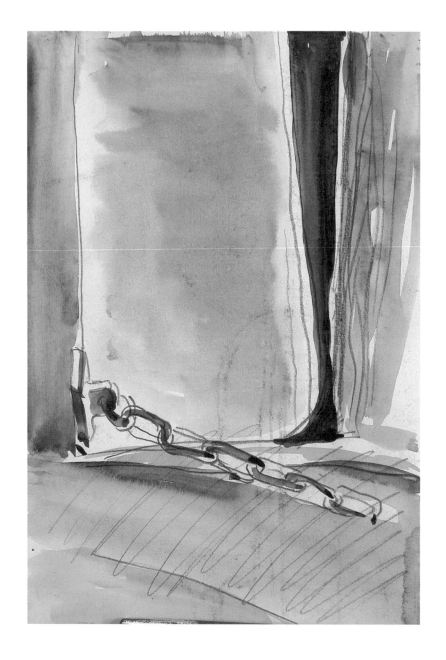

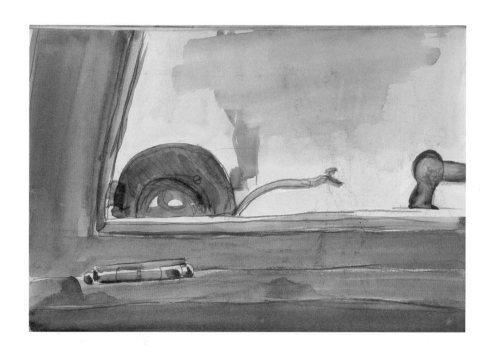

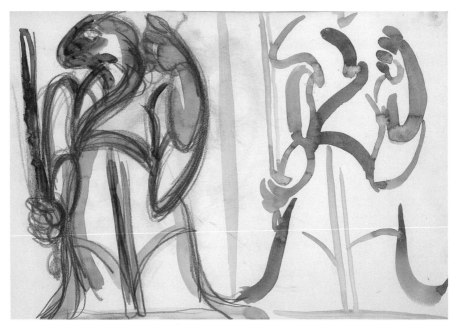

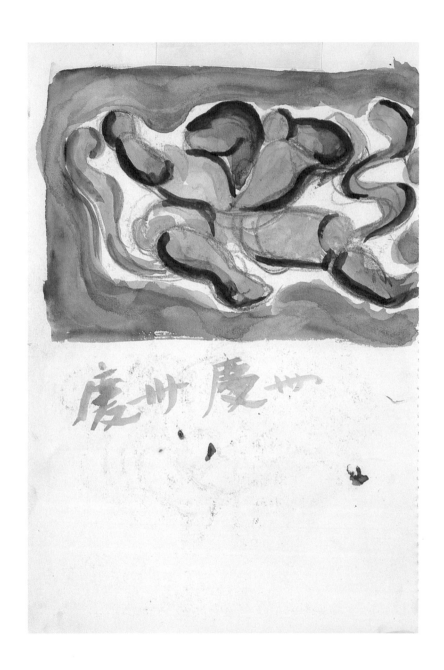

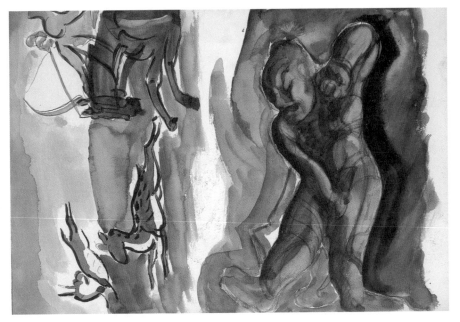

445

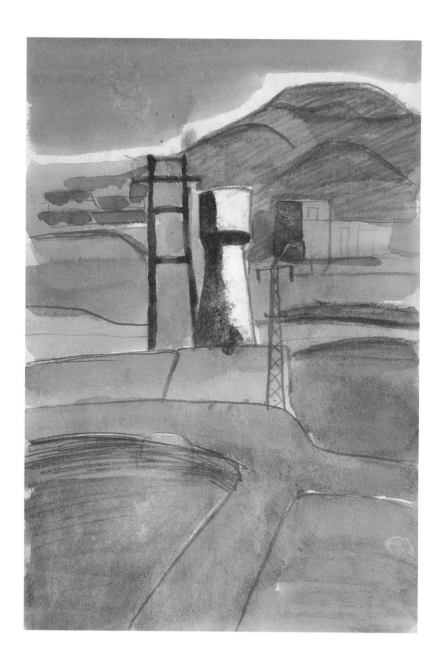

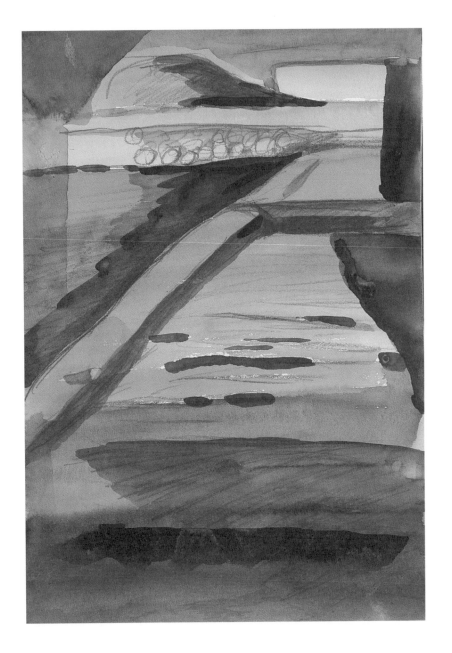

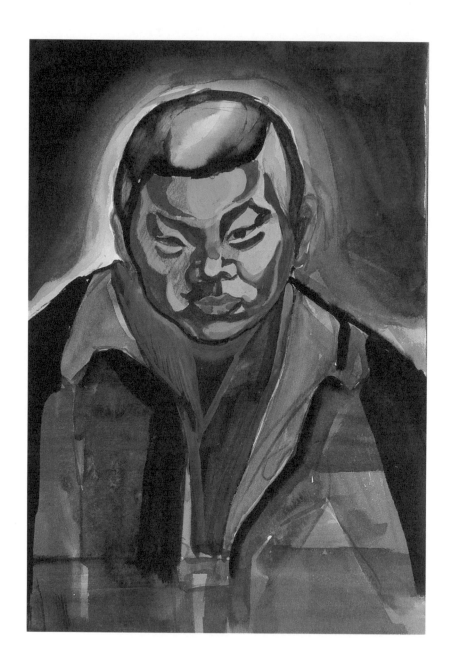

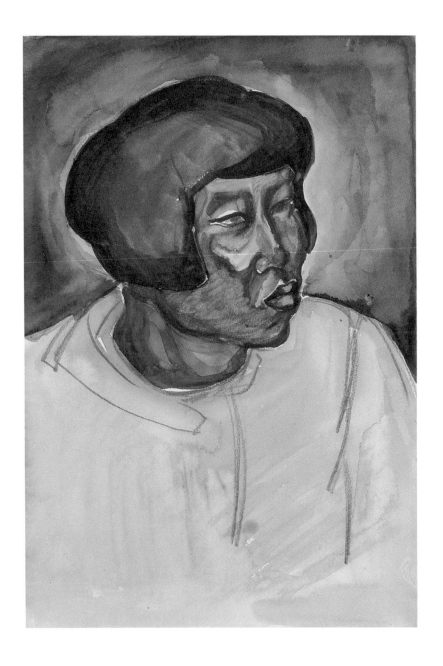

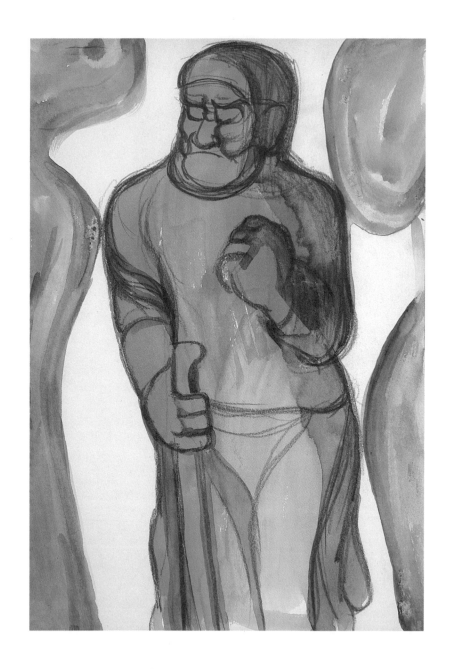

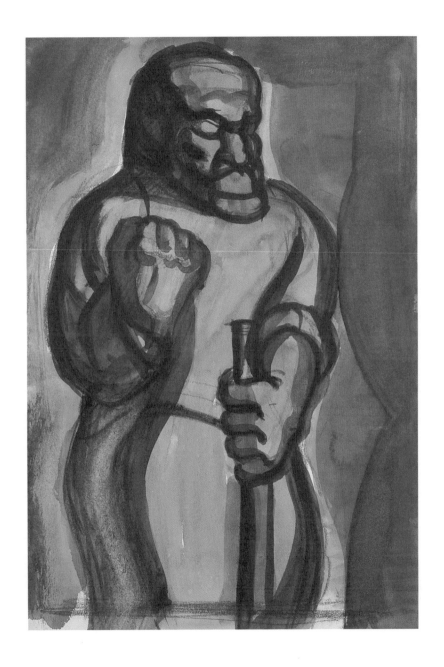

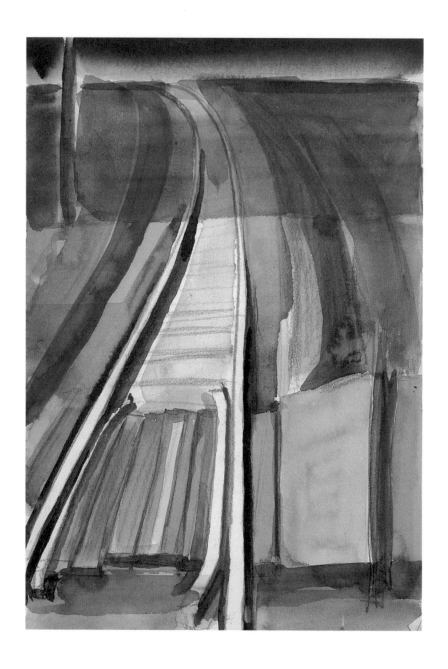

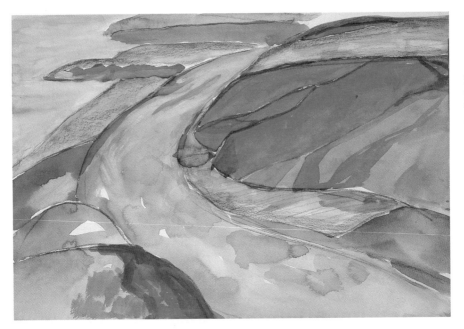

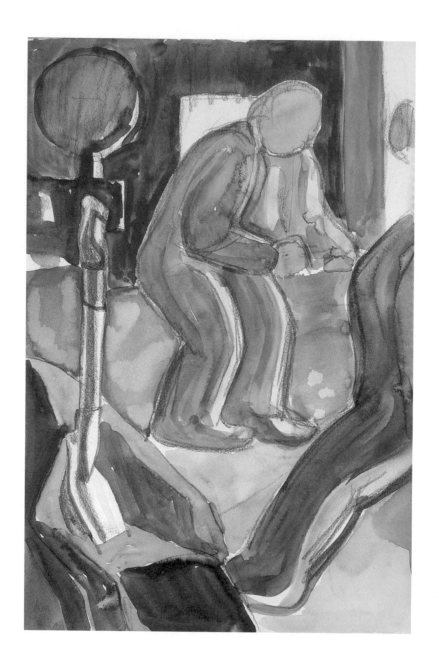

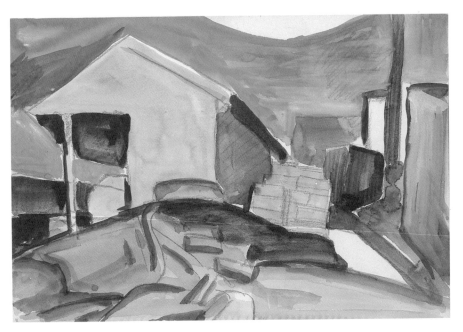

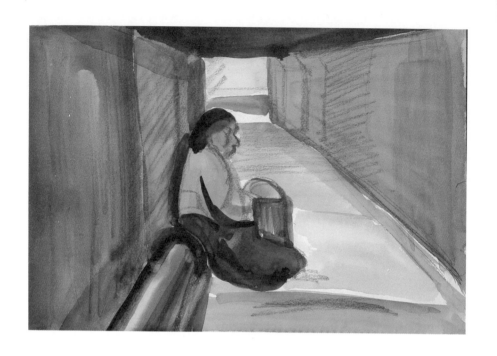

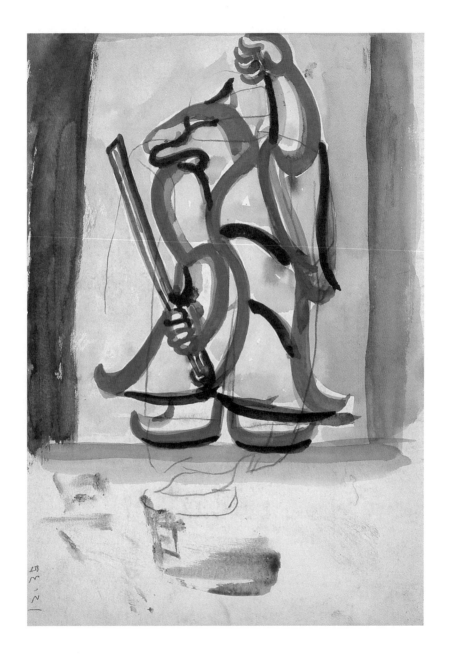

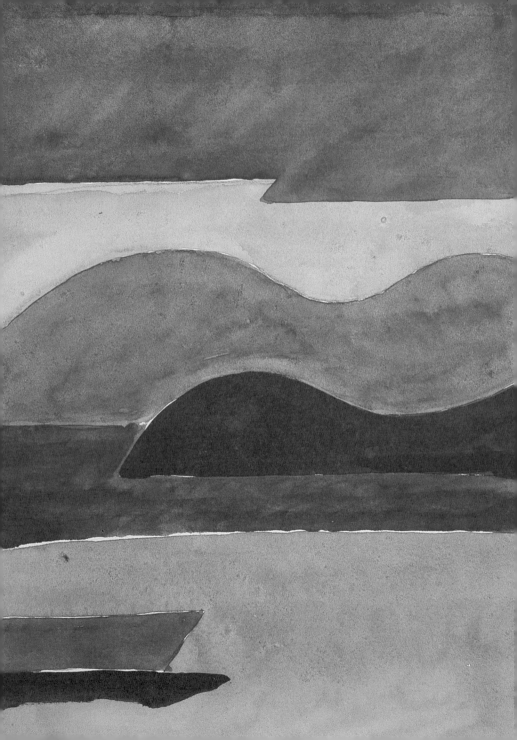

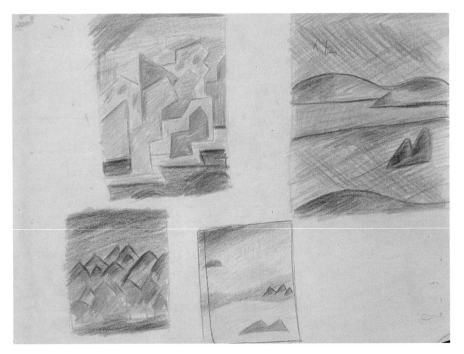

459

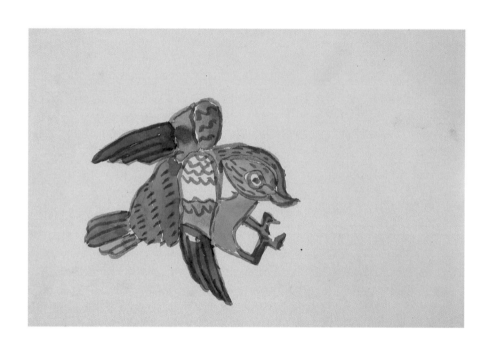

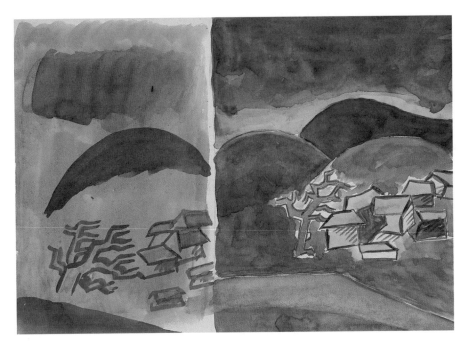

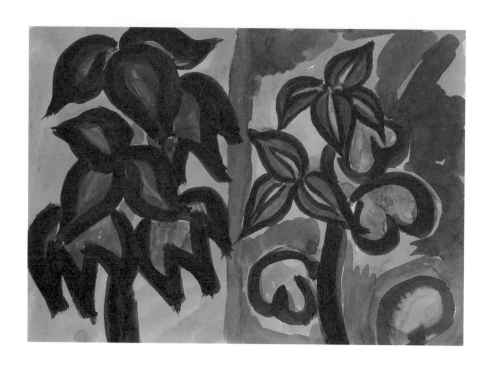

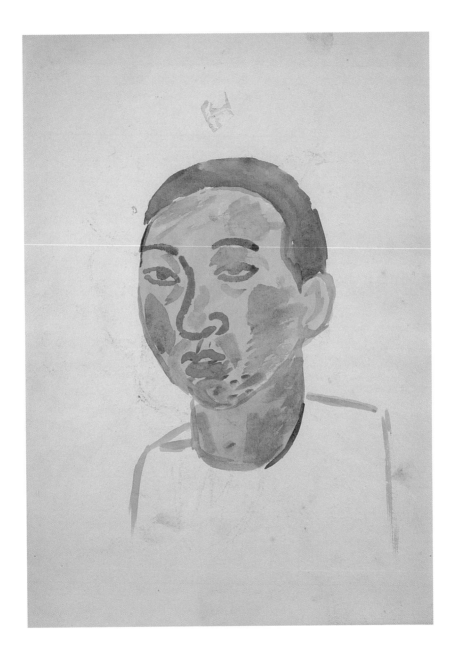

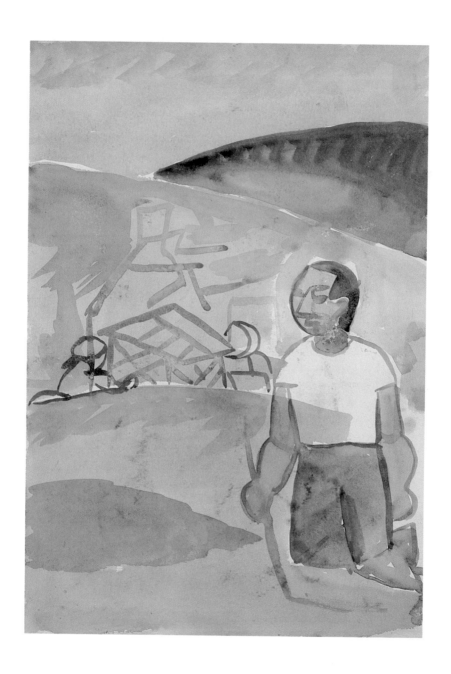

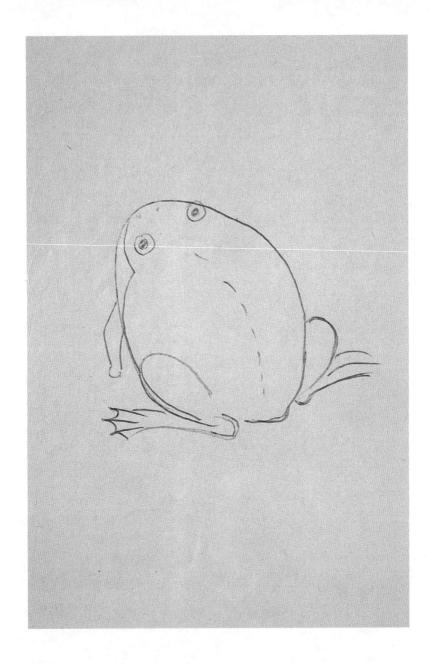

465

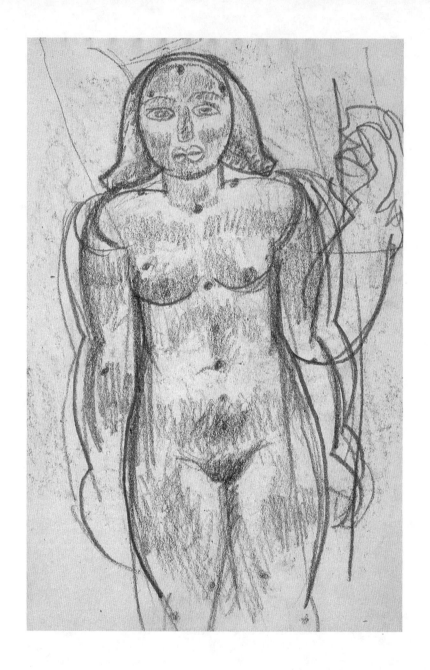

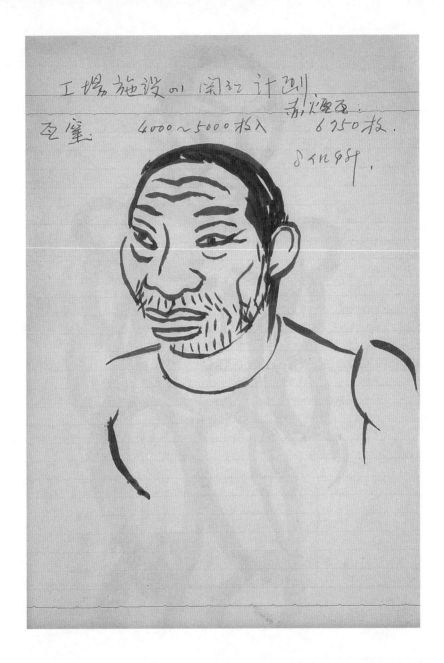

工場施設에 關한 計劃

瓦窯　　　4000~5000枚入　　　赤煉瓦:
　　　　　　　　　　　　　　　6750枚.

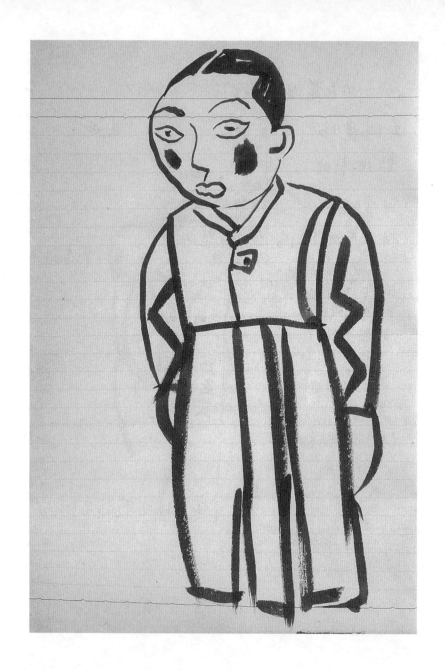

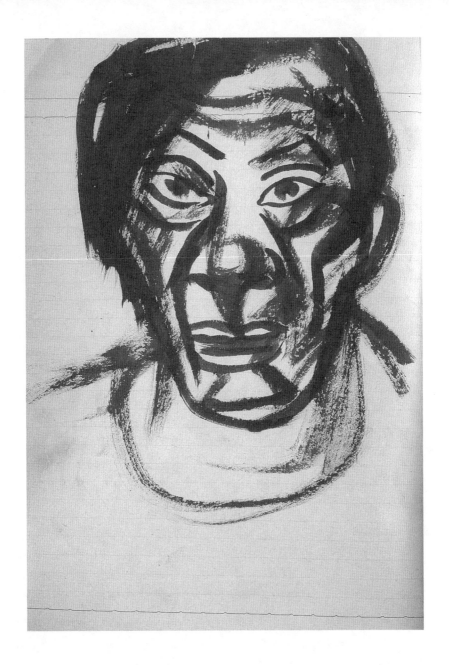

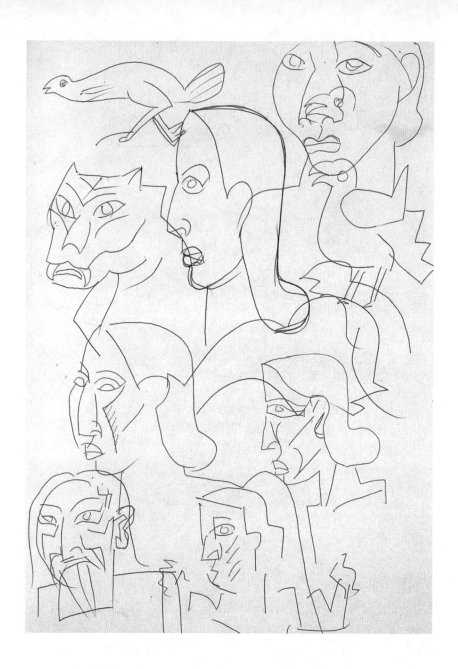

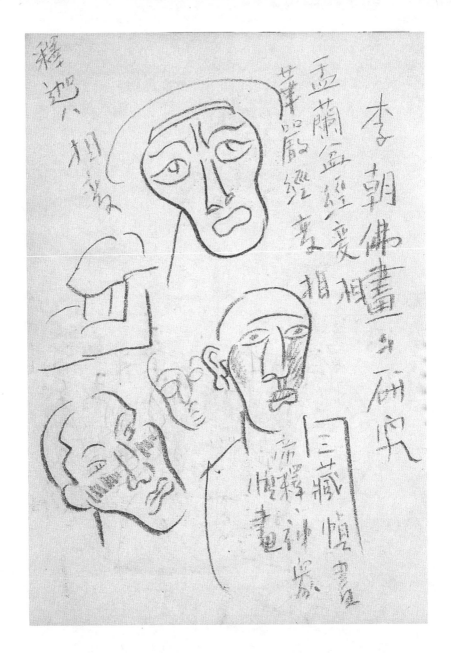

釋迦

李朝佛畵의 硏究

華嚴經變相

盂蘭盆經變相

三藏悃畵

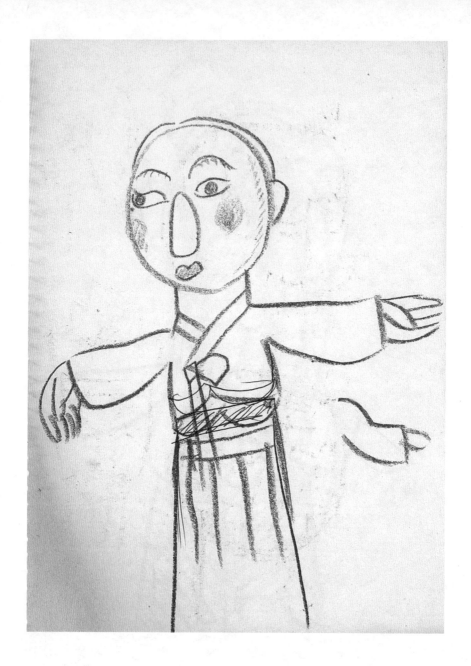

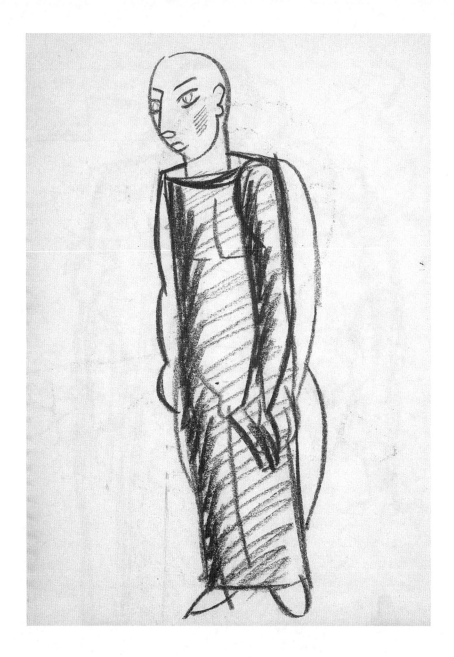

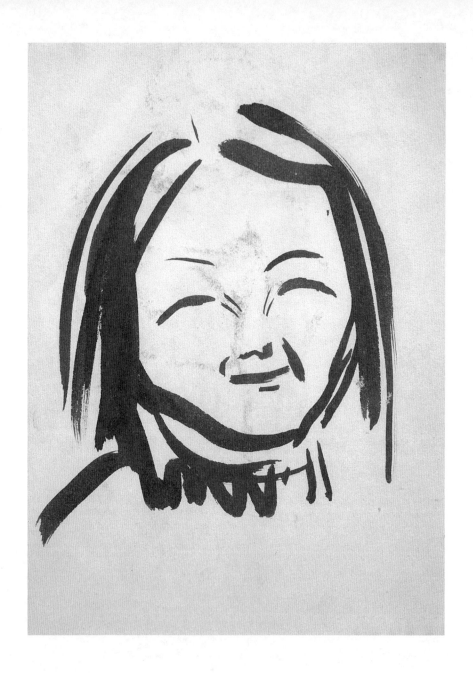

474

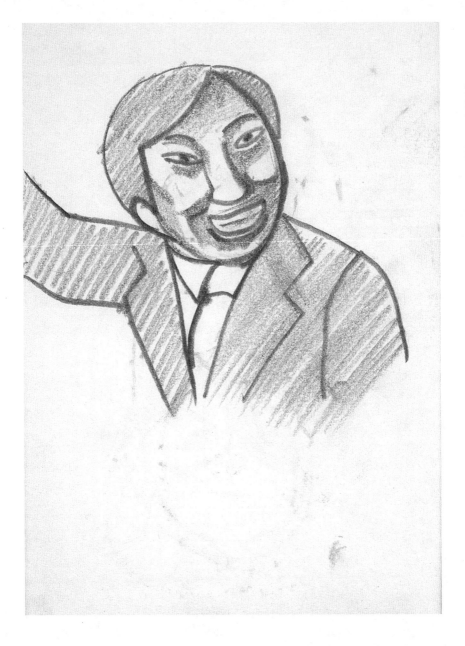

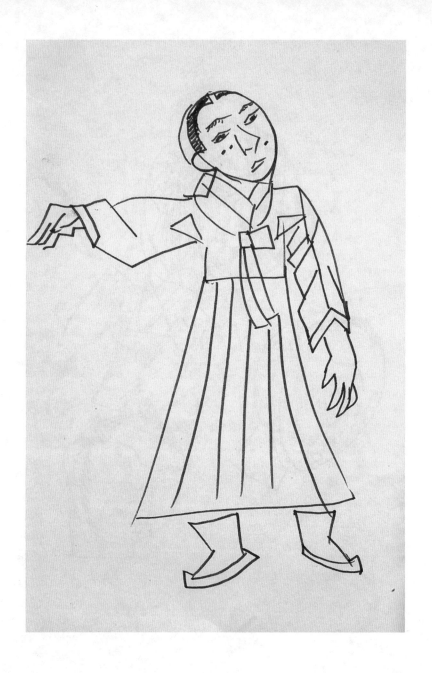

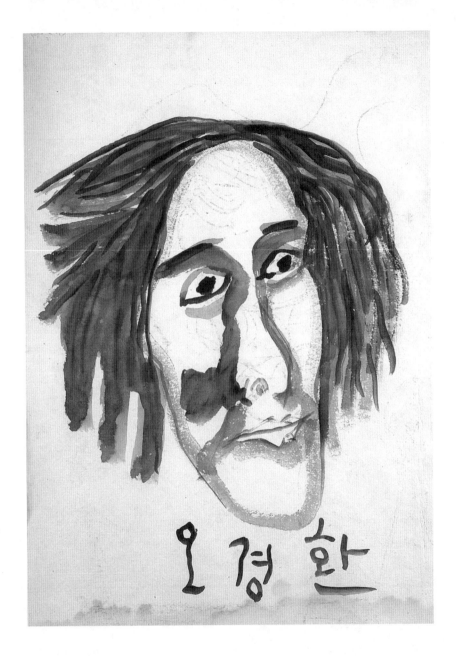

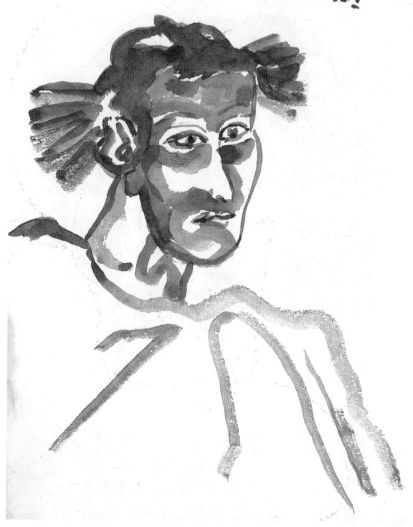

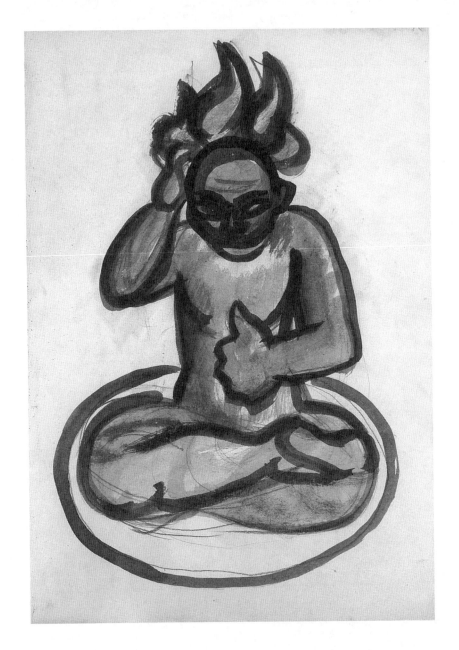

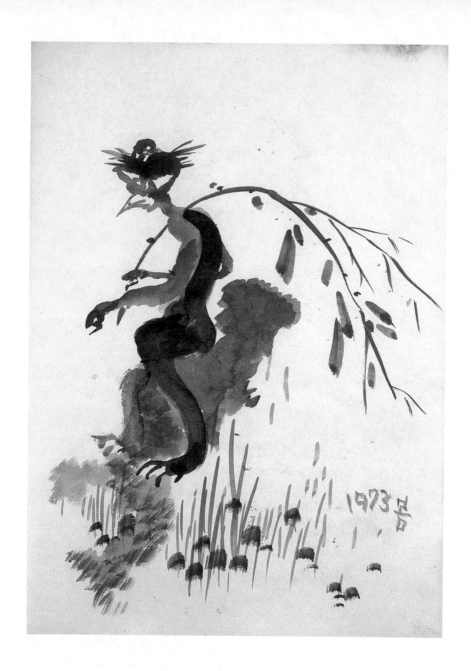

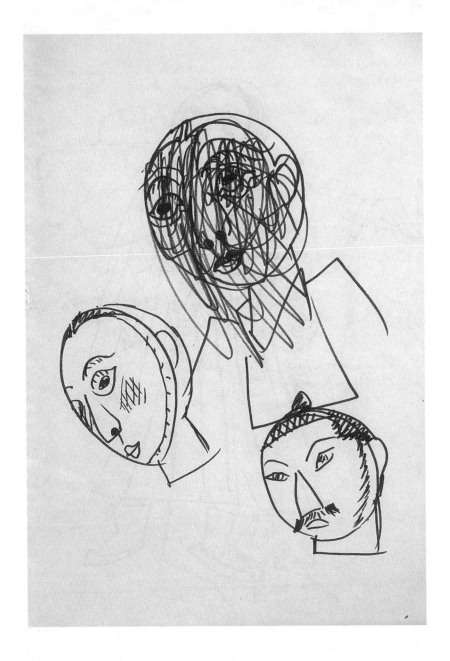

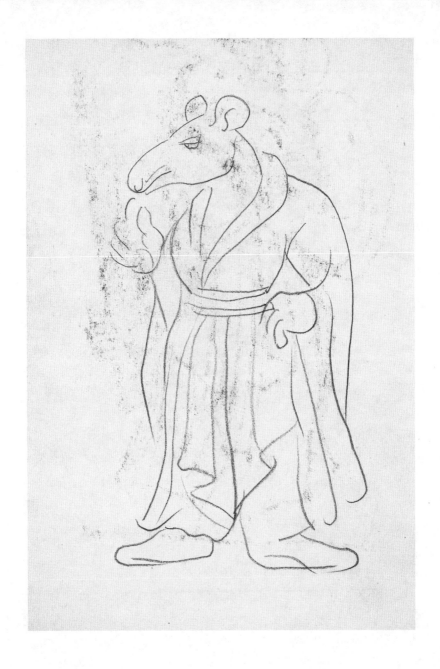

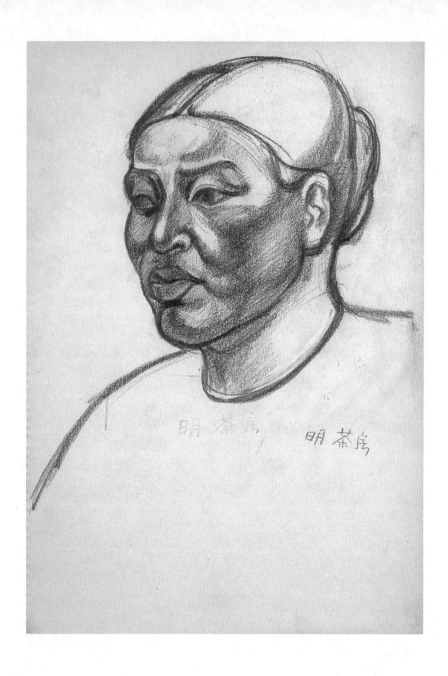

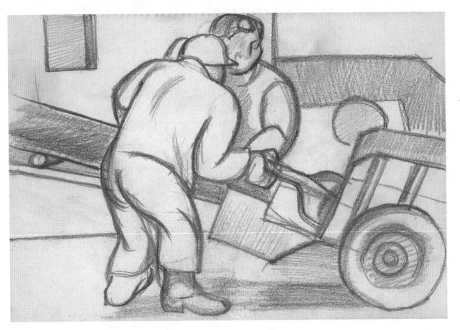

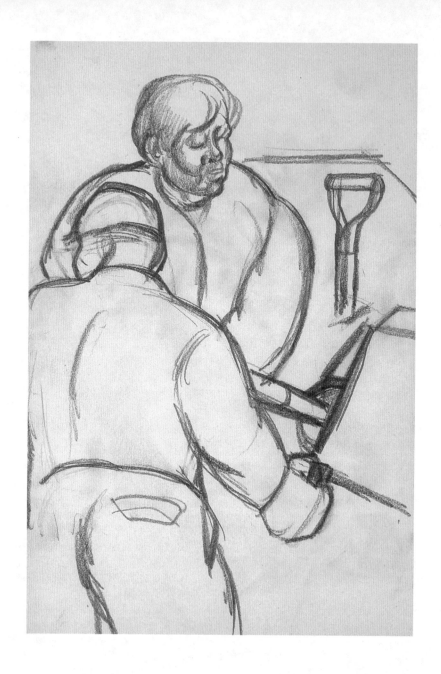

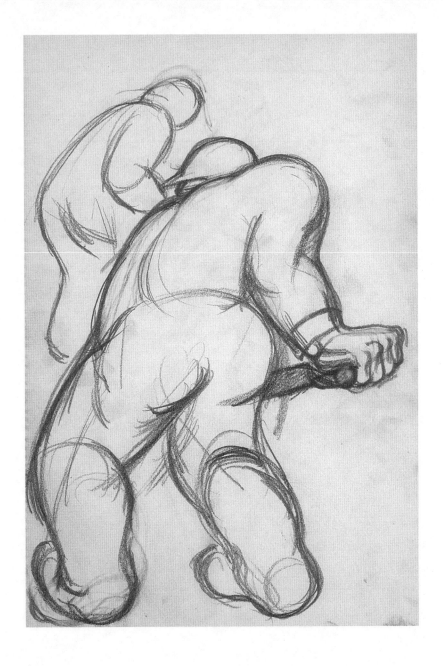

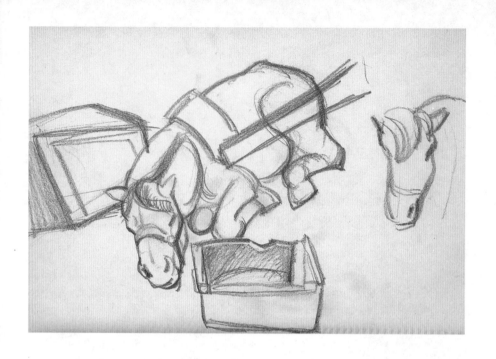

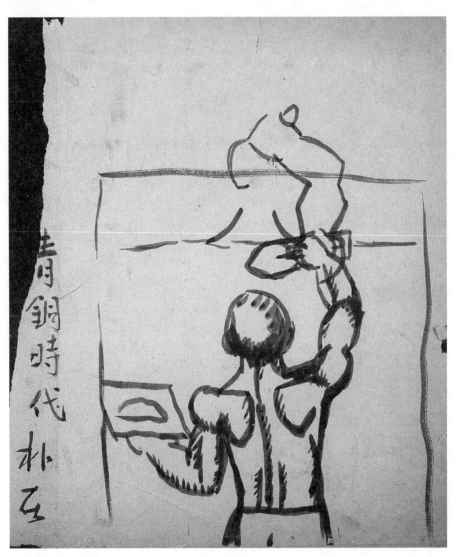

靑銅時代 朴五

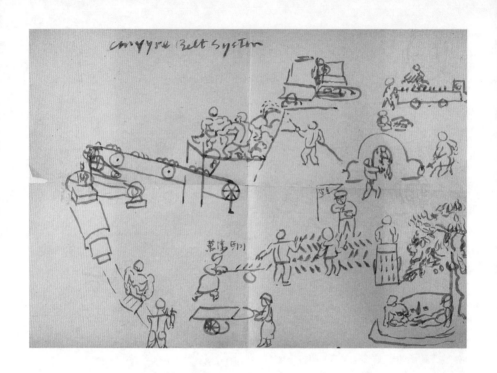

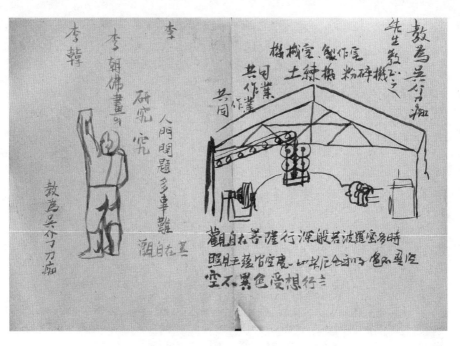

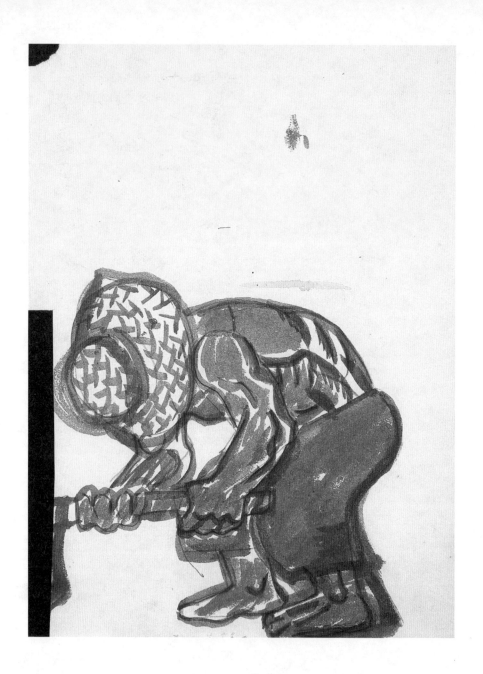

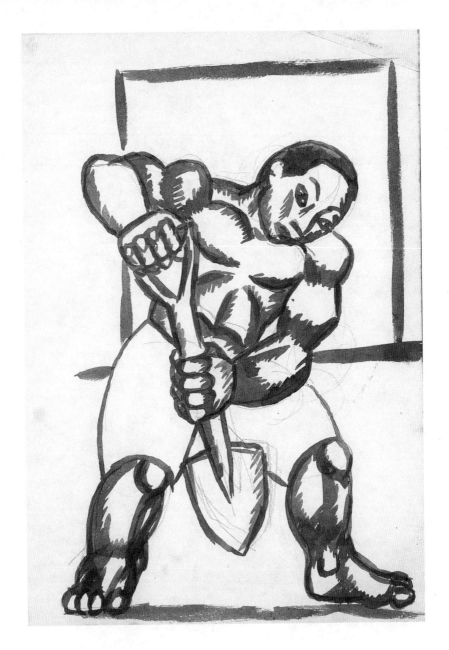

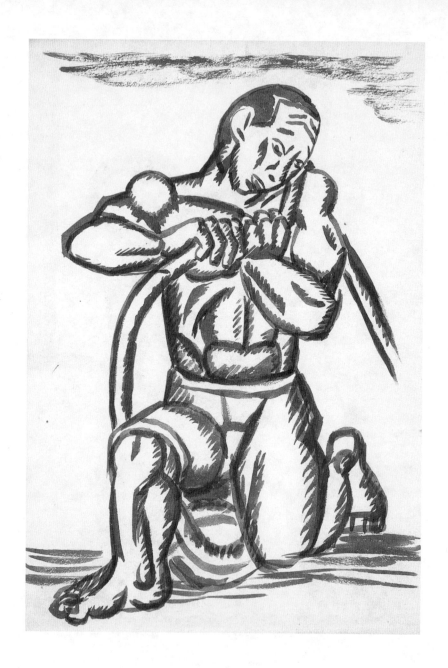

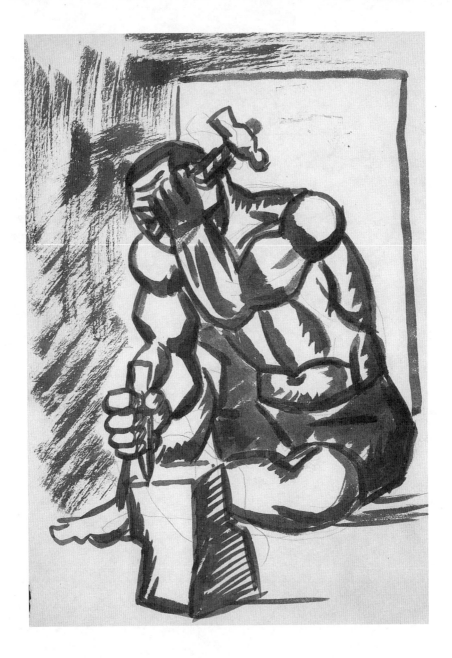

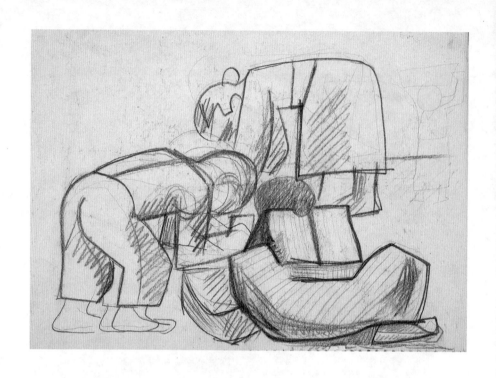

4

1976~1979

우이동의 가오리에 화실을 마련하여 출판 도서의 표지화와 삽화 제작을 시작하는 한편, 선화예술고등학교에서 교직생활을 하던 시기이다. 오윤은 이 시기에 결혼을 하고 노동자들을 비롯한 다양한 사람들과 친구 관계를 맺게 된다. 오윤의 예술관과 세계관이 자리 잡게 되는 시절로, 그의 예술이라고 할 만한 것들이 본격적으로 개시된다.

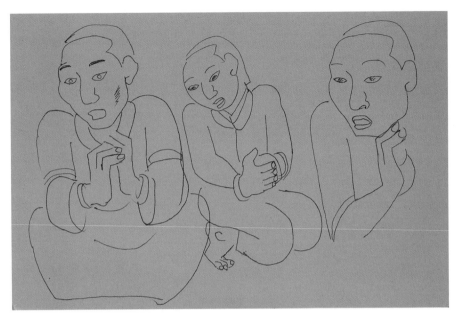

499

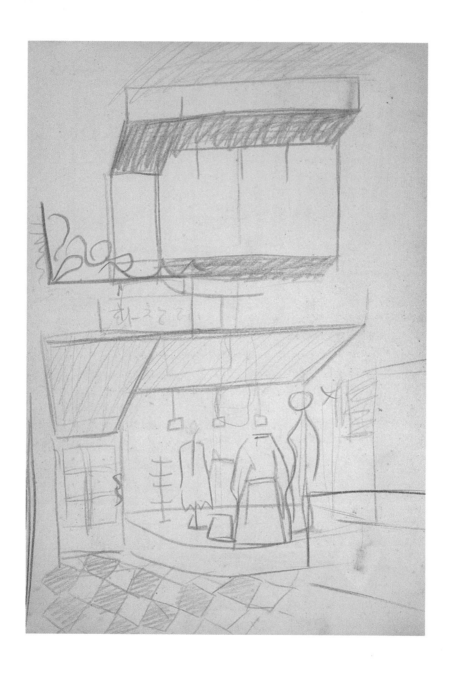

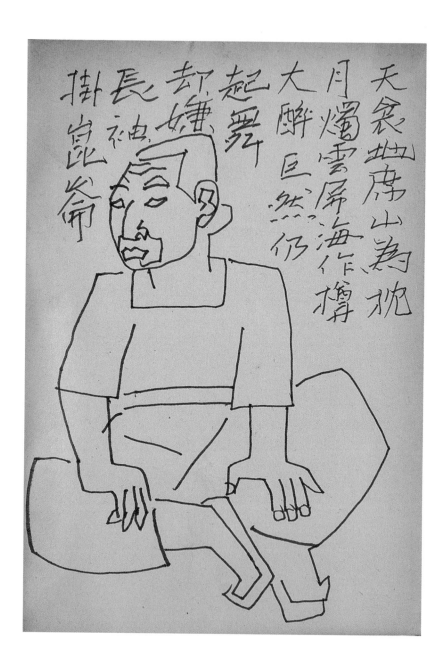

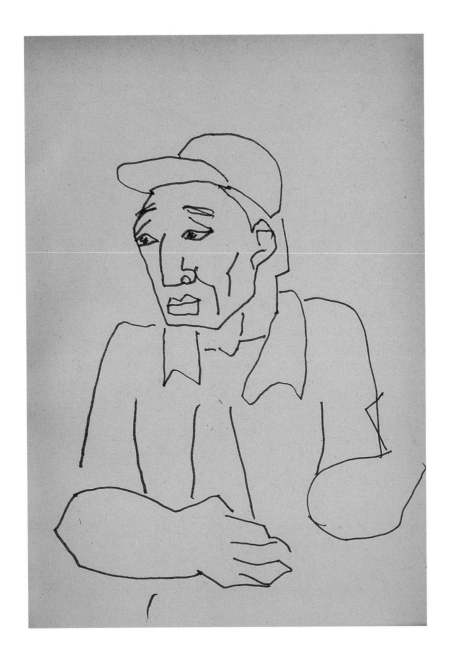

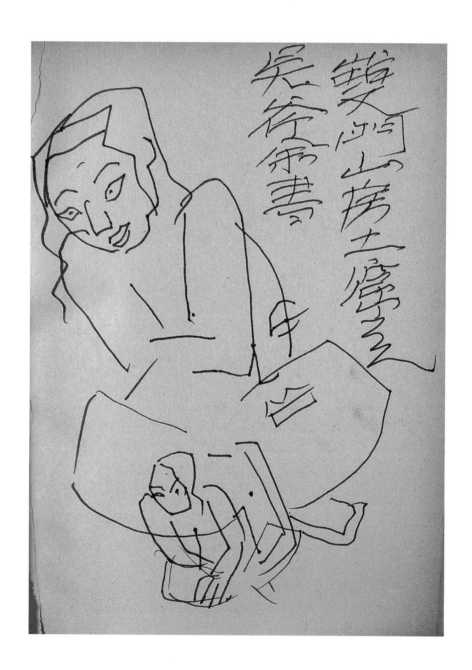

雙山房士庽之

吳符箓書

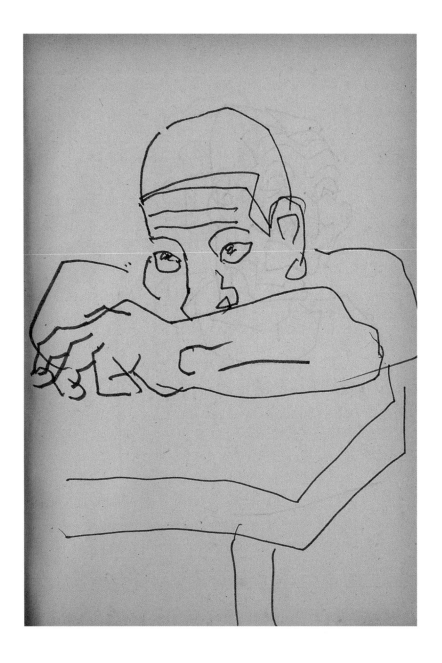

505

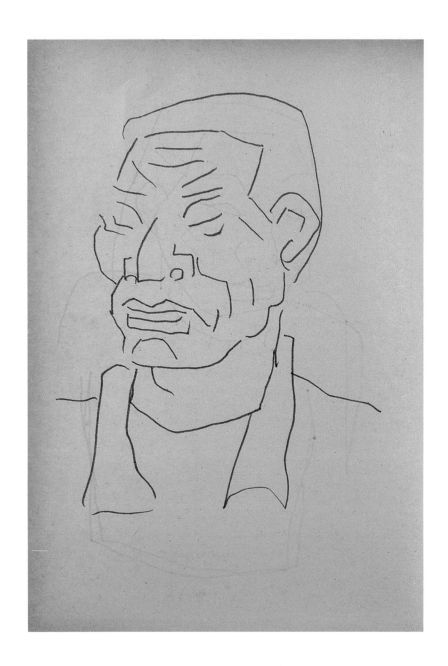

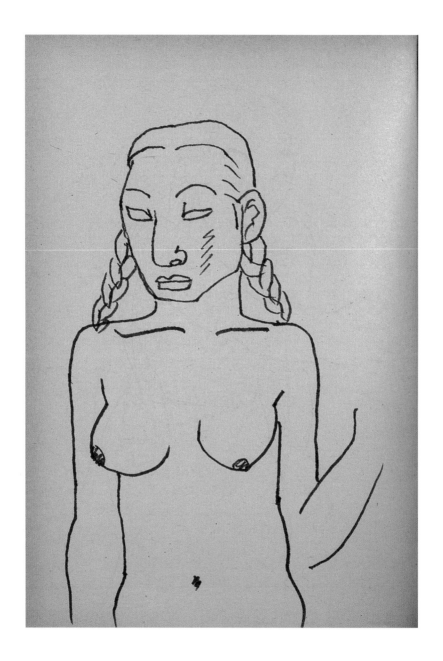

507

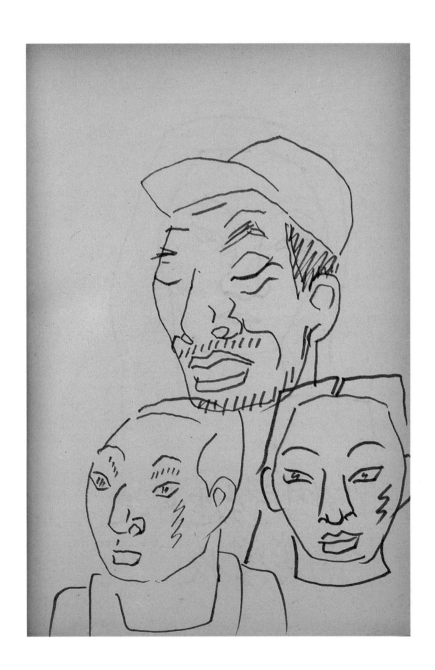

百姓之大功易立
一身之私欲難除

511

盡乃至老死亦無老死盡無苦
眼界乃至無意識界無無明亦無
耳鼻舌身意無色聲香味觸法無
是故空中無色無受想行識無眼

觀自在菩薩行深般若波羅蜜
多時照見五蘊皆空度一切苦厄
舍利子色不異空色即是
是色色不異空空即是
受想行識
識亦復如是
舍利子是諸法
空相不生不滅
色不生不滅不垢不淨不增不減

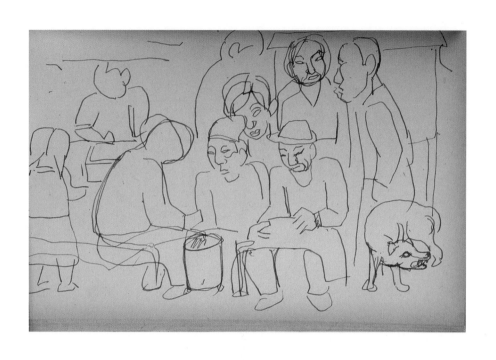

李善直 山水
李善直李善直 山水
人間恢復을 爲한 女權
運動

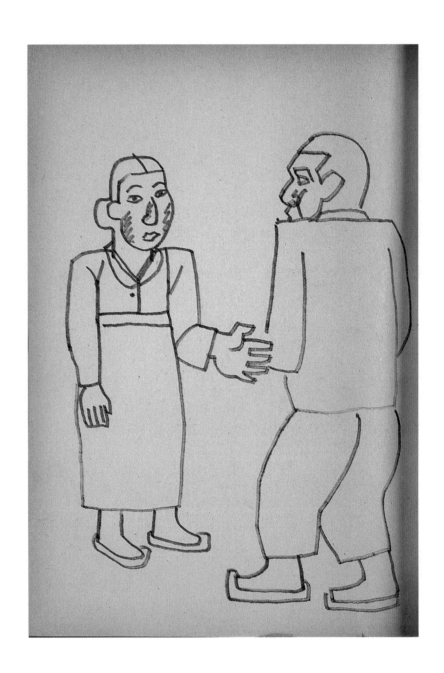

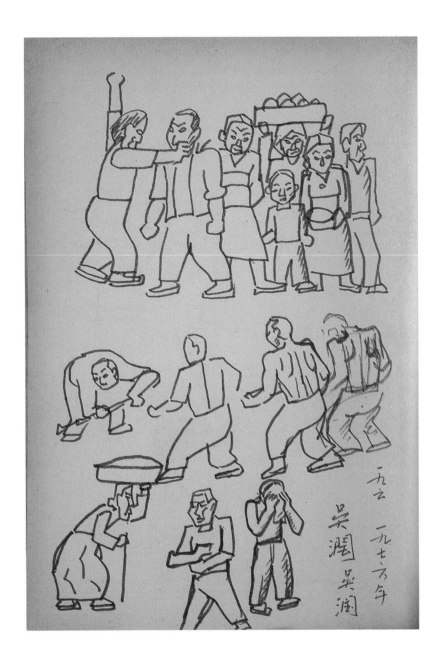

一九七六午
吳潤 吳潤

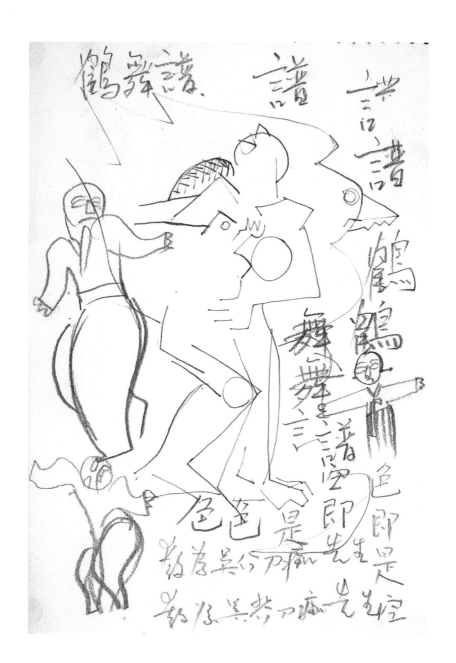

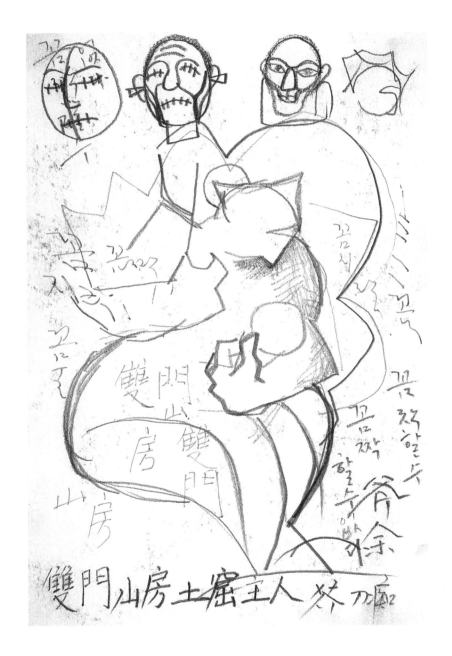

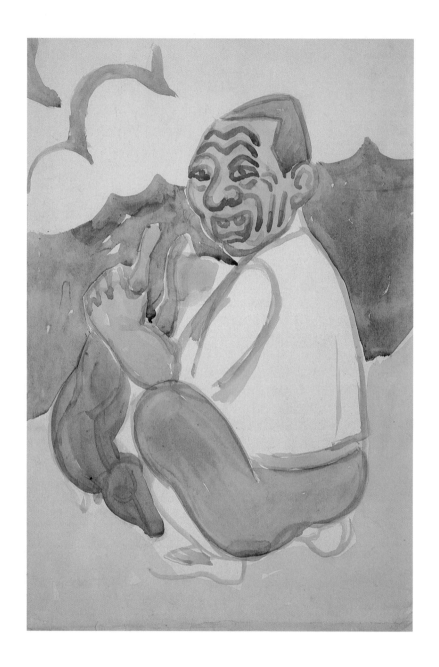

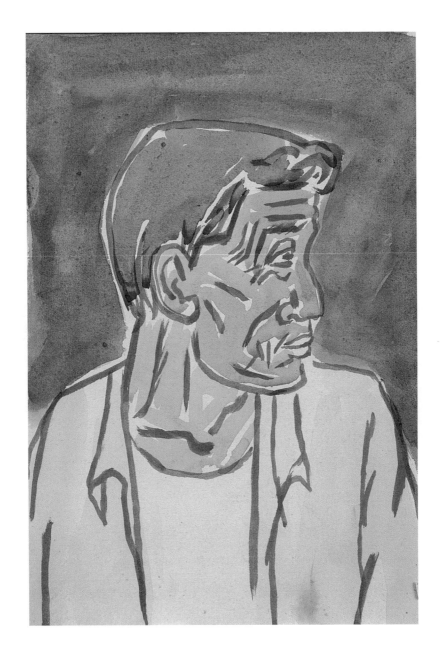

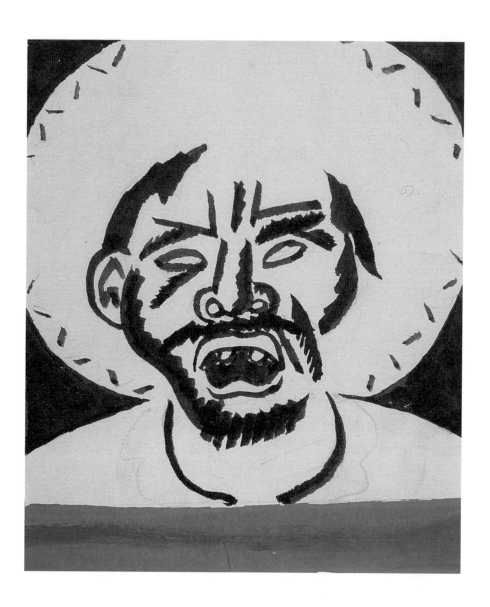

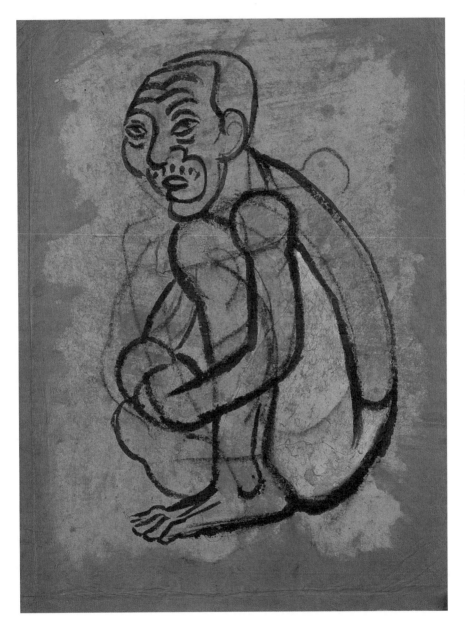

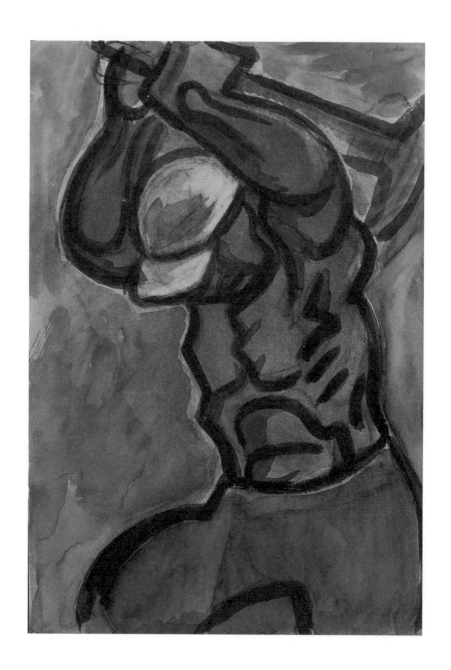

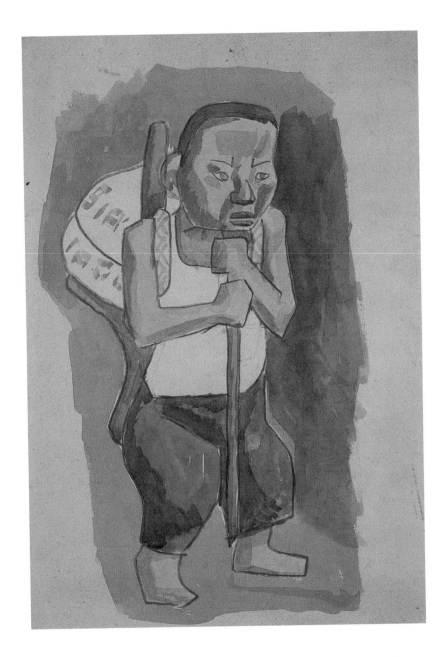

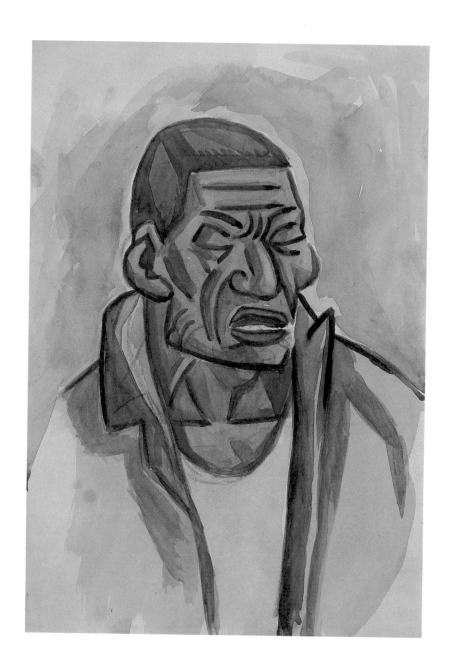

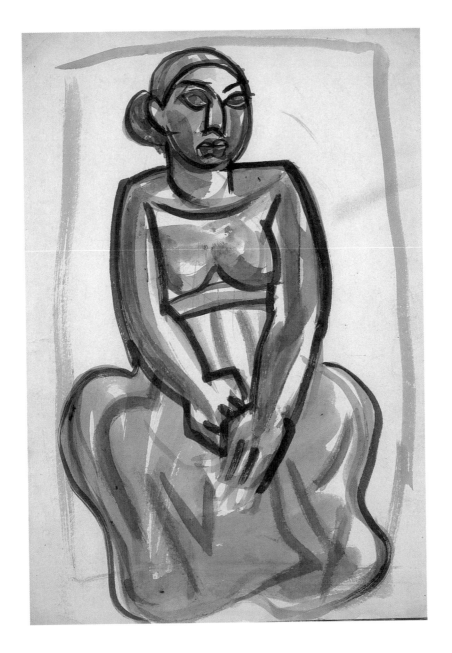

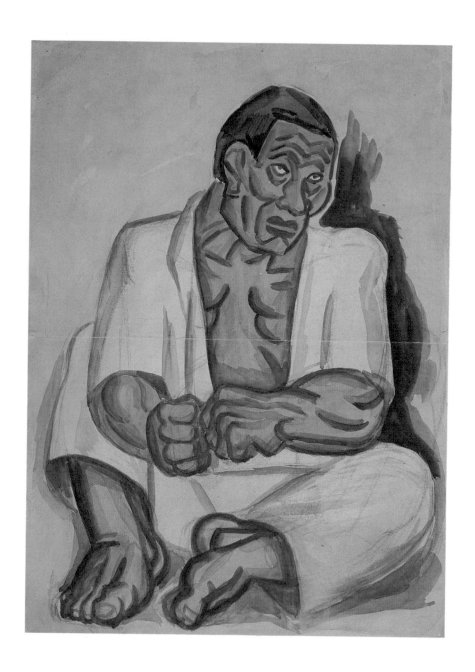

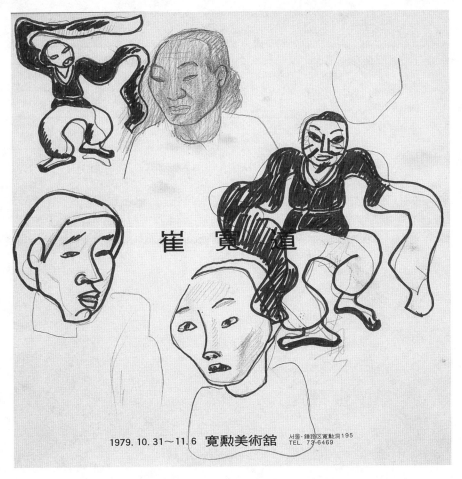

崔　寬　道

1979. 10. 31～11. 6　**寬勳美術舘**　서울·鍾路区寬勳洞 195
TEL. 73-6469

529

여러 강중강경에서 한가지 한가지로 기대법이고
한번(?)리만 여러 술집방이 개혁하는 하나하는
않는데 갖자하다

이념에 앙방한번에 리나친 기우영지

900
180
162

200.

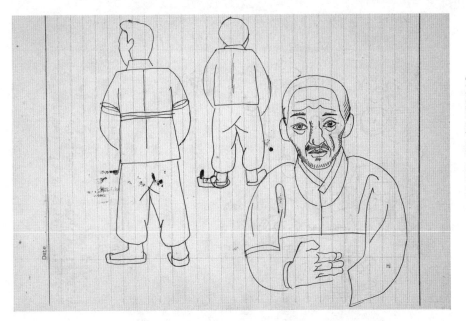

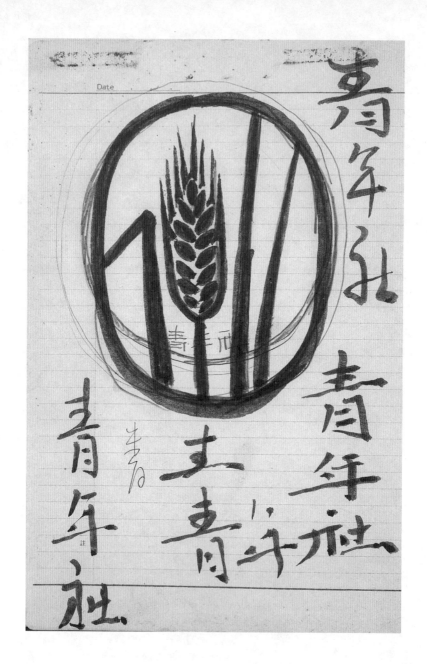

青年社

青年社

青年社

青年社

青年社

Date

532

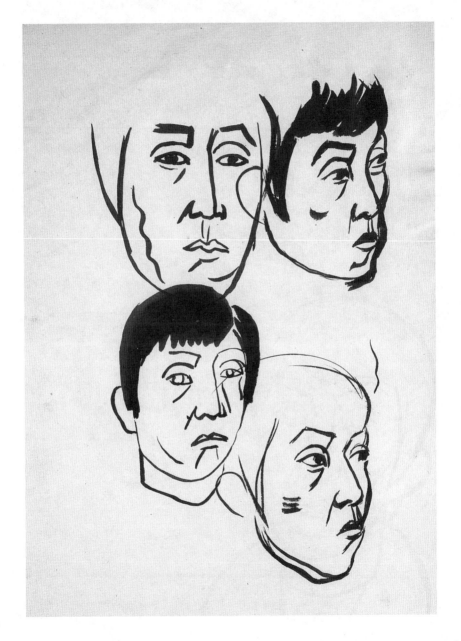

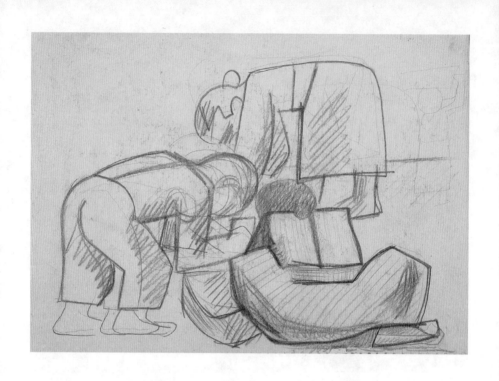

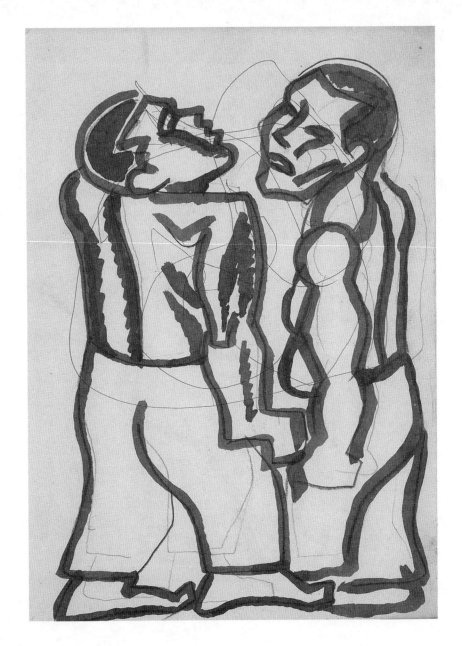

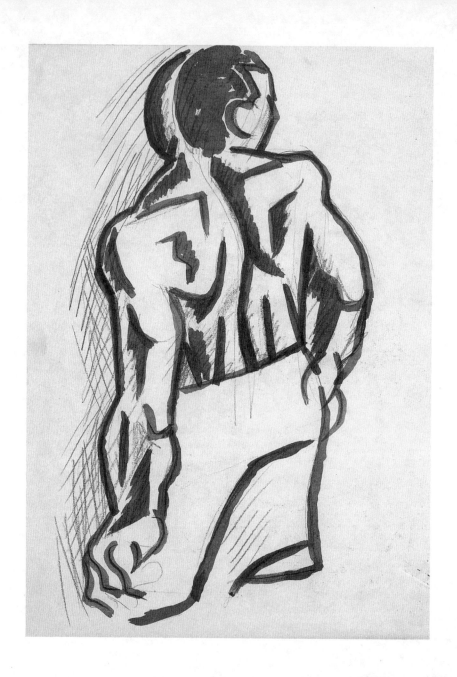

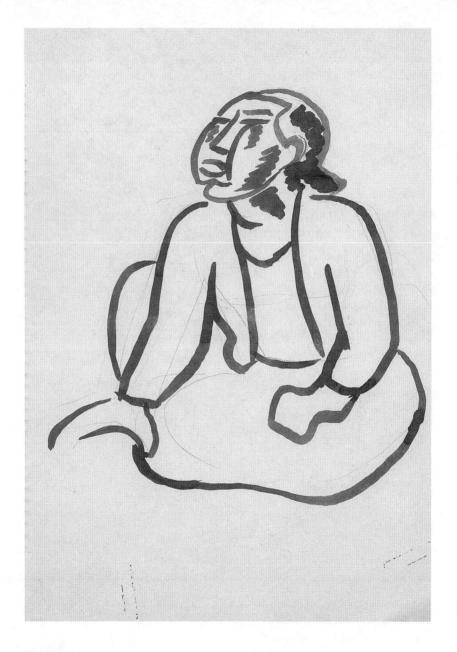

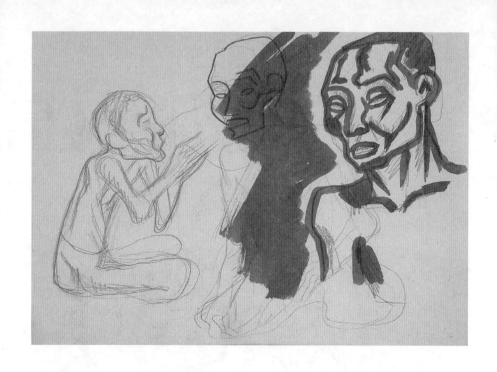

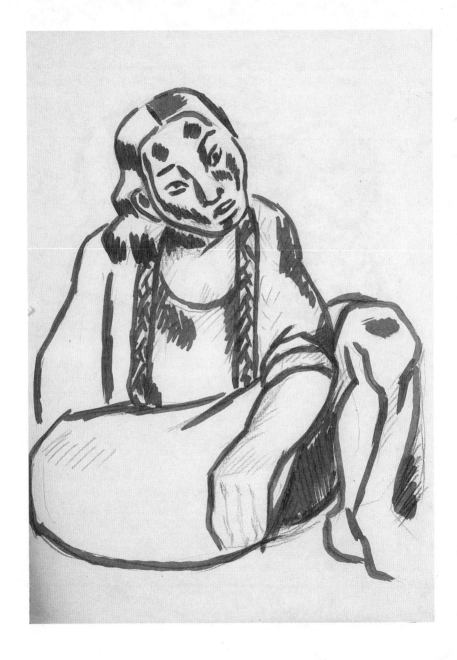

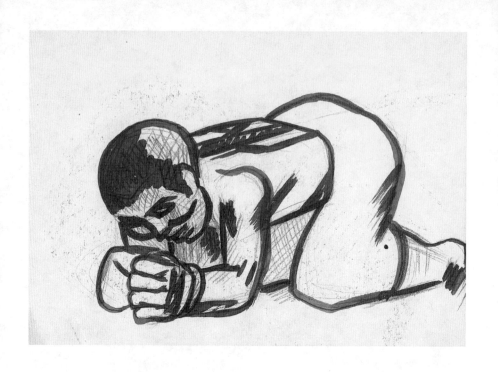

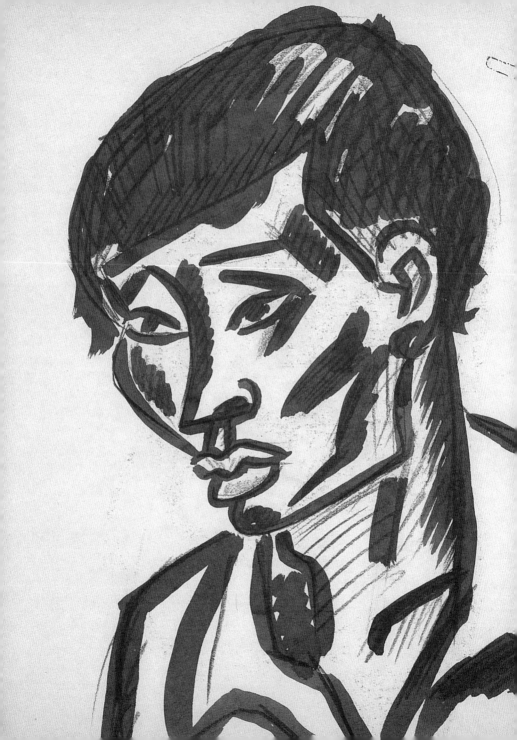

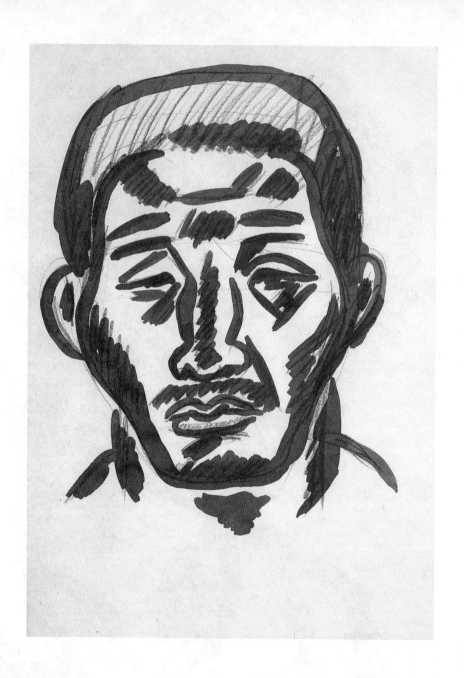

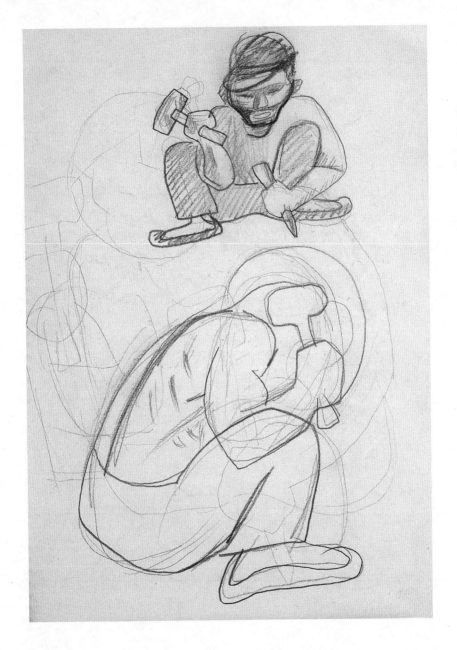

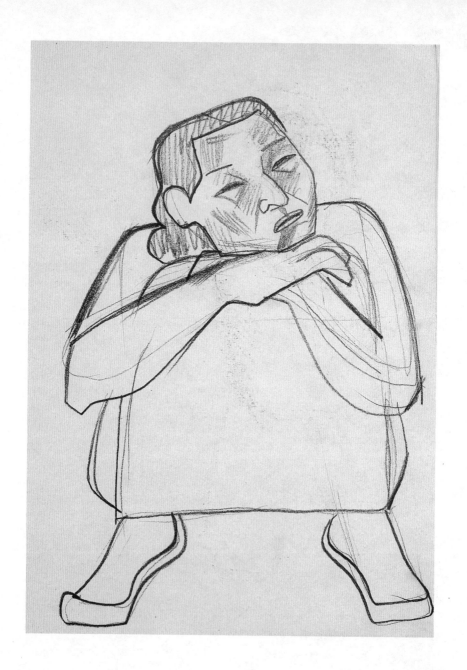

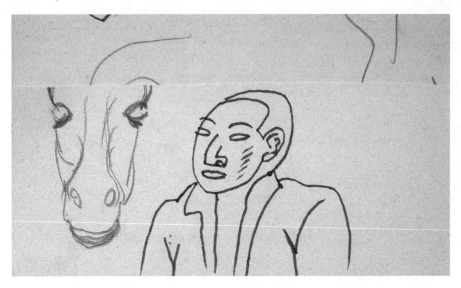

그대로의 오윤 전집 3 3115, 남자

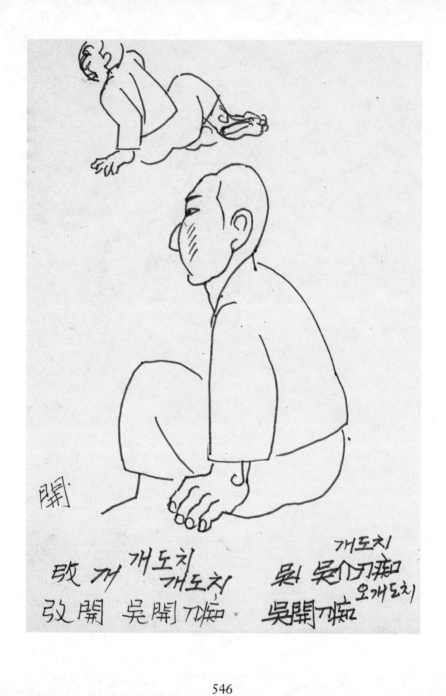

攷 개 개도치

개도치

攷開 吳開刀痴 ·

개도치

吳 吳介刀痴

오개도치

吳開刀痴

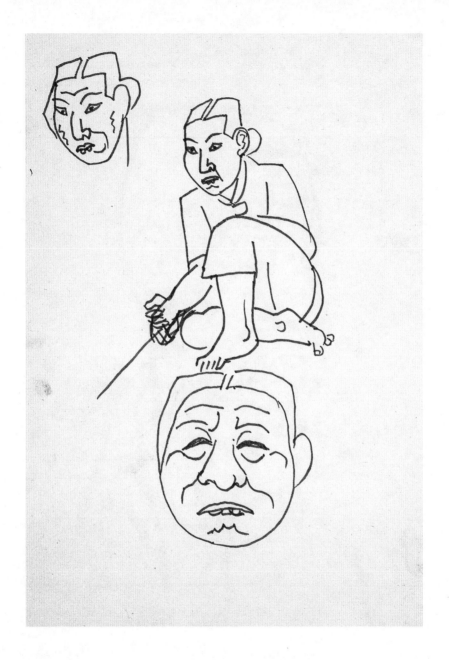

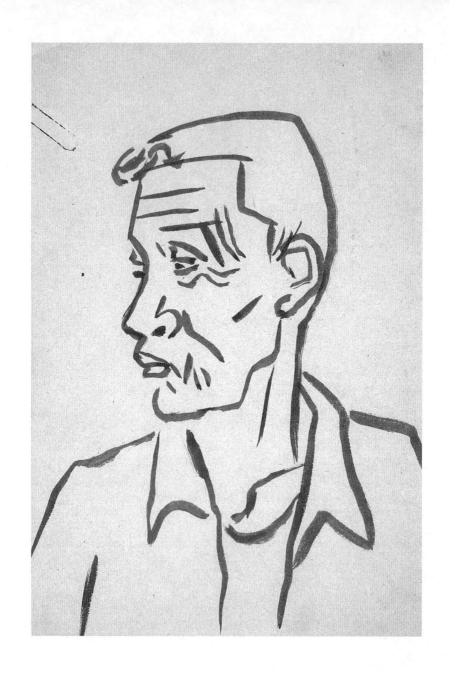

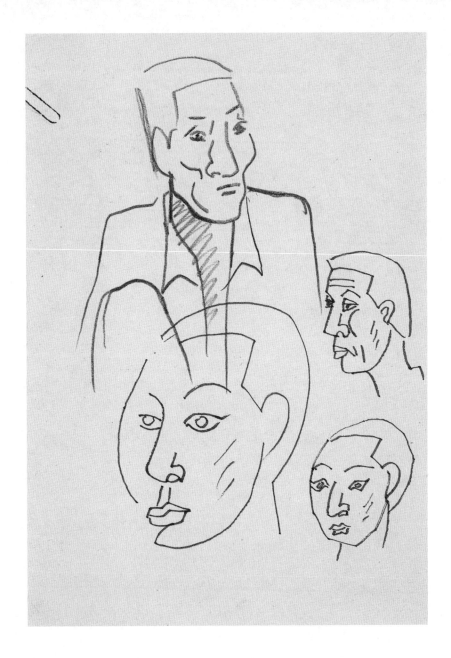

度一切苦厄 舍利子 色不異空 空不異色 受想行
識亦復如是 舍利子 是諸法空想

五蘊皆空 般若
多時照見 行深若 菩薩
波羅蜜 觀 在
蜜 觀自在 自在
觀自在 自在 自
自在 自在

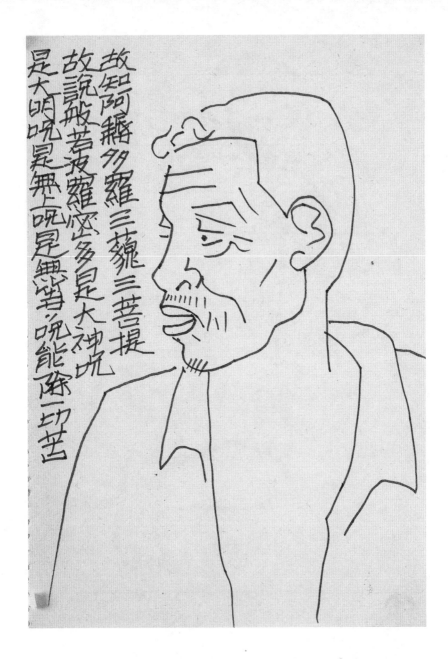

故知阿耨多羅三藐三菩提
故說般若波羅蜜多是大神呪
是大明呪是無上呪是無等等呪能除一切苦

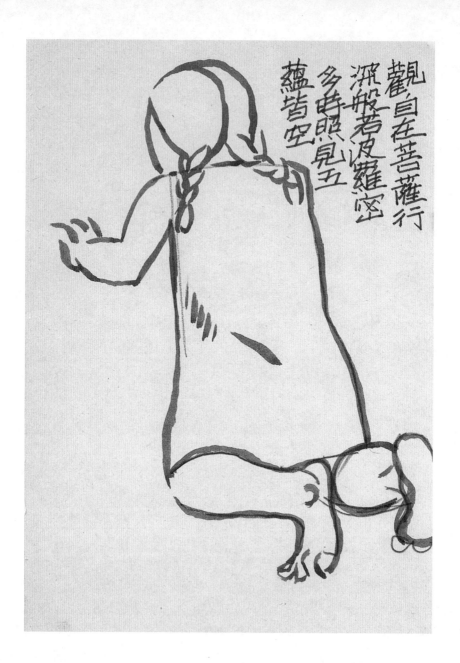

觀自在菩薩行
深般若波羅密
多時照見五
蘊皆空

552

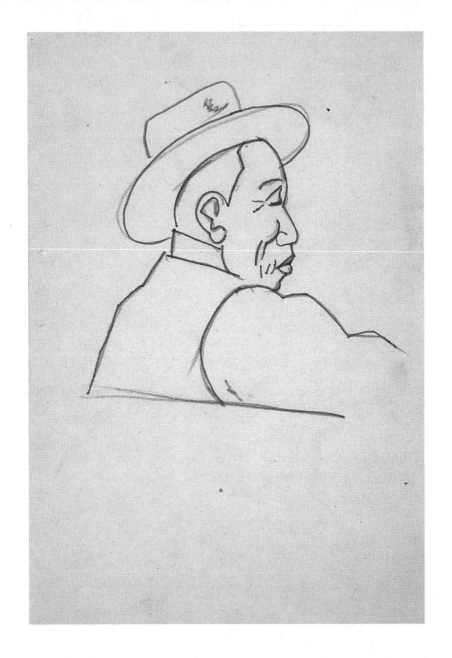

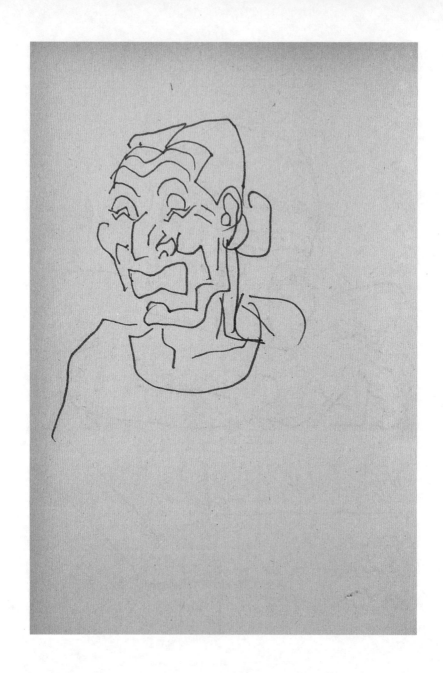

554

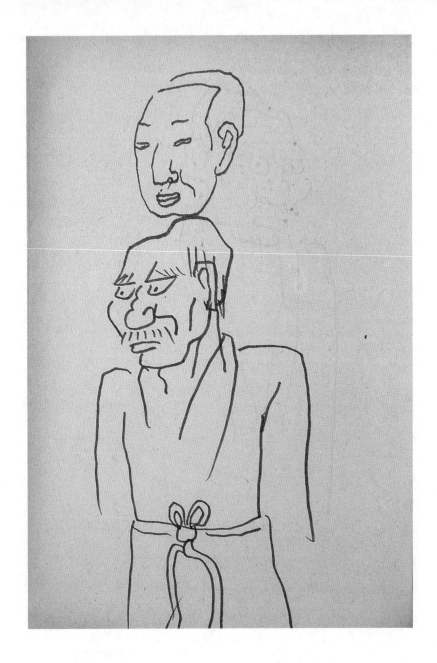

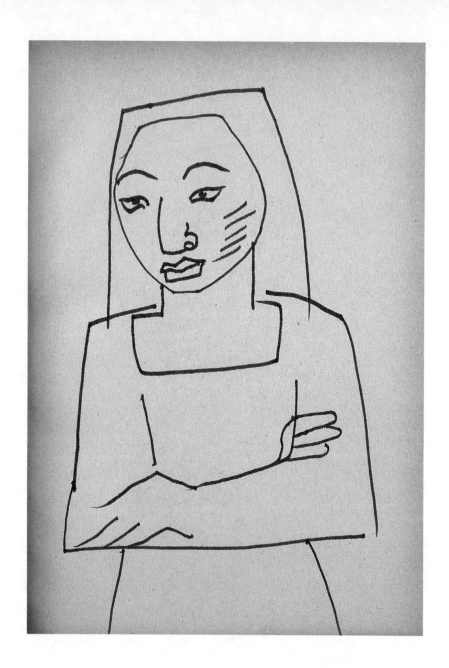

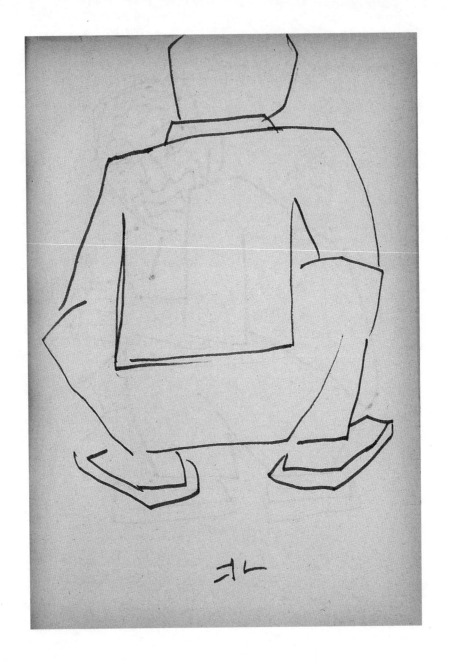

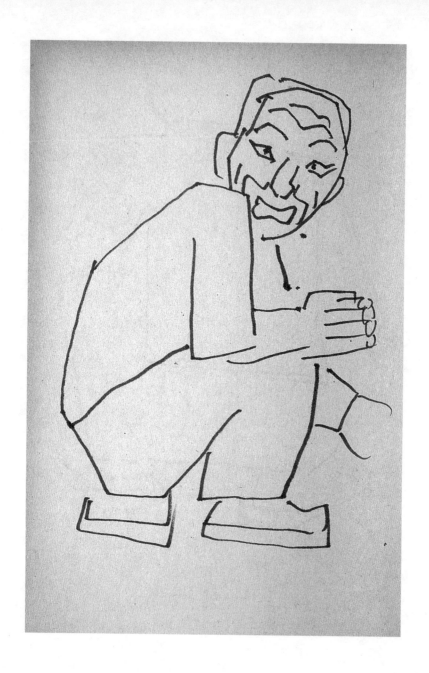

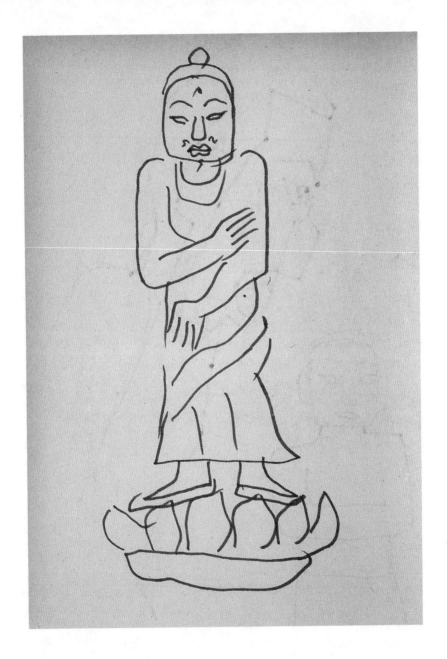

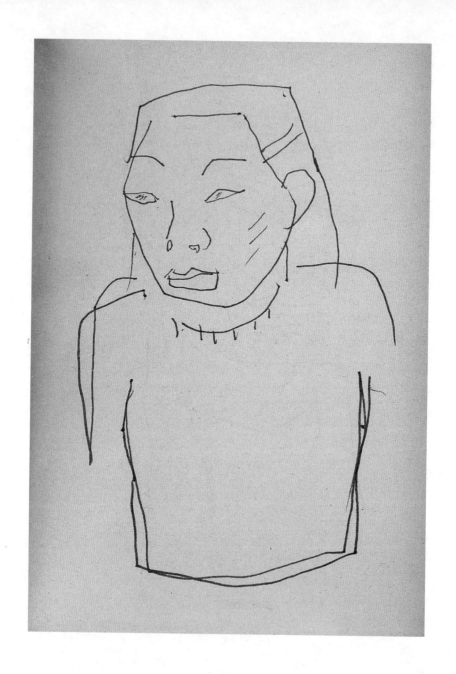

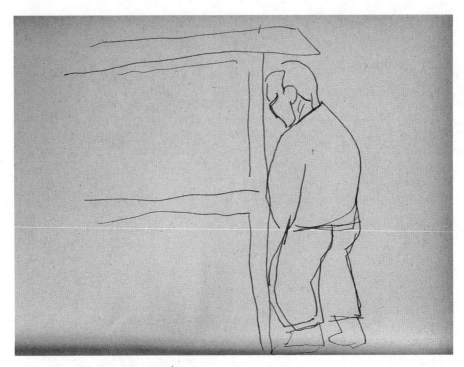

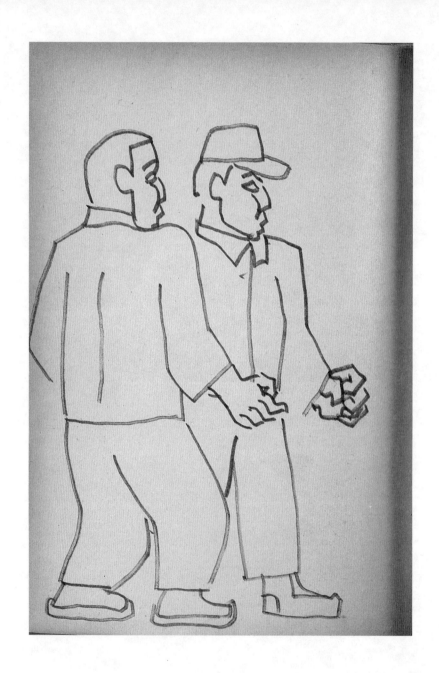

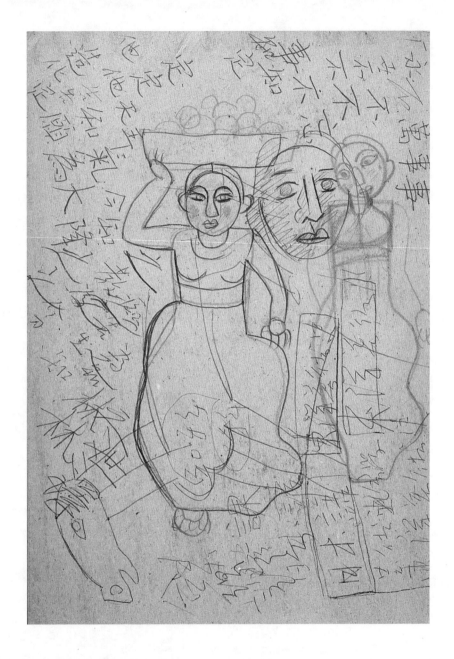

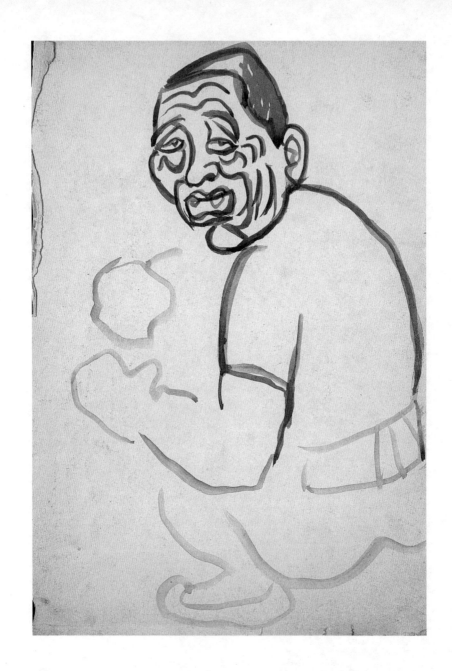

564

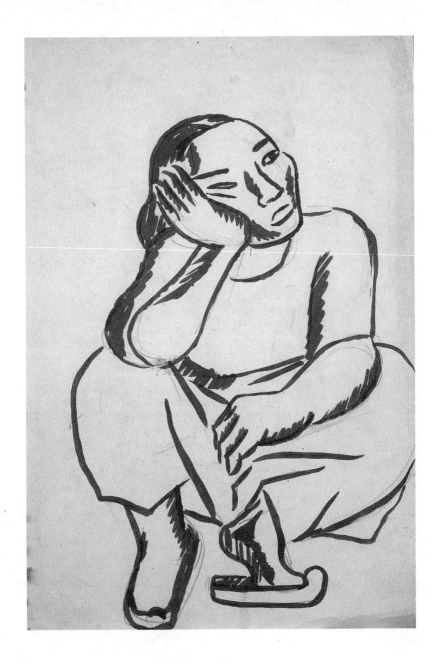

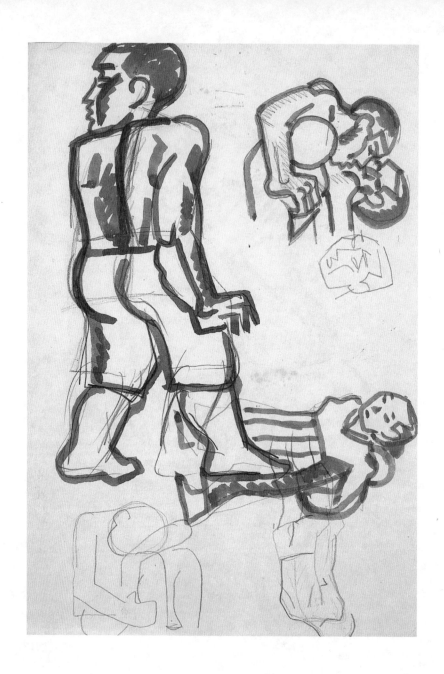

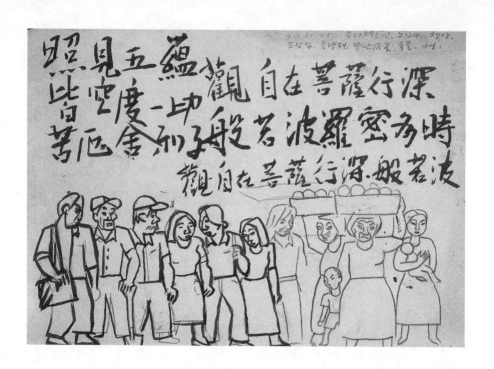

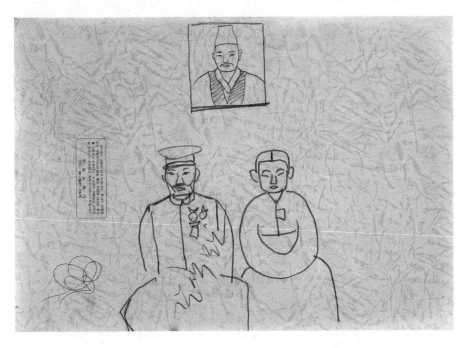

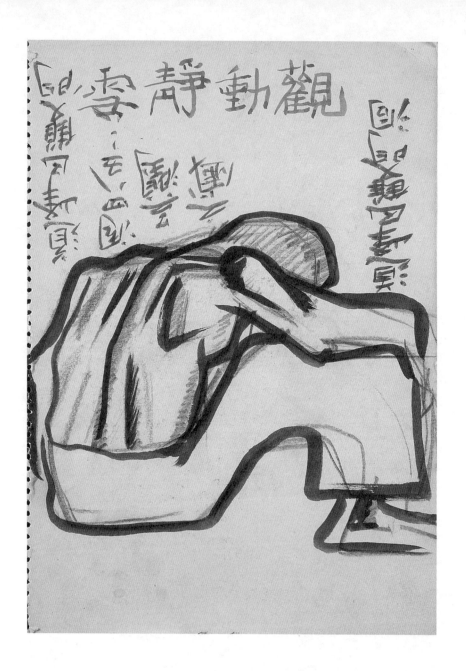

570

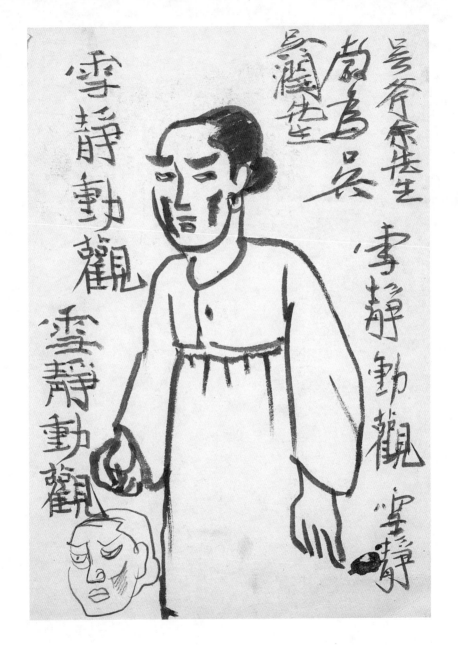

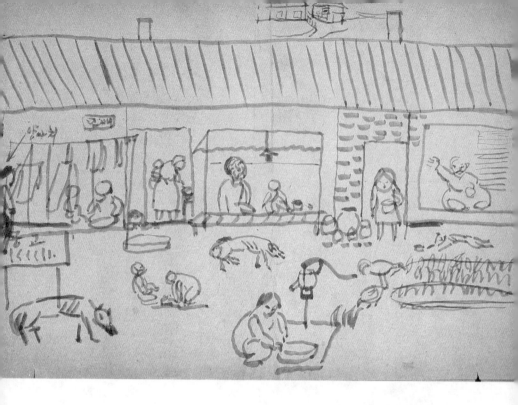

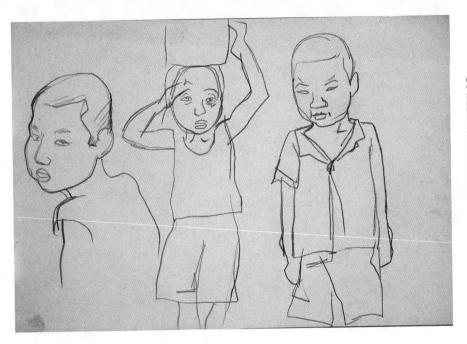

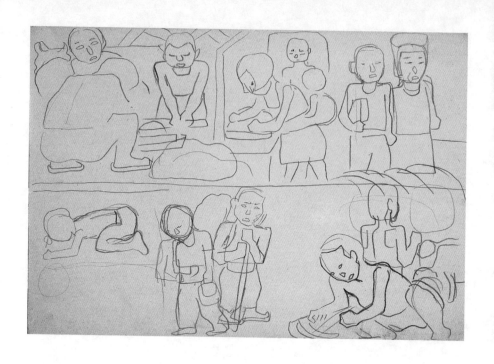

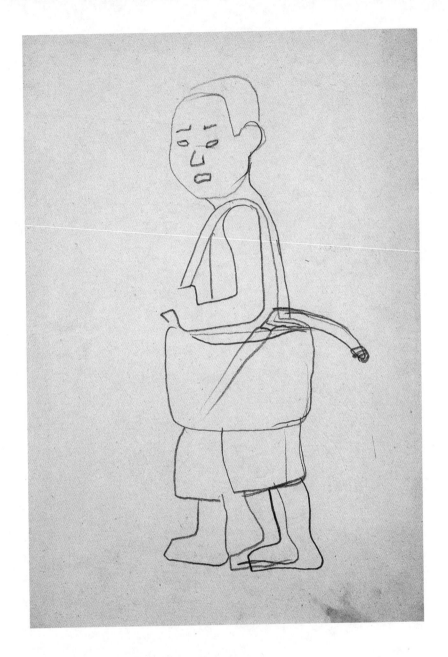

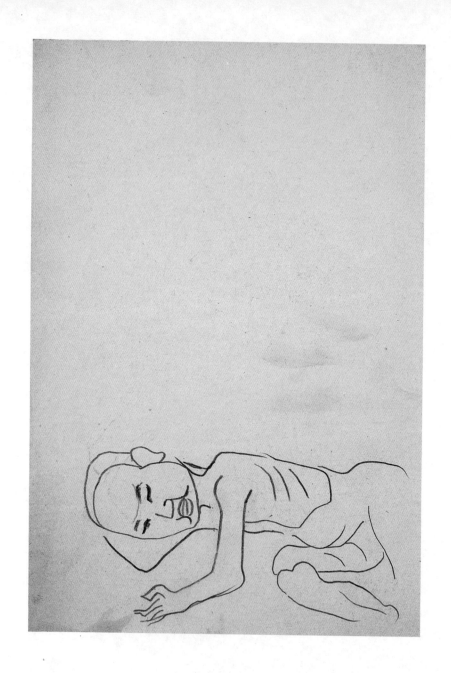

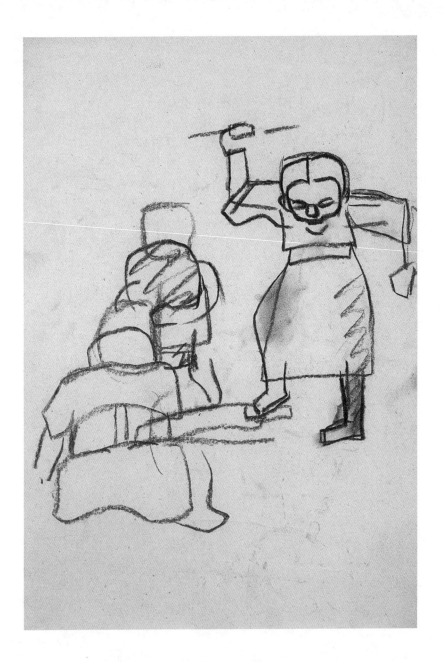

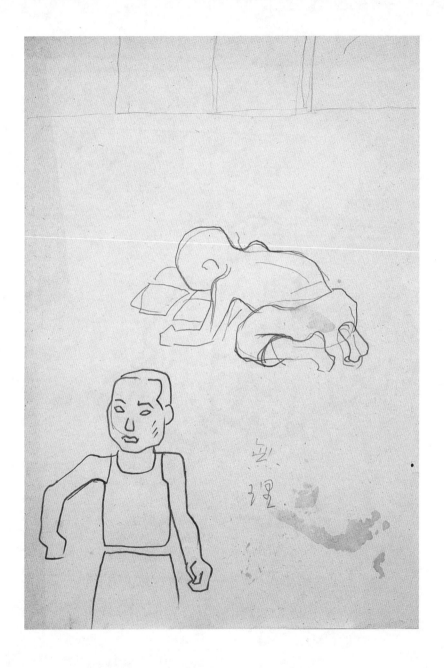

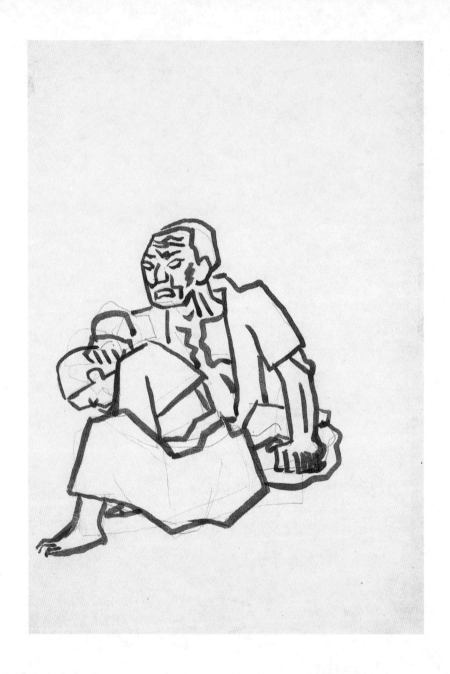

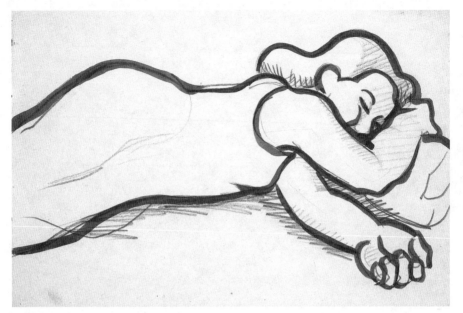

높은 전집 3 3115, 누워 그대로의 높은

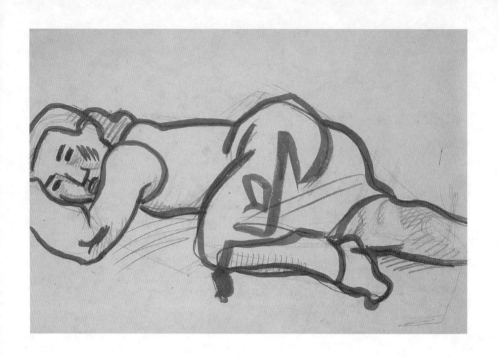

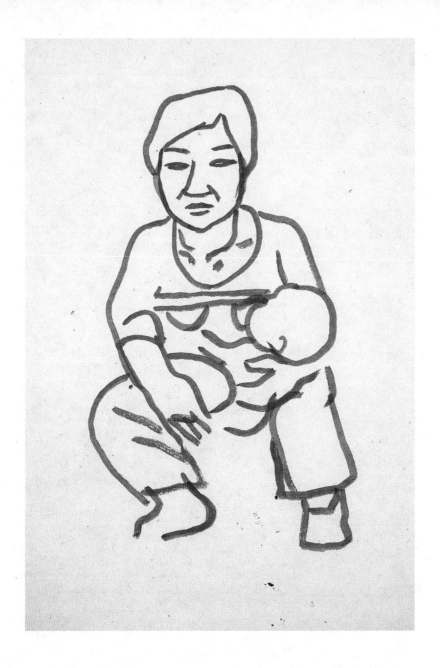

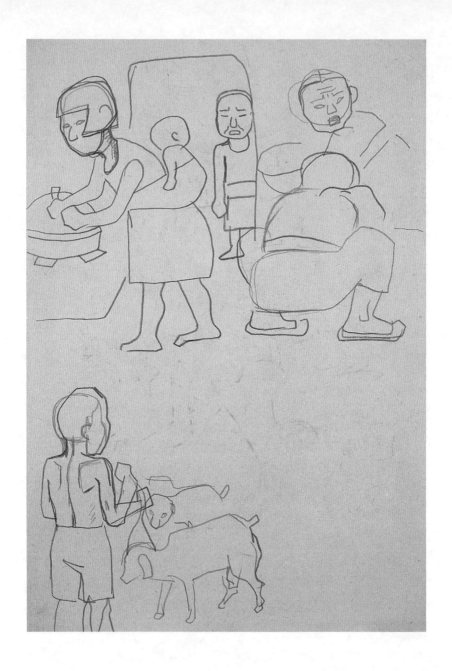

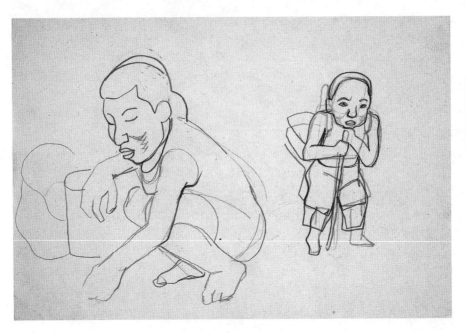

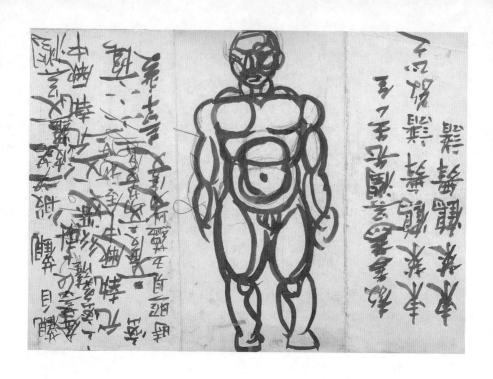

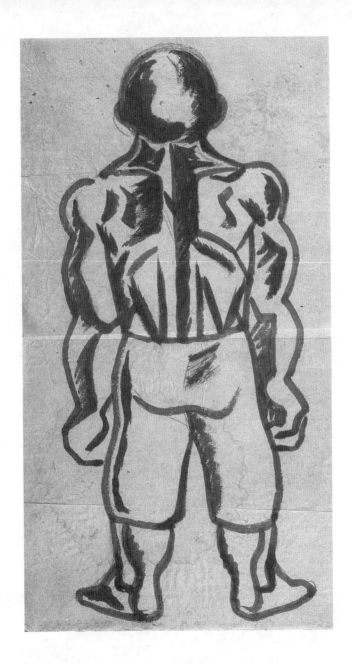

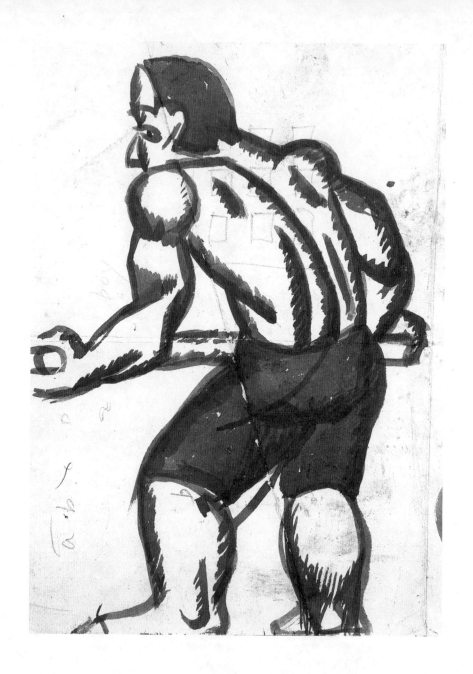

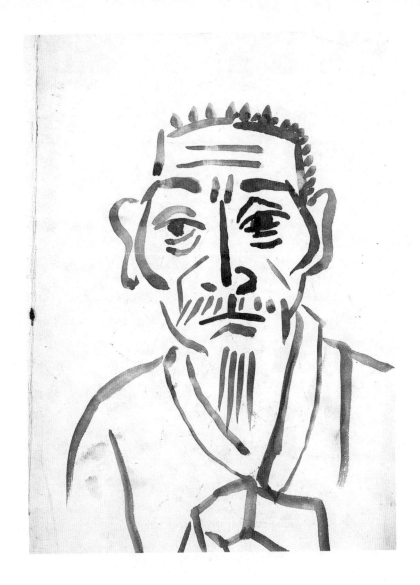

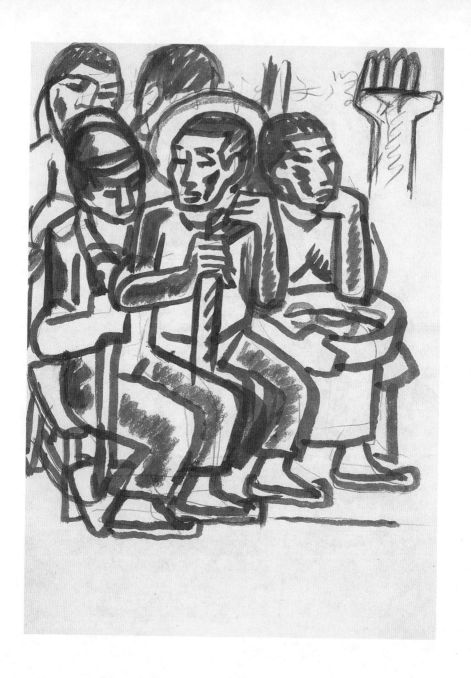

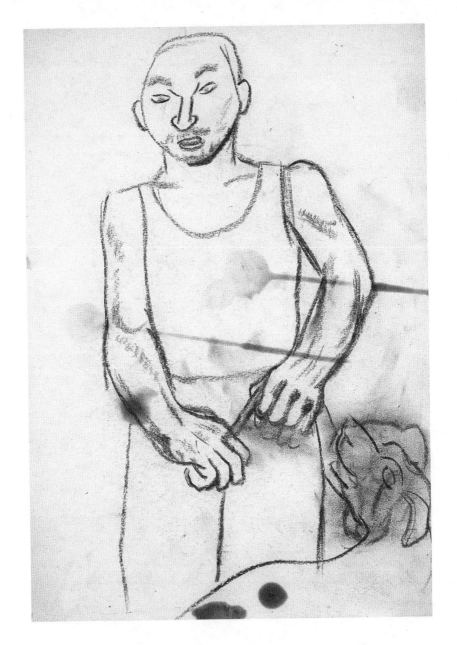

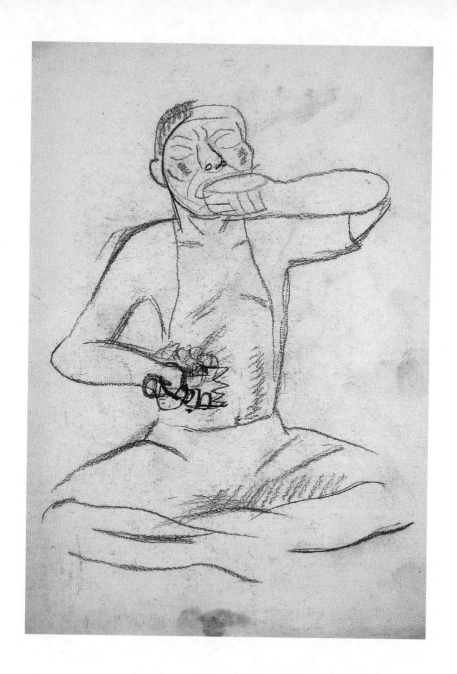

5

1980~1984

'현실과 발언' 그룹의 창립 회원으로 참여하면서 전시회 등을 통해 사회를 비판하고 풍자하는 작품들을 활발히 선보인 시기이다. 간경화의 악화로 진도로 요양 가기 전까지의 기간이다.

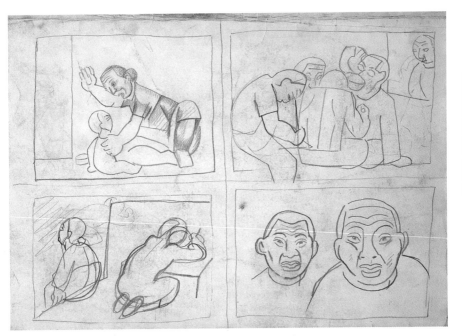

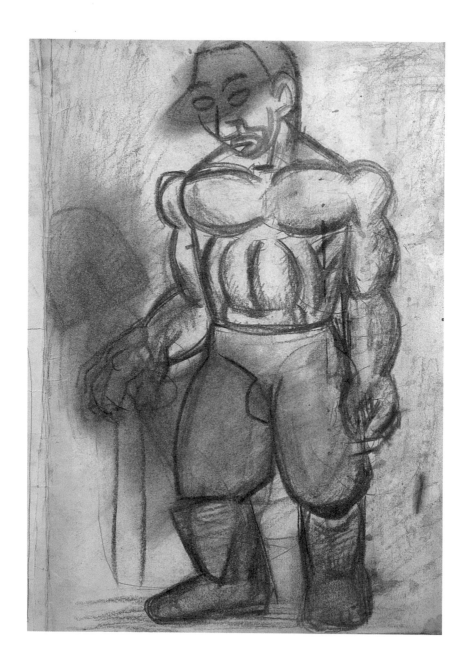

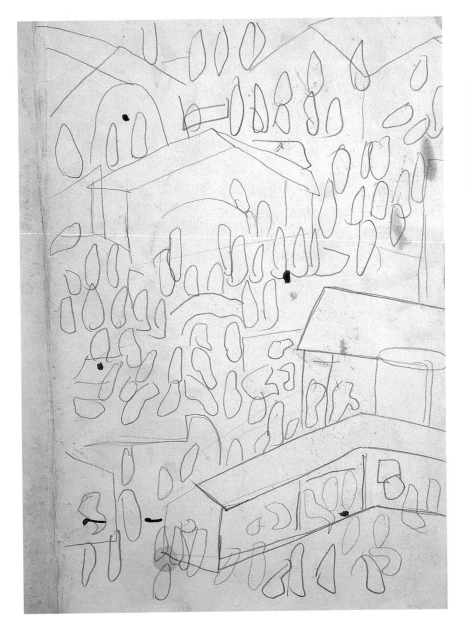

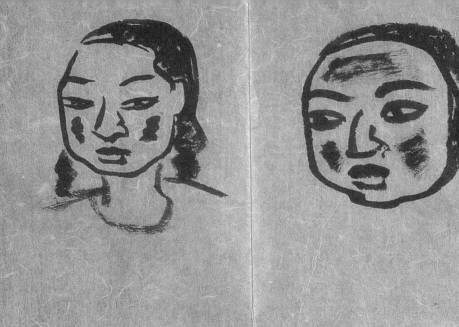

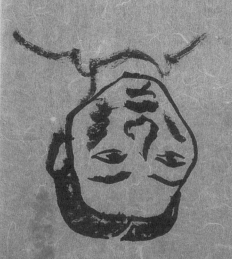

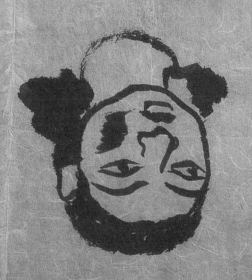

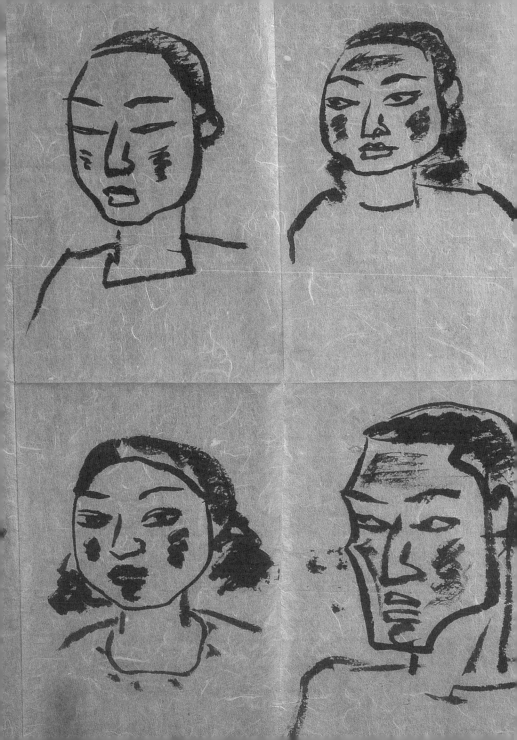

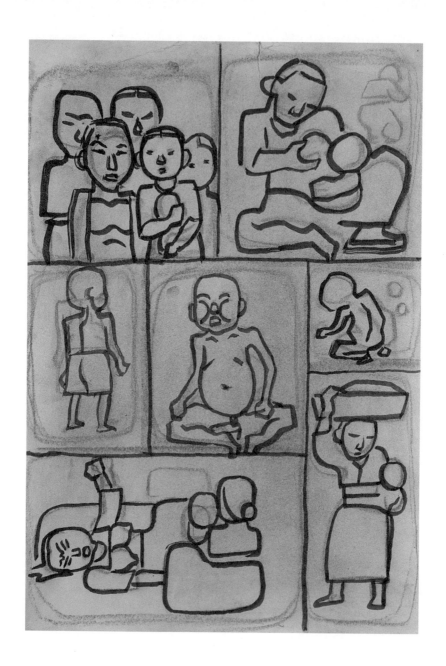

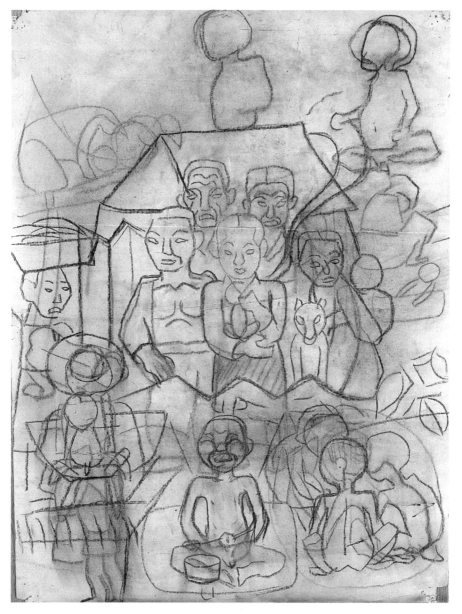

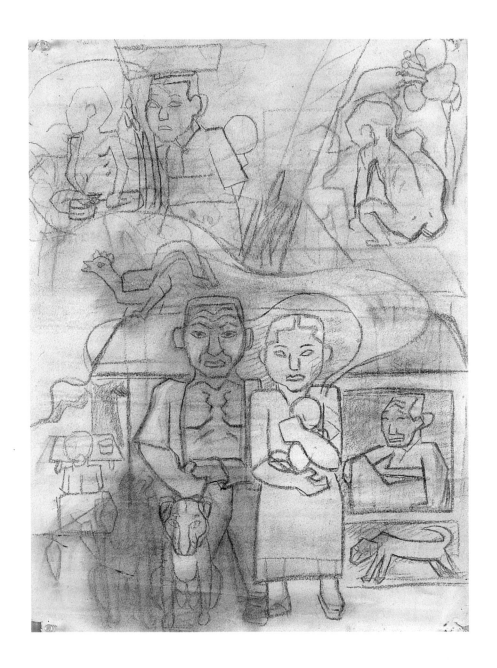

602

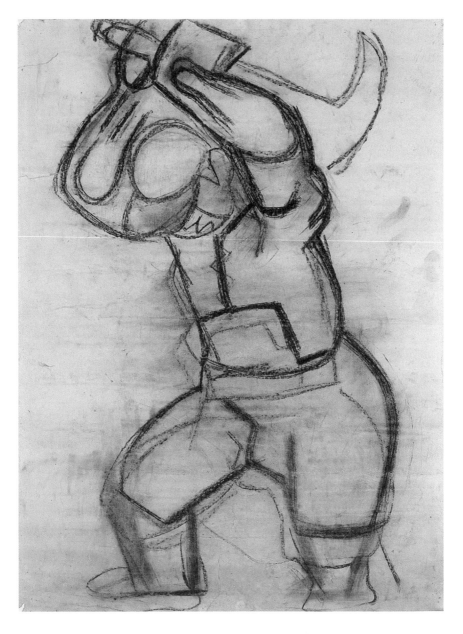

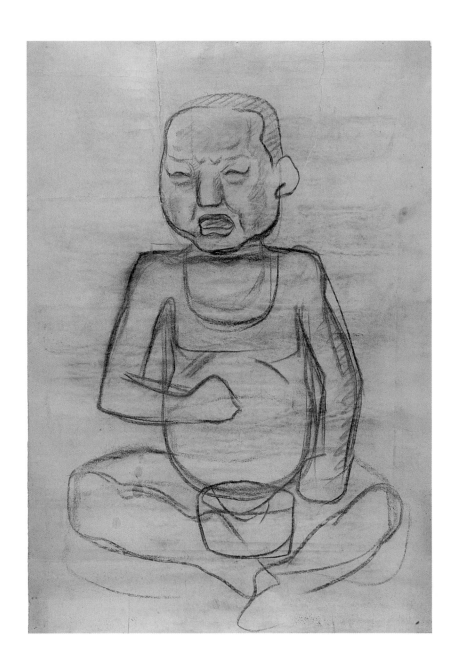

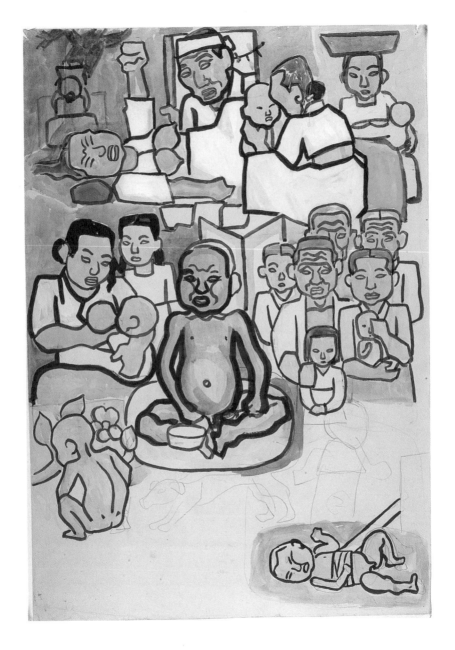

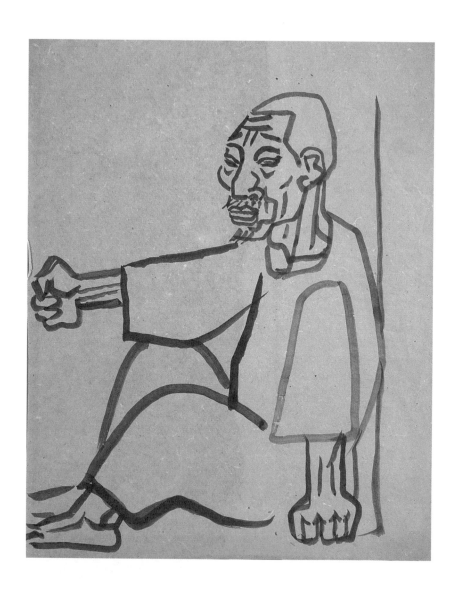

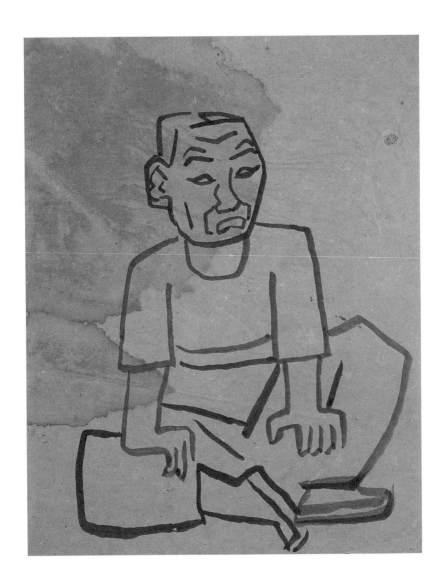

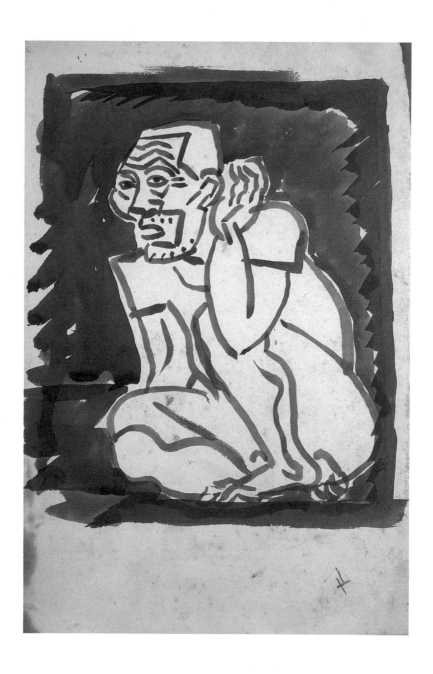

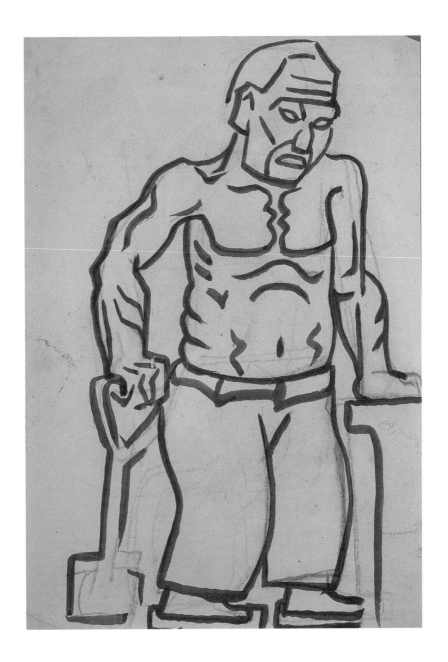

오윤 전집 3 3115, 낙서 된 그대로의 오윤

609

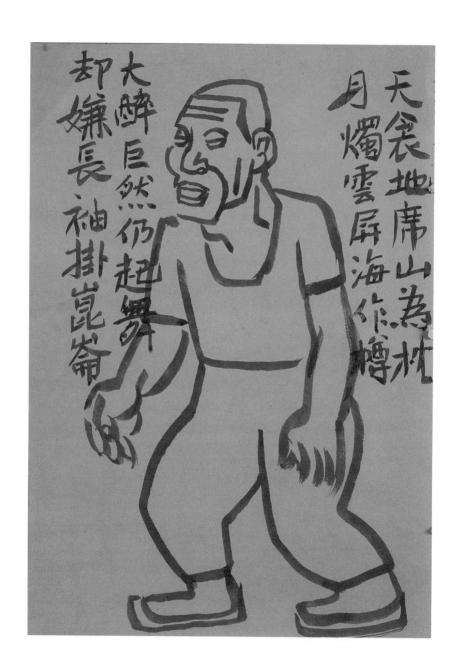

天衾地席山為枕
月燭雲屏海作樽

大醉巨然仍起舞
却嫌長袖掛崑崙

610

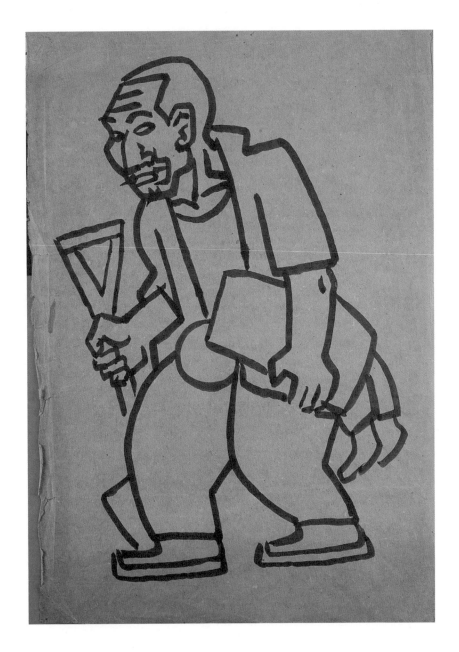

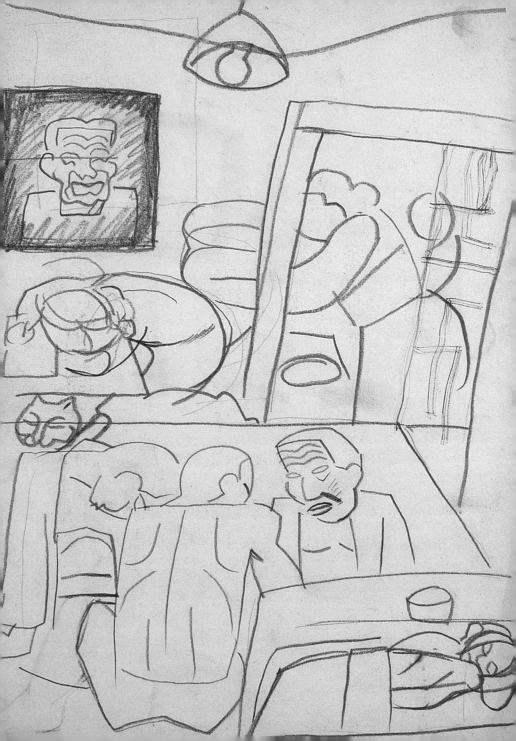

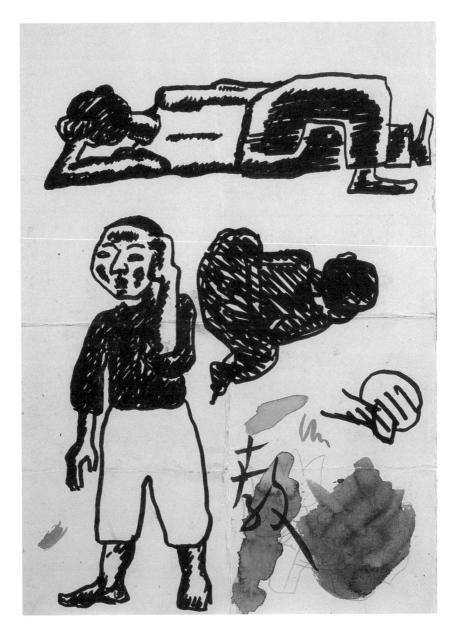

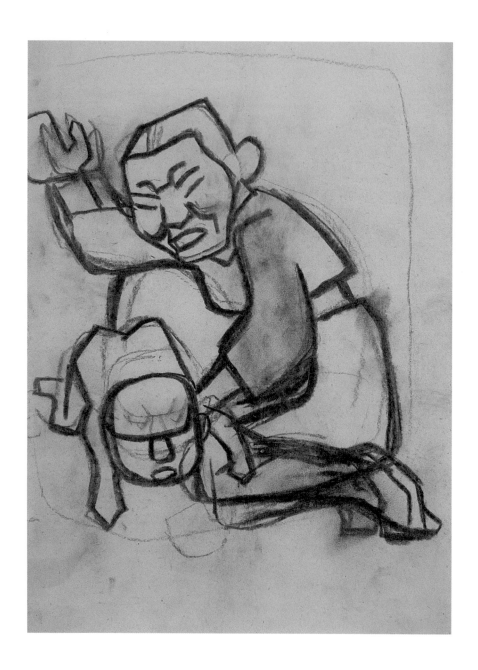

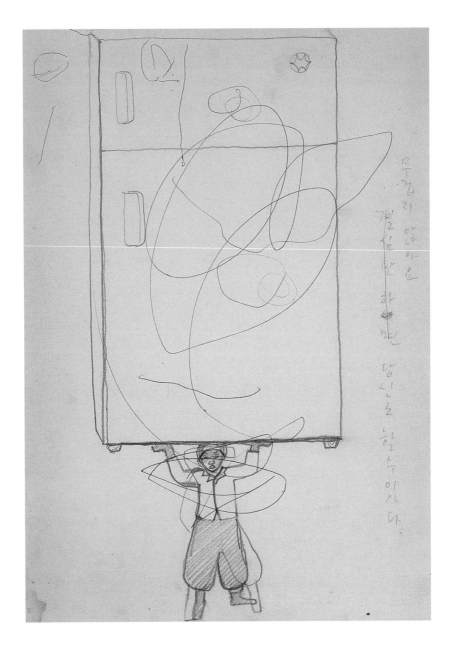

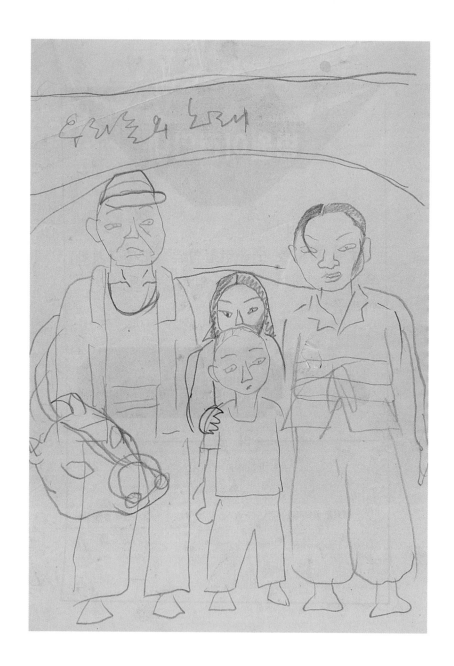

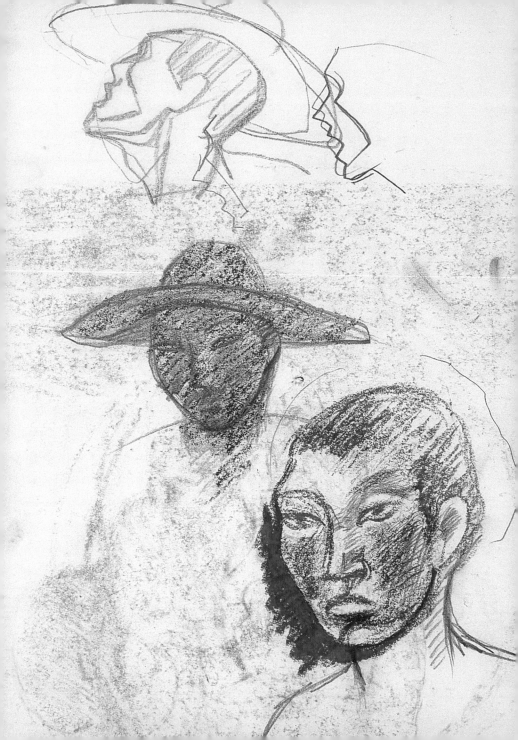

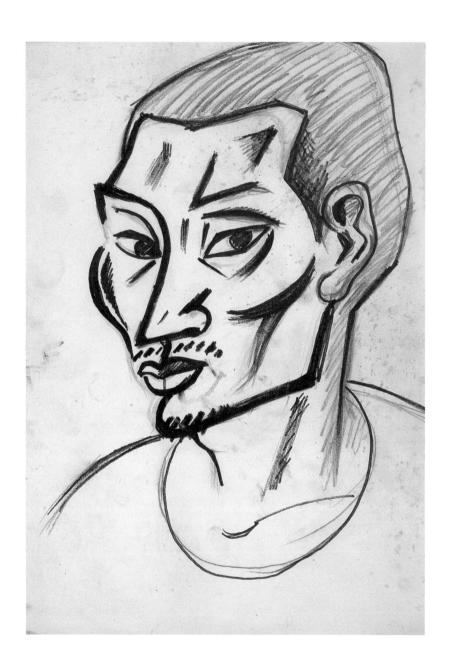

618

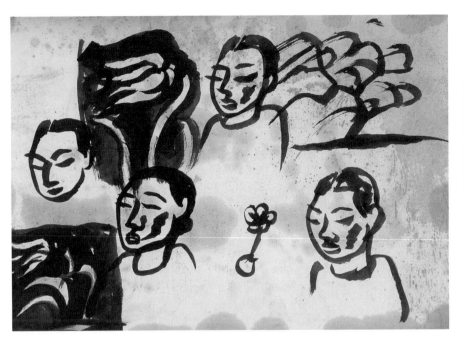

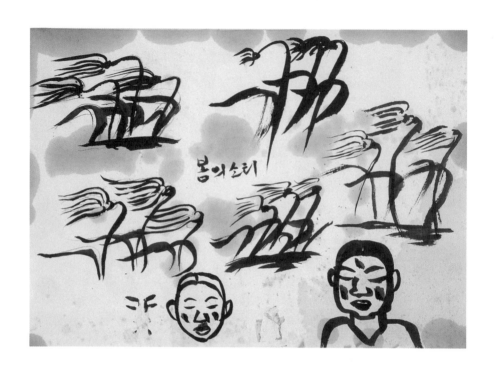

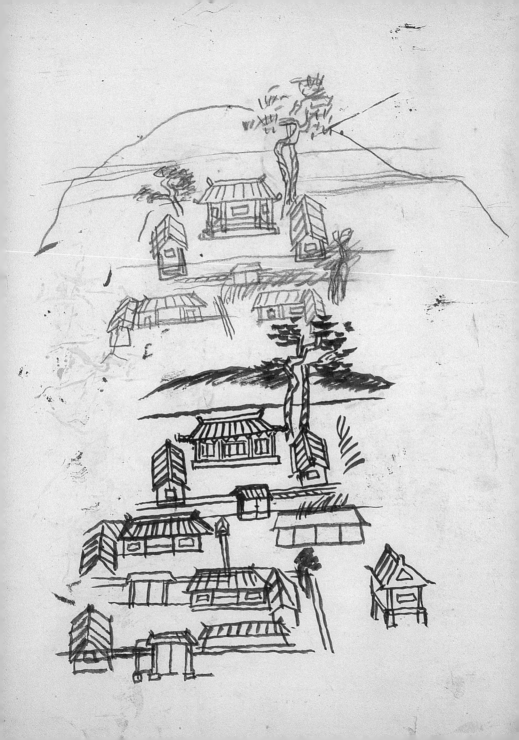

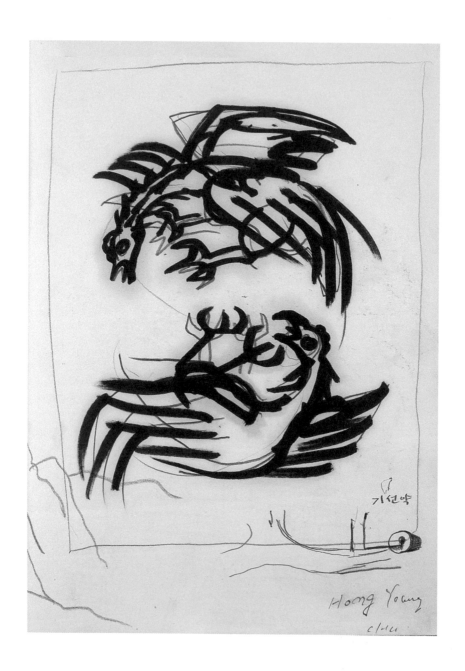

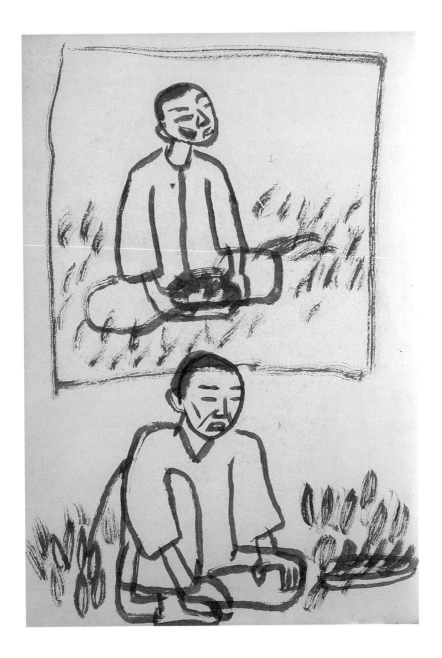

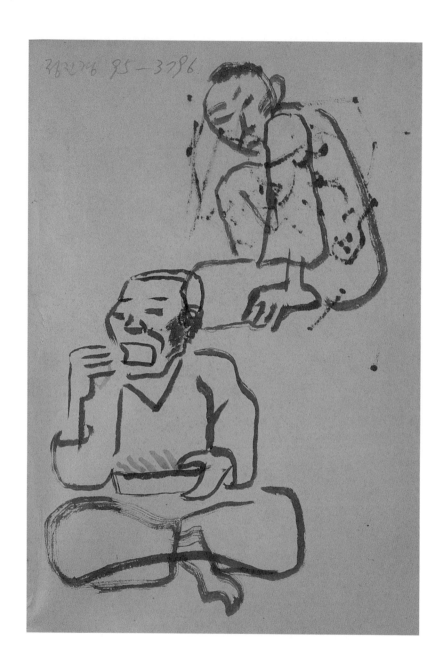

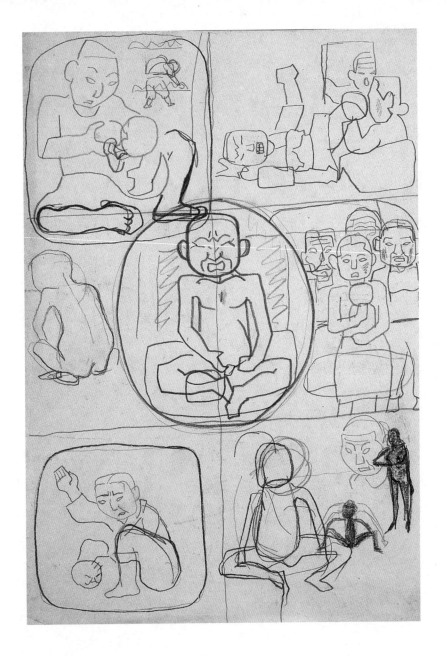

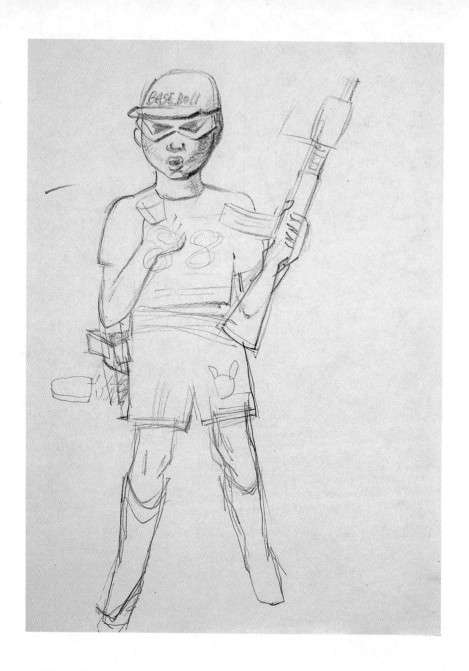

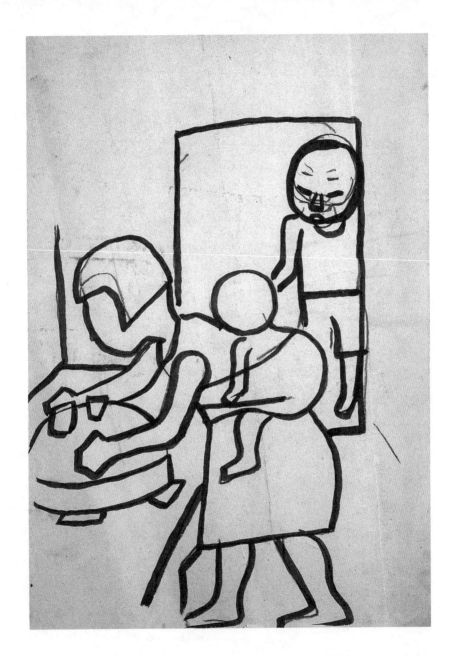

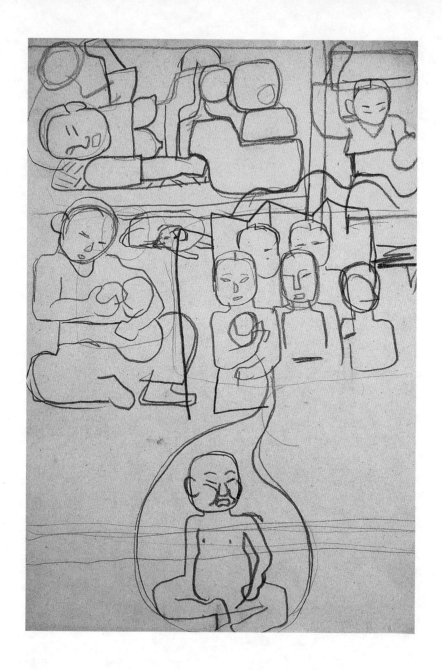

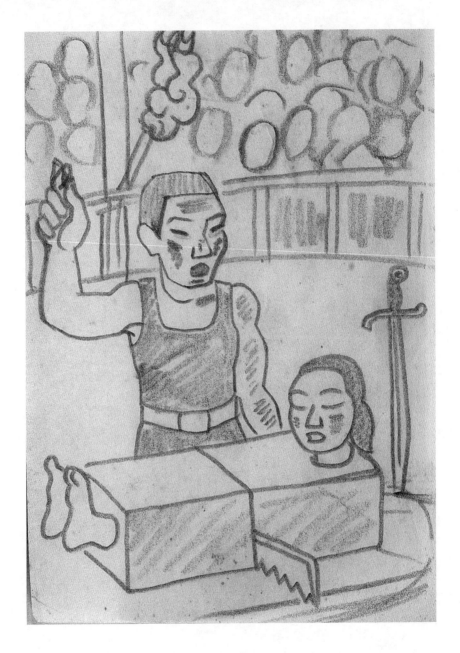

629

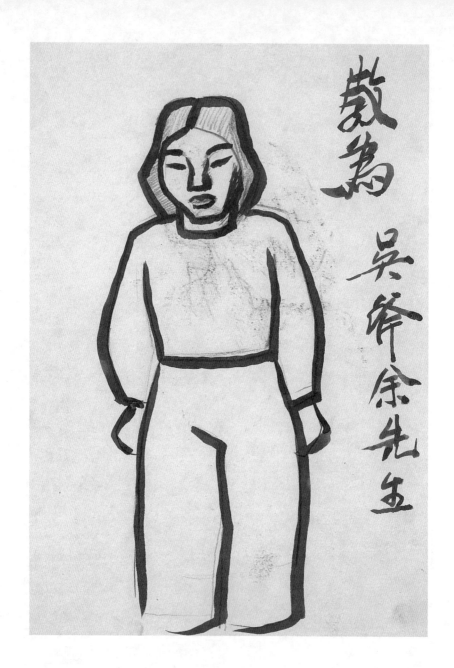

敬為

吳鋅余先生

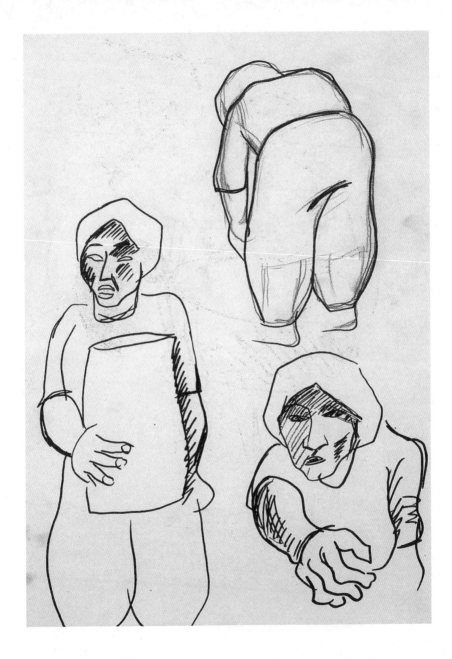

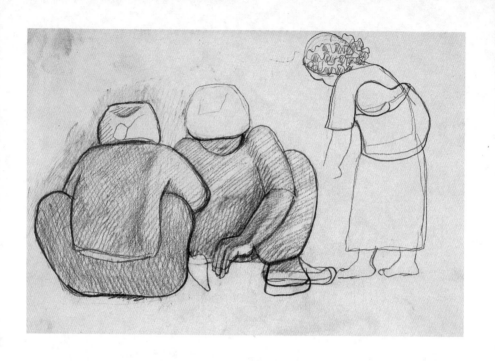

632

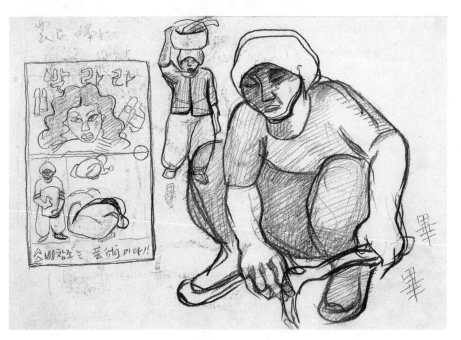

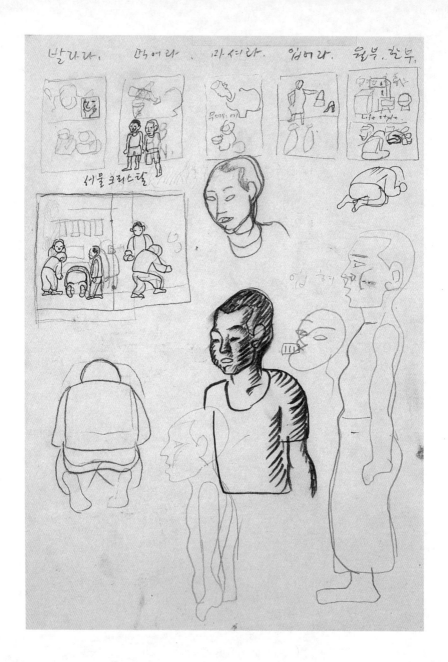

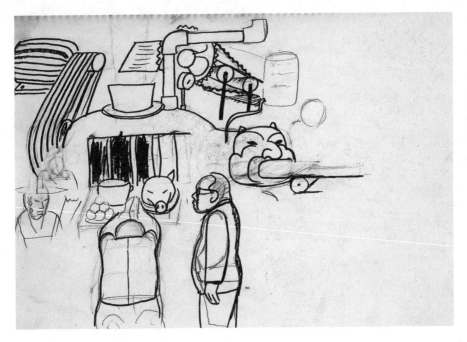

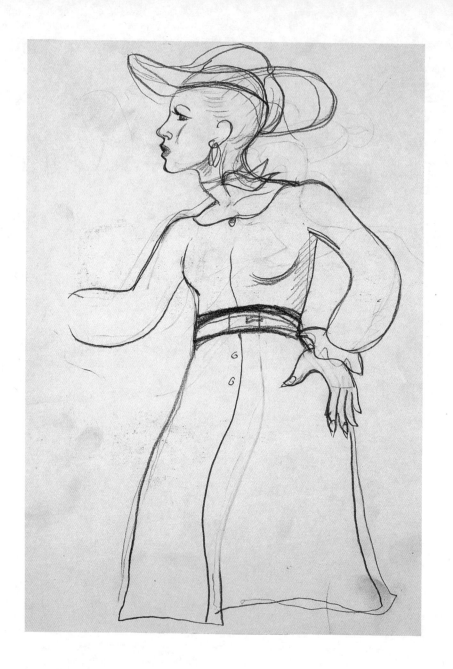

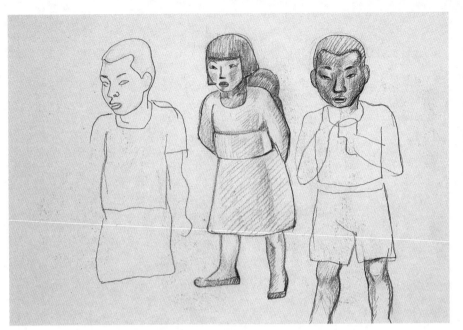

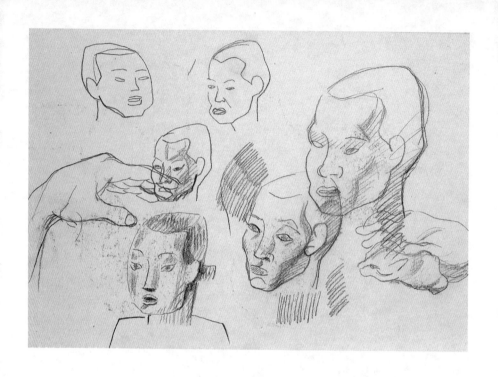

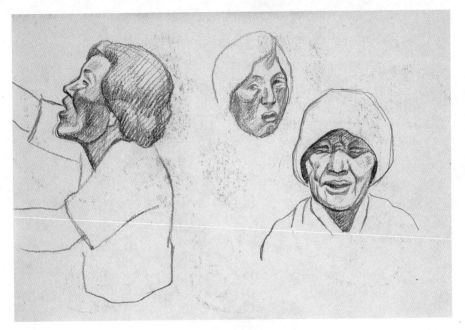

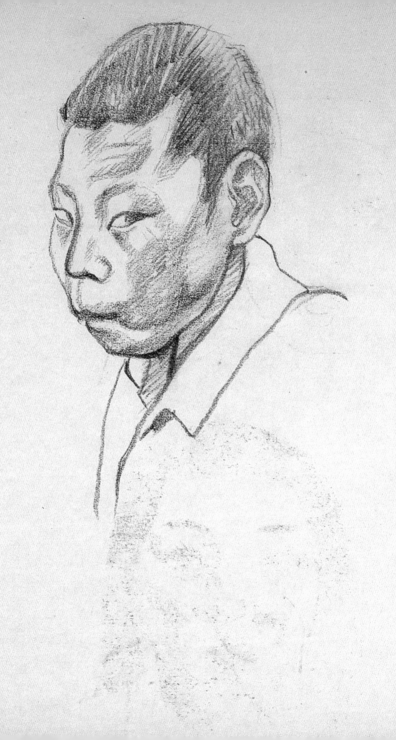

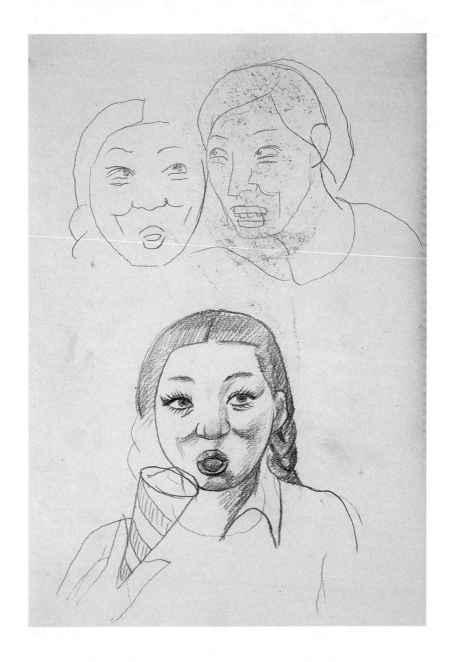

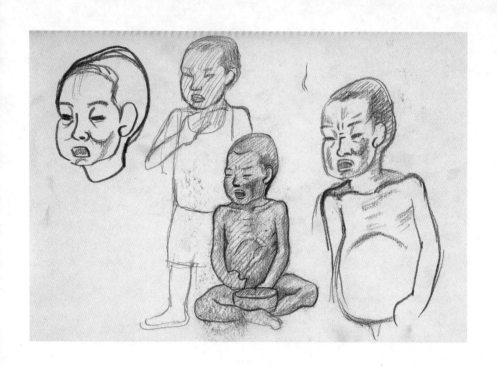

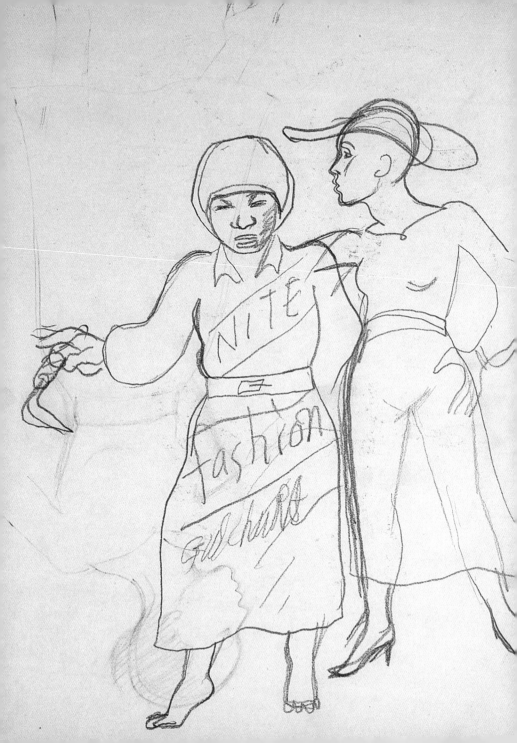

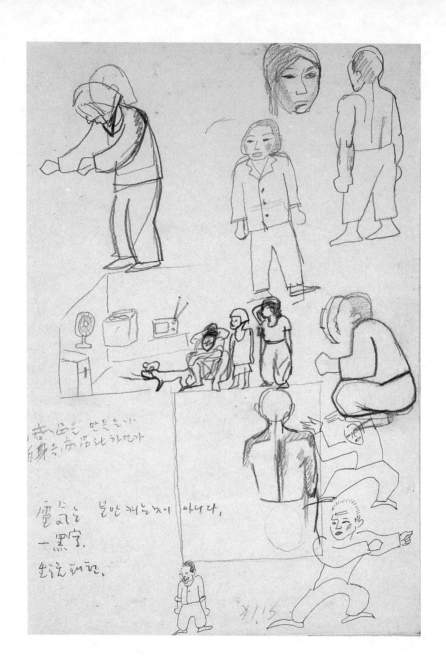

제 맘대로 해버리면 말썽들 단아서
믿음으로 변명하는 기야.

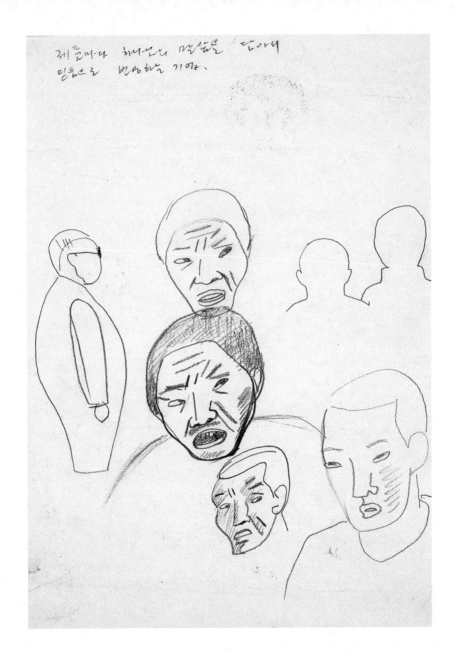

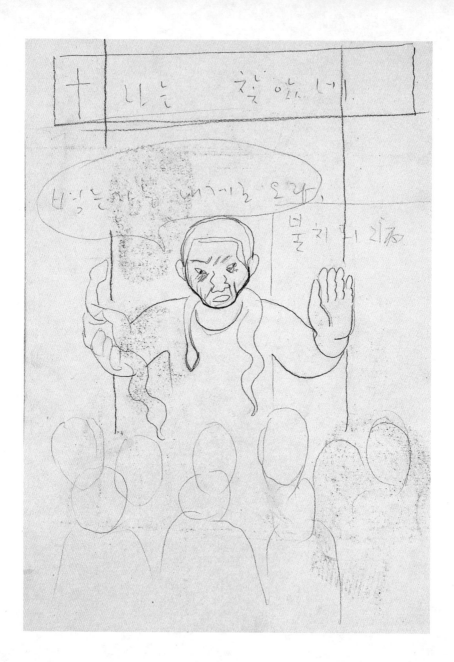

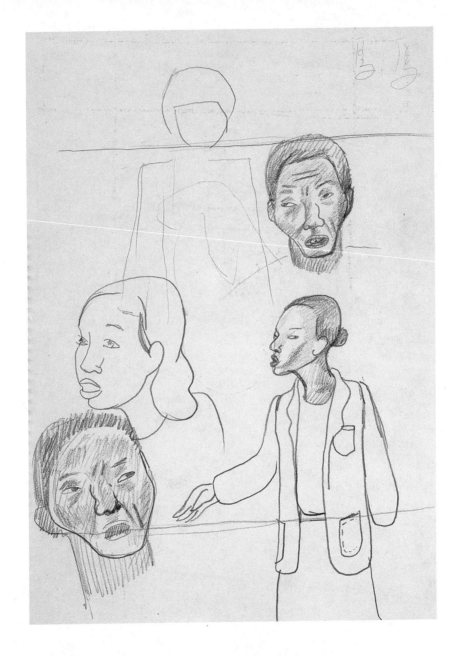

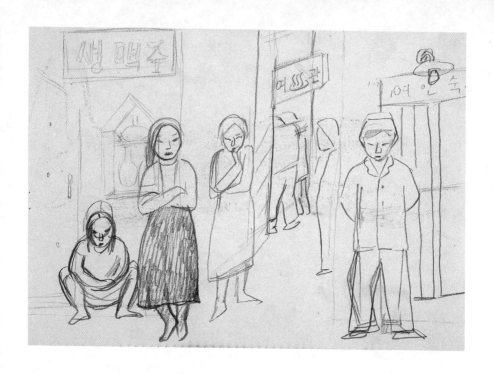

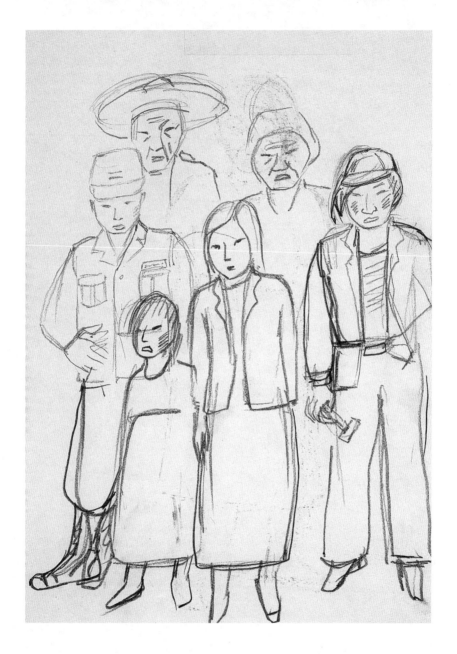

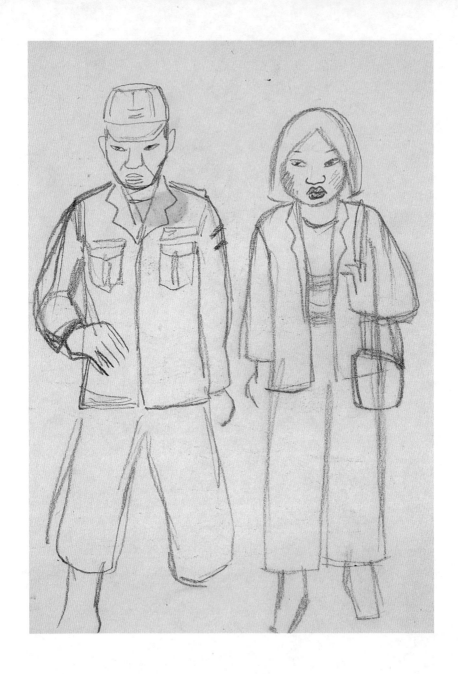

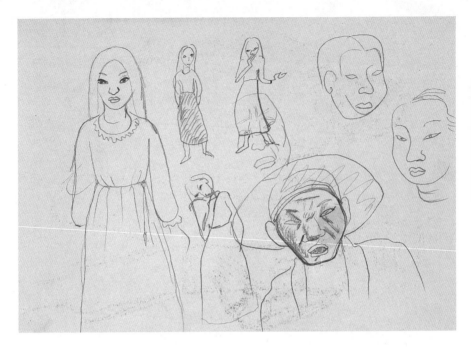

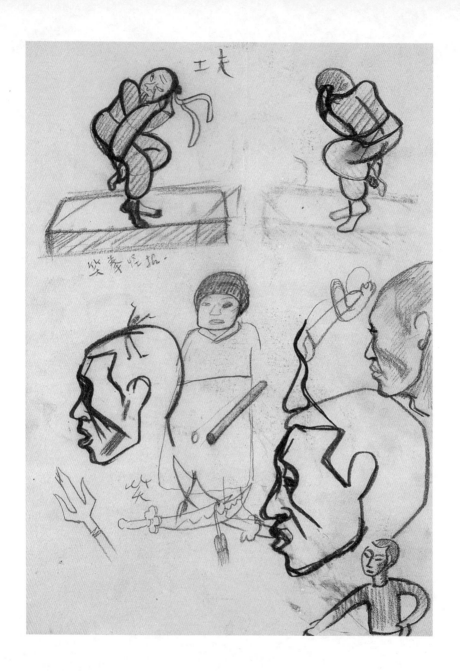

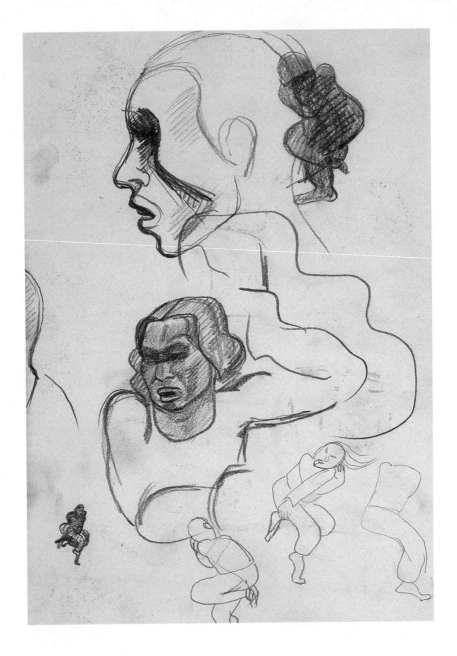

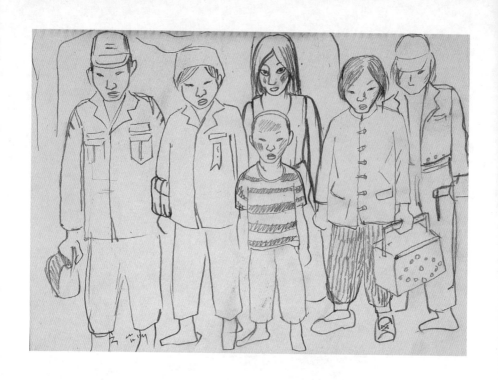

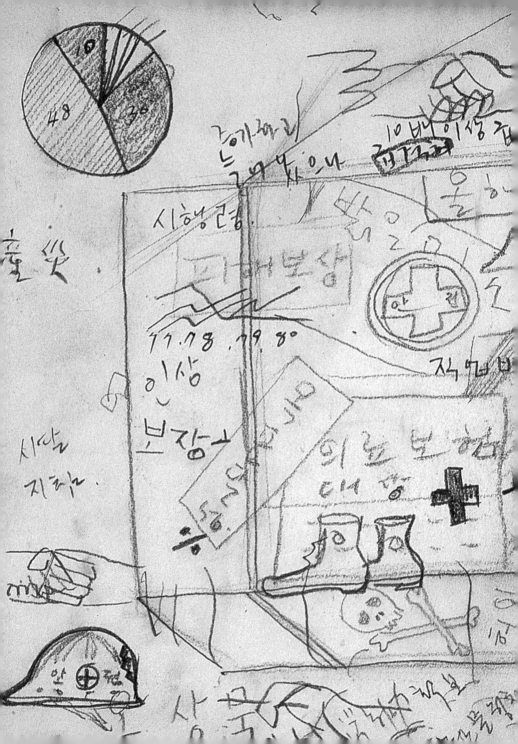

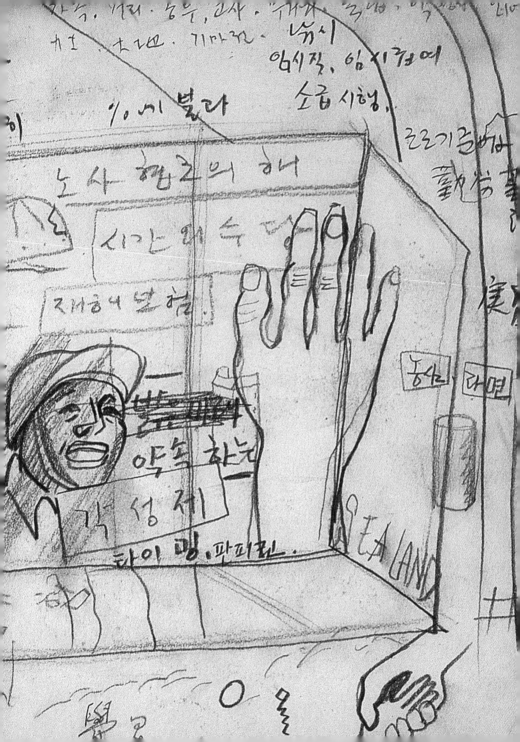

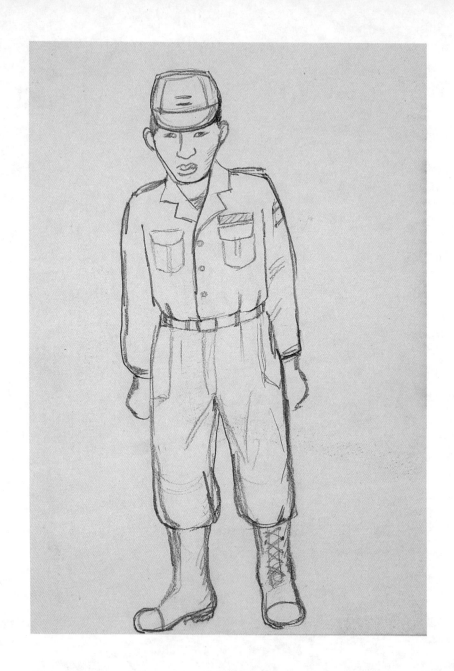

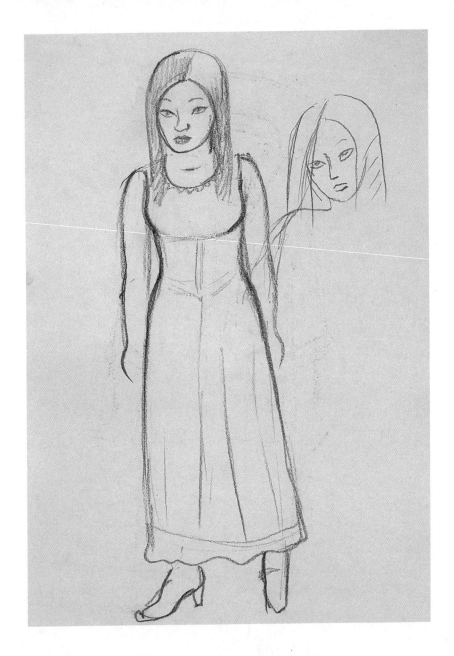

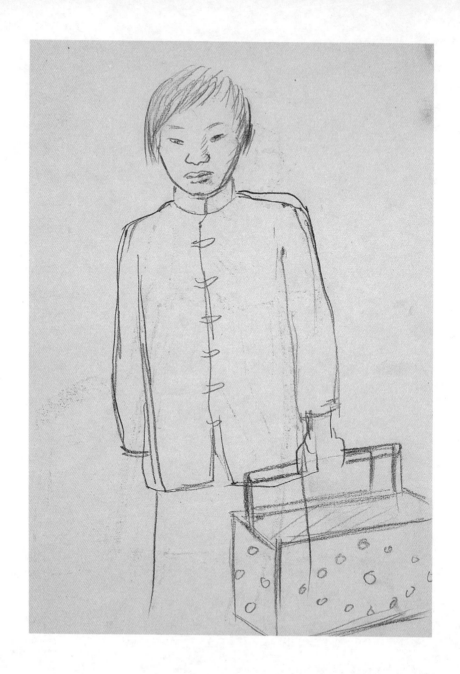

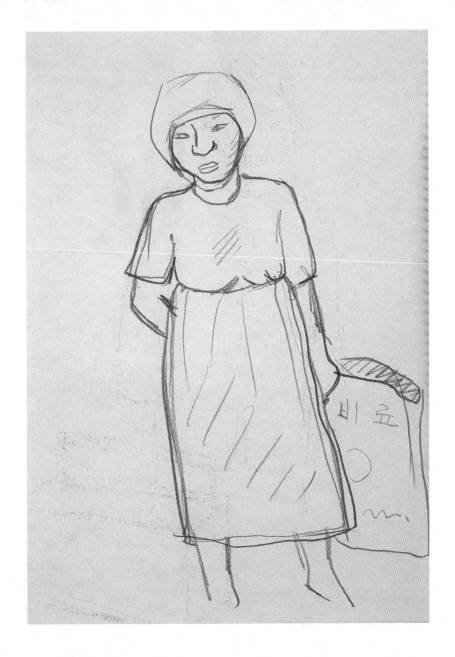

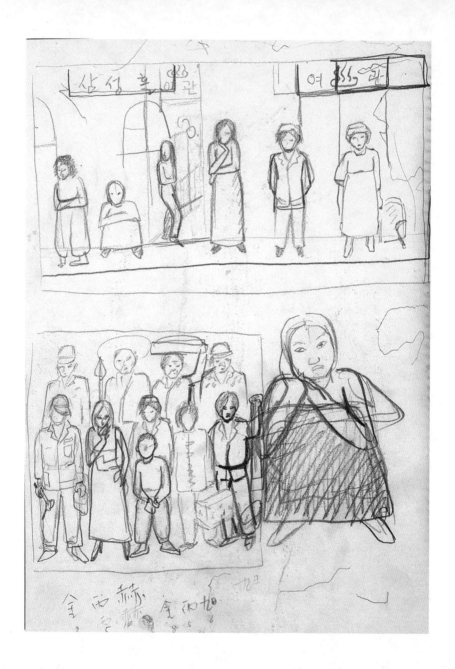

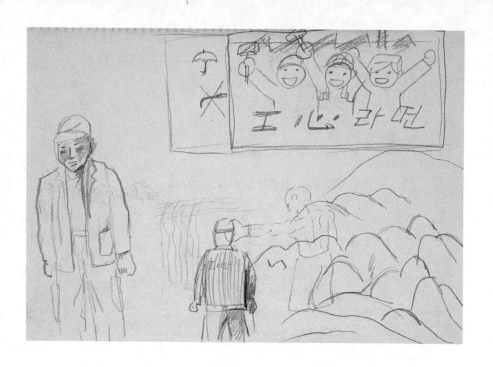

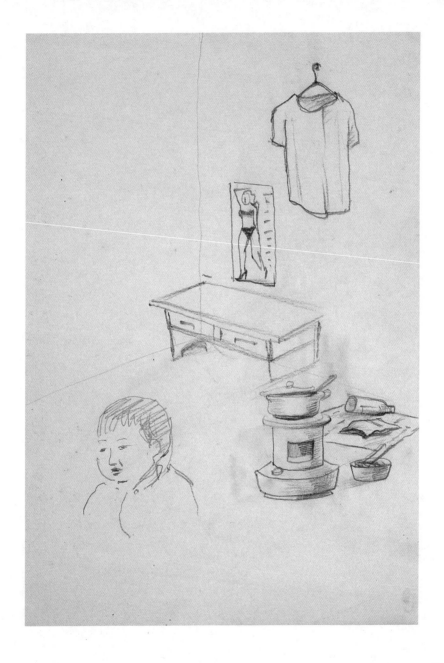

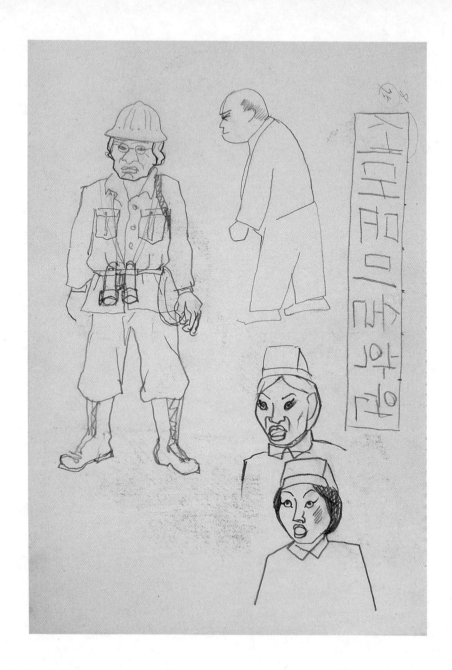

666

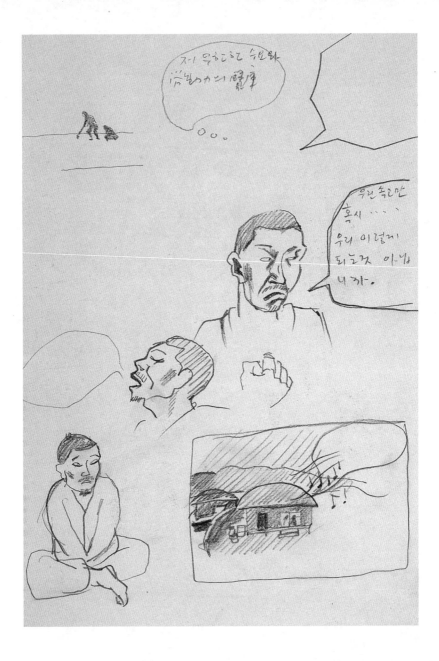

667

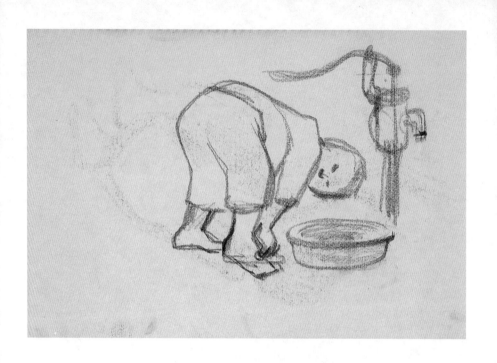

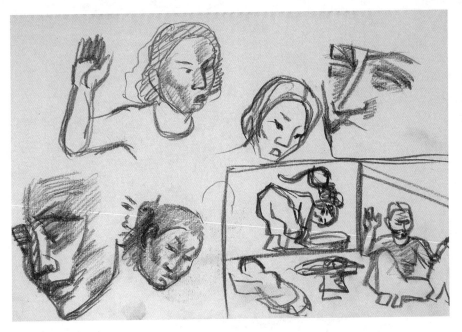

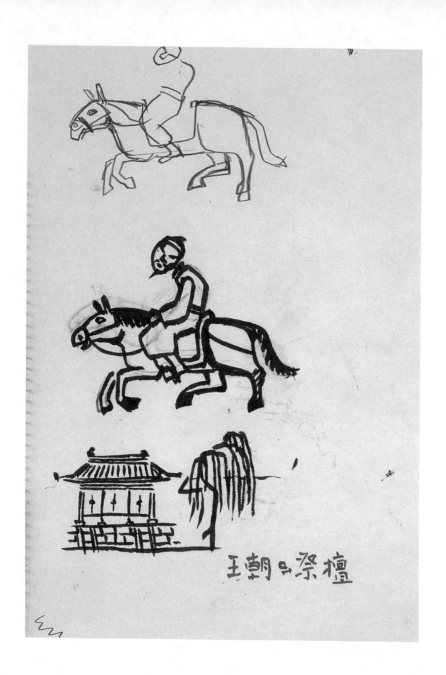

王朝の祭壇

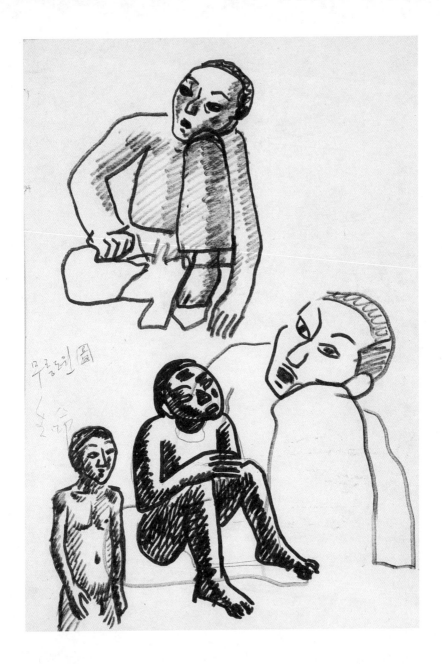

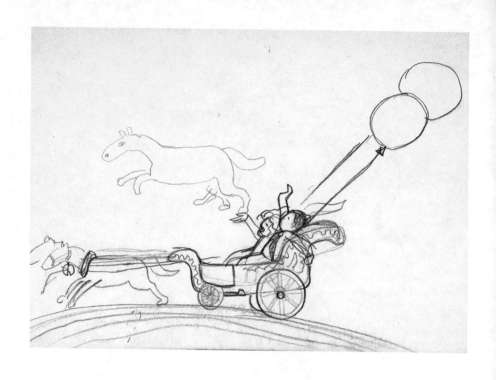

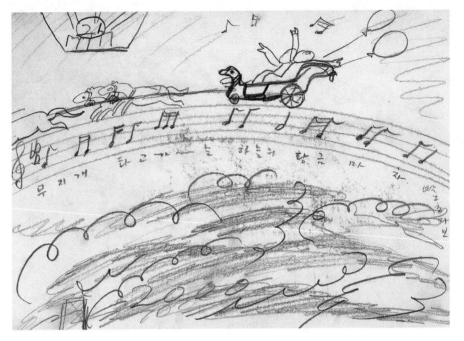

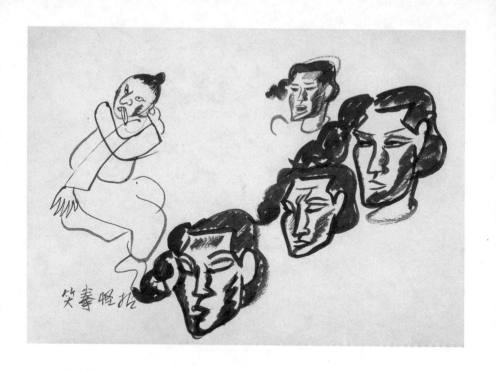

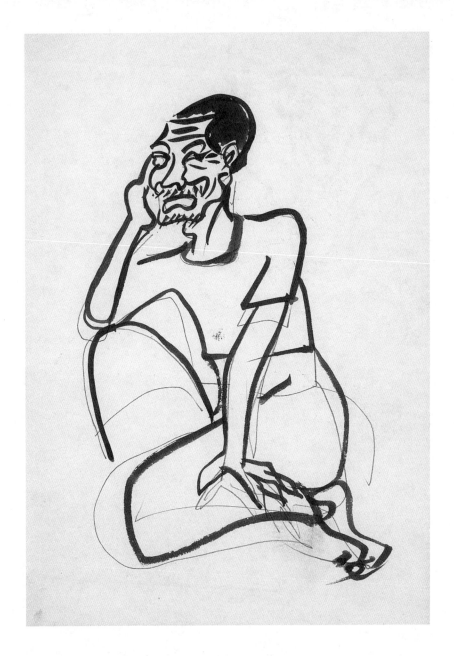

675

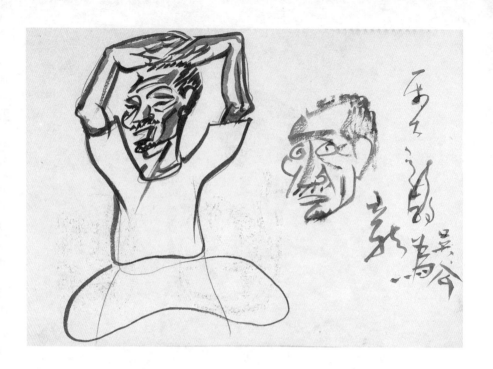

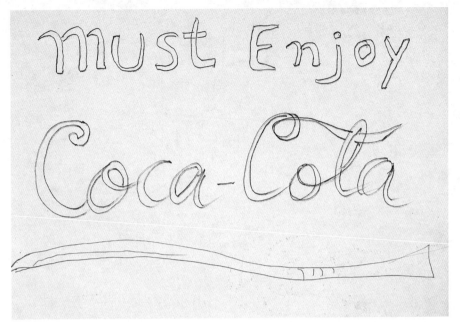

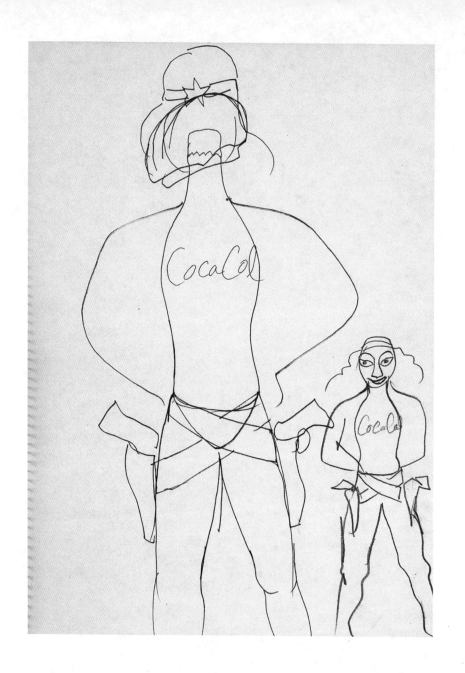

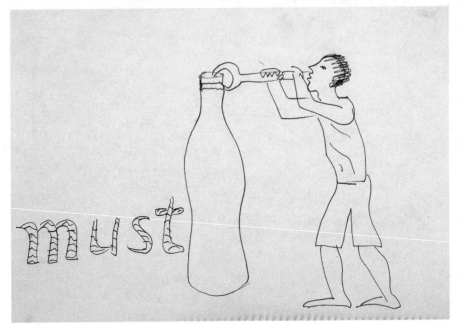

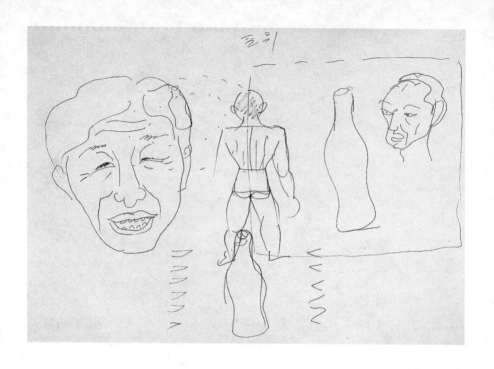

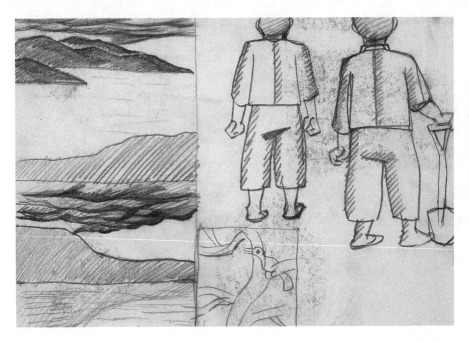

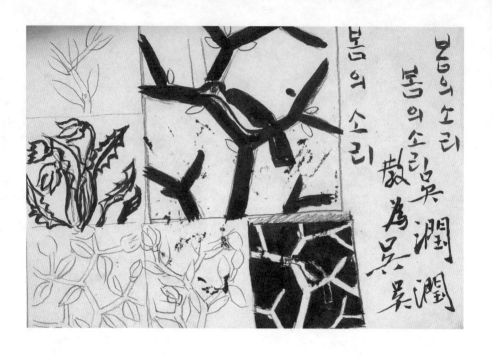

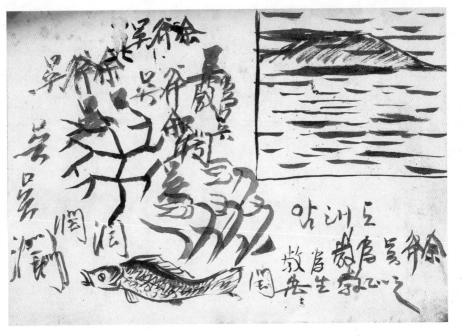

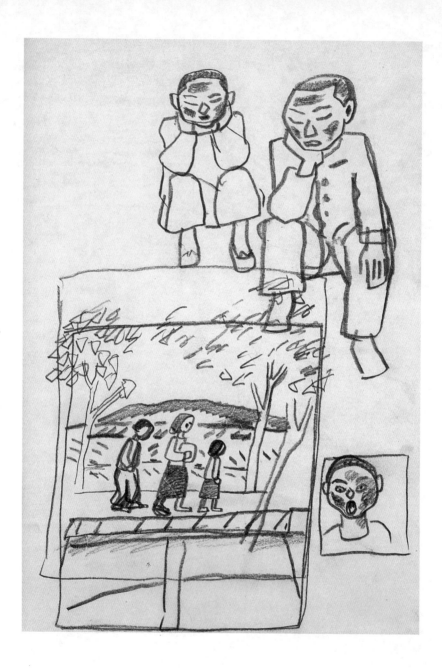

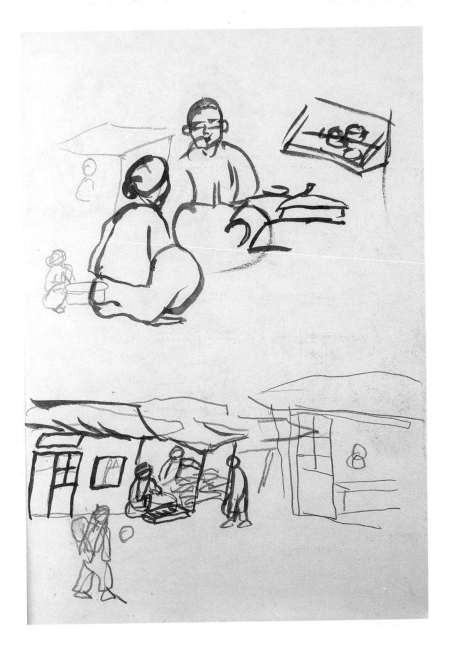

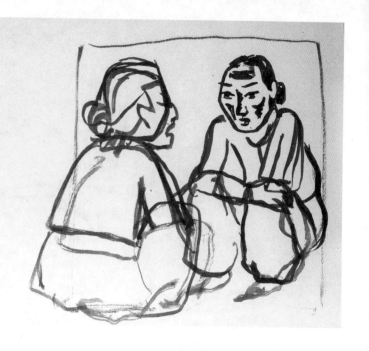

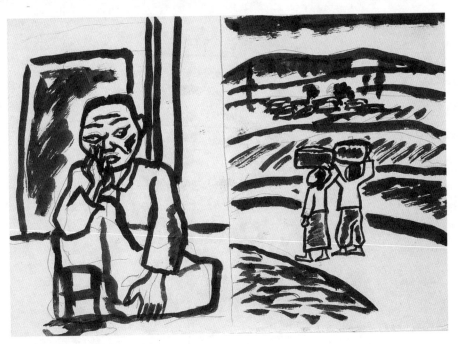

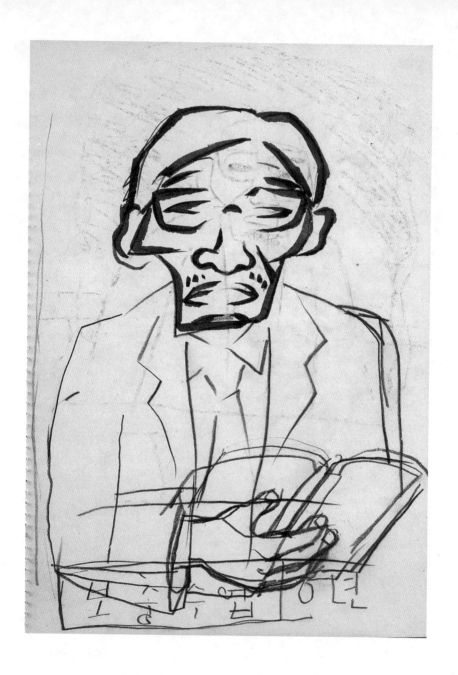

6

1985~1986

진도요양에서 돌아와 그림마당 민에서 첫 개인전을 개최한 후 숨을 거둘 때까지의 기
간으로, 그의 이상적 세계관이 정착되어 왕성한 작품 활동을 펼친 기간.

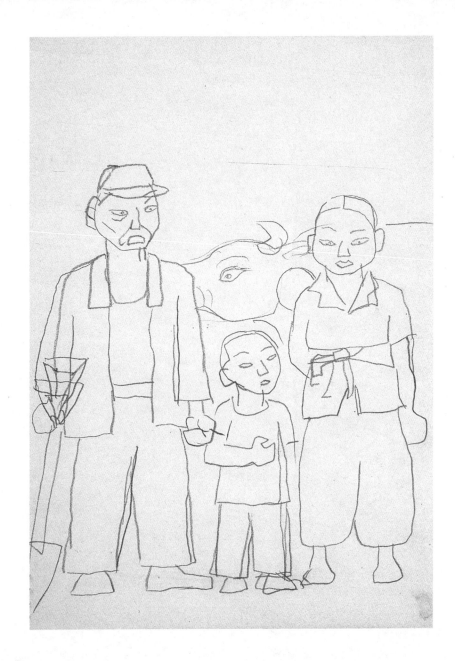

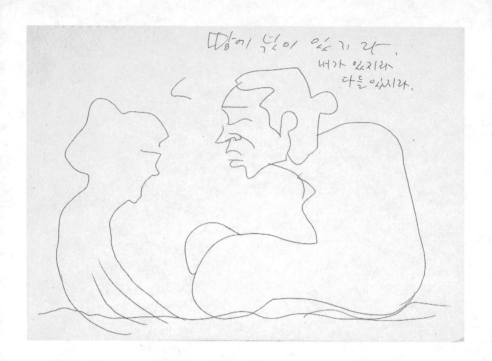

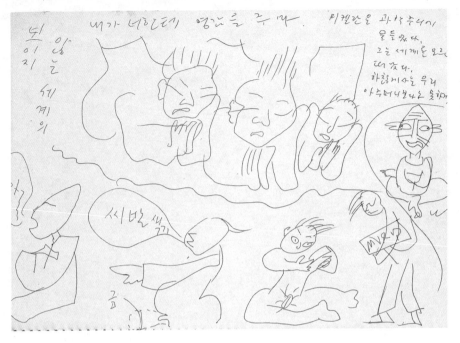

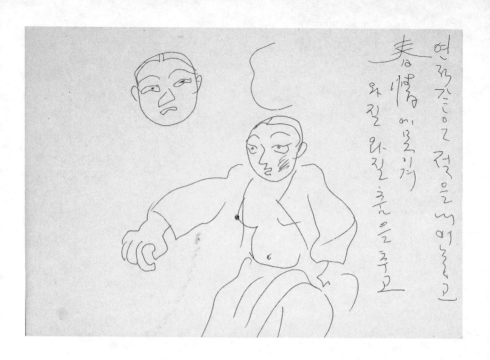

694

만약 그림이 천편일률이 되어는 筆致로부터 행사되나면 文人畵, 로꾸화 (山水), 제물조, (俳畵, 까지로. 어느 단계에 오늘자가 값어하그 이내면 자기율의 하원이 머무르는, 그러고 의미와, 분명히 그 모든 미술에서 없어. 그러나 程은 民藝豊부 나와 대니되어 단계는 정속화하며 우대는 이 미덕을 둘이 잘 할수 있어야 한다, 분들명하 민족때을 삶의 확신을 힘득어내 모다가 시대기 삶을 및 역심히 제시라고 힘데하나니요.

비천상은 하강하는데
을 오디은 왜 떠겨 나는까요

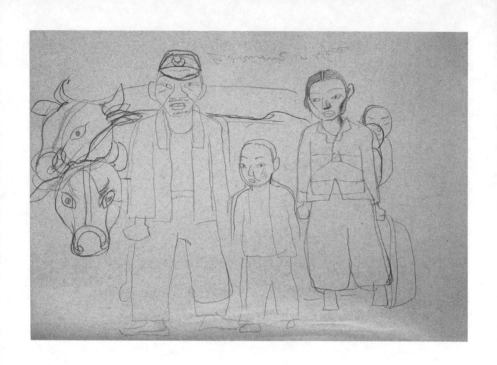

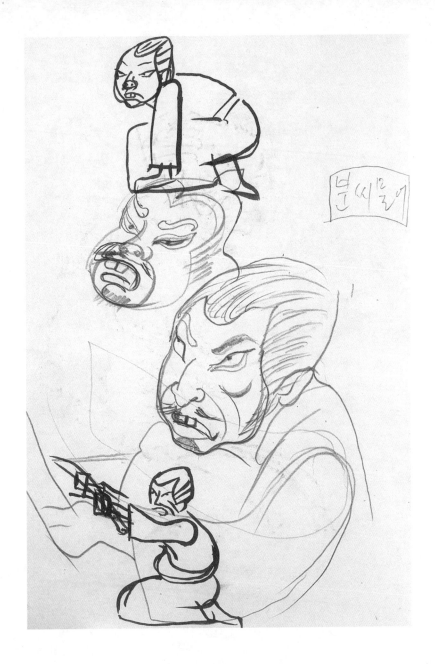

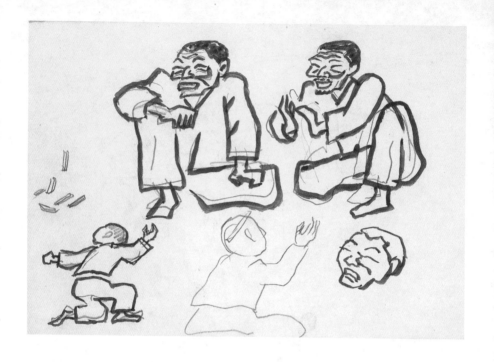

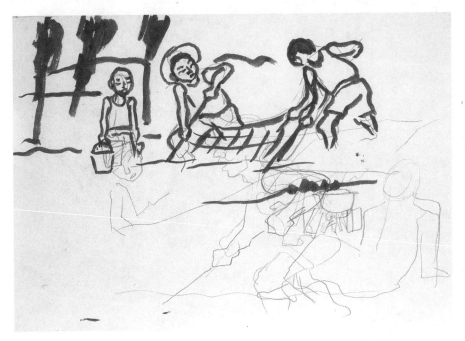

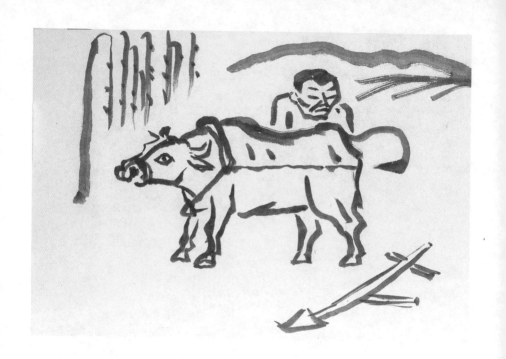

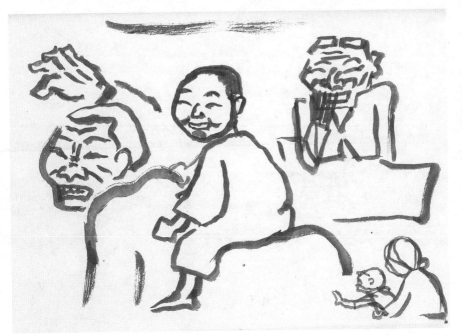

그림 전집 3 3115, 낡것 그때로의 오윤

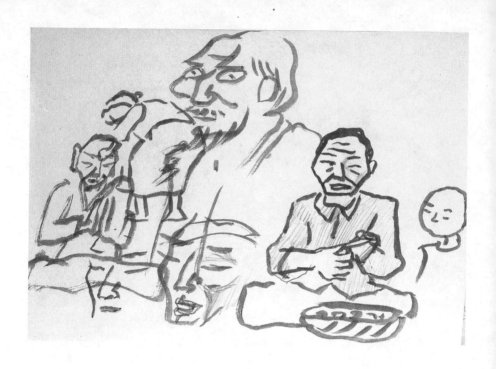

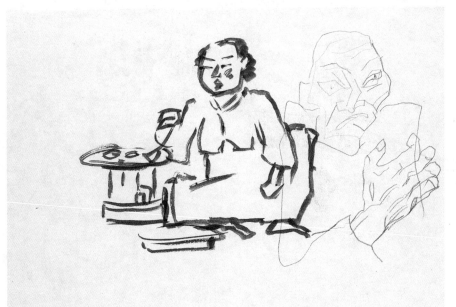

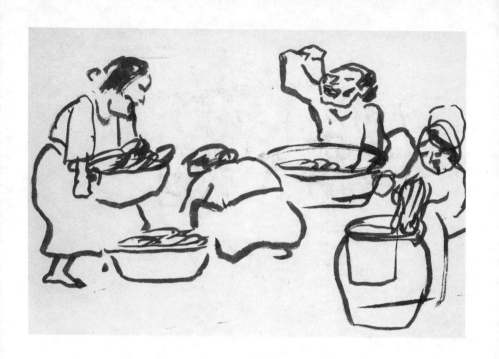

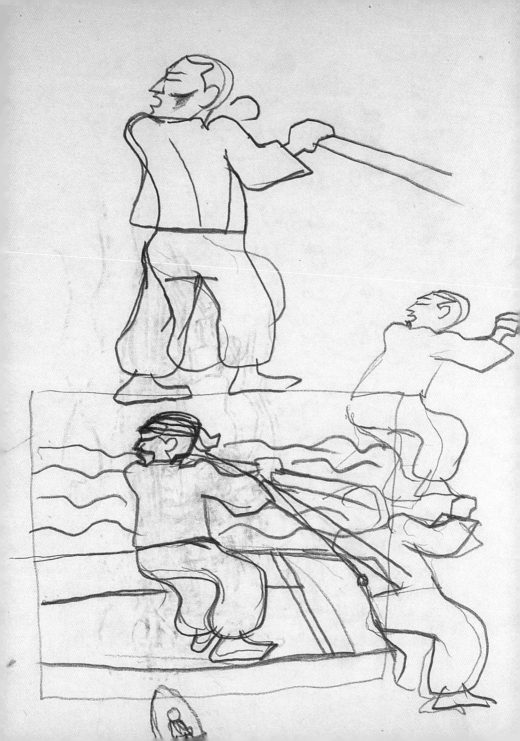

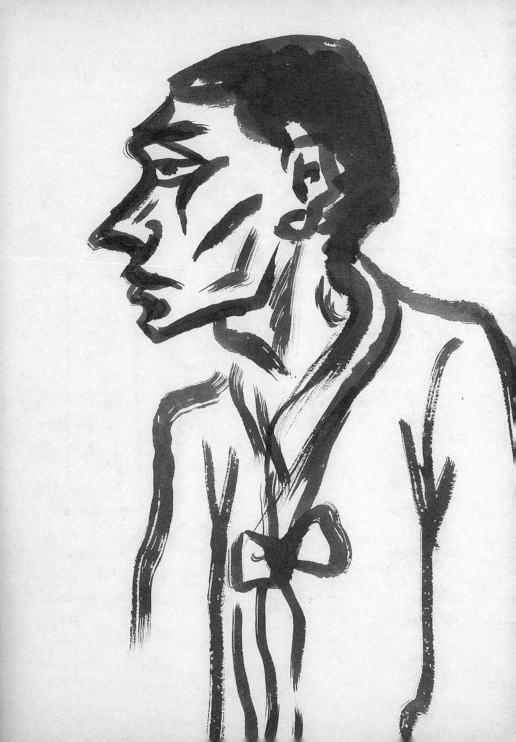

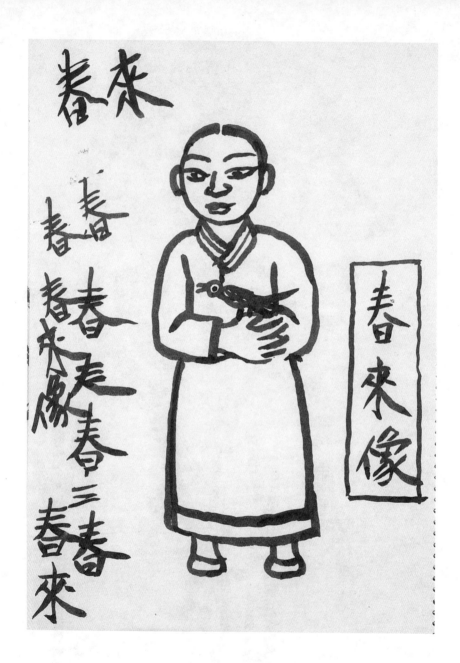

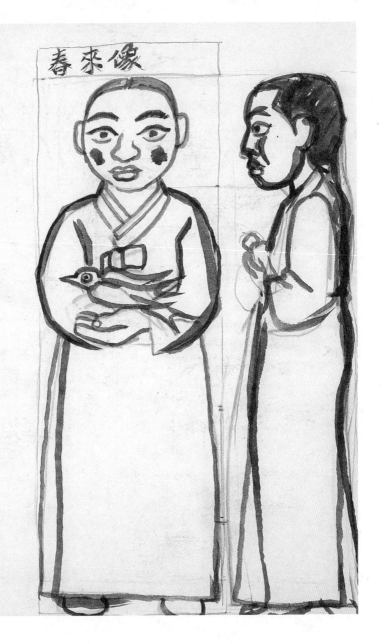

尙黙아 너는 부처새끼인줄 안다.

내에 감이 밝으니라. 내 너를 고여. 하며 모시게.

尙曄인 地神이라. 너희들이 만나겠지 둘다 사랑한다, 사랑한

尙曄이한테 네 큰절을 하라.

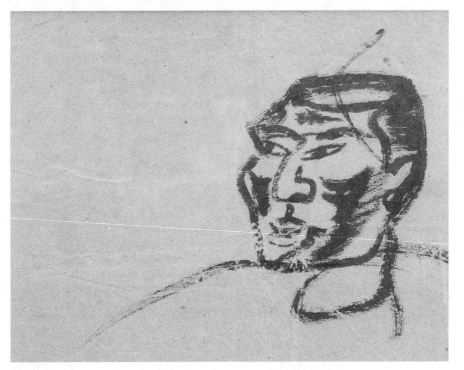

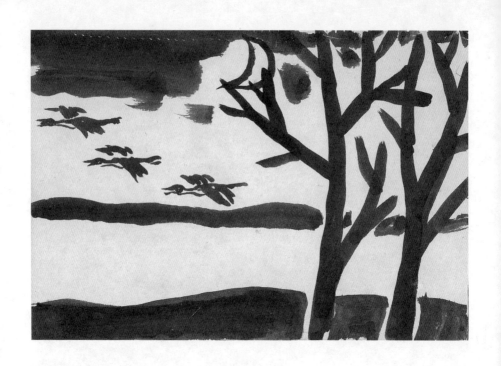

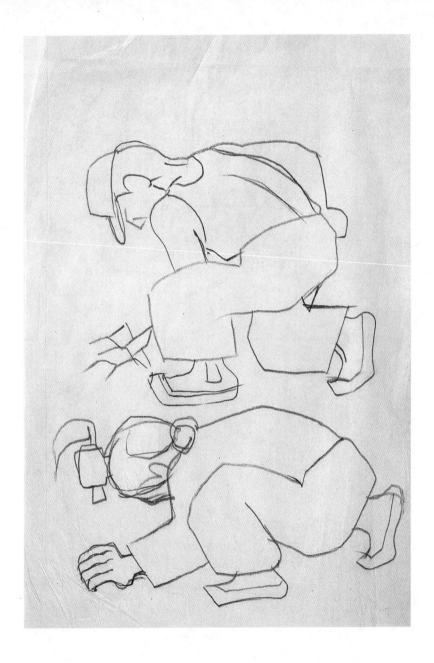

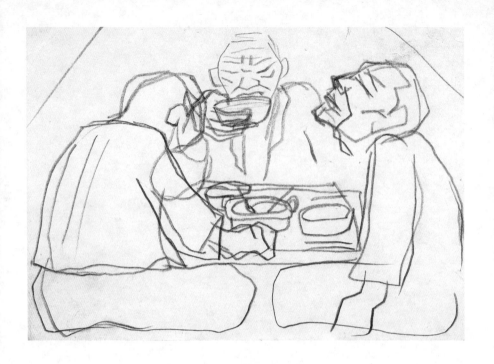

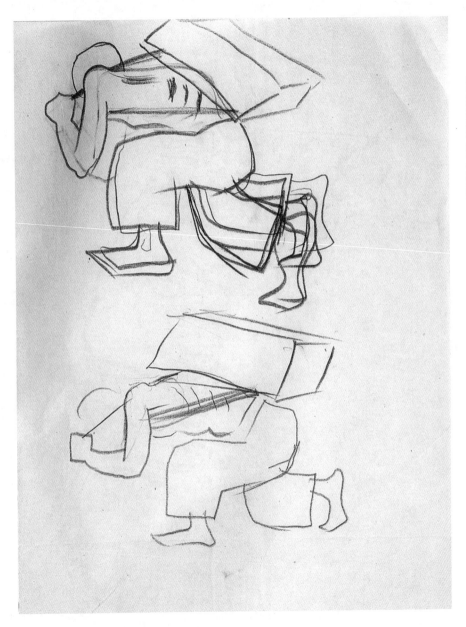

오윤 전집 3 3115, 낮것 그때들의 오윤

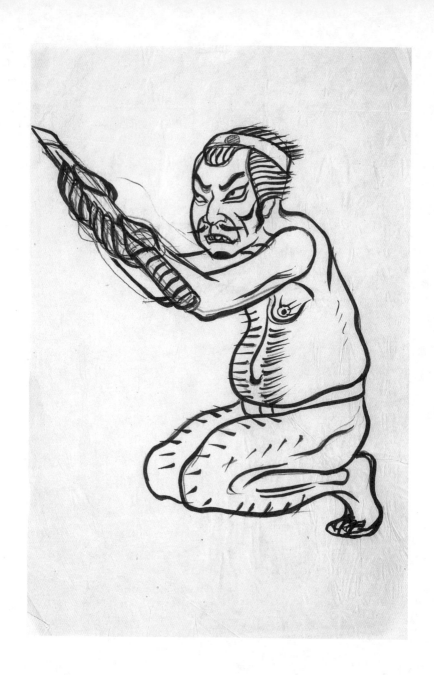

718

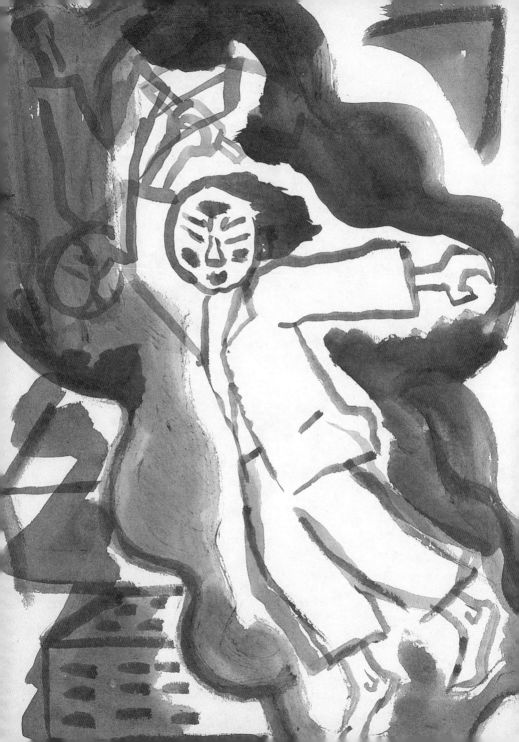

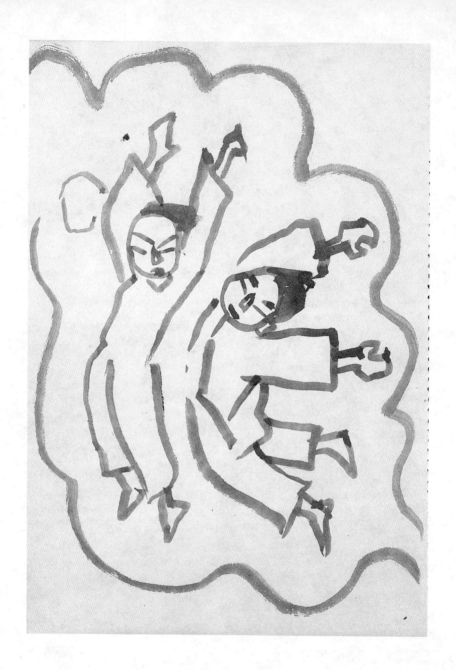

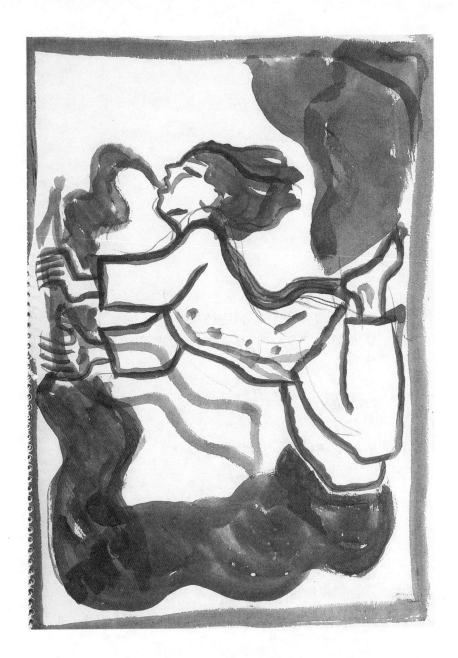

연보

1946년

— 4월 13일 소설가인 아버지 오영수와 어머니 김정선의 2남 2녀 중 장남으로 부산 동래 낙민동에서 태어나다. 유년기(1~6세)를 아버지가 교사로 재직한 경남여고 관사에서 생활하며 성장하다.

1952년 (6세)

— 수정초등학교 입학하다.

— 부산 앞바다와 부두가 내려다보이는 수정동 언덕의 주택으로 이사하여 생활하다.

1953년 (7세)

— 수성초등학교로 전학하다. 한국전쟁 중 수정동 일대에 피난민과 일본에서 건너온 귀환 동포로 인구가 크게 불어나 간이교사를 지어 분교한 수성초등학교로 배정되어 전학하다. 그의 평생 친구인 이홍재, 김재환과 만나다.

— 학업 성적은 평범하였고 말수가 적고 내성적이었으나 가끔 엉

뚱한 장난기도 있었고, 호기심과 상상력을 자극하는 곳이면 어디나 헤매길 좋아하다.

— 몽당연필을 의인화한 〈나는 연필이다〉라는 글로 전 학년 글짓기 1등상을 수상하다.

1955년 (9세)

— 아버지 오영수가 당시 창간된 《현대문학》 편집장을 맡게 되어 전 가족이 상경, 돈암동 신흥사 배밭골에 정착하다.

— 서울 돈암초등학교로 전학하다. 특별활동으로 참여한 문예부에서 글짓기에 재능을 보이다.

— 집 담벽에 사람 얼굴을 소조하여 아버지로부터 미술의 재능을 인정받고 기대를 갖게 하다.

1958년 (12세)

— 서울대학교 사범대학 부속중학교 입학하다.

— 내성적이고 혼자 지내기를 즐기는 성격으로 학교생활은 소극적이나 글짓기 재능을 인정받다.

1961년 (15세)

— 서울대학교 사범대학 부속고등학교에 입학하다.

1963년 (17세)

— 당시 미술대학생인 누나 오숙희의 후배인 김지하(본명 김영일), 지인으로 염무웅, 김정남, 김중태 등과 알게 되다. 특히 김지하와의 교분은 이후 그의 예술과 인생관에 많은 영향을 주다.

— 방학 중에는 전국을 여행하다.

— 농부가 되려고 농과대학 진학에 뜻을 두었으나 아버지의 미술

대학 진학 권유로 포기하고 대신 동생 오건이 그의 뜻을 이어 받다. (아버지는 26세 때에 일본 국민예술원을 졸업한 화가 지망생으로서 경남여고에서도 미술 교사로 출발하여 이후 국어 과목을 맡았다. 그는 아들 윤에게 미술가로서 기대를 크게 가졌다.)

1964년 (18세)

— 서울대학교 미술대학 회화과에 응시했으나 낙방하여 재수하다. 전국을 여행하다.
— 그의 외가인 부산 동래에서 '동래학춤'을 잘 추던 외삼촌 김희영을 만나고 외가의 내력과 학춤에 대해 관심을 갖게 된다.
— 그의 외모뿐 아니라 장인 기질과 풍류적 재능은 외탁한 것으로 알려졌다.

1965년 (19세)

— 서울대학교 미술대학 조소과에 입학하다.
— 어릴 적 친구인 법대 이홍재와 영문과 김재환과 다시 만나고, 영문과 김종철과 교분을 나누다.
— 학교생활의 초기에는 당시의 미술계 풍토와 제도, 서양미술 위주의 교육 내용에 회의적이어서 수업에 흥미를 잃었으며 조각가로는 헨리 무어, 자크 립시츠, 마욜, 마리노 마리니, 화가로는 레제 등에 비판적 관심을 보이다.
— 단원 김홍도의 풍속화에서 그 소재와 조형 논리에 깊은 영향을 받고, 조선시대 민간에서 유행하던 <오륜행실도>와 민화의 사회적 교육적 기능과 소통으로서 미술의 역할에 대해 숙고하다.
— 민속학자 심우성과 교류하며 탈춤, 판소리, 농악 등에 관심을 갖고, 그 연희 현장을 직접 찾아다니다.
— 시인 김지하, 화가 변종하의 권유로 누나 오숙희, 임세택, 강명

희, 오경환 등과 함께 제3세계 미술로서 멕시코 미술에 대해 토론하며 그들의 민족적 사회적 리얼리즘의 세계와 벽화라는 형식에 깊은 영향을 받다.

1968년 (22세)

— 휴학하다(1968년 2학기, 1969년 1학기).
— 이 기간 동안 또다시 전국의 산야와 사찰 등을 여행하며 자신의 예술에 대한 반성과 민족적 전통적 조형 형식에 대한 다방면의 탐색을 시도하다.
— 지리산 쌍계사에 한 달간 유숙하며 추사秋史 현판 <세계일화조종육엽世界一花祖宗六葉>을 탁본해서 판각하고 사찰의 감로탱화와 지리산 풍경을 다수 스케치하다.

1969년 (23세)

— 복학하다(1969년 2학기).
— 임세택, 오경환과 함께 '현실 동인전'을 준비하였으나 신문회관에서 개막 직전 학교 교직원과 당국의 제지에 의해 자진 철회 무산되다.
— <현실 동인 제1선언>을 발표하다. 시인 김지하가 집필하고 오윤, 임세택, 오경환, 강명희, 네 사람의 독회와 미술평론가 김윤수의 교열을 거쳐 발표하다.

1970년 (24세)

— 서울대학교 미술대학 조소과 졸업(1970년 8월 31일).
— 졸업작품으로 동학을 주제로 한 인물상인 <황토현>(석고, 채색, 1970)은 동숭동 서울대 문리대 도서관 현관에 설치되었다가 1975년 서울대가 관악산으로 이전할 때 망실되다.
— 이 시기에 미술의 사회적 기능에 있어서 대중과 소통 수단으

로 조각보다는 회화적 조형 논리에 비중을 두고 고무판, 목판
화 등을 제작하기 시작하다.

— 윤광주, 임세택, 오경환과 함께 조건영의 '기인건축' 사무실(광
화문 소재)과 병합하여 '테라코타 연구실'을 만들고 그 첫 작품
으로 상업은행 용산지점(삼각동 소재) 로비의 내벽 테라코타
벽화를 방혜자, 오수환도 참여하여 제작하다.(작업장으로 경기
도 고양시 내유동 소재의 옹기막 가마를 활용하다.)

1971년 (25세)
— 육군에 입대하다(1971년 9월 8일).

1972년~1973년 (26~27세)
— 의병제대(1972년 6월 30일). 위장병이 악화되어 수도육군통합
병원에서 위절제 수술 후 제대하다.

— 상업은행 구의동지점의 내벽과 동대문지점 외벽의 테라코타
벽화를 제작하다. 윤광주, 임세택, 오경환 등이 경주 탑동에 마
련한 작업장에서 시작하였으나, 나중에 오윤이 의병제대하여
합류, 작품 제작을 주도하여 완성하다.

— 이 기간 동안 테라코타 소품도 다수 제작하고, 특히 경주 생활
동안은 고청 윤경렬 선생 댁에서 지내며 신라예술의 고전미를
직접 체험하고 탐색하다.

1974년~1975년 (28~29세)
— 임진택(임세택 동생)과 함께 경기도 고양군 송포면 덕이리(현
재 고양시 일산구 덕이동)에 벽돌공장을 설립하여 운영하다.

— 공장 설계에서부터 설립 인가와 당시 새마을운동의 일환으로
은행 저금리 대출을 받아내는 등 운영 전반의 격무에 시달리
며, 작품 제작에 몰입할 수 없어서 2년여 동안의 공장생활을

그만두다.
— 이 시기에 그의 작품에서 나타나는, 한국의 여인상을 꼭 빼닮은 박명자를 만나다.

1976년~1979년 (30~33세)
— 우이동 가오리에 작업실을 마련하고 최민, 유홍준, 박현수, 김태홍, 한윤수, 채희완, 김성겸, 김대식 등과 교류하며 한윤수의 출판사인 청년사의 심벌마크, <보리>를 디자인하고 발간 도서의 삽화 및 표지화를 다수 제작하다.
— 고교 시절부터 탐독했던 《임꺽정》(홍명희 지음)의 소설 속 무대인 안성의 칠장사와 한탄강 등을 최민, 한윤수, 김대식 등과 자전거 여행으로 답사하다.
— 그의 작업실이 있는 가오리의 개천가 마을은 빈민들이 거주하는 달동네로 인민군 출신의 막노동꾼 전씨 가족, 신기료 김씨, 지물포집 털보, 배관공 천환이, 길수 등의 노무자들과 어울려 한국전쟁 등 그들의 인생 체험담을 밤새워 듣고 술을 마시며 형제처럼 격의 없이 생활하다.
— 친구들과 막걸리와 안주를 장만하여 노인정을 찾아 할머니, 할아버지들을 위로하다.

1977년 (31세)
— 선화예술 고등학교 미술과 실기 강사로 취직하다(1977년 3월 2일). 조소, 판화, 테라코타, 도자기 과목을 지도하다.
— 권순철, 한범구, 오수환, 신현덕, 허진무, 민정기, 김호득 등 친한 선후배들과 돈독히 지내다.
— 박명자와 결혼(가을)하여 우이동에 신접살림을 차리다.
— 아버지 오영수는 경남 울주군 웅촌면 곡천리로 낙향하다.

1978년 (32세)

— 동학농민전쟁과 만주 유민사, 한국전쟁 등의 소재에 관심을 기울이다.

— 이오덕 선생의 농촌 아이들을 소재로 한 저서에 표지화와 삽화를 그려준 인연으로 선생이 재직한 경북 안동 질산초등학교에 테라코타용 소형 가마를 제작해주다.

— 장남 상묵이 태어나다(7월).

1979년 (33세)

— 아버지 오영수 사망(5월 15일). 1979년 초, 아버지는 〈특질고〉 필화 사건을 겪고 심신이 돌이킬 수 없는 충격을 받아 그의 이상향이었던 곡천리에서 간염으로 세상을 떠나다.

— 운명 직후 아버지의 〈데드마스크〉를 제작하다.

— 현실과 발언 창립발기인으로 원동석, 최민, 성완경, 윤범모(이상 평론가), 손장섭, 주재환, 김정헌, 심정수, 김용태(이상 작가)들과 함께 참가하다.

— 2차 모임(1979년 12월 13일)을 전두환 군사정권의 12·12쿠데타가 일어난 다음 날 갖다.

— 3차 모임(1979년 12월 21일)에서는 〈현실과 발언 창립 취지문〉을 심의하고 모임의 규약을 검토하다.

1980년 (34세)

— 현실과 발언 4차 모임(1980년 1월 5일)에서 창립 취지문이 확정되다.

— 매월 정기모임에서 회원들 각자 연구 발표를 하고 그 내용을 서로 공유하다. 오윤은 '현실 인식'에 대한 연구 발표를 하다.

— '현실과 발언 창립전'(1980년 10월 17일)이 문예진흥원 미술회관에서 열릴 예정이었으나 전시장에 작품 진열 중, 12시 30

분 미술회관 측으로부터 전시 불가라는 판정을 받다. 전시장의 전원이 끊어지고 입구에 '출입금지'라는 붉은색 팻말이 놓여 결국 2시간가량 촛불로 밝힌 '촛불전시'로 끝나고 말다. 오윤은 판화 <안전모>를 출품하다.

— 그로부터 한 달이 채 안 된 11월 13일, 동산방화랑 주인 박주환의 호의에 힘입어 창립전이 다시 열리다. 오윤을 비롯해 13명의 작가의 작품이 출품되다. 오윤은 유화 작품인 <마케팅1-지옥도>와 <마케팅2-발라라>를 출품하다.

— 차남 상엽이 태어나다(12월).

1981년 (35세)

— 중국, 우리나라 고판화 자료 수집에 열중하다. 1930년대 중국의 노신이 주도한 목판화 운동의 교훈과 성공 사례를 자세히 검토하고 우리의 현실에서 적용 가능성을 모색하다. 고려시대 불경의 <변상도>, 조선시대의 <삼강행실도>, <부모은중경>, <오륜행실도> 등의 판화와 민화 등에 응용된 목판화 자료들을 수집 연구하다.

— '현실과 발언 제2회 동인전-도시와 시각전'에 참가하다(롯데미술관). <마케팅3-겹쳐라> <마케팅4-가전제품>을 출품하다.

— '새 구상화가 11인전'에 참가하다(롯데미술관).

— «계간미술» 1981년 여름호에 <새 구상화가 11인의 현장>이란 꼭지를 통하여 오윤은 우리 미술계의 현실을 비판하며 자신의 길을 찾기 위해 오랫동안 힘겹게 겪은 모색의 과정을 토로하다.

— '현대미술 워크샵 기획전'에 참가하다(동덕미술관).

— '그룹의 발표 양식과 그 이념'이라는 주제의 토론회에 참가하다(아카데미 하우스).

1982년 (36세)

— 서대문미술학원을 설립 운영하며 조소를 지도하다(1981년 6월 17일). 선후배인 석형산, 한범구, 허진무, 민정기, 김호득 등과 함께 진정한 미술 교육의 요람으로 키워보고자 의기투합하다.

— '화가, 조각가 19인 판화전'에 참가하다(서울미술관).

— '현실과 발언 제3회 동인전-행복의 모습전'에 참가하다(덕수미술관, 10월 16일~10월 22일). "행복이란 말은 인간이 만들어놓은 가장 극복하기 힘든 허상일지도 모른다."(도록의 오윤의 글 중에서)

— 학교, 학원에서 학생들을 지도하고 있었으나 대학 입시 위주의 교육 내용에 불만족스러워 하다. 교직을 떠나 생업으로서 서민용 생활 도자기를 만드는 직업으로 전업하고자 고민하다.

1983년 (37세)

— 현실과 발언 정기모임에 빠지지 않고 참석하며 집행부의 일원으로 정기전, 테마전의 기획과 회지 발간 등의 사업에 적극 참여하다.

— 간경화로 고려병원(지금의 강북삼성병원)에 입원하다.

— 간 조직 검사 후 절대 안정하라는 의사의 진단을 받다. 한 달간 입원 치료 중 의사의 만류도 뿌리치고 퇴원하여 기氣치료와 한방요법으로 전환하다.

— 선화예술학교 강사직을 사직하다(1983년 7월 16일).

— '현실과 발언 동인 판화전'에 참가하다(한마당화랑).

— 기력이 떨어져 '현실과 발언 제4회 동인전'은 불참하다.

1984년 (38세)

— 화가 김봉준과 함께 도서간행물의 표지와 삽화 제작을 위해

판화 그룹의 결성을 모색하며, 그 첫 시도로 풀빛출판사의 시 선집의 표지와 속간지 판화 10여 편을 제작하다.
— 김지하의 이야기 모음 «밥»(분도출판사)에 본문 삽화 6점을 제작하다.
— '현실과 발언 제5회 동인전-6·25전'에 참가(아람미술관, 1984 년 6월 26일), <원귀도>(국립현대미술관 소장)를 출품하다.
— 채희완의 탈춤패 한두레의 공연 <강쟁이 다리쟁이>의 탈을 만 들고 포스터를 그리다.
— 한국무용가 이애주로부터 틈틈이 춤 교습을 받다.
— 도깨비 설화에 관심을 갖고 그 형상화를 탐구하기 시작하다.
— 건강 악화로 서대문미술학원을 사직하다.
— 전남 진도로 요양을 가다(9월 하순). 허진무의 권유로 순천 선 암사로 갈 계획을 바꾸어 진도 비끼내(사천리) 소재의 운림산 방에 방을 정하고 요양하다.
— 허진무의 고모인 민속주 홍주 제조 기능보유자인 허화자 할머 니와 각별히 친하게 지내다.
— 상여(장례) 행렬, 씻김굿의 현장을 찾아다니고 문화재 전수회 관에서 판소리와 육자배기를 즐겨 듣고 북춤을 배우다.
— <미술적 상상력과 세계의 확대>를 집필하다. 과학주의적인 사 물의 파악 방식을 경계하고 사물에 대한 애정 없이는 사물이 갖는 진정한 의미를 찾을 수 없다는 견해를 밝히다.

1985년 (39세)
— 진도에서 상경하다(2월 초순).
— 심신의 활력을 되찾고 작품 제작에 자신감과 의욕을 보이다. 진도 요양 후 그는 가까운 친지들에게 "나는 이제 유신론자가 되었다."고 자주 말하곤 했는데 세계와 존재에 대해 새로운 눈 이 열린 것으로 보인다.

— '40대 22인전'에 참가하다(그림마당 민).

— '민중시대의 판화전'에 참가하다(한마당화랑).

— '봄 판화전'에 참가하다(제3미술관).

— 동인지 《현실과 발언: 1980년대의 새로운 미술을 위하여》(열화당, 1985)에 <미술적 상상력과 세계의 확대>를 기고하다.

— 김수남, 이애주, 채희완, 최태현, 하종오와 더불어 좌담 <오늘의 우리에게 굿은 무엇인가>(《옹진 배 연신굿》, 열화당, 1986)에 참가하다.

— 김지하의 이야기 모음 《남녘땅 뱃노래》(두레)에 판화 삽화 5점을 제작하다.

— 김지하의 담시 《오적五賊》(동광출판사)에 판화 삽화 7점을 제작하다.

— 백기완의 《민족의 노래, 통일의 노래》 출판기념회장 걸개그림으로 <통일대원도>를 제작하다.

— '민족미술 대토론회'에 참가하다(아카데미 하우스, 1985년 8월 17일~18일).

— '80년대 미술 대표 작품전'에 참가하다(1985년 12월 27일~30일, 인사동 갤러리).

— 민족미술협의회 창립총회에 참가, 운영위원으로 선출되다(백인화랑).

— 돈황 벽화 자료 수집과 연구에 몰두하다.

— <원귀도>와는 대비된 행복한 모습의 꽃을 든 아이들, 비파를 뜯는 여인의 비천상을 두루마리 형식으로 구상하다.

— 과로로 인해 지병인 간경화가 악화되어 황달과 복수가 차오르는 증세를 보이다. 누나 오숙희의 병 수발에 의지하며 일체의 사람 접촉을 끊고 오로지 한방요법에 의지해 투병하다.

— 《반야심경》을 사경寫經하고 부처의 삶을 현실 속 한 남자의 일생으로 비유하여 '팔상성도'의 작품을 구상하다.

1986년 (40세)

— 추위가 풀리고 봄이 되면서 복수가 빠지고 병세가 많이 호전
 되다. 점차 활기를 되찾자 새로운 작품에 대한 구상을 끊임없
 이 하다.
— 경기도 고양시 덕양구 사리현동에 농가를 구입하여 테라코타
 가마가 딸린 작업실의 설계를 건축가 조건영에게 맡기다.
— 작품 제작에 의욕을 갖고, 매사에 희망적인 자세를 보이다.
— 첫 개인전 '칼노래―오윤 판화전'을 열다(그림마당 민, 1986년
 5월 3일~6월 16일).
— 판화집 «칼노래: 오윤 판화집»(그림마당 민)을 출간하다.
— 지방 순회전으로 부산 공간화랑에서 '오윤 판화전'을 열다
 (1986년 6월 20일~26일).
— 오윤은 부산 전시 후 상경, 쌍문동 자택에 몸져눕고 만다. 이후
 몇 차례 혼수상태를 거듭하다가 7월 5일 누나 오숙희가 지켜
 보는 가운데 마흔한 살의 나이로 눈을 감다. '민족미술협의회
 장'으로 벽제 문봉리 국제공원묘지에 안장되다.

• 사후 참가 전시회 및 행사 •

1986년

— 7월 8일 JALLA(일본, 아시아, 아프리카, 라틴아메리카 미술
 가협회)가 주관한 '제3세계 미술전'(도쿄 도립미술관)에 참가.
— 7월 11일~17일 '오윤 판화전'(대구 맥향화랑).
— 7월 16일 추모강연회(대구 맥향화랑, 강사: 김윤수, 유홍준).
— 12월 '오윤 그림 달력' 제작.

1986년

— 'Minjoong: Political Art from Korea, A Space', 토론토, 캐나다.

1987년

— 'Minjoong Art: The New Movement of Political Art from Korea, Minor Injury', 브루클린, 뉴욕.

1988년

— 'Minjoong Art: Artists Space', 맨해튼, 뉴욕.

1994년

— '민중미술 15년: 1980~1994', 국립현대미술관.

1996년

— 오윤 10주기 추모전 '오윤, 동네사람 세상사람', 학고재.

2001년

— '80년대 리얼리즘과 그 시대전', 가나아트센터.

2002년

— '오윤 회고전', 아트사이드갤러리.

2005년

— 'The Battle of Visions, Kunsthalle Darmstadt', 다름슈타트, 독일.
— '드로잉을 통해서 본 한국 현대미술 69년사 Ⅴ부', 그로리치화랑.

— 10월 옥관문화훈장 받음.

2006년

— 작고 20주기 회고전 '오윤: 낮도깨비 신명 마당', 국립현대미술관.
— 2006년 12월~2007년 1월 오윤 회고전 '대지', 가나아트센터.

오윤 전집

3

3115, 날것 그대로의 오윤

지은이
오윤

엮은이
오윤 전집 간행위원회

펴낸곳
현실문화연구

펴낸이
김수기

편집
신헌창, 한고규선, 여임동

디자인
김형재

마케팅
오주형

제작
이명혜

첫 번째 찍은 날
2010년 6월 30일

등록번호
제300-1999-194호

등록일자
1999년 4월 23일

주소
서울시 종로구 교북동 12-8번지 2층

전화
02-393-1125

팩스
02-393-1128

전자우편
hyunsilbook@paran.com

ISBN
978-89-92214-92-6 04600
978-89-92214-93-3 (세트)

가격은 뒤표지에 있습니다.

*이 책은 한국문화예술위원회로부터 제작비의 일부를 지원받아 제작된 것입니다.